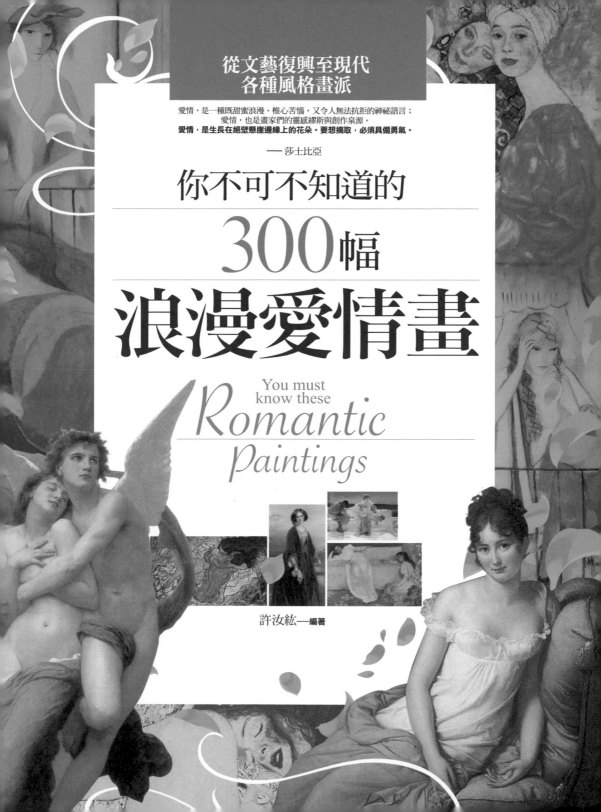

從文藝復興至現代
各種風格畫派

愛情，是一種既甜蜜浪漫、椎心苦惱，又令人無法抗拒的神祕語言；
愛情，也是畫家們的靈感繆斯與創作泉源。
愛情，是生長在絕壁懸崖邊緣上的花朵。要想摘取，必須具備勇氣。

—— 莎士比亞

你不可不知道的
300幅
浪漫愛情畫

You must
know these
Romantic
Paintings

許汝紘——編著

目錄

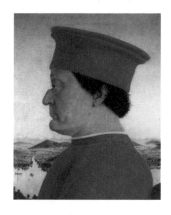

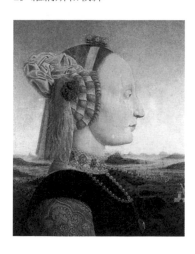

目錄

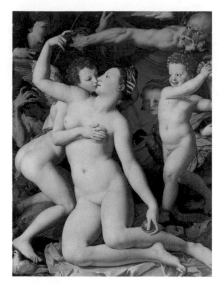

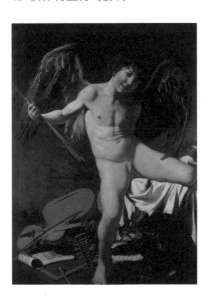

目錄

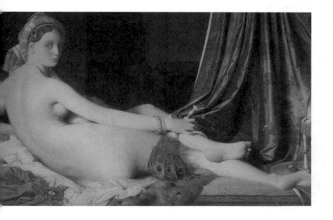

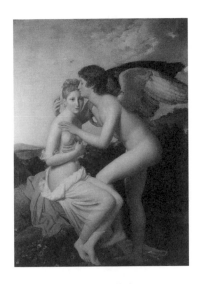

目錄

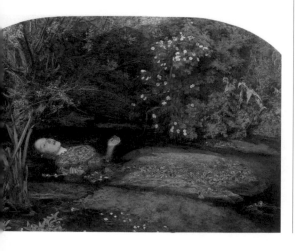

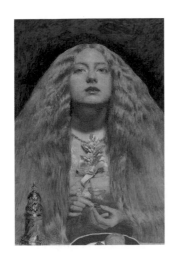

目錄

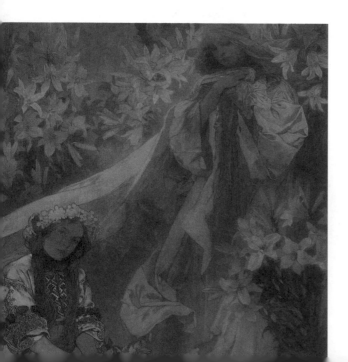

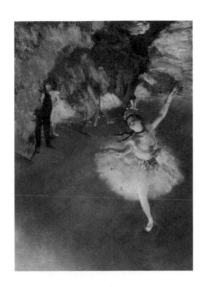

目錄

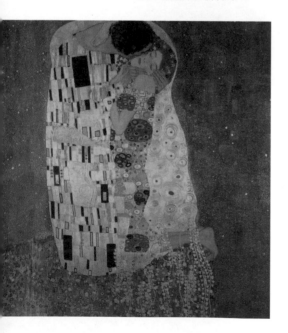

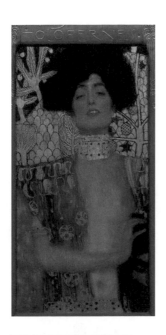

目錄

300個浪漫、瑰麗的愛情故事

「愛情，是生長在絕壁懸崖邊緣上的花朵。要想摘取，必須具備勇氣。」

——莎士比亞

　　愛情，是一種既甜蜜浪漫、椎心苦惱，又令人無法抗拒的神祕語言；愛情，更是畫家們的靈感繆斯與創作泉源。本書精選從十四世紀到二十世紀，112位繪畫大師的300幅浪漫愛情畫，見證西洋繪畫史上最著名的300篇羅曼史。

　　有人說：藝術的本質原本就蘊含著濃濃的愛意。無論畫家在畫面上，呈現的是甜美的、平靜的、哀傷的、嫉妒的、怨恨的、淒涼的，還是溫柔的影像，透過畫布，我們都能與這些戀人們，一同分享著燙貼在他們心中的濃情。在《你不可不知道的300幅浪漫愛情畫》中，展示著西洋繪畫史上，大師們如何運用視覺語言，表達出歡樂甜蜜的愛情氛圍，其筆尖恣意揮灑的豐富色彩，刻畫出迷茫與感傷的情愫，頹廢嫉妒的線條，不停地盤旋迴復，暗藏著虛偽與危機。或許迷戀影像、耽溺愛情，或許身心受創、難以割捨，這300幅浪漫愛情畫，的的確確見證了一段段，曾經存在於西洋繪畫史中的戀人絮語，留下許許多多撫慰世人靈魂的愛情童話。

　　土地與水、四季與風、神與人、人與獸、人與人……，畫家們用畫筆，描繪著愛情的總總樣貌。且看終身未娶的達文西受人之託所畫的《蒙娜

麗莎的微笑》，完成之後，不但沒有把畫交出去，反而將這幅畫帶在身邊，成為他唯一一生相伴的「女性」。畢卡索的眾多畫作，分別呈現出他生命中的七個女人對他的創作所產生的深刻影響。而風流多情的天神宙斯，變換著如天鵝、雲霧、黃金雨等不同的形象，只為了要接近自己喜歡的女生。維納斯與戰神的婚外情，更是多少畫家筆下的絕佳題材……。同樣是「吻」的主題，孟克、克林姆、畢卡索、盧梭各自呈現著絕望、甜蜜、戲謔、浪漫的情緒；同樣是以神話中的愛情為題，提香、魯本斯、普桑、維洛內些、渥斯豪斯，各有各的精闢詮釋。

藝術書系的出版，是我們的重要出版方針。而質優、精緻，兼具入門賞析，可以輕鬆閱讀的藝術書籍，更是《你不可不知道》藝術書系的出版堅持。《你不可不知道的300幅浪漫愛情畫》，紀錄著我們在藝術書籍領域中，孜孜耕耘、努力累積的成果與企圖，也是我們對讀者最真誠的邀約。期待您與我們共同分享生命中不能缺少的種種藝術經典與美好經驗，好幾個世紀以來，這些經典作品，交錯發展成豐富人類心靈的偉大成就。

而藉著閱讀、傾聽、經驗交換，我們承接前人的智慧，形成我們的獨特風格。感謝您長期以來對我們的支持，您的鼓勵與指正，才是我們堅持出版理想、不斷精益求精的最大動力。

總編輯　許汝紘

阿諾菲尼夫婦

▶ **范艾克** / Jan van Eyck, 1395-1441

「我，范艾克在場見證。」

這裡不是教堂的聖壇，也沒有白紗禮服，喬瓦尼‧阿諾菲尼及喬瓦娜在畫家及傳教士的見證下，在家中舉行婚禮。雖然是只有四個人的婚禮，仍顯出莊嚴神聖的氣氛。這不是私奔，十五世紀的法蘭德斯，只要有見證人，可以不必上教堂結婚。

阿諾菲尼與他的妻子站在臥室中央，嬌柔的新娘穿著華麗的高腰蓬裙，含情脈脈，害羞地微低著頭，新郎左手緊握住妻子的手，右手舉起，神情莊重地承諾在神的見證下共創忠貞不渝的婚姻。

范艾克以畫筆記錄了這值得紀念的時刻，新娘腳邊的小狗象徵忠實，光可鑑人的蠟台、牆上的水晶念珠如兩人純潔的愛情，白日點燃的蠟燭象徵上帝的見證，而他卻巧妙地把自己和傳教士隱藏在畫的另一

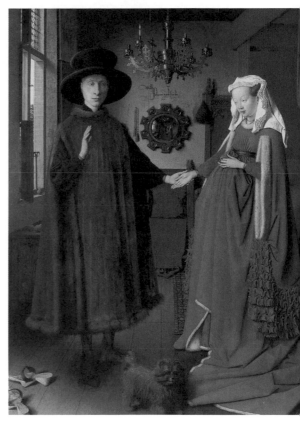

《阿諾菲尼夫婦》 范艾克　1434年　油彩、木板
81.8×59.7公分 倫敦，國立肖像畫廊

頭，只有仔細觀察鏡子內的倒影，才可以發現當時還有兩個人，正在場見證他們的愛情。

烏爾比諾公爵夫婦肖像

▶ 法蘭契斯卡 / Piero della Francesca, 1415~20-1492

　　少年得志，戰無不勝的菲得利柯‧達‧孟特費爾特羅，繼承了烏爾比諾公爵。擁有權力、金錢與好名聲，擁有世人所羨慕的一切榮耀，卻無法從上帝的手中，多爭得一分一秒與妻子相聚的時光。

　　那是幸福的頂端，結縭十二年的妻子芭蒂絲塔，在連生八個女兒之後，終於為他生下唯一的兒子貴杜巴多，使得烏爾比諾的王位更加穩固，菲得利柯欣喜若狂。沒想到命運在背後射出暗箭，在他前往威尼斯參加慶典時，傳

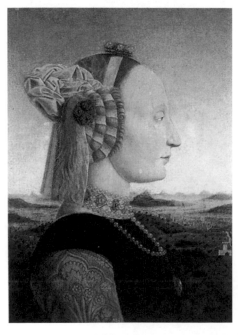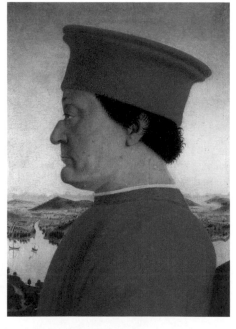

《烏爾比諾公爵夫婦肖像》法蘭契斯卡　1474年　蛋彩、木板、油畫、雙葉折畫　47×33公分
佛羅倫斯，烏菲茲美術館

18

來妻子重病的惡耗，芭蒂絲塔因肺炎而死。菲得利柯傷心之餘，請法蘭契斯卡畫下他與妻子的雙葉折畫，畫中，他與亡妻將永遠的凝視對方。

畫中的公爵與夫人只見側面，在一片廣闊山河中，彼此對望。傳聞公爵的右臉因傷而毀，到底是不是畫家刻意避開受傷的右臉，已無從得知，但公爵厚實的背脊及堅定的眼神，與端莊嫻雅的芭蒂絲塔互相凝視，這份深情隨著畫作流傳幾個世紀。

戰功彪炳的烏爾比諾公爵

菲得利柯・達・孟特費爾特羅，烏爾比諾公爵是十五世紀著名的軍事家，幾乎沒有打過敗仗，他文武雙全，大力提昇國內文化與民生水準，將烏爾比諾發展成文藝重鎮，被譽為「文藝復興時期，風評最佳的一位領主」。

婚禮堂

▶ 曼帖那 / Andrea Mantegna, 1431-1506

如果鹽可以使食物美味，愛情讓人生變得美好，曼帖那的才華為一間小小的婚禮堂創造出浪漫的幻覺。

1456年，曼帖那受路德維科・貢薩加之邀，來到曼多。這個和諧、優秀、年代久遠的貢薩加家族深深吸引曼帖那，使他幾乎一生都留在曼多宮廷，並在宮中留下最重要的壁畫。

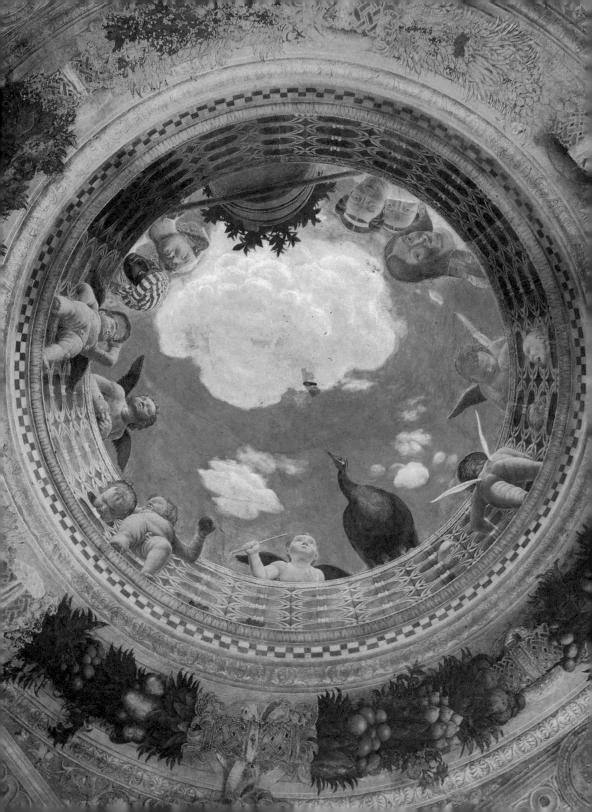

　　曼帖那用接近石雕的銳利線條，創造一個栩栩如生的特殊延伸空間，他在婚禮堂的牆上，虛構出柱子及大理石大廳，披著金色布幔，路德維科·貢薩加從秘書手中接過一份公文，一旁坐著他的妻子芭芭拉·底·班德布格，貢薩加的族人及朝臣在周圍，顯得年輕而優越。最奇妙的是，曼帖那在圓頂天花板上畫了一座陽台，天使們在廣闊的天空之下俯視室內，以此景象徵對貢薩加家族的禮讚。

帕那索斯

▶ 曼帖那 / Andrea Mantegna, 1431~1506

　　愛與美的女神維納斯嫁給醜陋的火神，卻與英俊的戰神有著不倫戀情，這段三角戀情如此不道德，但在曼帖那的筆下，愛情卻升高到神聖的地位。

　　在這幅畫中，愛神和戰神這一對戀人高高的站在石橋上，在陽光下受到九位繆斯女神的祝福，女神們為他倆歌唱、跳舞，太陽神阿波羅在一旁彈奏七弦琴，使這對戀人忘卻一切煩惱。但在愉悅的歡樂氣氛中，仍有隱藏的危險，火神在遠方狠狠的咒罵，小愛神邱比特回以鄙夷的嘲弄，幸好有飛馬和墨丘利在一旁保護這對戀人，阻止火神的威脅。繆斯女神們居住在文藝之峰——帕那索斯，或許表示著在藝術的世界中，只有愛情值得頌讚。

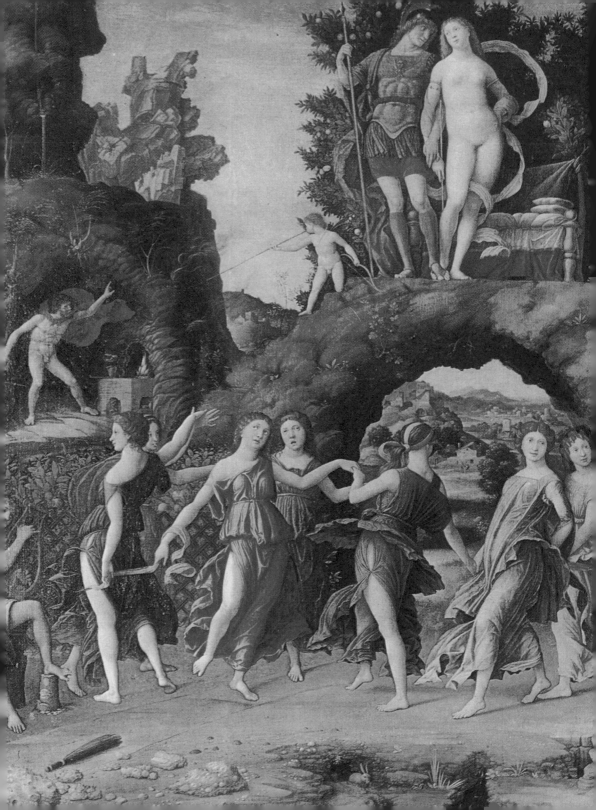

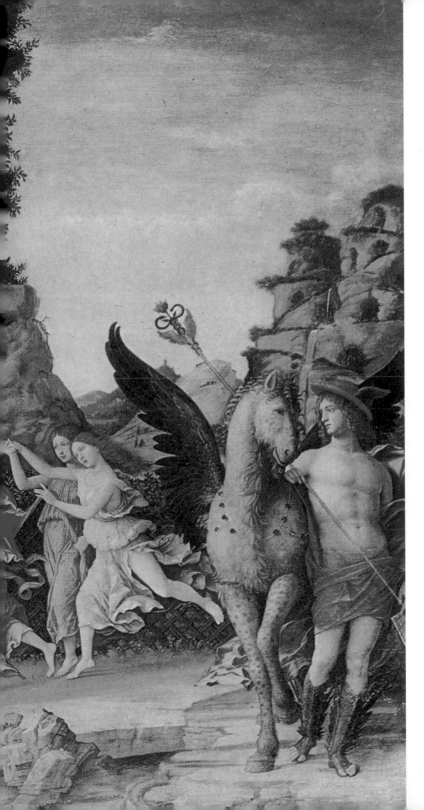

《帕那索斯》 曼帖那
1497年 蛋彩、畫布
160×192公分
巴黎，羅浮宮

春

▶ 波提且利 / Sandro Botticelli, 1445-1510

　　藍色的風神澤費羅斯追求山林女神克洛莉斯，在強暴了她之後娶她為妻，兩人婚後生下眾花，自此她便成為春之神。

　　故事的開始似乎太不浪漫了，以暴力開始的婚姻，是遠古野蠻時代的習俗。在波提且利這幅充滿寓意的畫中，卻看到婚姻對女性的祝福與讚美。最前方的墨丘利正以法杖撥開冬天的陰雲，以迎接春的來到，象徵婚禮引導的角色。在長滿豐盛橘子的花園，尚未出嫁的山林女神因為風神的追求，從口

《春》波提且利　1482年　蛋彩、木板　203×314公分　佛羅倫斯，烏菲茲美術館

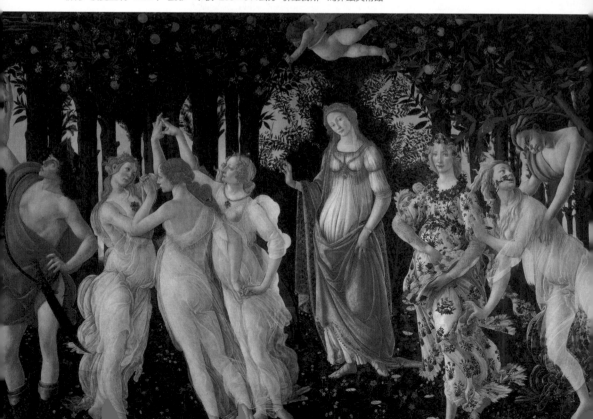

　　這幅畫中描繪了五百株植物，種類達四十種以上，全都是春天的花木，像康乃馨、愛麗絲、天女花等都寓含「愛」、「婚姻」的意思。而多結果子的橘子，不但表示豐盛的婚姻，同時也是波提且利贊助者梅迪奇家族的標誌。

中吐出銀蓮花，搖身變為春神，由原來樸素慌亂的處女，變成穿著碎花裙，帶著花環，神態嫻靜的婦人，在西風的吹拂下，遍地皆是愛情的花朵。愛神維納斯在當中見證，左邊跳著舞的三美神，渾然不知蒙著眼的邱比特，正舉箭射向「純潔」美神，象徵愛情的啟蒙，婚姻將少女變成了成熟的婦人。

維納斯和戰神

▶ 波提且利 / Sandro Botticelli, 1445-1510

　　唯有愛與美可以馴服戰爭，帶來寧靜。

　　戰神瑪爾斯掌管人間的軍事與戰爭，個性殘忍而變幻莫測，帶來殺戮、恐懼與死亡，為世人所恐懼。他沒有妻子，卻偏偏愛上火神的妻子愛與美之神維納斯，並生下三個兒女。

　　這是充滿不安的危險戀情，兩人的戀情不時受到火神的威脅，但波提且利畫中卻看到維納斯與戰神間另一種不可思議的美好寧靜。

　　戰神像是個少年般沈睡在森林中，森林之神與農牧神頑皮的玩弄著他的頭盔與長矛，他卻沈睡依舊。維納斯穿著樸實無華的潔白長袍，凝神專注地

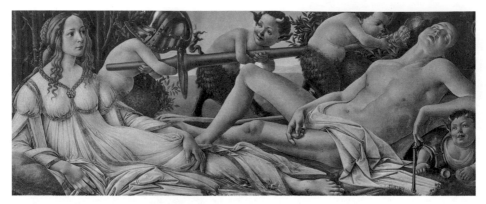

《維納斯和戰神》波提且利　1483-1486年　畫板、蛋彩　69×173公分　倫敦，國家畫廊

守護著他，她的表情不再像是重視情欲的女人，而是充滿慈愛的母性，對照戰神全然放鬆與信賴的睡姿，象徵愛與和睦戰勝了戰爭與衝突，當戰爭遇上愛，自然放下盔甲，帶來和平。

樂園

▶ **波希** / Hieronymus Bosch, 1450~1516

當上帝創造了女人，要人類在世上繁衍種族，「性」便與「愛」不可分割，成為人類最強大的欲望之一。

許多宗教都把「性」視作通往罪惡的捷徑，波希的《樂園》也帶著宗教性的諭示，在這幅三聯畫中，充滿著瑰麗而奇特的幻想，左邊的畫板，描繪出神在樂園中創造出夏娃的情景，夏娃害羞而純潔，亞當則在第一眼便愛上了她。接著產生「性」的欲望，中間的畫表現人類受自己的欲望支配，樂園

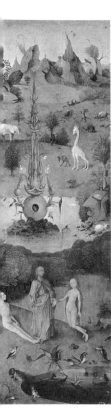
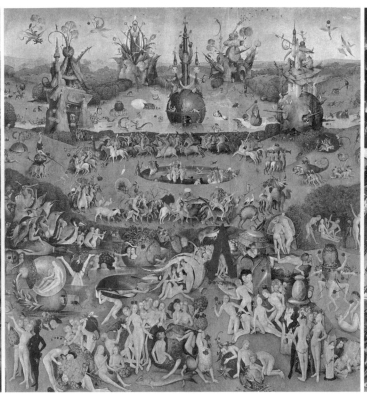

《樂園》波希 1500年 油彩、畫板、三聯畫 中央：220×195公分，兩翼：219×97公分 馬德里，普拉多美術館

中的男男女女正陷入肉欲的歡愉。而那些鳥、水果、花朵等是象徵的比喻，暗示性的放縱與幻想。

　　然而縱容欲望的結果，是落入魔鬼的手中，右邊的畫，是地獄的景象：魔鬼以可怕的動物形體出現，折磨那些男女，將他們吞吃入腹。

　　這三段式畫作當中，夏娃的形象，最初受到神的祝福，中間頭頂著果實，象徵肉欲的支配，最後憔悴的夏娃頭上放著骰子，似乎表示對人類來說，「性」造成墮落是不可違逆的命運。

蒙娜麗莎的微笑

▶ 達文西 / Leonardo da Vinci, 1452-1519

　　沒有一幅畫能像《蒙娜麗莎的微笑》一般受到那麼多人的喜愛，她優雅的姿態、柔軟而光亮的肌膚、縹緲幽遠的背景、煙霧般漸次融合的色彩……每個人都可說出她的吸引人之處。但最令人著迷的，是達文西補捉到的，在微笑的瞬間，那寧靜、高雅、天真而神祕的表情。她的微笑擄獲世人的心，包括作者達文西。

　　她到底是誰？這個令人一見鍾情的女子。眾說紛紜，甚至有人說蒙娜麗莎是終身未娶的達文西女性化的自畫像。最著名的說法，是達文西受佛羅倫斯商人弗蘭西斯科‧喬拉康達之託，為他的妻子愛莉莎貝塔所畫，因此這幅作品也稱為「喬拉康達」。

　　蒙娜麗莎時年23歲，據說當時她剛失去女兒，達文西為了使她能有好心情，請來樂師在旁歌唱說笑，於是補捉到微笑的瞬間。令人感到不解的是，他花費了四年心血完成畫作，卻沒有把這幅畫交給喬拉康達，反而終身都將這幅畫帶在身邊，或者達文西也被這幅畫的魅力所吸引，畫上的「蒙娜麗莎」成為達文西唯一一生相伴的「女性」。

《蒙娜麗莎的微笑》達文西　1503-1506年　畫板、油彩　77×53公分　巴黎，羅浮宮

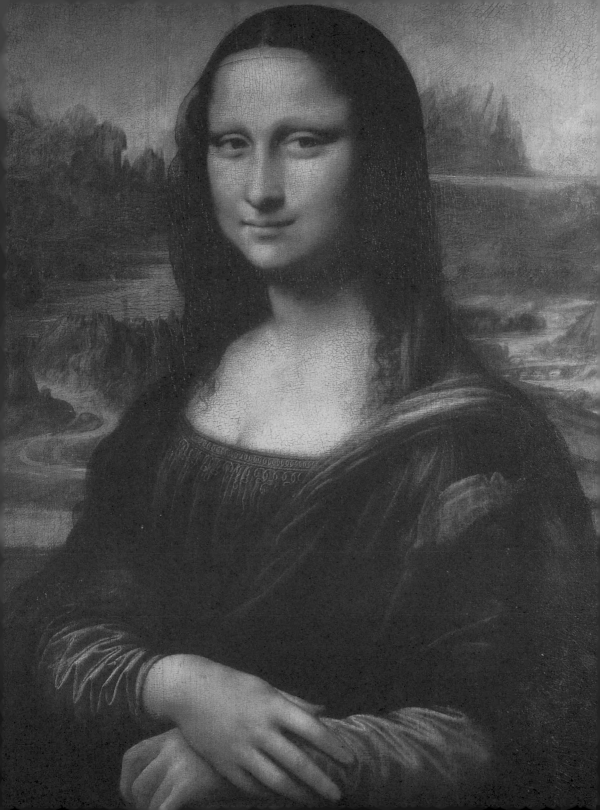

麗達與天鵝

▶ 達文西 / Leonardo da Vinci, 1452-1519

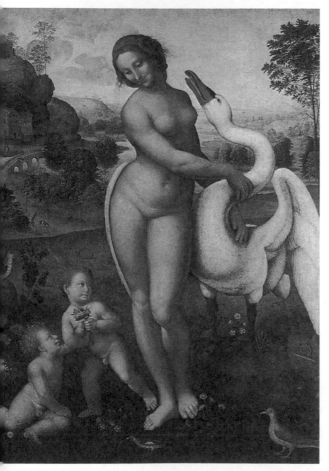

《麗達與天鵝》達文西 1506年 木板、油彩 130×78公分
佛羅倫斯，烏菲茲美術館

宙斯生性風流，他一共有七個女人，每當他看上那個女人，就會想辦法接近她，有時化身為動物，這也被視為古代人獸戀的象徵。

麗達是斯巴達的王后，因為貌美，引起宙斯的傾慕。麗達很喜歡天鵝，於是宙斯化身為天鵝，趁麗達在湖中沐浴時，飛落湖邊，引誘麗達，與她交媾。麗達後來生下兩顆蛋，其中一顆蛋，孵出引起特洛伊戰爭的絕世美女海倫。

這幅畫是達文西老年時畫的，幾乎是他唯一的女性裸體畫，麗達的胴體與蜿蜒的天鵝曲線緊貼糾纏，蘊染出柔和溫馨的氛圍。麗達臉上浮現神祕的微笑，她緊緊抱著天鵝的頸子，似乎是渴求愛情，卻又把頭轉向另一方，象徵這段愛情的不圓滿。

亞當與夏娃

▶ 杜勒 / Albrecht Durer, 1471-1528

　　神創造了第一個人類亞當，為了不讓他寂寞，又以亞當的肋骨創造了夏娃，這世上第一對情人見面時，亞當說：「這是我骨中之骨，肉中之肉。」這是人類的第一句情話。

　　但是樂園中的男女註定陷入悲劇。夏娃受蛇的引誘，違背神的命令，讓亞當吃下禁果，被迫永遠的離開樂園。

　　杜勒筆下的亞當與夏娃，採用祭壇屏板的樣式，將亞當與夏娃分別畫在兩塊豎板上，這是德國繪畫史上，首創以自然人體大小相同比例作畫。由於他探索出男女人體的完美比例，所以和同時代的畫家比較起來，他筆下的亞當與夏娃形體較為纖細苗條。

　　畫中亞當右腳輕輕地抬起，左手拿著禁果。夏娃作行走狀，她左手去承接蛇拿給她的禁果，右手扶在樹枝上，吊著的那塊標籤是杜勒的簽名。兩人的表情天真甜蜜，動作優美輕盈，像是少年的兩個人，完全不知道他倆將步下神壇，走入入間。

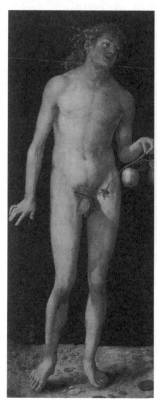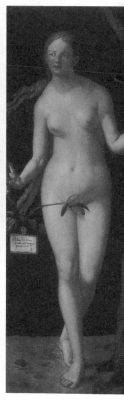

《亞當與夏娃》杜勒 1507年 油彩、畫板
各209×81公分 馬德里，普拉多美術館

卡特麗娜·芬·梅克連堡夫人肖像與虔誠的海因里希大公肖像

▶ 克爾阿那赫 / Lucas Cranach, 1472-1553

克爾阿那赫曾是撒克遜王國的宮廷畫家，最擅長人物肖像。這兩幅畫是他為新婚不久的虔誠的海因里希大公，與其妻子卡特麗娜·芬·梅克連堡夫人所畫的，站立的兩個人在黑色背景下，突顯出主角華麗的衣飾，這是克爾阿那赫特有的風格。

作者恰如其分的畫出海因里希大公雄壯的氣度及夫人秀麗的神態。黑色的背景前，金紅相間的服裝分外鮮豔，夫人頸上細緻富有質感的黃金飾品表明了她尊貴的身分。畫中的花冠及象徵貞操的狗，表示兩人承諾此情不渝。

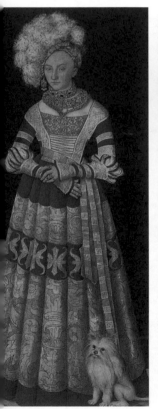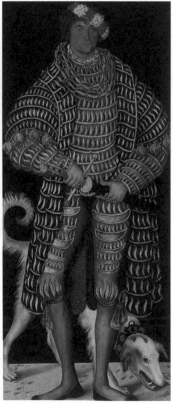

《卡特麗娜·芬·梅克連堡夫人肖像》與《虔誠的海因里希大公肖像》 克阿那赫
1514年 油彩、畫布、木板
184×82.5公分 德國，德勒斯登美術館

特別是他們的內心世界又被兩人腳邊的小狗突顯，大公腳邊正盯著目標、呲牙低吼的獵犬，與夫人腳邊優雅安坐的小狗，恰是兩人身分與個性的對照，顯示出在這場婚姻中，兩人各自需扮演不同的角色。

最後的審判

▶ 米開朗基羅 / Michelangelo Buonarroti, 1475-1564

「幸福的精靈，以熱烈的愛情，使我垂死衰老的心，保持生命。」

文藝復興的巨匠米開朗基羅終身未娶，專注在創作的世界裡，因此許多人猜測他有斷袖之癖，他晚年和維多利亞·科隆納夫人的感情也就分外引人注目。

維多利亞是位才華洋溢的女詩人，她的丈夫貝斯加拉侯爵在帕維阿戰役中受傷去世後，她立誓永遠孀居，是位虔誠、純潔且賢慧的女子。他們兩人可能在1537年就相識，卻直到1542年米開朗基羅將近70歲時，他們才開始較親密的交往。

米開朗基羅當時正為西斯汀禮拜堂祭壇牆壁繪製《最後的審判》，很自然的，他把聖母畫作戀人的模樣。

他們一直維持著柏拉圖式的戀愛，傾吐心事並互寄十四行詩，維多利亞給米開朗基羅帶來正面的影響，如同他寫的詩「愛情，使我垂死衰老的心，保持生命。」

這段戀情只有短短五年，1547年維多利亞去世時，米開朗基羅趕來送別，親吻了她已冰冷的手指，這是他們最親密的一個舉動，米開朗基羅為紀念她而寫下詩句：「大自然為從來沒有創造出如此美麗的面容而感到羞愧，所有的眼睛裡都溢滿淚水。」

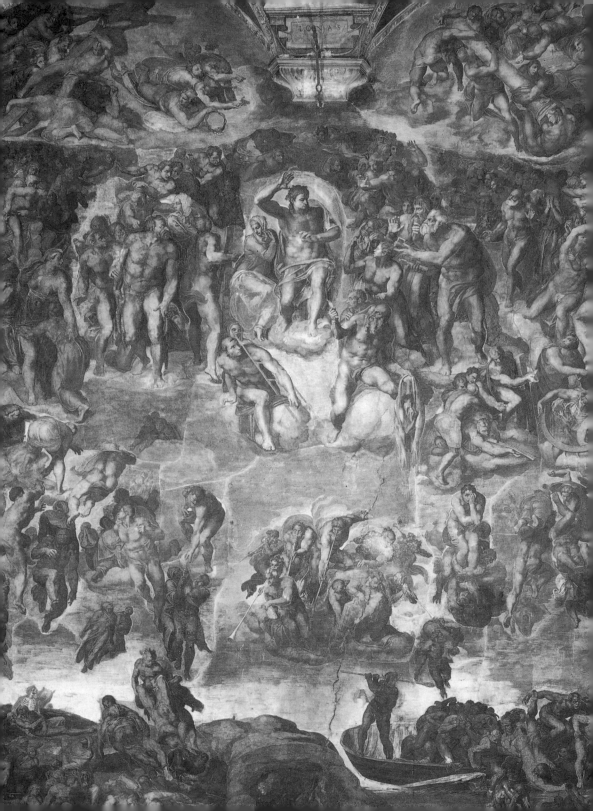

《最後的審判》 米開朗基羅　1536-1541年　壁畫　1370×1220公分　梵諦岡，西斯汀禮拜堂祭壇牆壁

美惠三女神

▶ 拉斐爾 / Raffaello Sanzio, 1483-1520

　　美惠三女神是宙斯和奧仙的女兒，是永遠在一起的三合一神、三姐妹，從年輕至年長分別為：阿奇麗亞、歐科羅斯、泰莉亞，各代表：光輝、歡喜與豐熟。也有傳說她們是美神維納斯的隨從，代表美麗、青春和歡樂。她們喜歡宴會，在奧林帕斯山的宴會裡為諸神獻上歌舞。當她們伴隨著阿波羅的七弦琴而起舞時，能帶給神與人善、美、優雅和快樂，為世間帶來蓬勃的生氣。

　　美惠三女神時常來到人間，帶給人們禮物，她們是文明與禮儀的象徵，創造出愛情、婚姻、節慶，使人類生活得甜蜜而美麗。

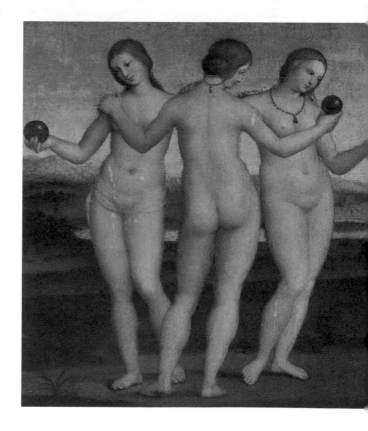

《美惠三女神》 拉斐爾　1504-1505年
油彩、木板　17×17公分　香提依，康德
美術館

拉斐爾傳神的畫出三女神的舞姿，站立的三女神形成一種律動，彎曲的手臂，宛如帶出音符。

傳說三女神中的光輝女神阿奇麗亞曾嫁給火神伏爾岡，火與光輝本來就是一對，但不知為何，後來火神變成維納斯的丈夫，也許形影不離的三姐妹並不適合結婚。

嘉拉蒂亞的凱旋

▶ 拉斐爾 / Raffaello Sanzio, 1483-1520

希臘神話裡，宙斯的兄弟海神波塞冬娶了海仙女嘉拉蒂亞，他們居住在愛琴海底的宮殿裡，傳說海神的外表似人魚，上半身赤裸，下半身為魚，拿著三叉戟，以海豚為隨從，他並創造了馬，時常架著金色馬車，巡視自己的領域，當他經過時，再大的海浪也會平靜。

拉斐爾這幅畫，畫出出嫁前的嘉拉蒂亞女戰士般的雄偉氣勢。健美的嘉拉蒂亞女神在天使引導下，駕著由海豚牽引的巨大螺殼破浪前進，金黃色長髮與迎風招展的紅披風顯得鮮豔奪目。

嘉拉蒂亞上方的天空中有四個小愛神，二個拉起弓指向嘉拉蒂亞，一個指向正在調戲別的女神的海神，也許是不樂意看到美麗的嘉拉蒂亞嫁給花心的海神，最後一個小愛神一臉不悅的躲在一旁，看著他的同伴們將愛神的箭射向英姿煥發的女神。嘉拉蒂亞也並不是無知中被愛神射中，即使愛神正在瞄準，她仍抬頭注視，表明這位女戰士擁有對愛情的主導權。

《嘉拉蒂亞的凱旋》拉斐爾　1511年　壁畫　295×225公分　羅馬，法列及那宮

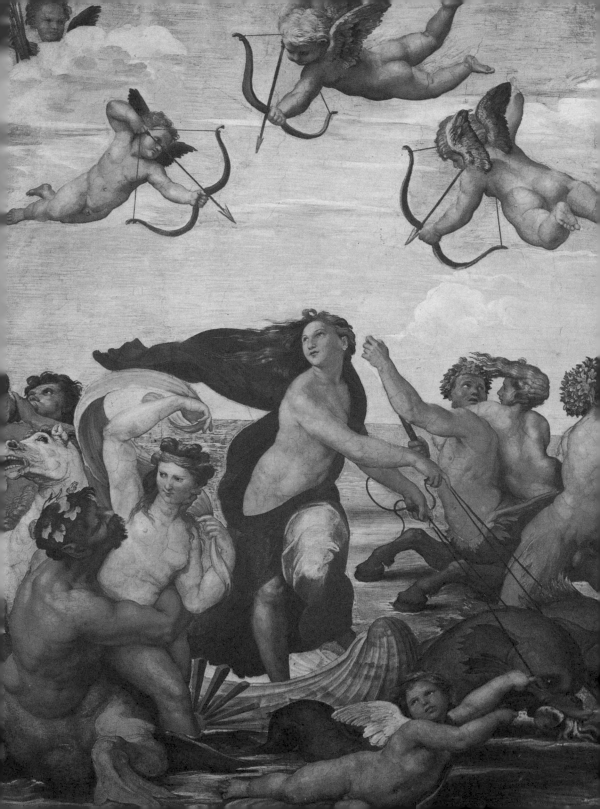

寶座上的聖母

▶拉斐爾 / Raffaello Sanzio, 1483-1520

　　拉斐爾一生中共畫了五十幅聖母像，他的聖母像年輕、美麗、充滿母性的光輝，獲得世間極大的好評。他曾自承：「我為了創造一個完美的女性形象，不得不觀察許多美麗的婦女，然後選出其中最美的一個作為我的模特兒。」如同米開朗基羅以維多利亞作為他的聖母形象，拉斐爾也是以他的戀人，他心中最美的女人，做他筆下聖母的模特兒。

　　這一幅《寶座上的聖母》公認是拉斐爾聖母形象的頂峰，畫中的聖母與聖嬰不像是神，反而更像人間母子。聖母穿著羅馬民間的服飾，抱著聖嬰斜視畫的另一頭，顯現一種自然嫵媚的神態，令人由衷感到幸福。

　　據說這一幅畫上的聖母正是拉斐爾的戀人瑪爾加莉娜，和他其他的兩幅畫《披紗的女子》、《拉芙娜‧莉娜》中的女子是同一個人。傳聞瑪爾加莉娜因與拉斐爾的身分差距太大，不為當時的人所接受，但是幾百年來，當人們欣賞著《寶座上的聖母》，對畫中的聖母產生油然而生的崇敬時，算不算是對這對戀人一個遲來的補償呢？

為什麼這幅畫是圓的？

　　傳聞從前有位隱士在森林裡遇到野狼群，危急中他爬上橡樹，被少女救下並受到款待，在他離開時預言，救他的橡樹與這位姑娘將得到永恆的善報。若干年後，橡樹被砍下做了酒店的酒樽，姑娘也結婚生子。一天，拉斐爾路過這裡，見到這年輕漂亮的母親抱著孩子，突然產生靈感，就在橡樹酒桶底畫下這母子三人的草稿，就是這一幅《寶座上的聖母》誕生的由來。但事實上，當時的人認為圓形表示無限宇宙，所以圓形繪畫非常流行。

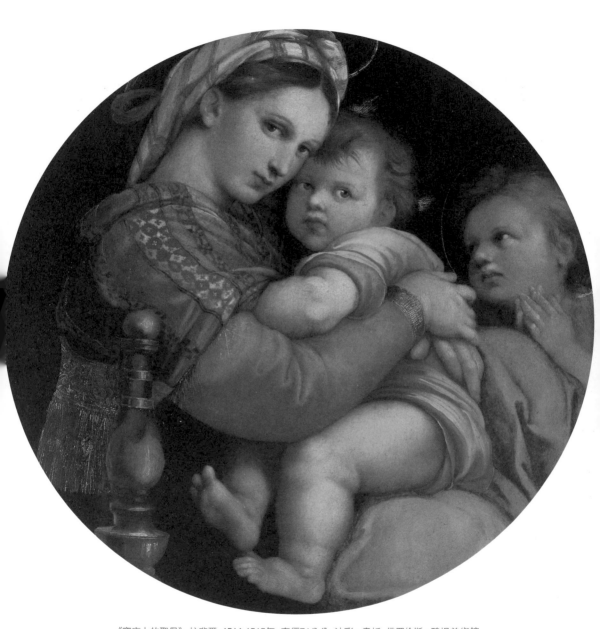

《寶座上的聖母》 拉斐爾 1514-1515年 直徑71公分 油彩、畫板 佛羅倫斯，碧提美術館

文藝復興時期 拉斐爾 / Raffaello Sanzio

披紗的女子

▶ 拉斐爾 / Raffaello Sanzio, 1483-1520

　　達文西的《蒙娜麗莎的微笑》公開後，引起極大的迴響，拉斐爾這幅《披紗的女子》即是模仿《蒙娜麗莎的微笑》而作，無論是人物的姿態或是表情，都與達文西的作品相似，人們也同樣好奇畫中的女子是誰？

　　拉斐爾37歲去世，終身未婚，他曾與一位樞機主教的的姪女瑪麗亞・畢微耶娜訂婚，但瑪麗亞先拉斐爾而死。傳聞中，他另有情人瑪爾加莉娜・魯帝，她是一位麵包師的女兒。

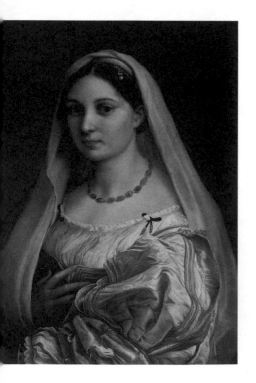

　　畫中女子頭上戴著珍珠，右手放在胸前，表示誠實的新娘姿態，臉上有著自然的紅暈，眼中流露出濃濃的愛意。有人懷疑是拉斐爾已死的未婚妻，到了近代，則有人推測拉斐爾當時已私下與瑪爾加莉娜秘密結婚，礙於身分的差距而不能公布。

　　有人曾以X光比對此畫與《拉芙娜・莉娜》，證明兩幅畫的主角是同一個人。這兩幅肖像同以珍珠為頭飾，珍珠不但是婚禮用的飾品，它的拉丁文「瑪爾加莉娜」，更與拉斐爾的情人同名，或許可證明《披紗的女子》是拉斐爾暗中為妻子留下的結婚紀念。

《披紗的女子》拉斐爾　1516年　82×60.5公分
佛羅倫斯，碧提美術館

拉芙娜・莉娜

▶拉斐爾 / Raffaello Sanzio, 1483-1520

《拉芙娜・莉娜》畫中女子的姿態與《披紗的女子》幾乎完全一樣，拉斐爾不但讓戀人以半赤裸的形象入畫，更露骨的在畫中人左臂上的藍色臂環上，留下拉斐爾名字的字樣，簡直在宣告畫中人就是他的戀人。

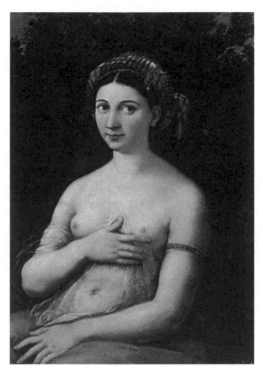

《拉芙娜・莉娜》 拉斐爾 1518-1519年 油彩、畫板 60×85公分 羅馬，國立美術館

然而拉斐爾英年早逝，瑪爾加莉娜不但無法獲得承認，甚至被安上使拉斐爾過度放蕩的罪名。拉斐爾的學生們為了平息老師與麵包師之女戀愛的傳聞，將拉斐爾與他已逝的未婚妻，身分高貴的瑪麗亞・畢微耶娜並放在邦提歐的墓園，並在墓碑上刻下瑪麗亞的名字。一生以愛注入繪畫生命的拉斐爾，竟連死後都不能承認自己的愛人。

1520年8月，在拉斐爾去世四個月後，一個西耶那城麵包師之女，署名「寡婦瑪爾加莉娜」的女人進入羅馬聖阿波洛尼亞女子修道院。對這個只注重階級的人世感到失望，瑪爾加莉娜選擇餘生都在修道院中度過。

達娜厄

▶ 提香 / Tiziano Vecelli Titian, 1488-1576

　　達娜厄是阿哥斯王阿奎利修斯的女兒，因為先知說她的父親將死在外孫手中，阿哥斯王便把達娜厄關在銅塔裡，並派一位老婦人看管她。宙斯對美麗的達娜厄一見傾心，為了與她相會，變成一陣黃金雨，不久達娜厄懷孕，生下大英雄珀耳修斯。

《達娜厄》提香　1554年　油彩、畫布　120×187公分　馬德里，普拉多美術館

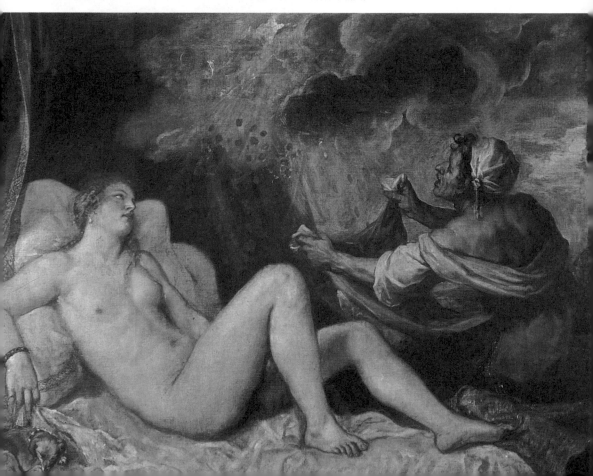

阿哥斯王發現女兒偷偷生子，他生氣的將她們母子倆放進木箱，再丟進愛琴海裡，幸好得到迪蒂斯的拯救才得以活命。等到珀耳修斯長大後，暴君波利得克特士想娶依舊美麗的達娜厄為妻，珀耳修斯除掉暴君，帶著母親回去看外祖父，卻誤擲鐵餅殺了祖父。變作黃金雨後宙斯就不曾出現，或許這又只是宙斯眾多短暫羅曼史中的一段。

　　提香畫中有兩個人物，達娜厄神情專注像是在期待愛情，她沐浴在愛的金光中，顯示純潔與光明；而另一邊則是在陰影中的老婦人，貪婪的拉起圍裙，等待金幣的降落，象徵在光明中追求愛情，與在黑暗中追求物質兩種不同的生命。

維納斯與阿杜尼斯

▶ 提香 / Tiziano Vecelli Titian, 1488-1576

　　美少年阿杜尼斯是位英勇的獵人，因為他是母親與祖父亂倫所生，所以抗拒所有的愛情，但他狩獵時的英姿吸引了愛神維納斯，維納斯竭盡全力向他求愛，甚至放下女神的自尊誘惑他，可是阿杜尼斯仍心如鐵石。

　　愛神維納斯最後只好請邱比特射出愛的金箭，中了金箭的阿杜尼斯終於回應維納斯的癡情。為了能陪伴在情郎身邊，維納斯遠離奧林帕斯山，跟著情人在四方漫遊。

　　維納斯和阿杜尼斯的感情引起她另一個情人戰神的嫉妒，他知道阿杜尼斯沈迷於狩獵中，便化身為野豬刺死阿杜尼斯。

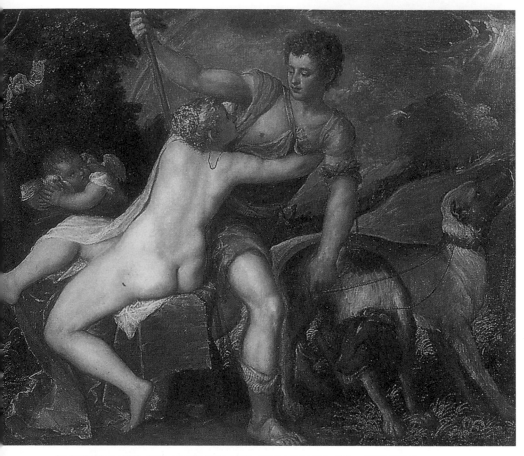

《維納斯與阿杜尼斯》提香　1554年　油彩、畫布　106.7×133.4公分　紐約，大都會美術館

　　提香描繪阿杜尼斯狩獵前維納斯挽留他的情景，她預知阿杜尼斯將在狩獵中死亡，用力抱住將要離開的阿杜尼斯，企圖以愛情挽留他，可是他一心想去打獵，急速離開的動作幾乎使維納斯倒地。維納斯急切而悲傷的眼神和阿杜尼斯冷淡的表情呈現強烈對比，而這一幕離去與挽留間的拉鋸，似乎也常在男人與女人之間發生。

巴卡斯與阿麗雅德妮

▶ 提香 / Tiziano Vecelli Titian, 1488-1576

　　阿麗雅德妮是宙斯和歐羅巴的孫女，她愛上雅典王子特修斯，因此幫助特修斯殺死半牛妖怪米諾陶洛斯，但命運女神卻在夢中諭示特修斯，她已將阿麗雅德妮許配給酒神，於是特修斯把睡夢中的公主棄於納索斯島上，一個人悄悄走了。阿麗雅德妮醒來沒看到愛人，卻看到酒神巴卡斯，巴卡斯安慰阿麗雅德妮，兩人就結婚了。結婚時酒神送給公主一頂鑲上寶石的后冠，公主去世後，酒神把后冠送上天空，成為星座，以象徵她永恆的生命。

　　提香描繪他們初見面時的景象，巴卡斯率眾浩浩蕩蕩來到公主面前，眾人正歡喜歌舞，車前有兩隻花豹引路。發現阿麗雅德妮的巴卡斯，驚訝於她的美麗，目瞪口呆的從車上跳下來，阿麗雅德妮則被眼前的人們嚇得驚慌失措，轉身想逃，這幅洋溢著青春與歡樂的生動場面，就是巴卡斯與阿麗雅德妮一見鍾情的開始。

《巴卡斯與阿麗雅德妮》提香　1520-1522年
油彩、畫布　175×190公分　倫敦，國家畫廊

三種年齡

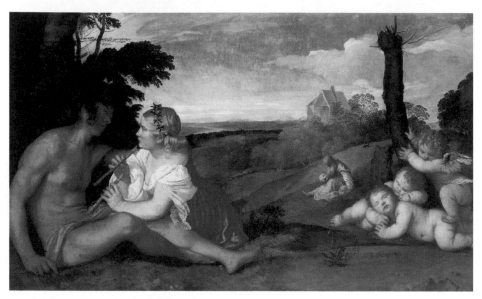

《三種年齡》 提香 1511-1512年 油彩、畫布 90×151公分 愛丁堡，蘇格蘭國家美術館

　　提香一共畫了兩幅有關人生三種年齡的作品，第一幅是年輕時畫的《三種年齡》，另一幅是老年所畫的《謹慎的寓言》。

　　在《三種年齡》中，提香將男人的三個人生階段同時呈現在畫面上。代表孩子的嬰兒們在樹下沈睡，邱比特在夢中向他們灌輸愛，但孩子們並沒有實際的行動力，他們只是蒙昧的夢想者。畫中的左邊是一對青年男女，正沈浸在愛的甜蜜中，他們四目相對，眼中只有對方，他們是愛情的實現者。而遠處一位滿臉白鬚的老人，抱著頭蓋骨在沈思，代表死亡帶走他的愛人，他們相愛的時間已過，他也無力再去追求愛情了。

老年的提香，對於人生留下許多遺憾，所以《謹慎的寓言》傳達出不同年紀皆需謹慎的寓言。而年輕的提香，正值對愛情懷抱勇氣的年紀，在《三種年齡》裡，鼓勵年輕人要有追求愛情的勇氣，因為生命短暫，愛要及時，一旦錯過就後悔莫及。

聖愛與俗愛

　　《聖愛與俗愛》取材於希臘神話中尋找金羊毛故事。傑遜為奪回王位，往阿爾喀斯尋找金羊毛。愛神維納斯為了幫助傑遜，讓阿爾喀斯的公主美狄亞愛上他，但是傑遜後來竟然變心，娶了另一個公主為妻，美狄亞憤怒中殺了他們的孩子以及傑遜的新妻子，留下痛苦不已的傑遜。

　　畫面上就是愛神在向美狄亞勸說的情景，右面是維納斯，左邊的是美狄亞。有一種說法是，提香將他的情婦畫成維納斯，代表肉欲的俗愛，將妻子畫成美狄亞，代表精神的聖愛。但更多人認為，以十六世紀的繪畫潮流來

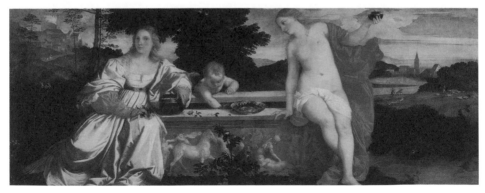

《聖愛與俗愛》提香　1514年　油彩、畫布　270×118公分　羅馬，波爾葛塞美術館

看，裸體維納斯才是代表聖愛，而妻子則表示俗愛。

　　維納斯手中的油燈象徵真理，美狄亞手中的瓦罐，代表人間的榮華。兩人坐在古羅馬式石棺的兩端，石棺上卻畫著尋找金羊毛的故事，這幅畫作為提香送給友人的結婚紀念品，不知是要提醒朋友不要見異思遷，或是要他勿忘追求聖愛。

歐羅巴被劫

▶ 提香 / Tiziano Vecelli Titian, 1488-1576

　　歐羅巴是地中海的雪洞國王的女兒，美麗到連仙女都會羨慕，宙斯愛上了她，卻懼怕被赫拉發現而不敢接近她。有一天，歐羅巴和一群少女到海邊玩耍，宙斯忍不住變成一頭漂亮的白色公牛偷偷接近。歐羅巴一見到這頭白牛就喜歡，為牠戴上花冠，甚至騎上牛背。沒想到她一騎上牛背，公牛立刻往海中奔去，歐羅巴驚嚇極了，哀求公牛放她回家，宙斯當然不肯，牠帶歐羅巴逃到克里特島後，表明自己的身分，和歐羅巴共築愛巢。

　　提香成功的描繪出劫奪歐羅巴時的激動與緊張感，歐羅巴遭劫時的驚愕，一手抓緊牛角，一手揮動紗巾，貼身的薄紗顯出肉體的豐滿與性感，岸上的少女們看到同伴被帶走，站在海邊驚惶呼救，在碧海白浪和霞光夕照交織間，呈現光影閃爍的迷人效果。歐羅巴緊張的掙扎與天空中飛翔的愛神形成呼應，使恐怖的劫奪變成帶有歡樂的熱鬧氣氛。

　　　　　　《歐羅巴被劫》提香　1559-1562年　油彩、畫布　185×205公分　波士頓，加德納博物館

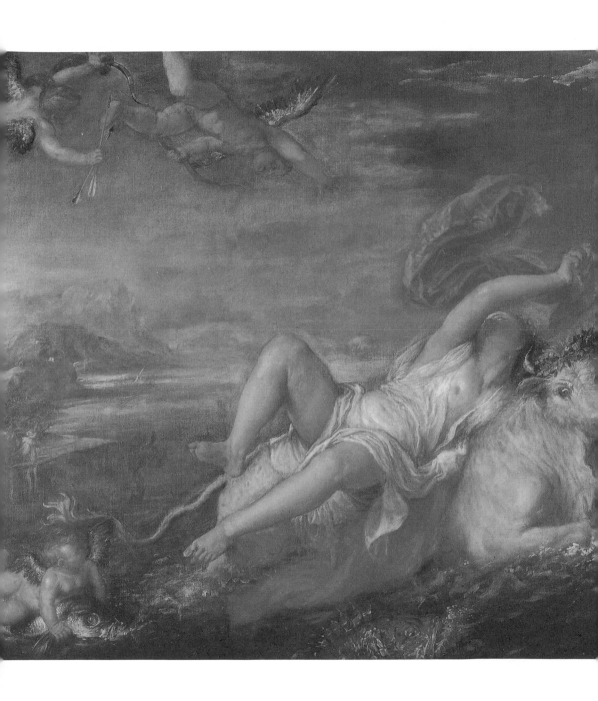

宙斯與伊娥

▶ 柯雷吉歐 / Antonio Allegri Correggio, 1489-1534

　　宙斯的風流韻事不斷，有一次宙斯愛上人間美麗的伊娥公主，就在天空佈下厚厚的烏雲，以遮掩他與伊娥相會。善妒的赫拉當然發現丈夫詭異的行逕，連忙叫烏雲散開，找到宙斯。

　　懼內的宙斯一驚之下將伊娥變成一隻小白牛，騙赫拉這是剛造出來的動物，赫拉不相信，要求宙斯割愛，宙斯竟不敢拒絕。赫拉將小白牛交給百眼巨人阿加斯看守，好讓宙斯無法接近。可憐的伊娥從無憂無慮的公主變成畜牲在地上流浪，為了解救她，宙斯派使神墨丘利以笛聲催眠百眼巨人的一百隻眼睛，墨丘利成功的殺了他，解放了伊娥。

　　伊娥變回人身，宙斯偽裝成雲霧，從天而降，與伊娥交歡。柯雷吉歐把這個情景畫下，由灰色轉變成紫色的雲霧，化做一隻爪子抱住伊娥的腰部，隱約中霧狀的宙斯親吻著她的臉頰，嬌弱的她沈溺在肉體的歡愉中，散發出無可比擬的美感。

《宙斯與伊娥》柯雷吉歐　1532年　油彩、畫布
163.5×70.5公分　維也納，藝術史博物館

麗達與天鵝

▶柯雷吉歐 / Antonio Allegri Correggio, 1489-1534

　　相較於達文西筆下的麗達與天鵝，柯雷吉歐似乎大膽的多，同樣是宙斯化身天鵝誘惑麗達的場景，柯雷吉歐的天鵝，卻明目張膽的依偎在麗達的兩腿間，以天鵝特有的柔軟長頸，撫摸麗達潔白豐滿的胸部，親吻她的脖子，畫中麗達半閉著雙眼，似乎已被大鵝的撫觸撥動了情欲。

　　樹蔭下，洞悉一切的邱比特彈奏豎琴以幫助宙斯的誘惑行動，如此媚惑的場景在眼前發生，而一旁的女伴們卻絲毫沒有查覺。除了宙斯外，畫中還有兩隻天鵝，有趣的是，一同沐浴的女孩們，一個好奇的注視著天空中正要飛走的天鵝，另一個則害怕的阻擋天鵝的接近。雖然宙斯與麗達正在繾綣，但飛在天空中的天鵝暗示宙斯將會離開，這段戀情註定以分離做終結。

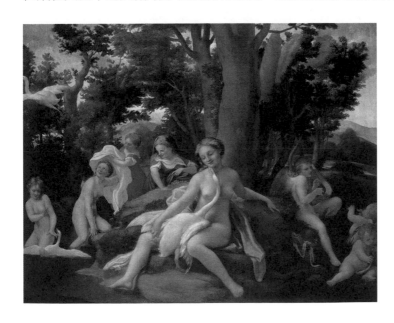

《麗達與天鵝》
柯雷吉歐 1531年
152×191公分
柏林，國立美術館

維納斯的勝利寓意畫

▶布隆及諾 / Agnolo Bronzino, 1503-1572

　　維納斯是愛與美的象徵，由於她的戀情不斷，在某些時候她也是性感與情欲的代表，但是情欲所帶給人們的，不止是愛的美好，同時也會帶來欲的綑綁。布隆及諾這幅《維納斯的勝利寓意畫》可能是受弗蘭契斯柯·迪·梅迪奇所託，要送給法蘭西國王的禮物，又被稱為《情欲的寓言》。他為了投法蘭西國王所好，在畫中加了許多象徵與隱喻的暗示。畫中的維納斯剛剛取得奧林帕斯眾女神選美的勝利，她一手拿著戰利品金蘋果，一手拿著愛情的金箭。邱比特用手撫摸維納斯的胸部，兩人互貼著臉，這是個極具性暗示的畫面。

　　畫的左邊，代表痛苦、嫉妒等人類負面情感的罪惡之神一臉痛苦，而右邊則是歡樂愉悅與天真的孩童，但右邊的少女手中拿著蜂巢，她的臉上雖有笑容，但身體的動作卻表示當中隱藏著蜂針。時間之神及他的女兒真理正拉起帷幔，象徵在美好情欲背後隱藏著痛苦，隨著時間而逐一顯現。

矯飾主義

　　矯飾主義是指於1520-1600年間的義大利藝術，源自義大利文「manirera」，大部分的矯飾主義藝術皆輕視自古典藝術到文藝復興時期所建立的藝術「規矩」，發展出堅持以人物為優先考量、人物姿勢僵硬，或故意扭曲拉長，誇張肌肉的效果。矯飾主義的畫家偏好以富於變化且鮮豔的色彩來加強感情效果，主要畫家包括羅梭（Rosso）、布隆及諾（Bronzino）、阿爾比諾（Cavaliere d'Arpino）等，直至阿爾比諾的繪畫，矯飾主義風格衰亡，而逐漸被巴洛克藝術所取代。

《維納斯的勝利寓意畫》布隆及諾　1540-1545年　油彩、畫板　147×117公分　倫敦，國家美術館

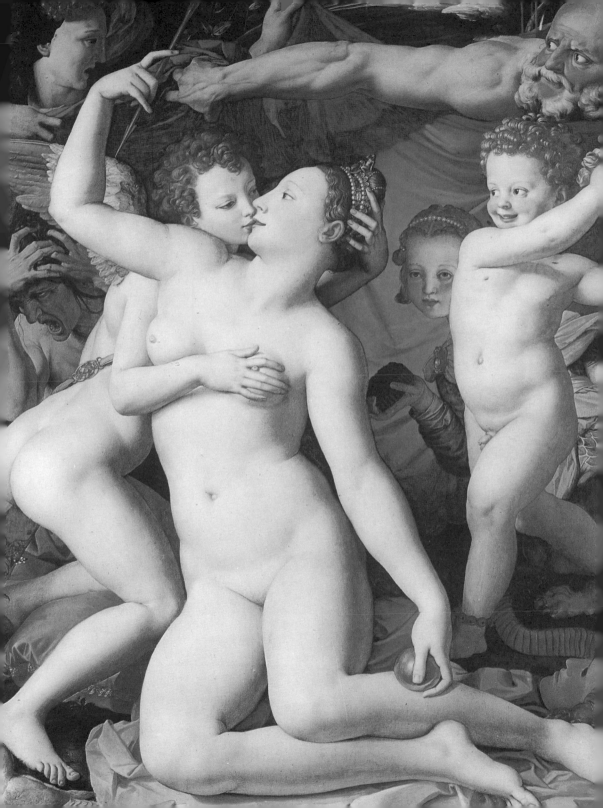

埃萊奧諾拉・迪・托萊多及其兒子喬瓦尼的肖像

▶ 布隆及諾 / Agnolo Bronzino, 1503-1572

　　科西莫・德・梅迪奇的妻子埃萊奧諾拉・迪・托萊多是那不勒斯的總督唐・佩德羅・迪・托萊多的女兒，他們在1539年結婚，為了迎娶美貌的妻子，科西莫舉行極盛大的婚禮，當時在婚禮中演奏的曲子是喬萬・巴蒂斯塔・斯托羅齊的《啊，美好的黃金年代》，日後還成為瓦薩里及波皮畫作的主題。

　　剛成為梅迪奇家族宮廷肖像畫家的布隆及諾，深得夫妻兩人的喜愛，於是畫下許多梅迪奇家族的肖像畫。

　　在這幅畫中，埃萊奧諾拉旁站著她第八個小兒子，才剛滿兩歲的喬瓦尼。布隆及諾以濃淡相間的天藍色為背景，使得埃萊奧諾拉的面容顯得更為亮麗，她有著出乎尋常的完美長頸，是布隆及諾一貫的美化手法。畫中她的身體四分之三轉向欣賞者，穿著華麗的服飾，皮膚光滑得有如大理石，但是眼神卻在冷峻中帶著一絲憂傷。也許是布隆及諾把她畫得太美了，所以她後來常穿著同一件衣服讓人作畫，甚至下葬時也穿著同一件衣服呢！

《埃萊奧諾拉・迪・托萊多及其兒子喬瓦尼的肖像》布隆及諾　1545年
油彩、畫板　115×96公分　佛羅倫斯，烏菲茲美術館

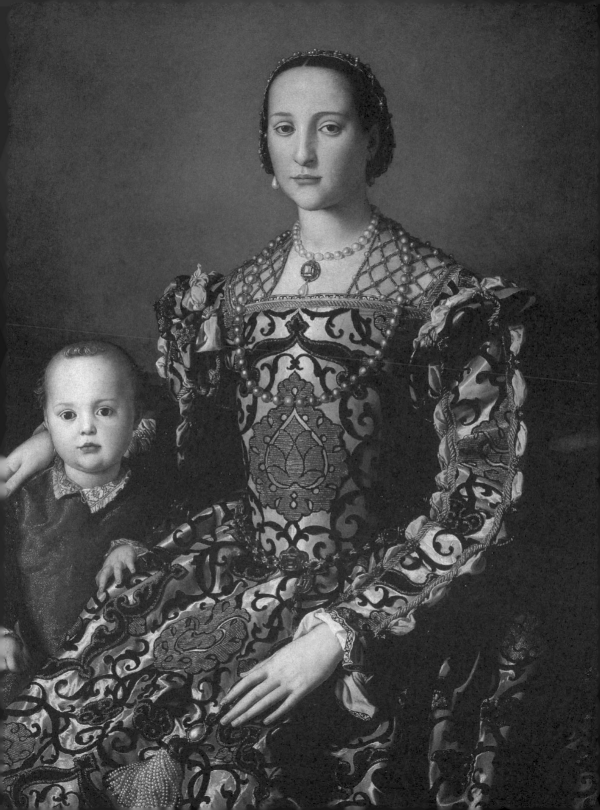

幸福的寓言

▶ **布隆及諾** / Agnolo Bronzino, 1503-1572

　　與《維納斯的勝利寓意畫》相較，這幅《幸福的寓言》呈現出維納斯不同的女神形象。

　　這幅畫同樣帶著複雜的寓言，整幅畫以淡淡的粉紅色及粉藍色繪出神聖的氣氛。維納斯坐在畫的中央，一手拿著法杖，一手拿著代表豐收的果實，

她的頭微微抬起，注意力集中飛在天上的兩位天使身上，一位天使愉快的手執月桂樹花冠，另一位則正鳴響喇叭，表示他們帶來的是光榮與幸福。站在女神左右，與她相伴的是謹慎之神與公正之神。而頑皮的邱比特卻正悄悄的把金箭刺向維納斯的胸口，暗示女神必然墜入情網。

　　畫的下半部則是與上半部幸福相反的情景，女神腳邊坐著時間之神和命運之神，他們帶來被命運左右、蒙受羞辱的人類，似乎在告誡人類，愛情要以謹慎與公正自持，否則必然失去光榮，淪為命運的奴隸。

《幸福的寓言》布隆及諾　1564年　油彩、銅器
40×30公分　佛羅倫斯，烏菲茲美術館

珀耳修斯解救安朵美達

▶ 瓦薩里 / Giorgio Vasari, 1511-1574

宙斯與達娜厄的兒子珀耳修斯被波利得克特士引去殺女妖梅杜莎，梅杜莎的每根頭髮都是毒蛇，只要看她一眼，就會變成石頭。但珀耳修斯得到雅典娜和墨丘利的幫助，取下梅杜莎的頭。

同程中珀耳修斯飛到埃塞俄比亞的海邊，看到大海中的山岩上捆綁著一個年輕貌美的姑娘，正孤單單的哭泣著。珀耳修斯對她一見鍾情，便問她為什麼被捆綁在這裡？

這位姑娘原來是安朵美達公主，因為她的母親冒犯海仙女，為了平息海神的怒氣，她甘願獻上自己，成為海妖的食物。

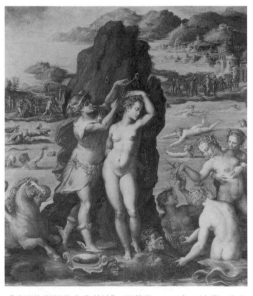

《珀耳修斯解救安朵美達》 瓦薩里　1570年　油彩、畫布
117×100公分

真是個勇敢的姑娘啊！英勇的珀耳修斯決定為她除掉海妖。經過一場大戰，他把海妖斬成兩段，解救了公主。國王為了感謝他，便把安朵美達許配給他，並將王國送給他作為嫁妝。

瓦薩里畫下人妖大戰後的場景，珀耳修斯把安朵美達身上的鎖鏈解下，雖然海面上浮著海妖屍骸，但四周的人們都跳下海中歡喜慶賀，因為當王子解救公主，接下來就是幸福的婚禮。

愛神、火神和戰神

▶丁多列托 / Jacopo Tintoretto, 1518-1594, 1511-1574

　　火神伏爾岡娶了奧林帕斯最喜歡出軌的女人維納斯，眾神都知道他頭上有頂大大的綠帽子，伏爾岡自己也很清楚妻子的韻事。好幾次，當維納斯與戰神在家偷情，總有好事者告訴火神，企圖看好戲。火神當然立刻丟下打鐵爐，氣急敗壞的跑回家捉姦。有一次，火神終於捉到戰神，把他帶到眾神面前羞辱，卻仍舊無法阻止愛神與戰神的婚外情。

　　丁多列托用很逗趣的方式畫下這個捉姦的場面。

　　畫中維納斯一派滿不在乎的表情，慵懶的躺在床上，她赤裸的身體潔白豐滿，散發出女性的性感。和維納斯成對比的，是一臉嫉妒、又黑又醜的伏爾岡。伏爾岡想揭開維納斯遮蓋的被單，檢查她的身體，卻不知道藏在另一邊桌子底下的戰神正暗自發笑。把一切都看在眼裡的邱比特在一旁裝作沈睡，在火神背後，完全反映此一情景的圓鏡，產生一種偷窺的角度，把這幕捉姦記，寫成人間喜劇。

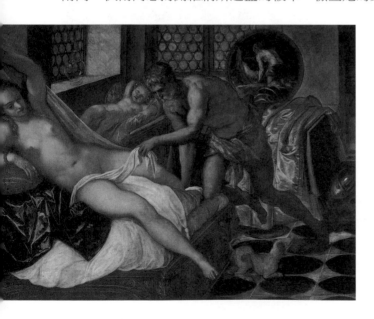

《愛神、火神和戰神》丁多列托
1551 年 油彩、畫布
135×198公分
德國，慕尼黑美術館

蘇珊娜和老人

▶ 丁多列托 / Jacopo Tintoretto, 1518-1594, 1511-1574

《聖經》故事中,巴比倫富商幼阿伊姆的妻子蘇珊娜是個賢德的女子,外表美麗且內心貞潔虔誠。她的美貌引起兩位好色長老的覬覦。有一天,蘇珊娜在花園裡沐浴,兩位長老在一旁窺伺,更企圖施暴,蘇珊娜大聲呼救,卻被長老反誣她與人幽會。次日在公審中,蘇珊娜被判死刑。幸好她的貞節感動了神並啟發先知,揭穿長老的謊言,還給蘇珊娜清白。

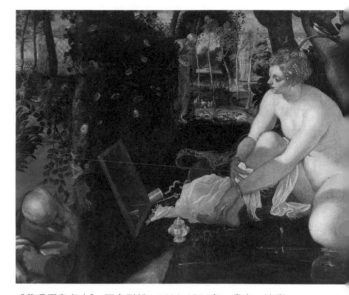

《蘇珊娜和老人》 丁多列托　1560-1562年　畫布、油彩　146.6×93.6公分　維也納,藝術史博物館

　　丁多列托捕捉到純潔天真的蘇珊娜,與貪婪猥瑣的長老鮮明的對比,他以垂直的籬笆做出空間上的區隔,蘇珊娜沐浴在陽光下,她金色的秀髮和光滑的肌膚充滿年輕的活力,而躲在籬笆後的兩位長老,一身紅色的袍子,象徵理性已被欲望之火燒毀。這是情與欲的對立,有別於維納斯的裸體,常帶著主觀誘惑的意識,對丁多列托及更多男性來說,豐盈的美貌與純潔無知的內心,才更令人動心。

亞當和夏娃

▶ 丁多列托 / Jacopo Tintoretto, 1518-1594, 1511-1574

　　丁多列托的《亞當和夏娃》與杜勒最大不同之處，是動態的構圖，他補捉住夏娃將禁果拿給亞當時戲劇性的一幕。夏娃以禁果引誘亞當，對照亞當因驚嚇而往後退的背影，夏娃在風和日麗的大自然中，天真的容顏顯得更具誘惑。丁多列托更在此畫的右方遠處，畫出亞當和夏娃在偷食禁果後，被天使趕出樂園，倉皇而逃的情景，以增加這一幕的悲劇性。

　　亞當和夏娃初見面時，亞當那句：「這是我骨中之骨，肉中之肉。」是何等纏綿，但是當神發現他們吃了禁果，責問亞當時，亞當卻將一切罪過歸於夏娃，稱呼她「你所賜給我，與我同居的女人」。夏娃的愚昧行徑與亞當薄情的撇清，證實人類果真生來帶有原罪，愚昧的戀人，最終只配在世間流離。

《亞當和夏娃》丁多列托 1950-1953年 油彩、畫布 150×220公分
威尼斯，藝術學院美術館

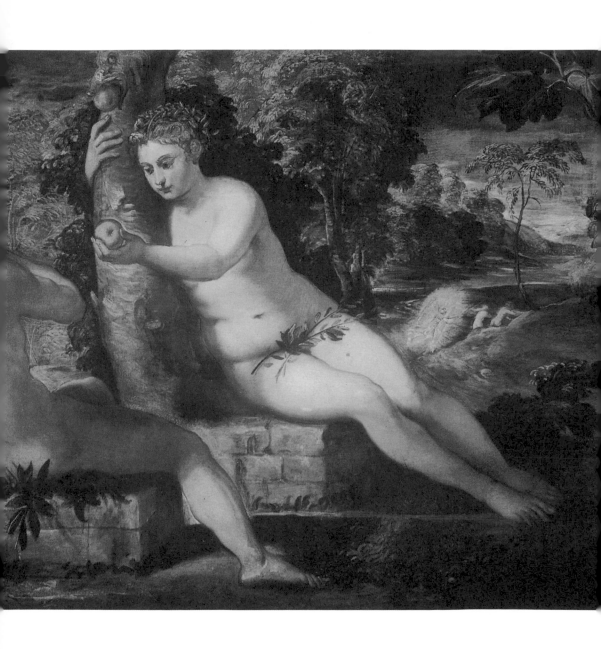

文藝復興時期　丁多列托 / Jacopo Tintoretto　61

維納斯與伏爾岡

▶丁多列托 / Jacopo Tintoretto, 1518-1594, 1511-1574

　　同樣是維納斯與伏爾岡的故事，丁多列托在這幅畫裡，終於給伏爾岡平反的機會，畫中的伏爾岡不再是嫉妒中前去捉姦的可憐男子，而是溫柔的慈父，體貼的丈夫，維納斯也表現出母性的一面。

　　事實上冶鐵之神伏爾岡比起戰神更能得到人們的喜愛，他雖然沒有英俊的外貌，卻是最有才華的工匠，能打造完美的神器，傳說中愛神邱比特手中具有魔力的金箭銀箭便是由他打造的。

　　丁多列托畫出火神與愛神一家的天倫之樂。伏爾岡送來打好的弓箭，邱比特玩著玩著，在母親的懷中甜甜的睡著了。維納斯溫柔的抱著兒子邱比特，似乎也有點累了。伏爾岡輕輕拉起被單，像是想蓋住兒子，以免他著涼，老來得子的關愛之情溢於言表。畫中的伏爾岡雖然仍是老態龍鍾，卻讓人感到深刻父愛，這時，他外表上的老醜好像已不再那麼重要。

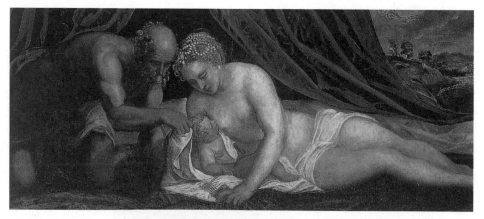

《維納斯與伏爾岡》丁多列托　1551-1552年　油彩、畫布　85×197公分　佛羅倫斯，碧提美術館

農民婚禮

　　《農民婚禮》描繪窮困的農民在農場的穀倉舉行結婚喜宴的景象。當時國家正受飢饉和動亂之苦，人民生活窮困。布勒哲爾不多做詮釋，直接帶我們來到婚禮的現場。

　　畫面上對角線的結構安排，可能取法丁多列托的《卡娜的婚禮》。嬌羞的新娘坐在中央的紙王冠下，臉上帶著濃濃的笑容。另一邊坐在高背椅子上的，是婚禮的主客，坐在桌子邊角的客人，則是布勒哲爾本人。而新郎並沒

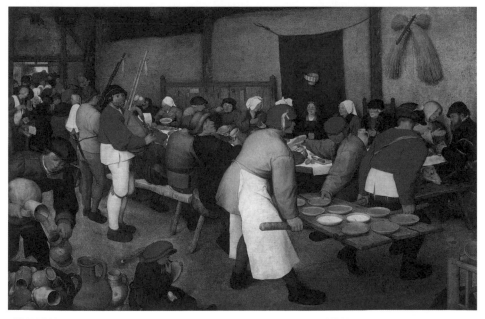

《農民婚禮》布勒哲爾 1568年 油彩、木板 114×164公分 維也納，藝術史博物館

有坐在新娘身邊，也許正在招待賓客。雖然看得出桌上的食物貧乏，新娘的
衣著簡樸，但不斷有人進來參加婚禮，他們的手中都拿著送給新人的禮物，
表達對新人的祝福。

　　簡陋的穀倉在暖色調襯托下，呈現歡樂飲宴的氣氛，左下角吮指的小孩，
與正倒出飲料的男人，使得畫面更生動活潑。雖然是極平凡的婚禮，卻令人驚
豔，顯示了一種樂觀的生存意志，畢竟對他們來說，任何豪華的婚禮都抵不上
新娘的笑容。

戀愛中的愛神和戰神

▶維洛內些 / Paolo Veronese, 1528-1588

　　戰神瑪爾斯時常穿著閃閃發亮的盔甲，在戰場上馳騁殺敵，他認為戰爭是
甜蜜的，不斷在人間引起殺戮。雖然他向來戰無不勝，以敵人的鮮血染紅自己
的披風，但是在奧林帕斯等待他歸來的維納斯卻要飽受相思之苦。

　　維洛內些的《戀愛中的愛神和戰神》畫出剛從戰場歸來的瑪爾斯，趕去
與維納斯相會的情景。畫中的戰神高大魁梧，具有壯年男子的陽剛形象，他

看到心上人，跳下馬、丟開劍，迫不及待的把衣服脫下，而正在餵奶的維納斯也不顧一切，抱住風塵僕僕的愛人，她身上的奶水尚在流呢！小愛神邱比特看了，乾脆用繩子把愛神和戰神的腿綁在一起。維洛內些似乎是想告訴戀愛中的男女，不要再輕易分離。

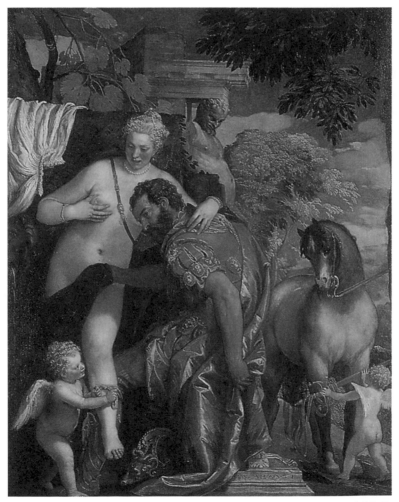

《戀愛中的愛神和戰神》維洛內些　1570年　油彩、畫布　206×160公分　紐約，大都會美術館

維納斯和入睡的阿杜尼斯

▶ 維洛內些 / Paolo Veronese, 1528-1588

　　維納斯的情人阿杜尼斯是位英勇的獵人，雖然維納斯為了能與他廝守，離開奧林帕斯山，跟隨阿杜尼斯在人間居住，但阿杜尼斯太沈迷於狩獵，總是帶著他的獵犬四處追逐獵物，被留下來的維納斯自然感到份外寂寞。

　　維納斯知道阿杜尼斯再這樣下去，終有一天會死於獵物之手，卻又無法阻止，她雖是女神，卻只能無力的祈求她的愛人能留在身邊。

　　維洛內些這幅畫是阿杜尼斯在維納斯身邊入睡的情景。維洛內些筆下的阿杜尼斯不是一般美少年的形象，而是一個成年男子，手上的杯子，暗示阿杜尼斯是在酒醉後入睡，他身邊兩隻獵犬，一隻已入睡，另一隻正張口欲叫，小邱比特連忙抱住獵犬，阻止牠叫醒阿杜尼斯，這時維納斯回過頭來，她的表情似乎在說：讓他睡吧！請不要叫醒我的愛。

《維納斯和入睡的阿杜尼斯》 維洛內些　1580年　油彩、畫布　212×191公分　馬德里，普拉多美術館

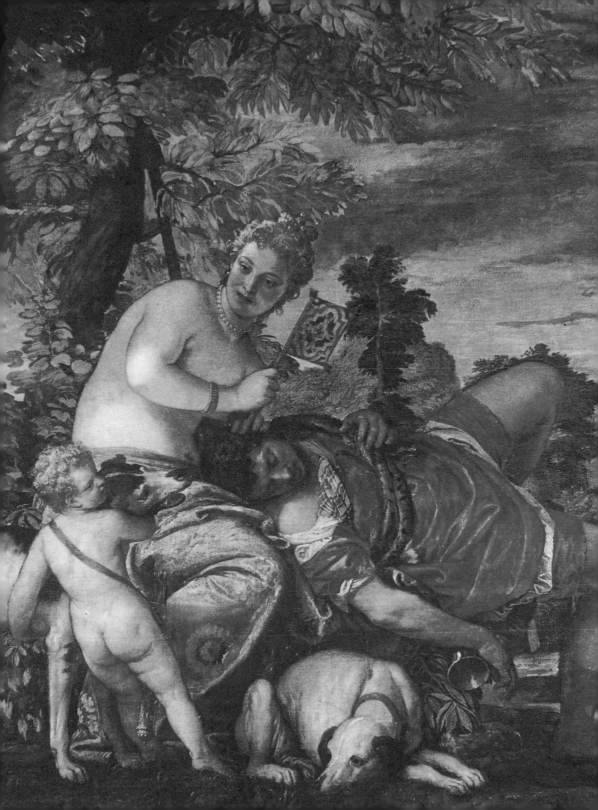

勝利愛神

　　愛神邱比特是愛與美的女神維納斯的兒子，他長著金色的翅膀，有一副具有魔力的弓箭，只要被他的金箭射中，就算是仇人也會相愛，但若是被他的鉛箭射中，就算是佳偶也會變仇人。他非常頑皮而喜好惡作劇，常常拿著手中的箭亂點鴛鴦譜，不管是男是女是人還是神，都無法抗拒愛神的箭。傳說中維納斯有一次和兒子一起搶玩金箭時，不小心刺到自己，這時正好阿杜尼斯經過，維納斯立刻瘋狂的愛上阿杜尼斯，邱比特為了讓母親如願，只好再向阿杜尼斯射出愛的金箭。

　　卡拉瓦喬畫出邱比特得意洋洋的神態。有人懷疑畫中人是他的小情人馬里諾，但他堅持否認。畫中邱比特不知是射中了誰，他開心的跳躍，腳下的鋼筆、書、指南針、樂器、樂譜、直角規、月桂冠和盔甲等，代表人間一切美德與知識，表現他文武雙全的勝利者姿態，有人認為他的姿勢出自米開朗基羅的《勝利》一作。但不管愛神腳下有多少美德與知識，他的勝利與得意，仍來自他手中的金箭，因為美德也好，知識也好，世間沒有任何一種力量比愛情更偉大。

《勝利愛神》卡拉瓦喬　1602-1603年　油彩、木板　156×113公分　柏林，國立美術館

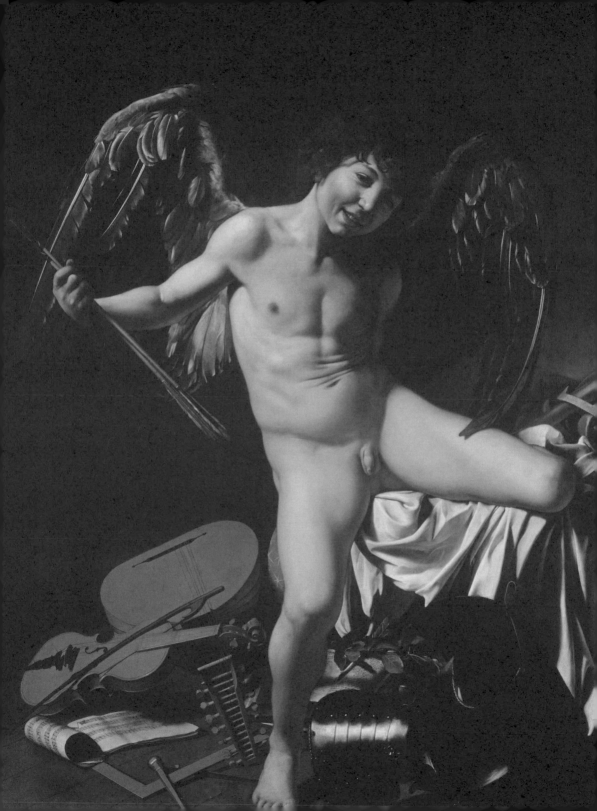

魯特琴手

▶ 卡拉瓦喬 / Michelangelo Merisi da Caravaggio, 1571-1610

　　被認為是同性戀兼浪蕩惡徒的畫家卡拉瓦喬，作畫向來不畫草稿，他總是邊畫邊改，也許是這個緣故，他一共畫了兩幅構圖極相似的《魯特琴手》，這幅是為了吉烏斯提尼安尼侯爵所畫，另一幅則是為蒙第樞機主教所畫。

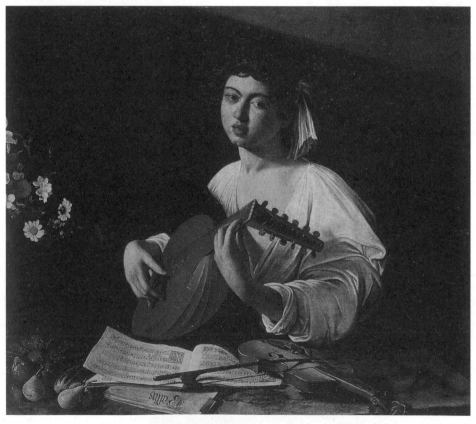

《魯特琴手》卡拉瓦喬　1595-1596年　油彩、畫布　94×119公分　聖彼得堡，艾米塔希美術館

《魯特琴手》中人物的性別引起討論，卡拉瓦喬的畫中時常有帶著脂粉味的少年，有人認為畫中人與《音樂家》中的男性是同一位，只是在這幅畫裡，卡拉瓦喬為他穿戴上女性的髮巾及寬大的上衣，這是當時的女性服飾，因此有人認為畫中人是女性或男扮女裝，具有雌雄同體的曖昧表現。

畫中的少年穿著女性化的服飾，一頭黑色的捲髮束在髮巾裡，他張著一雙水汪汪的大眼睛，半啟朱唇，含情脈脈的彈唱，由前方攤開的琴譜，可以很清楚的看出，畫中人所唱的是當時著名的情歌，傑克·阿卡德的《你知道我愛你，誰能表達我內心甜蜜的感覺？》

昏黃的燈光，照在畫中魯特琴手的身上，顯示出一種黃昏中等待愛人的情調，而一旁盛開的花束及桌上的水果，像是在提醒人們，好花易逝，好景不常，唯有此刻我向你訴說我的愛，請你請你快點歸來。

亞特蘭大和希波墨涅斯

▶ 雷尼 / Guido Reni, 1575-1642, 1571-1610

阿爾迦第阿國王的女兒亞特蘭大是凡人中跑的最快的，她規定前來求婚的少年必須和她賽跑，贏的人可娶她為妻，輸的人則死在她的長矛下。因為她實在很美麗，所以求婚者不斷，可是那些少年全白白丟了性命。

希波墨涅斯比其他求婚者都聰明，他先向愛神維納斯求助，愛神給了他三個美麗的金蘋果，叫他在比賽途中往後丟下。

比賽時亞特蘭大果然一路領先，但是希波墨涅斯只要一落後就丟出金蘋果，亞特蘭大果真無法抵擋金蘋果的誘惑，為了回頭撿拾金蘋果耽誤了時間，而輸給希波墨涅斯。

　　雷尼畫的就是這個時刻，他捉住一個絕佳的鏡頭，丟出金蘋果的希波墨涅斯往前奔，手中已拿著一顆金蘋果的亞特蘭大，正彎腰撿拾另一顆，兩人朝著相反的方向，運動中赤裸的肢體呈現出一種流暢的美感，化此剎那成為永恆的紀念。

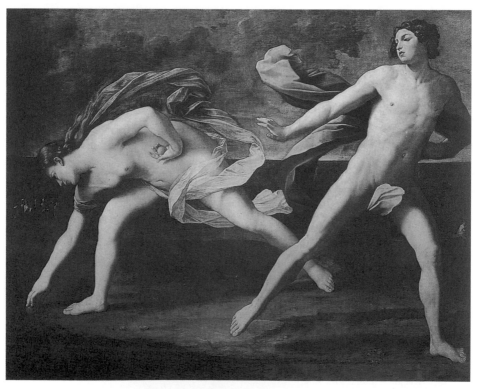

《亞特蘭大和希波墨涅斯》雷尼　1622-1625年　油畫、畫布　206×297公分
圭多，那不勒斯卡波迪蒙特國家美術館

與伊莎貝拉‧布蘭特
坐在一起的自畫像

▶ 魯本斯 / Sir Peter Paul Rubbens, 1577-1640

　　要如何才能述說我對妳的愛？讓我握著妳的手，直到生命的盡頭。

　　希臘神話中有繆斯女神，能帶給創作者靈感。對畫家魯本斯來說，他的妻子就是繆斯。1609年32歲的魯本斯與18歲的伊莎貝拉‧布蘭特結婚，在這之後，魯本斯的許多作品如《劫奪列其普的女兒》、《搶奪薩賓婦女》等都是以依莎貝拉為模特兒。

　　身為畫家的魯本斯，也把和妻子新婚時的甜蜜情景畫下，就是《與伊莎貝拉‧布蘭特坐在一起的自畫像》，畫中夫妻兩人盛裝坐在代表真誠的愛的金銀花亭

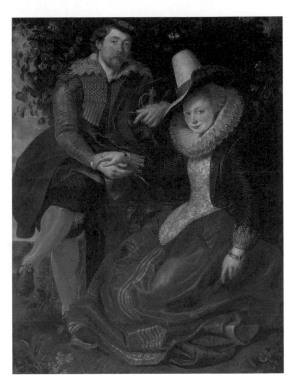

《與伊莎貝拉‧布蘭特坐在一起的自畫像》 魯本斯　1609-1610年
油彩、畫布　178×136.5公分　慕尼黑，舊美術館

樹前。魯本斯比伊莎貝拉大十四歲，但畫中坐在伊莎貝拉身邊的他，卻有著少年般的表情。伊莎貝拉神情溫柔而愉悅，帶著像是初為人婦的成熟，又像

是陪在丈夫身邊的安然寧靜。她很自然的把手放在丈夫的手上，相連的手，把兩個人連在一起，成為一體。魯本斯運用曲線的構圖，形成如兩個半圓，契合成一個的畫面，傳達出婚姻的意義。

魯本斯：巴洛克之王

巴洛克是指西元1600 -1750年之間的歐洲藝術，原意指一種變形的珍珠。其風格特徵是喜好用扭曲多變的纏繞線條，創造出繁複的堆砌之美，以追求強烈的律動感。

魯本斯是北方法蘭德斯巴洛克時期的代表人物，他的繪畫具有巴洛克藝術的壯麗風格。他為安特衛普大教堂所畫的兩幅祭壇畫作品《上十字架》與《下十字架》確立了他傑出的宗教畫家的地位。

愛的花園

▶魯本斯 / Sir Peter Paul Rubbens, 1577-1640

《愛的花園》是魯本斯第二次新婚後，為了為布置西班牙國王菲利普四世的臥室而作。主題是描寫皇宮貴族們在花園裡，舉行露天宴會的情形。這時與年輕妻子的婚姻再次激起魯本斯的熱情，因此他以熱情為主題，結合神話與現實，創造出一個迷人的古典富麗景象。

畫中的情景是在雄偉的宮殿大門前，穿著華麗衣衫的年輕仕女及紳士們在園中宴會。人物安排緊密而富律動感，有的情侶正細細低語，有的甚至在熱情擁抱，每個角色都傳達出細膩的情感。天使們在四周環繞，有些天使像個孩子般依偎在人的身邊，而那些在天上快樂飛翔的天使，手拿著花冠與火炬，代

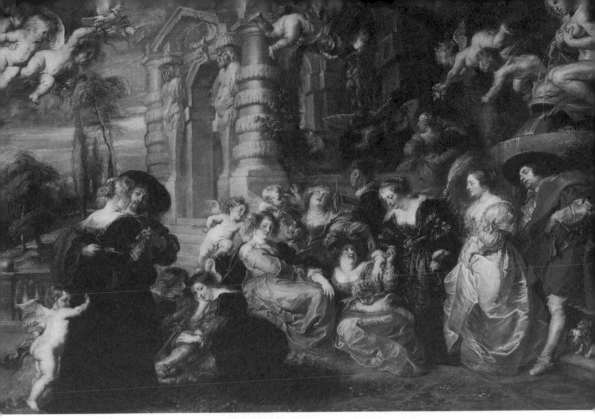

《愛的花園》魯本斯 1632-1634年 油彩、畫布 198×283公分 馬德里，普拉多美術館

表帶來光明與愛情，正向這群男女傳遞愛的訊息，整個背景被金黃色的氣氛所籠罩，筆法輕鬆自由，洋溢著幸福快樂的氛圍。

土地和水的聯姻

▶ **魯本斯** / Sir Peter Paul Rubbens, 1577-1640

　　有人說男人是土做的，女人是水做的，所以男人與女人結合，就變作泥，上帝用泥來創造人類，土地和水孕育了萬物，因此暗喻婚姻為萬物之本。

魯本斯把這種思想具體化為神話中的典型人物,不過在西方,女人代表大地,男人代表海洋,他以大地女神西莉斯及海神波塞冬代表土與水的女人和男人,大地女神扭轉上半身,深情款款的與海神四目相對。海神則虎背熊腰,肌肉雄健,顯得剛猛強壯。畫中婚姻女神正為大地女神戴上祝福的花冠,大地女神旁結果纍纍的水果與腳下的兒童,代表女神所孕育的生命,而兩個人雙手緊握,顯示了不同的生命因愛而結合,美好的生命將因此得到綿延。

　　魯本斯發揮了卓越的油畫技巧,構圖精巧,用色濃重,尤其是運用男女間剛柔的對比,表達了對生命的希望和人生的信念。

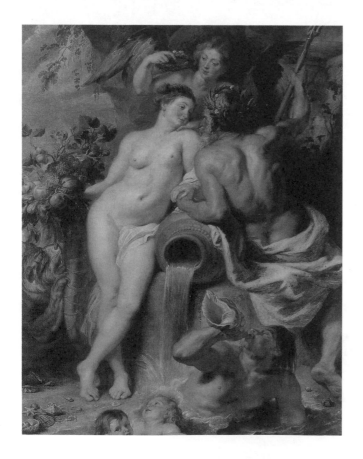

《土地和水的聯姻》　魯本斯
1618年　222.5×180.5公分
聖彼得堡,艾米塔希美術館

庭園中的魯本斯與海倫娜

▶ **魯本斯** / Sir Peter Paul Rubbens, 1577-1640

魯本斯的第一任妻子，他的模特兒與繆斯女神伊莎貝拉於1926年去世，這是他一帆風順的事業中最大的打擊。四年後，魯本斯就找到另一個繆斯女神——年僅16歲的海倫娜·富曼，她的身材與伊莎貝拉相近，同樣高大健美，與伊莎貝拉相比，她激起魯本斯更多繪畫的靈思。

魯本斯極其寵愛小他三十七歲的年輕妻子，他畫了大量以海倫娜為模特兒的畫作，有些批評家因

《庭園中的魯本斯與海倫娜》 魯本斯 1631年 油彩、木板
97.5×130.8公分 慕尼黑，舊美術館

此指謫他太刻意炫耀美貌的妻子，而他也自承海倫娜作為模特兒的稱職，他曾說：「在我手握畫筆為她作畫的時候，她沒有羞得滿面通紅過。」即使如此，海倫娜還是很嫉妒伊莎貝拉，因此燒毀不少以伊莎貝拉為模特兒的畫作。

這幅《庭園中的魯本斯與海倫娜》是他倆婚後所畫，畫中是他們居住的安特衛普住宅的一角，園中魯本斯、海倫娜與伊莎貝拉所生的兒子在庭園中散步，一旁老管家在餵養孔雀，整幅畫的色彩較為淡雅，呈現和平寧靜的氣氛，表現出婚後家庭和樂的代表作。

宙斯調戲凱莉絲杜

▶ **魯本斯** / Sir Peter Paul Rubbens, 1577-1640

　　不受男人誘惑的女子，是否能拒絕美麗的月神黛安娜？

　　宙斯為了誘拐美女，變過許多形象，這一回他竟變成女子，而且變成自己的女兒月神黛安娜。

　　凱莉絲杜像達夫妮一樣，是拒絕男人、保守處女之身的女獵人，但宙斯可比阿波羅更懂得女人。有一次凱莉絲杜出外打獵，在林間休息時，宙斯偽裝成少女尊敬的月神黛安娜，調戲凱莉絲杜，凱莉絲杜懼於月神的權威，加上一時意亂情迷，於是失身於假月神宙斯。

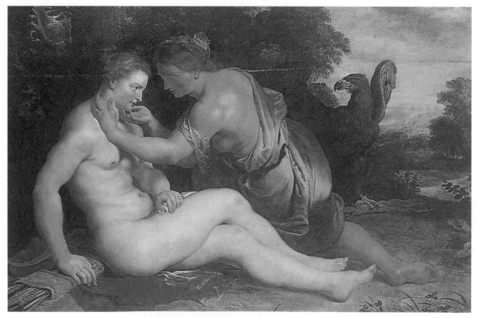

《宙斯調戲凱莉絲杜》魯本斯　1613年　油彩、畫布　126.5×187公分　德國，卡塞爾博物館

魯本斯擅長處理戲劇性的場面，在這幅《宙斯調戲凱莉絲杜》的畫中，可以看出宙斯雖然變成月神黛安娜，但圖中黛安娜的面貌和肌肉卻都呈現男性的模樣，黛安娜身後的禿鷹，是宙斯的神鳥，爪子下抓著宙斯的雷電戟，這都表示假黛安娜的身分。而凱莉絲杜的表情則是既有幾分疑懼又有幾分動情，她還不知道眼前的人不是月神黛安娜，甚至也不是女人呢！

劫奪列其普的女兒

▶魯本斯 / Sir Peter Paul Rubbens, 1577-1640

宙斯變成天鵝誘惑麗達，他們的兒子選擇的求愛方式卻太不溫柔了。希臘神話中傳說麗達生下同母異父的攣生子卡斯托與波呂得凱斯，他們愛上名義上的叔父列其普的兩個女兒希拉葉拉與波希貝，但姐妹倆已有未婚夫，卡斯托與波呂得凱斯竟劫走睡夢中的兩位少女，強娶她們為妻。如此魯莽的舉動必然要付出代價，少女們的未婚夫最後殺了卡斯托，以報奪妻之恨。

魯本斯從希臘神話給予的靈感中，畫了這幅少女正被拉上馬背，劫奪者和被劫奪者四

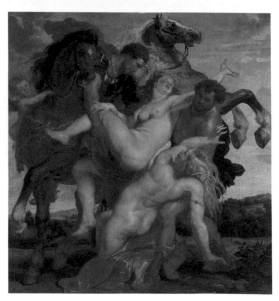

《劫奪列其普的女兒》魯本斯　1616-1618年　油彩、畫布
222×209公分　慕尼黑，舊美術館

個人猛烈糾纏，人仰馬翻的場面。在當時，從未有畫家把這個題材拿來作畫，這是完全沒有先例可循的創新，他運用戲劇性的暴力掙扎場面，將人與馬肉體的運動呈現出肌肉的質感，以多種曲線形成律動，加上人與馬之間強烈的色調對比，造成一種狂熱而緊張的氣氛。

　　畫中的左邊多了一個小愛神邱比特，是這個暴力場面中唯一顯得調和的角色，似乎在說明，這場暴力搶親的重點，不是暴力而是愛情。

赫拉的婚姻

▶ 魯本斯 / Sir Peter Paul Rubbens, 1577-1640

　　宙斯的正妻赫拉原是婚姻之神，司掌生育及保護世間的婚姻，可她的婚姻卻是不幸的，雖是至高無上的天后，卻常像個平凡的妒婦般追查丈夫的行蹤，忙著懲罰宙斯眾多的情婦及私生子。

　　赫拉的神鳥是孔雀，傳說孔雀羽上的眼睛，是她手下的百眼巨人的眼睛，百眼巨人為了替赫拉看守宙斯的情人，被宙斯派人殺了，赫拉便把百隻眼睛放在孔雀身上，好監視宙斯的舉動。

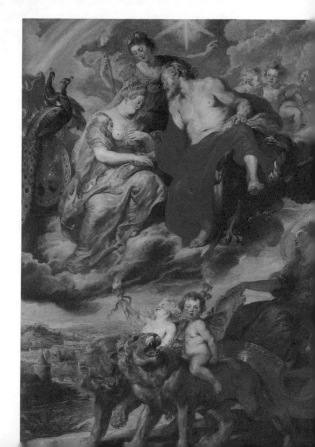

《赫拉的婚姻》 魯本斯　1621-1625年　油彩、畫布
394×295公分　巴黎，羅浮宮

這幅畫是巴洛克時期的魯本斯為法國皇太后瑪麗·迪·麥迪奇所畫的太后生平事蹟記錄中的一張，畫中以宙斯和赫拉的婚姻來隱喻瑪麗父母的婚姻盛況，描述他們在親愛關係中生下了瑪麗皇后。

畫中的宙斯與赫拉坐在雲彩上，有孔雀和禿鷹在旁護駕，在彩霞滿天中，眾神慶賀著他們的婚禮，遠方則是人類的城池，象徵統治的權威，氣勢雄渾，色彩豔麗，具有魯本斯強烈的述事風格。

那兩頭獅子是誰？

飛毛腿亞特蘭大和希波墨涅斯受到維納斯的幫助結成夫妻，有一天夫妻二人誤入穀物女神狄蜜特的殿堂，不小心得罪了穀物女神，狄蜜特便把這對跑得飛快的夫妻變成獅子，成為天神車駕的座騎。

美惠三女神

▶ 魯本斯 / Sir Peter Paul Rubbens, 1577-1640

眼前的新歡是手中的幸福，記憶中的舊愛是永恆的思念。

畫家最好的模特兒，常是自己的情人，也許，唯有透過情人的眼睛，才更能夠激發出美感與熱情。在女子裸體模特兒少見的十六世紀，魯本斯不可避免的以妻子作為畫中形象，筆下的女性幾乎都像他妻子一般有著豐腴肥碩的肉體，他將對妻子的迷戀，毫不掩飾的呈現在世人面前，甚至因此招來惡意的嘲諷，嘲諷他在兩次婚姻大事中，都不忘同時兼顧籌辦模特兒的工作。

魯本斯第二任妻子海倫娜，在他晚年時激起他創作的靈感與熱情，雖然魯本斯極寵愛海倫娜，但已死的伊莎貝拉卻仍占據他的思念，這幅《美惠三女神》是魯本斯晚年畫的，畫中左邊的女神是以海倫娜為模特兒，而右邊的女神則是憑記憶畫上了伊莎貝拉。讓兩位妻子置於同一畫面，三個人圍成一個圓滿，魯本斯以此表達出對兩位妻子的愛，卻讓海倫娜嫉妒不已。在魯本斯死後，海倫娜打算燒掉這幅畫以發洩她的妒恨，幸虧法蘭西紅衣主教黎塞留及時以高價買下，才保存了這幅傑作。

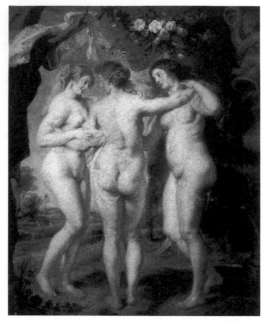

《美惠三女神》 魯本斯 1639年 油彩、木板 221×181公分 馬德里，普拉多美術館

奧菲斯和尤麗狄斯

▶ 普桑 / Nicolas Poussin, 1594-1665

「為了妳，我情願勇闖冥府，卻無法改變命運的安排。」

奧菲斯是繆斯女神的兒子，具有音樂的天分，當他彈奏豎琴，地上不管有生命還是無生命之物都跟隨著他。

他娶了尤麗狄斯為妻，婚後過著幸福的日子，普桑這幅畫，正是描寫他二

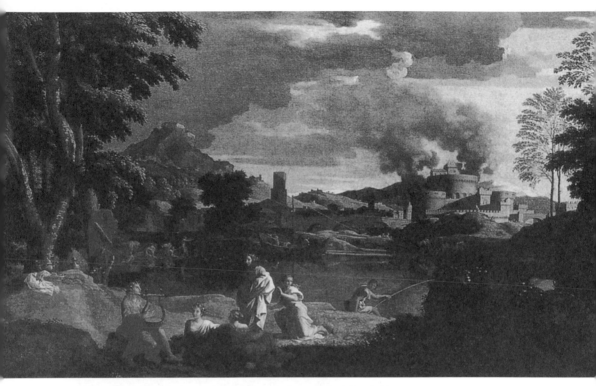

《奧菲斯和尤麗狄斯》 普桑 1648年 油彩 畫布 124×200公分 巴黎，羅浮宮

人婚後幸福的生活，普桑以寬闊的場景描繪奧菲斯為尤麗狄斯彈奏樂曲時的溫馨。畫中的黑暗陰影，暗示他們將面對的命運，尤麗狄斯突然被毒蛇咬死，悲痛的奧菲斯決定進入冥府，求冥帝放出他的愛妻。

　　他帶著豎琴長途跋涉，終於以琴聲感動冥帝與冥后，冥帝答應讓尤麗狄斯復活，但要奧菲斯答應，走出地府前千萬不能和尤麗狄斯見面或說話，否則，尤麗狄斯永遠無法離開地府。

　　奧菲斯帶著尤麗狄斯離開，許久不見丈夫的尤麗狄斯，一路要求丈夫回頭看她，奧菲斯本來不肯，最後卻忍不住回頭看了她一眼，就在他回頭的一剎那，尤麗狄斯被帶回冥府，奧菲斯只能孤單的回到地上，在世間流浪。

阿波羅的單戀（局部）

▶ 普桑 / Nicolas Poussin, 1594-1665

太陽神阿波羅是希臘眾神中最完美的男性，有著英俊的外表與正直的性格，但如此完美的男性，初戀卻異常悲慘。

一切都是邱比特搞的鬼。阿波羅中了邱比特的金箭，愛上河神的女兒露水女神達夫尼，偏偏邱比特早向達夫尼射出鉛箭，以致達夫尼對戀愛絲毫不動心，一心保持處女之身。有一次，動情的阿波羅追著達夫尼向她示愛，驚惶的達夫尼一路奔跑，眼見就要被阿波羅抓住了，達夫尼向她的父親呼救，河神便把達夫尼變成一株月桂樹。痛苦的阿波羅沒想到他的愛會造成戀人無可挽回的悲劇，便將月桂樹命為他的聖樹。

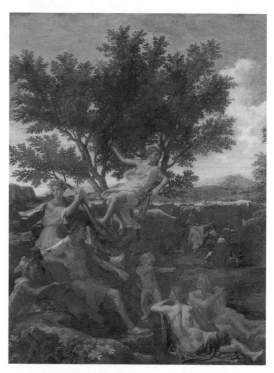

《阿波羅的單戀》（局部）普桑 1664年 油彩、畫布
155×200公分 巴黎，羅浮宮

普桑的《阿波羅的單戀》並未像其他的畫家一樣，表現達夫尼與阿波羅的追逐畫面，反而選擇當達夫尼變成月桂樹後，阿波羅在她的祭日來到樹下紀念她的情景，因為不完美的初戀，總是令人刻骨銘心。

安菲特里特的勝利

▶ 普桑 / Nicolas Poussin, 1594-1665

普桑的《安菲特里特的勝利》與拉斐爾的《嘉拉蒂亞的凱旋》構圖極為相似，但普桑筆下的海神波塞冬不再是半人半魚，而是具有雄壯體魄的英偉男子，他的妻子海仙女安菲特里特形象亦較為柔美，少了巾幗英雄的氣勢。

在普桑的畫中，海神駕著馬車，手執三叉戟，在海上遨遊，他正回頭看著後方被眾仙女簇擁、騎在海豚上的安菲特里特。傳說安菲特里特拒絕嫁給海神，結果海神派出海豚們去說服安菲特里特，安菲特里特才回心轉意。

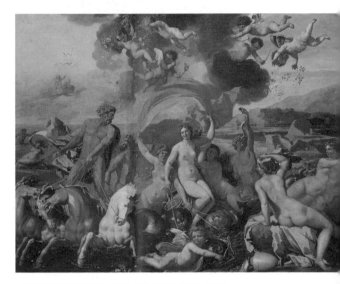

《安菲特里特的勝利》 普桑 約1636年 油彩、畫布
114.5×146.5公分 美國，費城美術館

普桑畫的便是海上婚禮的情景。小天使們在天上撒下祝福的花朵，其中一個小愛神正將箭頭描準海神，普桑特別把一個小天使的翅膀畫成蝴蝶，以便和花朵相呼應。

整幅畫充滿著歡樂宴會的氣氛，普桑把自水中升起的安菲特里特畫得有如維納斯一般美麗，仙女們潔白的肌膚在陽光下顯得閃閃發亮。從海神望向安菲特里特的眼神，可以發現他是何等愛慕安菲特里特。

貌似賢淑的迪格比夫人
凡妮莎・史丹利

▶ 范・戴克 / Anton van Dyke, 1599-1641

　　這是范・戴克最令人耐人尋味的作品之一，范・戴克對於象徵主義的東西並無多大的興致，但在此幅圖中卻充滿著象徵的細節，在凡妮莎手邊躺著兩隻緊靠著的鴿子，象徵著她和丈夫過著幸福美滿的日子，在她的右腳處，踩著邱比特，象徵著她身為貞婦所作的奉獻，此舉可能是為了要擊破那些中傷凡妮莎人格的不實流言。

　　畫中這個將眼光放在遠方，抿唇輕輕優雅地微笑的女子，其實是范・戴克好友的妻子，他的好友在當時除了是作家之外，也身兼外交官跟海軍司令官，是個文武雙全的偉男子，而他的妻子凡妮莎因有羞花閉月之容，在婚前據說花名遠播。

　　聽在視其為完美女神的丈夫耳中，當然嚥不下這口氣，就請范・戴克畫出有賢淑又高貴的感覺的象徵肖像畫，圖中不僅有上述的二種象徵，還有一個戴著面具、事實上有兩張臉的人物，象徵欺瞞，彷彿是被凡妮莎的美德所擊敗，膽怯地把臉轉向旁邊不敢看她。最後一個象徵「智慧」的是窩在凡妮莎右手邊的蛇。小天使欲替她用桂冠加冕，讓整幅圖的構成更趨近完美女子的象徵。

《貌似賢淑的迪格比夫人凡妮莎・史丹利》范・戴克 1663年 畫布、油彩 101×80公分 倫敦，國立肖像畫廊

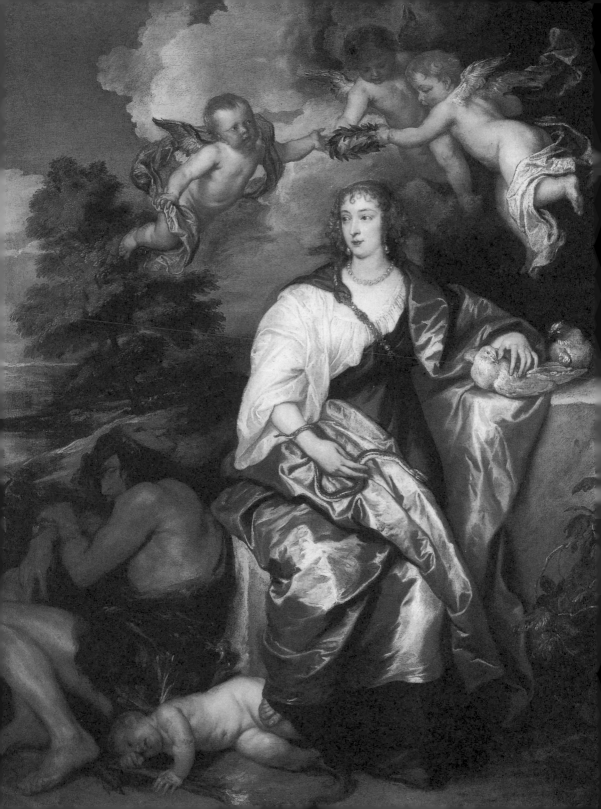

王子威廉二世及其少妻瑪麗‧史杜亞特公主

▶ 范‧戴克 / Anton van Dyke, 1599-1641

　　畫中的兩小無猜，典雅華貴，小王子輕挽著小公主的手，象徵著一路牽手走到人生的盡頭，稍稍掩飾掉政治聯姻下的哀愁，這也是范‧戴克擅長為人物肖像畫所做的美化表現之一。

　　威廉二世的祖父為荷蘭開國的元勳，名垂青史，到了其孫威廉二世及其少妻瑪麗‧史杜亞特公主，於1688年曾應邀赴英，在英國的光榮革命中，成為與其妻瑪麗共治的威廉二世國王。

　　此幅畫是為威廉二世及瑪麗‧史杜亞特公主於結婚第一年，當成愛的見證所畫下的，也是范‧戴克在生前的最後一年（享年42歲），在英國時擔任查理一世的宮廷畫家第六年所留下來的一幅畫。

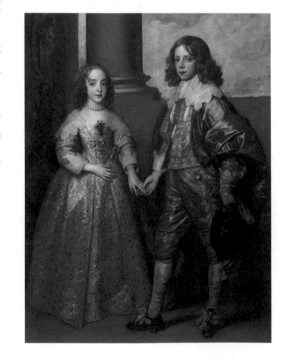

《王子威廉二世及其少妻瑪麗‧史杜亞特公主》
范‧戴克　1641年　畫布、油彩
182.5×142公分　阿姆斯特丹，國立美術館

畫家佛蘭斯・史耐德和夫人

▶ 范・戴克 / Anton van Dyke, 1599-1641

《畫家佛蘭斯・史耐德和
夫人》范・戴克
1620-1621年
畫布、油彩
82×110公分
德國，卡塞爾國立藝術收
藏館

　　一直幫人做畫的畫家，很少以自己及伴侶充當別的畫家的模特兒，而這次畫家佛蘭斯・史耐德和夫人充當好友范・戴克的畫中人物。此幅畫嚴謹而簡潔的對稱構圖，尤其是夫人的手覆蓋在丈夫手上，類似這樣的細部描繪，讓整幅畫充滿著淡淡幸福的感受。

　　這幅畫大約是在1620-1621之間，范・戴克在安特衛普繪製的，這位夫人是兩位畫家科內斯利和保羅德佛斯的妹妹，很自然地她也走進繪畫圈中，並嫁給一個亦從事繪畫的先生。

　　兩個人物占滿了幾乎整個視覺空間，只留下很少的空間背景，畫家的訴求就是為了要讓他們的幸福傳說躍然於紙上，讓飄盪在畫作中的幸福氛圍，透過夫妻之間的臉部表情、嘴角上揚的弧度，讓觀畫者可以被帶入這樣的情境中。

維納斯對鏡梳妝

▶ **委拉斯蓋茲** / Diego Rodriguez de Silva Velazquez, 1599-1660

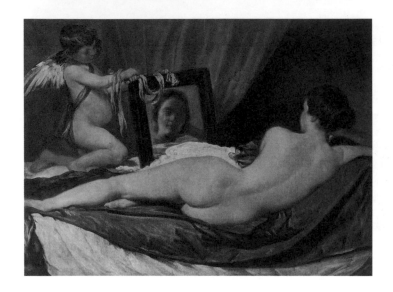

《維納斯對鏡梳妝》
委拉斯蓋茲　1648-
1649年　畫布、油彩
122.5×177公分
維也納，藝術史博物館

　　維納斯在希臘神話裡是一位絕代佳人，她以勝過天后赫拉和智慧女神雅典娜的容貌而奪得金蘋果，也是一個愛神之一，使很多青年戀人獲得了美滿的生活，並生有一個帶有雙翼的孩子，名愛洛斯，即邱比特。

　　但如此美麗而又溫柔的女神，卻在婚姻路上受到跛子丈夫偷情的背叛，歷年來的畫家都喜歡以她為題材入畫，橫臥的維納斯像是巴洛克藝術全盛時期的流行題材。

　　委拉斯蓋茲筆觸下的苗條裸女在當時卻是獨樹一格，所描繪的人體洋溢生命的氣息，使維納斯好似從神話裡呼之欲出。據悉，哥雅正是看了此幅作品之後，才萌發起念頭去創作《裸體的瑪哈》。

埃西斯與嘉拉蒂亞在海邊

▶ 洛漢 / Claude Lorrain, 1600-1682

　　洛漢這幅作品取自奧維德的詩作《形變》，強調愛情的美好，連海中女神嘉拉蒂亞也擋不住，即便這樣的愛是短暫而危險的。身著飄逸白衫的海中女神嘉拉蒂亞愛上了16歲的凡人美少年埃西斯，但是女海神早被火山下的獨眼巨人波呂斐摩斯給看上，他想盡一切辦法要阻止嘉拉蒂亞與埃西斯過著神仙眷侶般的生活。

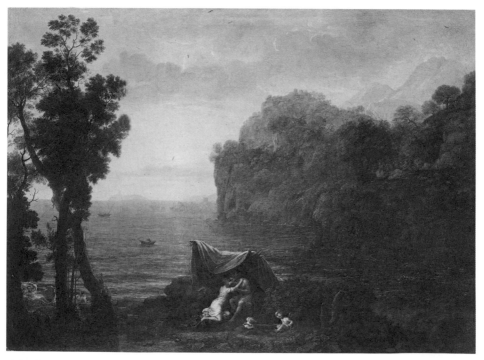

《埃西斯和嘉拉蒂亞在海邊》洛漢　1657年　畫布、油彩　100×135公分　佛勒登斯，名畫陳列館

當波呂斐摩斯看到這對戀人相依偎時，詩作中形容「整個群山都聽到他的哭喊聲」，獨眼巨人在悲慟之餘，便忿怒地舉起一塊巨石投向埃西斯，把埃西斯給砸死了。在這幅畫面的一邊是快活的戀人，沐浴在大海的美妙情調和霧濛濛的柔和光線中，顯然還未意識到厄運將至，正在簡陋的帳蓬遮掩下仍舊卿卿我我，畫面右側的波呂斐摩斯卻因怒火燒紅了雙眼，在岸邊礁岩上朝下觀望，有暴風雨的前奏。

圖中有一個用以象徵人類之愛的物體，就是在畫的右邊有一個小天使正逗弄著正在交配的鴿子。

猶太新娘

▶ 林布蘭 / Rembrandt Van Ryn, 1606-1669

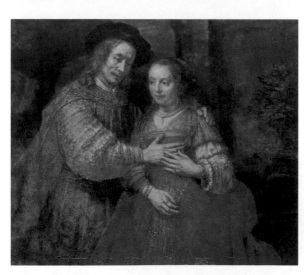

《猶太新娘》林布蘭 1668年 畫布、油彩 121.5×166.5公分
阿姆斯特丹，國立美術館

十六世紀的宗教改革之下，基督教的勝出，使得教徒不再經由教會可自行解釋教義，而林布蘭在畫此幅《猶太新娘》時，已步入他貧困的晚年，他將失去愛妻的哀思轉化於此畫中，成為他此時期最出色、最深刻的一幅畫。

而猶太新娘主要是由十九世紀的後人，根據畫中人物穿著有如《聖經》中的猶太人所為其定下的

名字，雖然我們不知道這對幸福夫妻究竟是誰，但卻可透過林布蘭慣用重彩濃筆的創作風格，而感受到一股美好、親切又溫馨的深厚愛情所帶來的滿足與喜悅。

這樣簡潔清新的構圖，透過男人的左手溫柔地輕搭在女子的肩頭上，右手輕按在女子的腹上，女子左手肯定的覆蓋其上，似乎透露出愛的交流，以及一種對生命氣息顫動與掛在兩人臉上微微的喜樂感受。

和莎絲姬亞一起的自畫像

▶ 林布蘭 / Rembrandt Van Ryn, 1606-1669

在這幅畫中，林布蘭身著戎裝，腰佩長箭，左手緊緊摟著他愛妻的腰，這是他們新婚的第二年，他28歲功成名就，她22歲出身豪門世家，此畫成為愛的見證圖。

林布蘭初識莎絲姬亞，就被她清純、優雅的氣質給迷住了，而莎絲姬亞也對寄宿在叔父家的青年畫家感到好奇，不久兩人就沐浴在愛河裡，從相識到相戀，相愛到結為連理，亦不過數月光景。

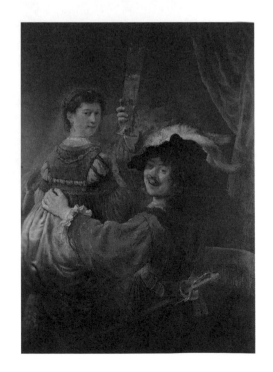

《和莎絲姬亞一起的自畫像》 林布蘭　1636年
油彩、畫布　161×136公分　德勒斯登，國立美術館

婚後的莎絲姬亞成為幸福的小女人，也成為林布蘭作畫的靈感泉源，每幅畫面上，莎絲姬亞的表情都散發出受到丈夫愛情的滋潤，有著迷人的光輝，完全吻合熱戀的女人最美的道理。在這幅畫中，林布蘭將夫妻之間相親相愛的情感表露無遺，且運用了自然活躍的人物，將自己畫成海盜，將妻子畫成侍女，故又戲稱此畫為「酒店裡的浪蕩子」。

扮作花神的莎絲姬亞

▶林布蘭 / Rembrandt Van Ryn, 1606-1669

　　1634年是林布蘭與莎絲姬亞新婚第一年，伉儷情深，莎絲姬亞走到那兒，林布蘭的眼光就跟著移到那兒，他奉自己的愛妻為花神芙羅拉，也欲藉此畫將花神的美好祝福加諸在莎絲姬亞的身上，讓她入畫成為花神的代言人，頭戴花冠，右手持有一支纏有樹葉的手杖，穿著華麗衣服，儼然如一個幸運又美麗的花之女神。

　　花神在希臘羅馬神話裡象徵著青春、活潑、快樂、美好與多子嗣，是女性美的象徵，花之女王。林布蘭眼中的嬌妻如同花神一般。

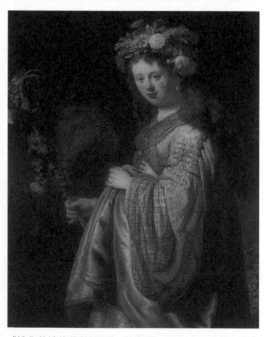

《扮作花神的莎絲姬亞》 林布蘭 1634年 油彩、畫布
125×101公分 聖彼得堡，艾米塔希美術館

莎絲姬亞在此幅畫裡的姿態與衣著，不難猜出她似乎是有喜了。寧靜而又滿足的笑容掛在臉上，溫柔而又表情細緻的顏面，格外嫵媚動人，左手輕覆著微微隆起的小肚。她在1635年生下一名男嬰藍柏特司，但不幸的是在兩個月後即夭折了。

扮作花神的韓德瑞克

▶ 林布蘭 / Rembrandt Van Ryn, 1606-1669

在林布蘭的作畫生涯裡，女性一直是他不可或缺的素材，而他也時常以畫做為訂情之物，尤其是對花神的印象最為醉心，為此曾有兩個女人在林布蘭眼裡，可以成為他心中的花神。一個是林布蘭在28歲畫下22歲的愛妻莎絲姬亞，另一個則是41歲的林布蘭，在經歷了喪子、喪妻、官司纏身下，遭受了種種打擊和挫折後，年輕又善良如天使般的韓德瑞克出現在他生命裡。

因愛妻莎絲姬亞於遺囑中有不能再婚的規定，否則林布蘭會一貧如洗。儘管如此，韓德瑞克仍義無反顧，與林布蘭同居並育有一女，並陪伴著林布蘭度過大半慘淡的晚年生活。韓德瑞克是林布蘭心中的另一個花神。

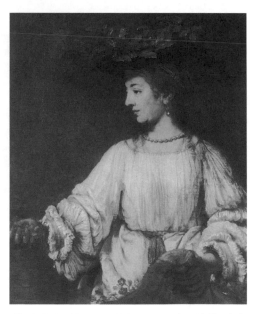

《扮作花神的韓德瑞克 林布蘭　1657年　油彩、畫布 100×92公分 紐約，大都會美術館

參孫的婚禮

▶ 林布蘭 / Rembrandt Van Ryn, 1606-1669

參孫在赴自己婚禮的途中，經過了被自己徒手殺死的獅子，看見蜜蜂在其中築巢釀蜜，於宴席中為了助興，就與三十個非利士人打賭，他們猜不出他的謎語：「吃的從吃者出來，甜的從強者出來。」

非利士人果真猜不出來，就唆使他的新娘騙參孫在酒酣耳熱之際，說出了解答，非利士人於是嘲弄參孫英雄難過美人關，反笑他「有什麼比蜜更甜？有什麼比獅子更強？」參孫為了償付賭注，便殺了另外三十個非利士人，再將

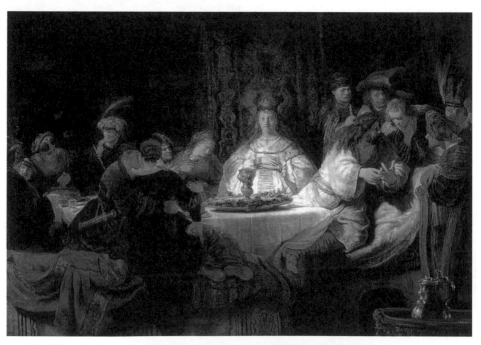

《參孫的婚禮》 林布蘭 1638年 油彩、畫布 125.6×174.7公分 德勒斯登，國立美術館

參孫是聖經裡力量來自頭髮的魯莽戰士，為以色列人的領袖，帶領其對抗長期來自非利士人的壓迫，也曾徒手殺死過一隻獅子。耶和華曾警告他永遠都不能剪頭髮，他頭上的七條髮只要有人剪掉，神力就會消失。

其財富交給打賭的非利士人，並在一氣之下離開了妻子。

林布蘭構思巧妙，眾多的男女老少表情各異，都想揭開這個難猜的謎題，畫中的表現手法，完全符合「多樣統一構圖法」的美學原理。

戴珍珠耳環的少女

▶ 維梅爾 / Jan Vermeer, 1632-1675

　　這是一幅如謎樣般的作品，維梅爾在畫面深處以暗夜中的黑色調，襯托出一位驀然回首正值青春年華的少女孤影。這種寫實又貼近心靈的反差，有別於畫家一貫以日常生活題材的畫法，現存畫作中僅此一幅，並贏得「北方的蒙娜麗莎」美名。

　　雖然無可考究畫中女子的真實身分，但她那欲言又止、朱唇輕啟，釋放出淡淡少女懷春的氛圍，常讓人對這少女的遐想空間變大，因此，美國女作家崔西‧雪佛蘭從這幅畫取得靈感，寫了一本同名劇情小說。書裡將畫布上的少女，敘述成為專伺候畫家的貧苦女傭，卻因充當畫家的肖像模特兒，與畫家開始產生一段曖昧又若即若離的三角情感互動。

　　書的成功，開始讓更多人關注這個和林布蘭同時代、同為荷蘭畫家的維梅爾其他不同題材的作品，本幅畫在2003年由英國導演彼得‧韋伯改編成同名電

影。電影的收尾是女傭收到已逝畫家託人帶來的珍珠耳環，象徵地位的珍珠耳環雖握在手中，但曾經擁有過的愛情已逝去，只有那幅留下來的畫作才捕捉到當時愛情的滋味。

讀信的少女

▶ 維梅爾 / Jan Vermeer, 1632-1675

維梅爾的做畫速度很慢，總是會將畫一修再修的要求構圖上的完美，而他作畫的女了通常是用不具名的模特兒，也讓他的畫作多了一層神祕的色彩，給後人無限的遐想空間。但據考究這些模特兒多半是他妻子在不同階段的年齡，或是他一個或幾個女兒們。

維梅爾的許多畫作都含有寓意，他畫了一些少女或少婦收信、讀信、寫信的畫作，暗示著愛情的傳遞。這讓人聯想起維梅爾與妻子坎坷戀情中的書信往返經驗。

《讀信的少女》描繪側面的女子，面對一個打開的窗戶，緊握信紙，專注地閱讀信件。畫面在暗綠色調中展現出一個新的方向，但是光線和色彩卻處理

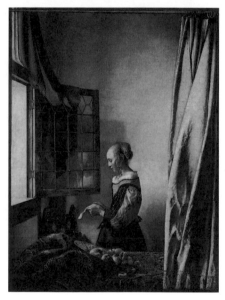

《讀信的少女》 維梅爾 1663年 油彩、畫布
46.5×39公分 阿姆斯特丹，國立美術館

得非常的和諧，綠、黃和紅各種不同的彩度，依著光度而改變，窗外的陽光灑落在少女身上，增添深邃綿密之感，不禁讓人猜測來信者為何人？

情書

▶ 維梅爾 / Jan Vermeer, 1632-1675

　　維梅爾的畫作都不大，也幾乎不畫宗教與神話主題的作品，他的主題總是繞著室內模特兒的生活情調，有畫室裡的畫家之稱。此幅畫是維梅爾描繪婦女廚房生活中最具代表性的一幅，室內陽光充足、窗明几淨，牆上掛著據說象徵戀愛平穩的風景畫。

　　此畫描繪了正把信送來的女僕與抬起頭來看她的女主人，讓人感覺到本來正在悠閒彈琴的女主人，因女僕送上盼望許久的情書而芳心大亂，女僕面露

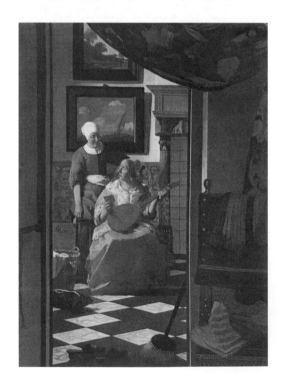

調侃，彷彿在說：「總算拿到了吧？」女主人像是回問：「是他親手交給妳的嗎？」所有的答案在兩人眼神對望下，有了心領神會的感覺。

　　維梅爾以細緻的色調，展示了乾淨舒適的環境，再用檸檬黃、綠、紫等顏色，使人物形象鮮明、畫面柔和。觀賞者的目光沿著弧形大帷幕和地板所形成的反差，自然的移動著，進而引向從女僕手中接過情書，充滿尷尬與羞怯的表情，顯示出戀愛般的好氣色。

《情書》維梅爾 1660年 畫布、油彩
44×38.5公分 阿姆斯特丹，國立美術館

鸞鳳和鳴

▶ 華鐸 / Jean-Antoine Watteau, 1600-1682

　　華鐸所愛描寫的題材,是上流社會貴族婦女們的生活,以寫實的筆法,繪出她們那種虛飾,從早到晚,在梳妝台前化妝、舞蹈或參加形形色色的社交宴會。身披各種顏色的絲絹長帶與天絨般的外衣,以愉快的筆調、文雅的姿態、

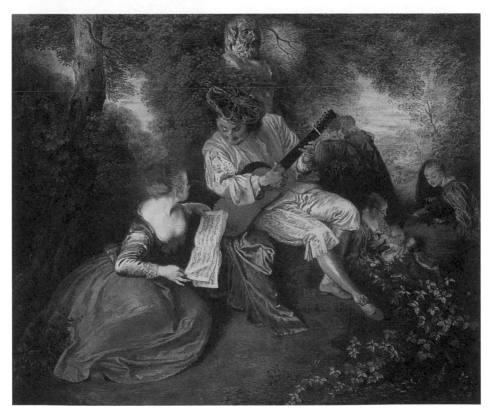

《鸞鳳和鳴》 華鐸　約1715-16年　50.8×59.7公分　倫敦,國立美術館

優美的畫風，躍然於畫布之上，這是十八世紀初，法國社會的真實寫照，那種虛偽輕挑和追求歡樂的面目。

華鐸用了很多顏色，畫那純以愛情為主的題材，對對雙雙的戀人，在談戀愛的過程中，以形形色色各種不同的姿態出現在畫面上。《鸞鳳和鳴》即是這類的作品，這幅畫色彩柔和，含有飄逸的情調，細膩、精緻，並帶有華麗的想像，一對夫婦置身於絲絨般的大自然中，太太在對歌譜，丈夫彈著吉他，水乳交融，鸞鳳和鳴。整幅畫散發出甜美的氣氛，快樂的表現，宛如人間仙境一般，給人有種只羨鴛鴦不羨仙的感覺。

阿波羅追蹤達夫尼

▶ 提也波洛 / Giovanni Battista Tiepold, 1632-167

　　華鐸所愛描寫的題材，是上流社會貴族婦女們的生活，以寫實的筆法，繪出她們那種虛飾，從早到晚，在梳妝台前化妝、舞蹈或參加形形色色的社交宴會。身披各種顏色的絲絹長帶與天絨般的外衣，以愉快的筆調、文雅的姿態、優美的畫風，躍然於畫布之上，這是十八世紀初，法國社會的真實寫照，那種虛偽輕挑和追求歡樂的面目。

　　華鐸用了很多顏色，畫那純以愛情為主的題材，對對雙雙的戀人，在談戀愛的過程中，以形形色色各種不同的姿態出現在畫面上。《鸞鳳和鳴》即是這類的作品，這幅畫色彩柔和，達夫尼穿過原野，跑進森林，衣服被樹枝刮得所剩無幾，阿波羅見了欲火中燒，苦苦哀求：「達夫尼不要走，我愛妳！」達夫尼卻最怕有人愛上她，阿波羅又說：「我只是愛妳的人，並不像那些追逐妳的粗暴牧人，我是宙斯的兒子阿波羅！我愛你愛得快要死了。」

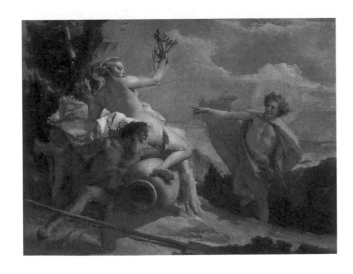

她並不理會他的傾訴，當阿波羅快追上她時，她跑到河邊向她的河神父親求救：「爸爸，你快把我的美麗變形吧！」她的話剛說出口，就

《阿波羅追蹤達夫尼》
提也波洛　1743-1744年
畫布、油彩　96×79公分
巴黎，羅浮宮

覺得頸上感到呼吸困難，腰變硬，細嫩的皮膚也變成薄薄的樹皮，不一會兒，頭髮也變成樹葉，手臂也變成樹枝，雙腳也成了樹根，最後成為一棵月桂樹。

　　阿波羅親眼見到他的初戀女子一步步走向死亡，最後悲奮地說：「天啊！我到底做了什麼？竟把心愛的人弄成這般下場，我只是愛她呀！」

流行婚姻：早餐

▶霍加斯 / William Hogarth, 1697-1764

　　這組系列畫一共是由六幅畫所組成的：婚約、早餐、訪庸醫、伯爵夫人早起、伯爵之死和伯爵夫人之死。描繪的是一個落沒的年輕貴族和一個富足資產家的女兒，因經濟利益取向而結婚，所造成的悲劇後果。

　　婚後不久，夫婦兩人已互不信任，丈夫剛結束一夜情回家，疲憊地攤在椅子上，妻子從壁爐的另一側走來，坐在擺好的早餐飯桌上斜眼看著丈夫，一邊伸著懶腰，腳邊附近散落著一本小冊子、紙牌、小提琴與樂譜。背景中，一個僕人正在整理兩張剛剛玩遊戲的桌子，暗示著女主人趁男主人外出一夜風流時，也在家快樂的玩耍。左側的總管手裡拿著一疊帳單，其中一張已結清，表示兩個年輕小夫妻對自家的財務狀況並不在意，而壁爐周圍胡亂

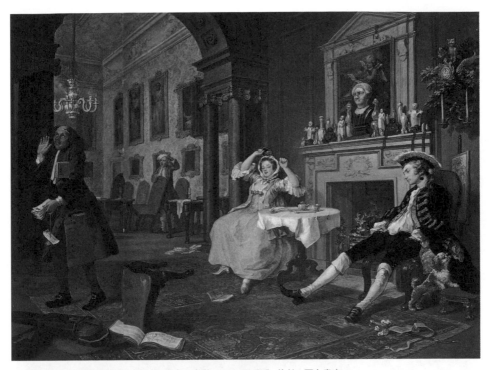

《流行婚姻：早餐》霍加斯 1744年 畫布、油彩 68.5×89公分 倫敦，國家畫廊

《流行婚姻：伯爵之死》霍加斯 1744年 畫布、油彩
68.5×89公分 倫敦，國家畫廊

堆積的拙劣裝飾，看出主人缺乏藝術的修養。

這種現象在十八世紀的英國頗具代表性，因經商而致富的暴發戶卻一毛不拔的商人，和身無分文卻為自己的爵位而感到自豪的沒落貴族，兩種人在利益結合下犧牲了愛情，也替自己打造婚姻的枷鎖。

被劫的腓尼基公主歐羅巴

▶ 布雪 / Francois Boucher, 1703-1770

　　歐羅巴是地中海東岸雪洞國王的美豔公主，不但皮膚細緻光滑，身材又動人，有一頭金黃色的頭髮，她的美連天神宙斯都垂涎。

　　而布雪就是描繪天神宙斯設下的詭計，因為看上了歐羅巴，一日趁著歐羅巴約一些貴族少女們去海邊喝「下午茶」，在花開蝶舞般的浪漫中不識愁

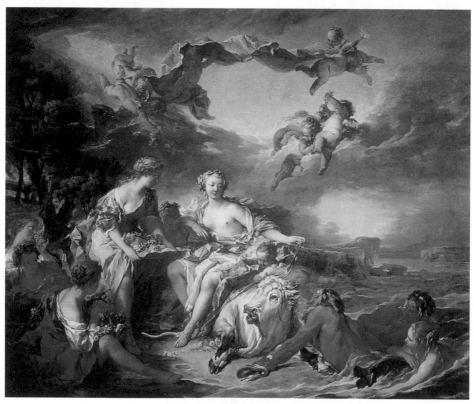

《被劫的腓尼基公主歐羅巴》 布雪　未註明年代　畫布、油彩　160.5×193.5公分　巴黎，羅浮宮

滋味，殊不知化身成白公牛的宙斯已悄悄地靠近她。歐羅巴不知情的騎到溫馴誘人的牠身上玩耍，一旁有人頭人身魚尾的海神崔坦與女海神妮得瑞的陪同，歐羅巴就被載到了大海中的克里特島，硬是偷偷地被宙斯給拐成了壓寨夫人。從此，成為宙斯的情人，並替宙斯生下許多子嗣。

布雪過去也曾畫過同樣主題的圖畫，只不過當時背景是在陸上，而這張最不同的地方就在於有海面也有陸地，可以讓人聯想到歐羅巴不知大難臨頭，還在高唱猶有後庭花的感覺。

賽姬與愛神的婚禮（局部）

▶ 布雪 / Francois Boucher, 1703-1770

維納斯因為嫉妒凡人被賽姬美貌所吸引，卻將她自己晾在一旁，也不去維納斯的神廟祭祀，於是想透過愛神邱比特的鉛箭想懲罰她，讓她愛上一個世上最醜最窮苦的男人。但邱比特卻也被賽姬的美俘虜住，情不自禁地愛上了她。

準婆婆維納斯當然勃然大怒，百般阻撓，還設下重重陷阱要賽姬自己打退堂鼓，最後是賽姬把代表「美麗」的黑水送到維納斯手上，邱比特則到天神宙斯那裡，請宙斯把賽姬化成不死之身，從此之後，他們就可以長相廝守。

宙斯答應了邱比特的請求，並且派信使之神默克萊把賽姬帶到神山上，而奧林匹克的眾神們也在那等著賽姬，一道壯麗的光靄，五顏十色有如彩虹，天后赫拉遞給賽姬一杯神酒，這杯馥郁的瓊漿玉液不只使她清新暢快，更能讓她長生不老，使她內心充滿前所未有的喜悅。而賽姬也因通過了維納斯的考驗，最後終於成為維納斯的媳婦，並舉行了賽姬與愛神的婚禮，從此凡人賽姬就在庇里牛斯山上和邱比特過著幸福快樂的日子。

《賽姬與愛神的婚禮》（局部）布雪　1744年　畫布、油彩　93×130公分　巴黎，羅浮宮

休息女郎

　　布雪是華鐸的門下弟子,也在美術史上被歸類為法國洛可可畫風的代表,但兩人的作品也不盡相同。華鐸的畫風較為收斂,筆下所描寫的人物表情深沉;但布雪則感情開放,將情感的表現形於色,曾有人認為他不正經,但大多數人對於他能將情感描繪得如此細膩而受到感動。

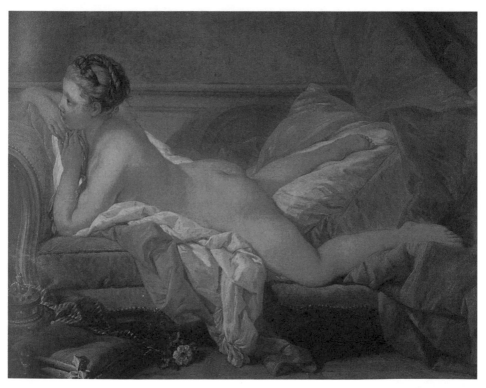

《休息女郎》布雪 1752年 畫布、油彩 59×73公分 慕尼黑,舊美術館

布雪在洛可可最高峰時期的作品，就是這幅《休息女郎》，在他筆下裸露胴體的少女帶著一點性感，卻又不失純真與浪漫。

畫中的女郎僅僅只有15歲，正是一個含苞待放的年紀，她是法皇路易十五的情人露易絲・歐瑪斐，而當時布雪正受到路易十五的贊助作畫，他將露易絲塑造成像是掉落凡間的天使，少了翅膀的光環，卻依舊動人如昔。以一種具有挑逗意味的姿勢俯趴在絲絨般的沙發上，這幅畫也成為情色藝術的典範。

維納斯與阿杜尼斯

▶ 布雪 / Francois Boucher, 1703-1770

阿杜尼斯是一個非凡的青年，身手矯健，箭無虛發，深受維納斯的崇拜與熱愛。但他最後卻死在野豬的利刃下，維納斯不能將他起死回生，只能將他滴入土中的鮮血變成風信子，傳達自己對他的思念。

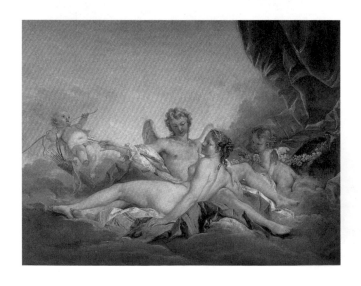

維納斯的淚水透過風信子傳到了冥王的衣服上，冥王打算法外開恩，允許本已入土為安的阿杜尼斯，一年之中有半年可以回到人間和維納斯相戀。所以在後來

《維納斯與阿杜尼斯》 布雪

的古羅馬中，只要到了每年的春天，就會舉行所謂的「阿杜尼斯節」。

在「阿杜尼斯節」中，青年們化妝成阿杜尼斯，身著獵裝，手持弓箭，也舉行射箭比賽，希望自己像阿杜尼斯一般可以百步穿楊；而年輕女子們則會穿著女神維納斯的衣服，小孩則會打扮成愛神邱比特的模樣，在慶典中穿梭著。

黛安娜與安迪梅恩

▶布雪 / Francois Boucher, 1703-1770

安迪梅恩是一位年輕英俊、詩文造詣很高的牧羊人，他常常趁著牧羊的時候高歌一曲，美妙的歌聲傳入天上狩獵女神黛安娜的耳裡，從此她就時常逗留在萊特斯的山谷中。

害羞的黛安娜不敢直接向安迪梅恩表達愛意，只有在每個夜晚偷偷下凡來，透過風輕輕地撫摸著

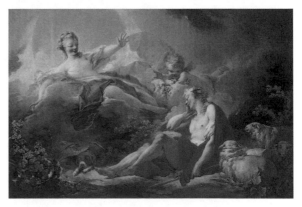

《黛安娜與安迪梅恩》布雪 1765年 畫布、油彩 95×137公分

這令她傾心的青年才俊，而不知情的安迪梅恩在夜晚的銀色光輝下，獲得從來沒有過的寧靜與滿足。每天黛安那都等到安迪梅恩入睡後，才悄悄地離去，繼續繞地飛行，完成替她哥哥阿波羅守護夜晚天空的使命。

日子久了，安迪梅恩也不免感到好奇，他發現最近他的羊群們變得十分聽話，不會隨便亂跑，都靜靜地在吃草，殊不知是眾女神們為了要讓他能專心歌唱，而替他把羊群都看顧好了。

皮格馬利翁和加拉泰亞

▶布雪 / Francois Boucher, 1703-1770

　　心理學上有個名詞稱之為「畢馬龍效應」，指的就是一段希臘神話中，一位賽浦路斯國王的故事。

　　皮格馬利翁是賽浦路斯的國王，也是個專業的雕刻家，一日，當他完成了一個體態美好，並帶有花容月貌的少女像，因為雕刻的太栩栩如生了，皮格馬利翁竟整日寸步不移的和這個雕像相處，最後更是愛上這個雕像，常常在想如果這是真的人該有多好呀！後來，愛神維納斯被皮格馬利翁的真心所感動，便

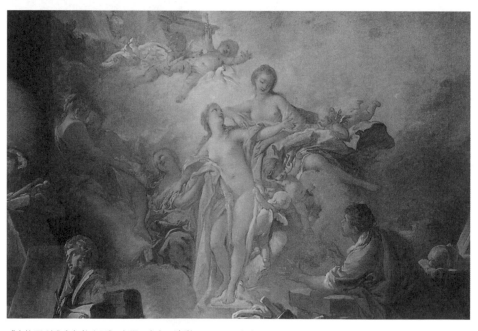

《皮格馬利翁和加拉泰亞》布雪　畫布、油彩　230×329公分

對這個美人雕像輕吹一口氣，將靈魂送進她生命，並取名為加拉泰亞。

　　布雪受到這樣的神話故事所感動後，認為即使是雕像也會因情愛而成為有生命的人，便將這樣的故事畫成這一幅畫；而後來在1763年，另外一個雕刻家法爾科內也把這樣的畫面直接用大理石雕出來，雕刻家以半跪的姿勢仰頭欣賞著他精心雕琢的作品。

神箭（局部）

▶ 布雪 / Francois Boucher, 1703-1770

　　阿波羅在戰勝派桑準備離去時，邱比特拿著愛情之箭跑過去，對阿波羅喝彩道：「阿波羅你真是棒呀！你的神箭射得這麼準，百發百中，能不能也給我幾枝呀？」阿波羅因為要繼續趕路，並沒有理會邱比特的要求就離開了。

　　淘氣的邱比特心生報復，就將他帶來的金箭的一端射向阿波羅。阿波羅並不知道自己已中了邱比特的箭，在森林裡第一眼就遇見了美麗的露水之神達夫尼，便深深地愛上她。

　　邱比特看機不可失，又將會討厭愛情的鉛箭射向了達夫尼，達夫尼本來就想要像她的好友黛安娜一樣保持處女之身，所以一直都沒有動結婚的

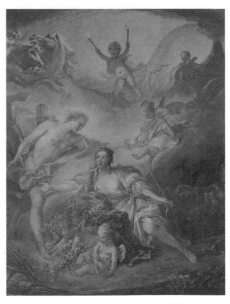

《神箭》（局部）布雪　1750年　畫布、油彩
129×157.5公分　法國，都爾美術館

念頭，邱比特歪打正著算是遂了達夫尼的心願，但卻讓阿波羅的初戀變成苦戀，最後也得不到達夫尼的青睞，讓達夫尼變成一株月桂樹。

鴿子與少女

格樂茲是一個勤學的畫家，他一邊上美術學院，一面從事創作，也曾去義大利研究文藝復興時期大師們的作品。畫中這幅恬靜優雅、帶一點天真浪漫的模特兒，透過格樂茲的描繪更顯楚楚動人，一時之間使她成為巴黎最受歡迎的人物，而格樂茲的畫也成為萬人爭相目睹的畫。

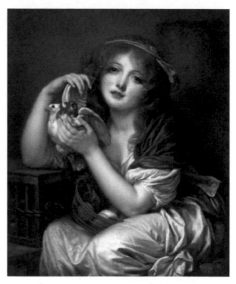

《鴿子與少女》格樂茲 1800年 畫布、油彩
70×58.8公分 倫敦，華萊士收藏館

這個模特兒就是格樂茲後來的妻子，叫安娜百加列。安娜百加列是奧古斯丁河岸一間舊書店老闆的女兒，格樂茲對她極度憐愛，婚後更是把她奉為天仙，但安娜百加列雖有天使般的面孔，卻有著魔鬼般的心腸，而且是一個善於攻心計的女孩，對物質的需求很高，每每都要格樂茲一一地滿足。

格樂茲成也安娜百加列，但敗也多虧了她，在她需索無度的情況下，本來大有可為的格樂茲破產了，但安娜百加列對於破產的格樂茲只淡淡丟下一句：「無錢何用！」便把格樂茲給甩了。晚年的格樂茲變得一文不值，不得不過著悲慘窮困的生活。

安德魯斯夫婦（局部）

▶ 根茲巴羅 / Thomas Gaunsborough, 1727-1788

　　根茲巴羅出生在索福克郡，父親是一個羊毛商，母親是一個專畫花草靜物的畫家，根茲巴羅從小在母親的耳濡目染之下，雖然從未到義大利正式的學畫，但在17歲的稚齡就成為當地著名的畫家。

　　雖然肖像畫為根茲巴羅的成名作，但他本人卻因愛好大自然，不喜歡人們之間的矯揉造作，所以一生真正的志趣是在畫風景畫，因為他曾坦白地對

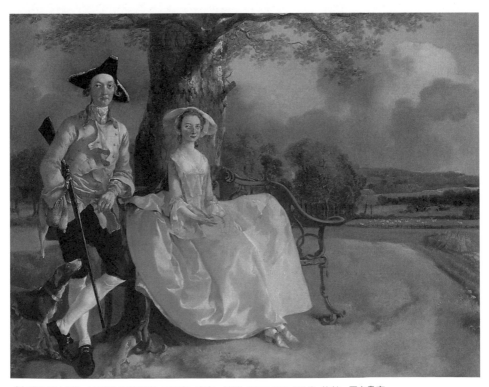

《安德魯斯夫婦》（局部）根茲巴羅　1749年　畫布、油彩　69.8×119.4公分　倫敦，國家畫廊

他的友人們說：「要不是為了餬口，我才不想替貴族們畫像，真正吸引我的是美好又寧靜的大自然生態。」

雖說是把肖像畫當成謀生的工具，但在根茲巴羅的肖像畫裡因為總是令人感到多了一份高貴與華麗，所以貴族們總是愛找他來替自己畫肖像畫，安德魯斯夫婦這一幅畫可以說是在根茲巴羅的心中取得了兩者的平衡，感覺上風景畫才是主角，恩愛出遊打獵的安德魯斯夫婦是風景畫的配角，被悄悄地不著痕跡地安入畫中的一個角落。

令人尊敬的格雷厄姆夫人

▶ 根茲巴羅 / Thomas Gaunsborough, 1727-1788

根茲巴羅在巴斯獲得巨大的成功之後，便經常在倫敦新建的皇家美術院展出作品；直到 1773 年，他和該學院的繪畫布置委員會發生爭執為止。此畫是他初抵倫敦時所繪製的作品之一，於 1775 年動筆，1777 年完成，剛好趕上皇家美術院夏季畫展，此時他已與皇家美術院言歸於好。

這幅作品表明了根茲巴羅驚人而成熟的精湛技巧。刻意突出衣著的華麗和人物的富有，在其許多肖像畫中已逐漸顯露出來，而此畫則到了令人驚嘆叫絕的地步。確實，年輕的格雷厄姆夫人，頭戴精美的羽毛帽，穿著一襲褶襉飾邊的乳白色外衣和粉紅色飾邊絲裙，背後是巍然矗立的廊柱，幾乎使她那表情略為傲慢的面孔黯然失色。這些都是根茲巴羅長期研究范·戴克畫作而累積的成果，他曾在薩爾斯堡附近的維頓宮看過范·戴克的作品。

根茲巴羅把格雷厄姆夫人的身材畫得很高，以便表現出她貴族式的優雅風範，這種技巧也來自范·戴克的手筆。人物背後戲劇化的風景，可能是受到舞台設計師菲利普·德·盧泰爾堡的啟發。根茲巴羅處理油彩的手法自如而流暢，表現出一種詩意的、溫文爾雅的美。光線的處理方式自然而新穎，使格雷厄姆夫人彷彿處在聚光燈下一般。

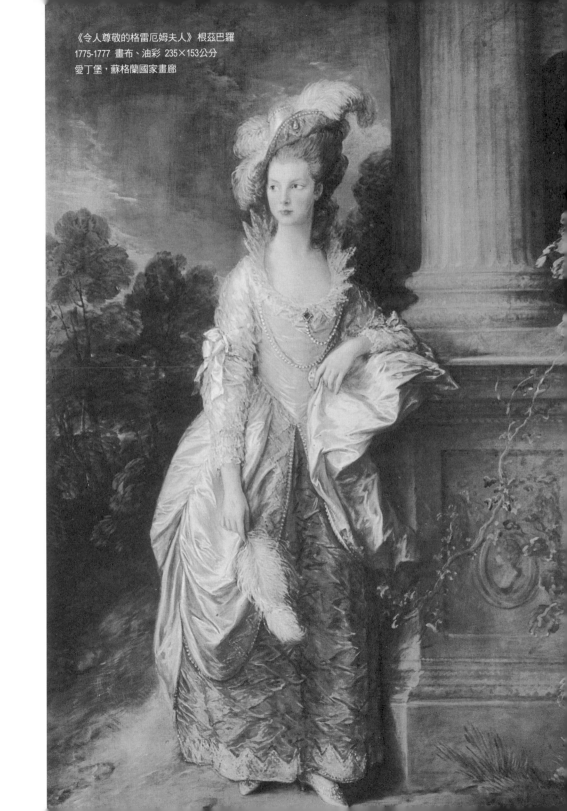

《令人尊敬的格雷厄姆夫人》 根茲巴羅
1775-1777 畫布、油彩 235×153公分
愛丁堡，蘇格蘭國家畫廊

清晨漫步

▶ 根茲巴羅 / Thomas Gaunsborough, 1727-1788

根茲巴羅畫中人物紅潤明朗的膚色，每個在他畫筆下的仕女們都像是在臉上打上蘋果光一般，配上光彩絢麗的衣服質地，尤其是這幅晨間散步，透過根茲巴羅以柔和的筆觸、淡雅的色彩，顯示出畫中人物輕鬆悠閒自在的隨興。

畫中模特兒是威廉哈勒特和伊莉莎白史蒂芬，這是他們新婚第一年所畫下的，威廉哈勒特的衣飾考究，透露出他身價不凡的品味，英俊的俏臉上，眼光有神地注視著遠方，像是在思索著什麼，漂亮且雅緻高貴的伊莉莎白史蒂芬輕輕勾住男子的手腕，頭頂戴著華麗的帽飾，蓮步輕移，為清晨的林間多添一股芳香。

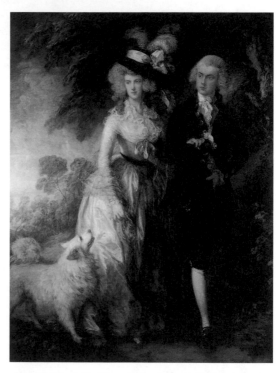

《清晨漫步》 根茲巴羅　1785年　畫布、油彩　179×236公分
倫敦，國家畫廊

根茲巴羅這幅《清晨漫步》，無可避免地會把它拿去和《安德魯斯夫婦》相較，通常後人覺得這幅畫比《安德魯斯夫婦》多了一份新鮮感外，也多了一份華麗與優雅。

向擠乳女求愛的樵夫

▶ 根茲巴羅 / Thomas Gaunsborough, 1727-1788

　　根茲巴羅在19歲的時候，就和一個難以相處的女生瑪格麗特巴爾秘密地結婚，但是卻沒有影響根茲巴羅對藝術的追求，因為他們仍過著幸福而又安定的婚姻生活。

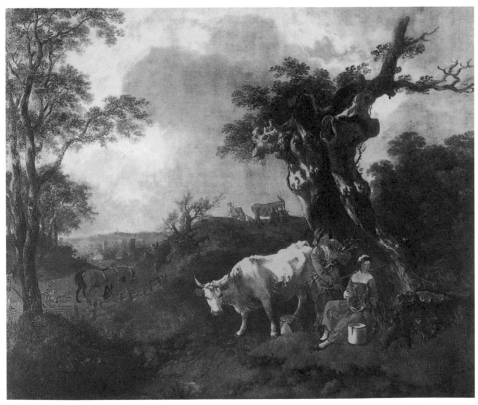

《向擠乳女求愛的樵夫》 根茲巴羅　1755年　畫布、油彩　111×130公分　私人收藏

志在成為一個有名的風景畫畫家的根茲巴羅，常可看到他利用肖像畫的委託，悄悄地加入風景畫的題材，而這幅《向擠乳女求愛的樵夫》，就是在十八世紀時，從法國開始盛行以田園中的戀人為主題入畫的作品。

在這樣的題材之下，根茲巴羅就以英國的鄉村為背景，配上牧羊的男女為主題，以自己生動的筆觸和正確的眼光，率直又不落俗套的將肖像畫和風景畫表現在同一塊畫布上。人物生動的臉龐、衣服質感的豔麗、樹木光影的表現，在在顯示出根茲巴羅洗練又纖細的筆下功夫。

瞎子摸象遊戲

▶福拉哥納爾 / Jean-Honroe Fragonard, 1732-1806

法皇路易十五的最愛——情婦龐巴度，一直是福拉哥納爾的畫作贊助商，而福拉哥納爾也是她最愛的畫師之一。福拉哥納爾為龐巴度設計貴婦出席華麗宴會必備的手持扇、走在大皇宮中的家居鞋，儼然成為當時法國另一種引領風尚的服裝設計師。

雖說如此，像這幅師承布雪風格的畫作《瞎子摸象遊戲》，充分表現出一種兩小無猜間無憂無慮的快活，並帶有一點隱喻情色的作風，成為當時福拉哥納爾在畫室的代表作。

圖中左下角有兩個在地上嬉笑的小娃娃，和在一旁眼睛被布矇住的年輕女孩，與後頭追逐的少年，用刻意修造快要傾倒的農舍為背景，形成一種諧和的反差效果；尤其是畫中人物細緻豐滿、加上明亮的粉色肌膚，充滿著濃厚的洛可可風格。

《瞎子摸象遊戲》福納哥納爾　1748-1752年　畫布、油彩　46.5×40公分　海牙，莫瑞修斯博物館

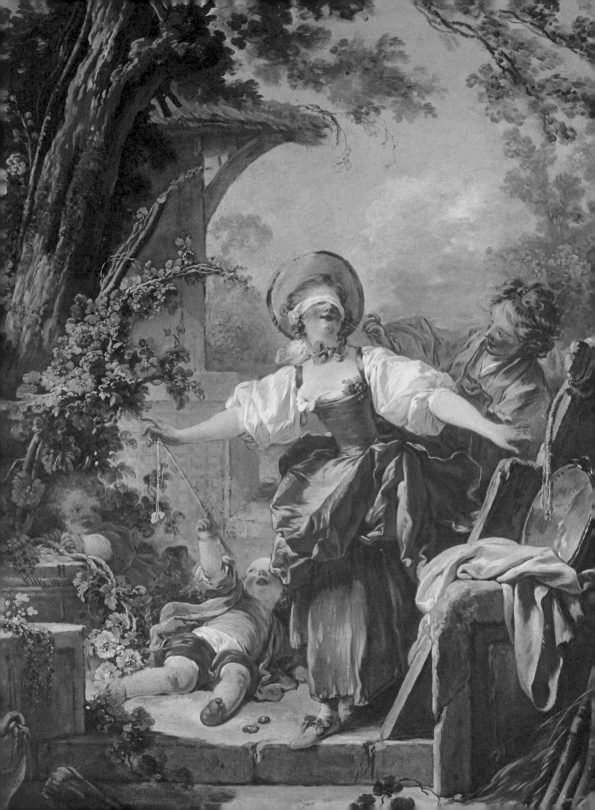

為情人戴花冠

▶ 福拉哥納爾 / Jean-Honroe Fragonard, 1732-1806

已步入晚年的路易十五仍不減當年的風采，還是想要抓住青春的尾巴，追求起巴利伯爵夫人來。

他請福拉哥納爾為他畫一幅象徵著「追求愛情」的畫作，打算掛在新落成的路維希安堡的樓閣中。福拉哥納爾在1771年完成此一巨幅畫作，但不知是何緣故，是沒追到巴利伯爵夫人？或是小倆口吵了架？最後這幅畫卻在1773年退回給福拉哥納爾，路易十五並打算賠償他18,000英鎊的巨額違約金。

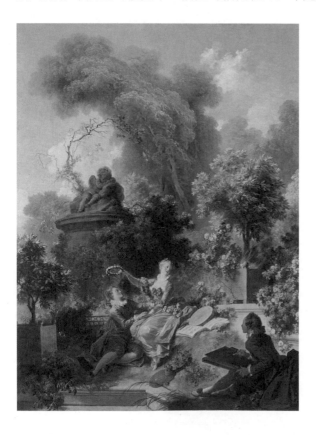

《為情人戴花冠》 福納哥納爾 1771年
畫布、油彩 318×243公分
紐約，弗利克美術館

畫作被退回給畫家，對畫家來說是一件非常不光彩之事，尤其是一國元首所為，讓福拉哥納爾感到心力交瘁，便將這一幅栩栩如生的《為情人戴花冠》束之高閣，直到近代才又被展出。

這幅畫精緻的畫風常讓人聯想成福拉哥納爾最好的作品，在融入愛情遊戲的歡樂場面裡，情人背後在巨樹綠蔭的互相呼應之下，似乎暗示出愛情和麵包可以兼顧。

愛之泉

▶ **福拉哥納爾** / Jean-Honroe Fragonard, 1732-1806

福拉哥納爾年老時，不知是否因返老還童的心態，將主題移轉到小孩子的身上，選擇感官明顯的題材，用光線與陰影鮮明的對比，將主題突顯出來。而這幅《愛之泉》中的胖小孩，據說是會帶來愛情幸福的邱比特。

兩相依偎的戀人，往邱比特的身上趨近，邱比特將向來持的弓箭換成了象徵愛情滿滿的泉水，賜給熱戀中的情人更多的歡愉，也象徵福拉哥納爾想要從小孩身上汲取更多的青春年少。

在畫家的年歲中，福拉哥納爾算是較長壽的一個，也因此經歷了新古典主義從十八世紀的萌芽和他擅長洛可可畫風的沒落，不知是否想要力挽狂瀾再為洛可可這種精緻到有點矯情的畫風再扳下一城？或是要再抓住人們對他畫作的注意，使他原先銷路萎縮的畫再開拓市場？這幅《愛之泉》是他夾帶參考一些新古典主義下的妥協，然而畫中人物近乎荒謬的表現手法，仍不脫洛可可畫風的味道，自然不能再吸引住已變心的人們眼光了。

但時至今日回首他這幅畫作，卻還是能感受到畫中濃濃的愛情味！也不失為大師級之作。

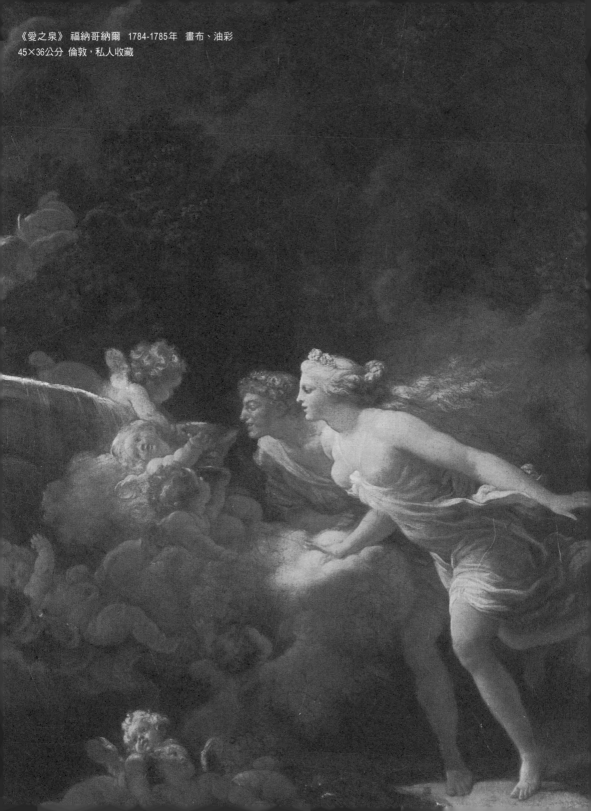

《愛之泉》 福納哥納爾 1784-1785年 畫布、油彩
45×36公分 倫敦，私人收藏

鞦韆

聖朱利安男爵對其贊助的畫家杜瓦揚說：「你幫我畫上，我年輕而美麗的戀人在盪鞦韆，後面推著她的手是主教的，而我要在她腳邊細細品嚐這一刻。」

杜瓦揚見男爵提出這不入流、難入眼的思想，但又無法得罪他的長期飯票，只好將這個想法轉介給一直都是葷膻不忌的福納哥納爾。

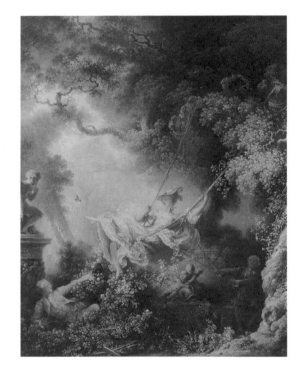

《鞦韆》福納哥納爾 1767年 畫布、油彩
81×65公分 倫敦，華萊士收藏館

天生反骨的福納哥納爾

福納哥納爾在當時歷史畫家們的眼中，像是有著天生的反骨，不僅自毀法蘭西美術學院的頭銜，根本是自甘墮落。但在後人的眼裡，他善於補捉人們歡愉美好的一刻，卻成為十八世紀最後一位有洛可可浪漫畫風的大師。

福納哥納爾不僅吃下這筆訂單，還將男爵的想法更極致的表現出愛戀中常見的劈腿遊戲：年輕女子先用眼神和男爵打得火熱，背後苦撐繩子的老丈夫，只在意年輕女子玩得是否盡興，渾然不知一場背叛正悄悄地在他眼前上演著。

男爵伸長的手臂像是要去接住女子踢掉的小鞋，也像是要摸到年輕女子的玉腿般，給人無限的遐思，而一旁小愛神邱比特的雕像卻透露出不可思議的神情，無法理解女子的大膽和放蕩。

門栓

▶ 福拉哥納爾 / Jean-Honroe Fragonard, 1732-1806

福納哥納爾是布雪的嫡傳弟子，不僅表現出十八世紀洛可可奢華的畫風外，並將外界常對布雪的色欲批評更提昇到性感的層次。在他筆下所畫出的世界，簡直好比人間仙境。

而《門栓》這幅畫據傳是福納哥納爾和他的小姨子合力畫成的，男子一手有力的把女子抱住，雙腳墊高將手伸向固定在高處的門栓，臀部也因而顯出強而有力的結實，男子的唇作勢欲親向女子，女子順勢後仰卻又將眼神拋向男子，此幅畫將男女彼此之間的情欲渲染得淋漓盡致。

照當時文獻上的記載，「年輕男女，共處一室，男子鎖門，女子抗拒。」而福納哥納爾以高超的手法，拋開禮教的束縛，將只可意會不可言傳的觀念，躍然紙上。

《門栓》福納哥納爾 1780年 畫布、油彩 73×93公分 巴黎，羅浮宮

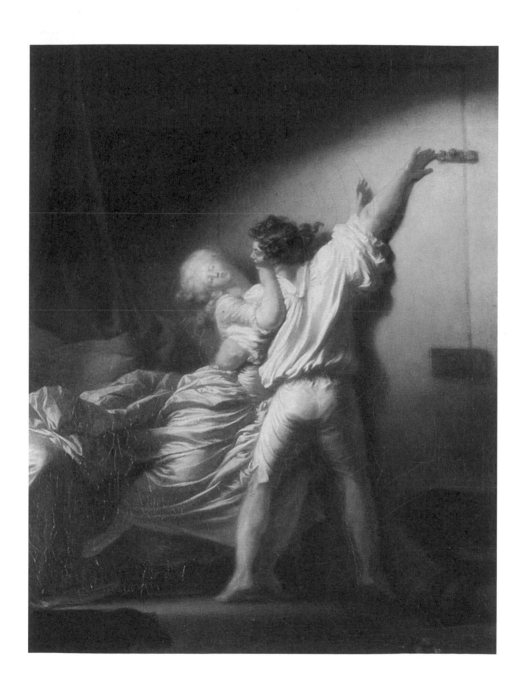

帕里斯與埃萊娜之愛

▶ **大衛** / Jacques-Louis David, 1748-1825

　　埃萊娜這個名字或許對您來說很陌生，但海倫這個名字就可以讓您想起引起特洛伊戰爭那個傾城傾國的美女吧！

　　在詩歌的流傳中，海倫是斯巴達國王丁達力斯的女兒，在她16歲的年紀就有如天仙般的美麗，追求她的人很多，鄰國密山尼國的王子曼納勞因在奧

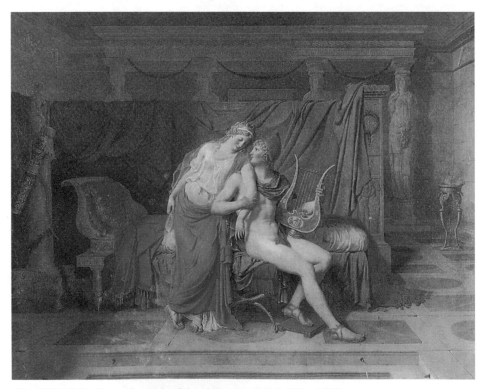

《帕里斯與埃萊娜之愛》 大衛　1788年　畫布、油彩　146×181公分　巴黎，羅浮宮

「帕里斯選美」也有不少的名畫相襯,像魯本斯也畫過一幅《帕里斯的裁判》。而因為帕里斯的英文和巴黎一樣,都是「PARIS」,不少的畫冊上會譯成「巴黎選美」,讓很多人誤以為是在巴黎舉行的古代選美。不過俏皮一點的說,世界第一屆的選美,可能就是三女神的金蘋果選美吧!

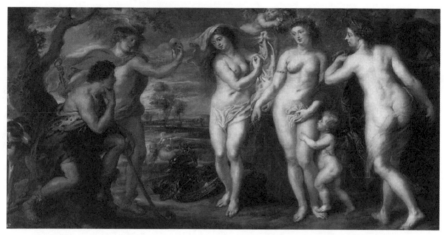

《帕里斯的裁判》魯本斯 1639年 畫布、油彩 199×379公分 馬德里,普拉多美術館

林匹克山競技中大舉獲勝而得到了美人的青睞,兩人結婚九年,生活愉快。

但事情從特洛伊的帕里斯王子的三女神選美後,由維納斯奪得金蘋果,和帕里斯王子條件交換,承諾要給他這世界上最美麗的女子,在那時,維納斯的心裡就浮上一個極佳的人選──海倫。所以透過維納斯的指引,帕里斯王子被引領到美人跟前,而曼納勞卻因事外出不在,海倫的美讓帕里斯王子驚豔,帕里斯的丰采也教海倫著迷。不久,帕里斯贏得美人芳心,遂把她給拐回艾達山了。

特洛伊之戰

▶ 大衛 / Jacques-Louis David, 1748-1825

　　戰爭的起因源自三個爭美的女神——宙斯的兩個女兒維納斯、雅典娜和宙斯的太太赫拉，維納斯因為和裁決的特洛伊王子條件交換成功，所以最後維納斯獲得了宙斯寫著「給最美麗者」的金蘋果，但是此舉卻惹惱了雅典娜和赫拉，於是另兩位女神便悄悄地蘊釀著特洛伊的戰爭。

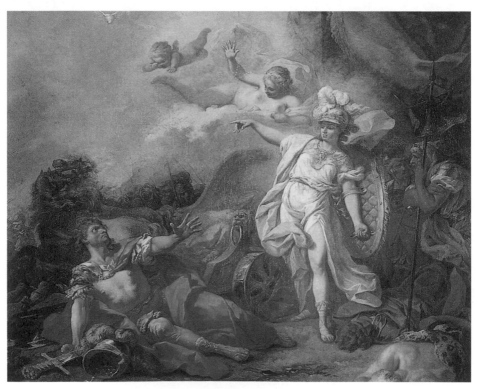

《特洛伊之戰》大衛 1771年 畫布、油彩 114×140公分 巴黎，羅浮宮

密山尼國的王子曼納勞因
娶了海倫，成為斯巴達國王的
繼承人，妻子被特洛伊王子給
拐走，士可忍，孰不可忍也！於
是號召希臘各城邦間相助，準
備出兵攻打特洛伊。這一仗一
打就是十年。

　　斯巴達和特洛伊各有神
助，一直勢均力敵難分軒輊，
特洛伊有亞馬遜女戰士、黎明
女神的兒子梅農，再加上維納
斯的暗中協助；而斯巴達卻因
得罪過河神，一開始在揚帆起
兵時便出師不利，而斯巴達的
大將軍阿基里斯也因沉迷美色
不過問戰事，使得斯巴達大軍
久攻特洛伊不下。直到智慧女
神雅典娜的指示下，要他們假
裝先投降，並進獻一匹木馬，
取信於以為已勝利狂歡的特洛
伊，把大批軍力全都藏入木馬
中，等送進城後再一舉殲滅特
洛伊的男壯丁。特洛伊人果真
中計！一夜之間就被斯巴達大
軍給消滅了。

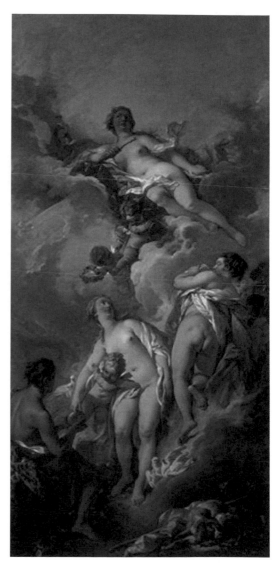

《帕里斯的裁判》 布雪　1754　油彩、畫布　164×76.6公分
倫敦，華萊士收藏館

拉瓦西矣及妻子的肖像

▶ 大衛 / Jacques-Louis David, 1748-1825

　　大衛的繪畫藝術融合了各種不同的風格，從年輕時代嚴肅的新古典主義，到拿破崙時代威尼斯派的色彩與光線，他的大型群像構圖極佳，而且非常寫實。

　　大衛為了擁護新古典主義，率然地放棄了布雪的洛可可畫風，堅持色彩的運用應以素描為依據，可說是法國新古典主義最重要的代表畫家。

　　此外，大衛認為樸素端莊的女人最具有美的特質，也是一個理想家庭的必要元素，在描繪肖像上所掌握的神韻也非常細緻，在這幅《拉瓦西矣及妻子

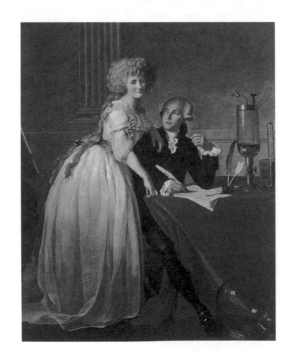

的肖像》中，即可看見類此的元素。打扮樸素且性格端莊不失禮的夫人，卻故作調皮狀，不與先生四目交接，卻看向畫師，眼中透露著身為成功男人背後女性的滿足與驕傲；而丈夫深情的注視，手裡似乎正批著公文，整幅畫也因這樣的構圖方式，變得生動有趣起來，也讓人覺得充滿家庭的溫馨。

《拉瓦西矣及妻子的肖像》大衛　1788年
畫布、油彩　286×224公分
紐約，洛克菲勒醫學研究中心

飄盪在清風上的賽姬

▶ 普呂東 / Pierre-Paul Prud'hon, 1758-1823

賽姬是希臘一個小國國王的三個女兒之一，長得如花似玉，皮膚潤澤，眼睛明亮，肢體勻稱，笑容甜美，也是被邱比特愛上的人。

賽姬雖美卻一直乏人問津，她父親心急就到阿波羅神廟求籤，籤詩寫著：「給賽姬穿上白紗衣，送她到神山的高山頂上，她的丈夫不是凡人，乃是一條巨蟒，他有著無比的權力在星空中展翅飛翔，天神在戀愛時也得服從他的管轄，他是痛苦的黑河之王。」國王不敢不服神祇，只好忍痛把賽姬扮成新娘樣，如出嫁般的排場，但全國人民的心情卻像送她到墳墓般的低落。

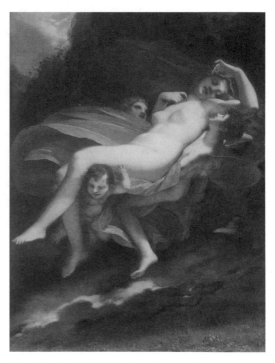

《飄盪在清風上的賽姬》 普呂東　1809年　畫布、油彩
195×157公分 巴黎，羅浮宮

只有賽姬勇氣百倍地對雙親說：「別難過了，只因天妒紅顏，冒犯女神維納斯，讓我獨自在這等下去吧。」黑夜來臨，賽姬哭到累得睡著了，朦朧中，陣陣柔和西風吹動她的衣裳，賽姬就在睡夢中飄上了天空，最後又輕輕地降落在谷底。而普呂東正栩栩如生地繪出這段神話故事。

要麵包，還是要愛情？

　　普呂東的另一幅畫《在富貴與愛情之間選擇純情》，畫中可看到中間的女主角在面對愛情與金銀珠寶的誘惑下，仍然勇敢而執著的選擇了愛情，她相信，愛情可以給她面對一切的力量。

《在富貴與愛情之間選擇純情》 普呂東　1809年
畫布、油彩　234×194公分
聖彼得堡，艾米塔希美術館

雷卡米耶夫人

▶ 傑拉 / Gerard Francois Baron, 1770-1837

　　「娉婷優雅的身段、骨肉勻稱的臉頰與雙肩、小巧絳紅的櫻唇……」，這是過繼給雷卡米耶夫人做養女的姪女對她的形容，這段描述正可充分解釋，雷卡米耶夫人為何能超越波爾涅夫人（拿破崙妻子）的地位，成為法國社交界風雲人物的原因。

很多男人都拜倒在雷卡米耶夫人的石榴裙下，為她癡狂，甚至是拿破崙和他的弟弟也不例外；其中，她和普魯士王子奧古斯都因邂逅而進一步相戀，兩人之間的深刻愛情，甚至到交換結婚誓約書、並對丈夫提出離婚的地步，當離婚的要求遭到丈夫的反對時，她焦慮得想要自殺，但最後還是忍痛要求王子割捨這段愛情。

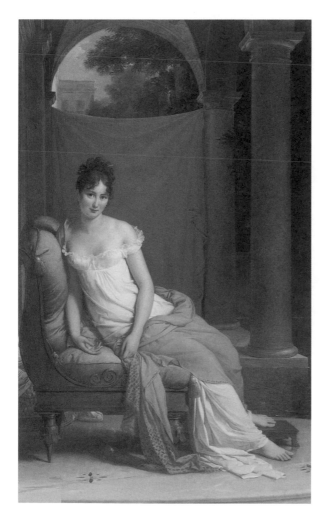

對於毫不死心的王子，她送出這幅由大衛的弟子傑拉所畫的肖像畫給王子，作為兩人之間繾綣戀情的紀念。這幅畫一直都和王子形影不離，到普魯士王子去世之後，才依照王子的遺言，送回雷卡米耶夫人的住處。

《雷卡米耶夫人》傑拉 1805年
畫布、油彩 225×148公分
巴黎，卡那維特美術館

邱比特與賽姬

▶ **傑拉** / Gerard Francois Baron, 1770-1837

歌頌勇敢追求真愛的賽姬，希臘神話裡面的動人愛情故事。

故事敘述維納斯派祂的兒子邱比特去陷害因為美貌而受到眾女神嫉妒的賽姬，要使她愛上世界上最醜的男子，但邱比特要對賽姬射出愛神之箭時，不小心擦傷自己的手，因而愛上她。邱比特偷偷將賽姬帶到自己的神殿，並對賽姬說，他們只有晚上的時間能夠相聚，賽姬卻因為忍不住自己的好奇心，和受到兩位姊姊的慫恿，違反了她對邱比特所立下的誓言，趁著邱比特

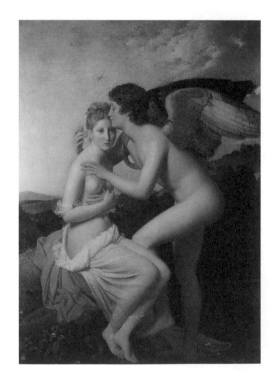

睡著時，拿出姊姊給她的蠟燭偷看邱比特的容貌，邱比特大為震怒，離她而去。

悲傷且後悔不已的賽姬為了能找到自己的丈夫，使邱比特能再回到她的身邊，於是便去找維納斯，請求祂的幫忙。維納斯嫉妒她的美貌，趁此機會對她百般刁難、侮辱，甚至給她種種的考驗和磨練。最後邱比特終於現身，並請求天神宙斯和眾神的同意；眾神開會的結果，同意他們倆結為夫婦，並且為兩人舉辦了一場充滿祝福的婚禮。

《邱比特與賽姬》 傑拉 1798年 畫布、油彩
186×132公分 巴黎，羅浮宮

仲夏夜之夢

▶ 凡達林 / John Vanderlyn, 1775-1852

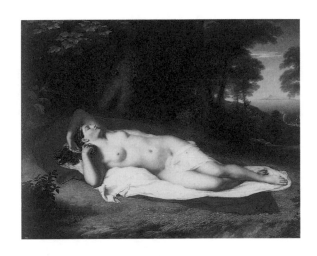

《仲夏夜之夢》凡達林 1809-1814年
畫布、油彩 174×221公分
費城，賓夕法尼亞美術學院

躺在夏夜的森林中沈睡的美女，正在做什麼夢呢？她那慵懶的姿態，嘴角還掛著甜美的微笑，也許她正在想著自己的情人吧。

畫中的美人名叫薇蒂麗，她出生於佛羅倫斯，在巴黎成名。薇蒂麗20歲就當了寡婦，她的表兄為了讓她轉換喪夫的傷心之情，將薇蒂麗寄住到他在巴黎當官的友人住處，希望她的心情能因此平復。就在某一次的化妝舞會上，薇蒂麗與拿破崙三世相遇，自古英雄愛美人，當然帝王也不例外，拿破崙三世瘋狂地愛上薇蒂麗。拿破崙三世自從為薇蒂麗著迷後，他的專屬畫家所畫的圖都是薇蒂麗的肖像，或是兩人的合影，拿破崙三世的寢室裡面也掛著薇蒂麗的肖像，以解無法時時見面的相思之情。

這幅《仲夏夜之夢》，是畫家因為時常幫薇蒂麗畫肖像，和她日漸接觸後，愈來愈了解這位美人的個性，而根據美人的性格所繪的圖畫。薇蒂麗是個生性愛幻想，喜歡羅曼蒂克氣氛的女人，而她最喜歡的，就是令人有無限遐想的仲夏之夜。

宮女

▶ 安格爾 / Jean-Auguste-Dominique Ingres, 1780-1867

人人喚她做「歐達麗絲克」，土耳其國王蘇丹的愛妃。

媚惑的軀體橫臥在昂貴的天鵝絨上，迷濛的水煙在綾羅被褥間裊裊昇起，擁有西方血統的她皮膚白皙，眼神流露出鄉愁幾許⋯⋯。

居住在與世隔絕的異國深宮中，神祕的宮女「歐達麗絲克」挑逗著安格爾的赤裸想像，由於他無緣親身造訪，便捕捉枕邊人瑪德麗‧夏佩爾的神韻體態，甚至大膽地改造了人體結構，畫了無骨的右手腕和多餘的三節脊椎骨，創作出這幅揪住世人目光的傑作。

1813年，瑪德麗和素未謀面的安格爾通了幾封情書、接受他的自畫像，並且果斷地接受他突如其來的求婚，自此走進他的人生，做他的靈感女神。

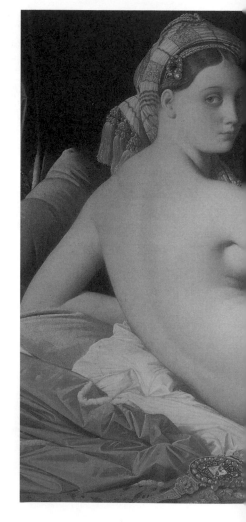

《宮女》安格爾 1814年 畫布、油彩 91×162公分 巴黎，羅浮宮

相遇之前，瑪德麗在安格爾的故鄉蒙托班開了家帽子店，而安格爾早早就遠走他鄉追尋理想，更在羅馬陷入了對法籍官夫人的苦戀。夫人為了轉移他的愛慕，介紹了自己的表妹給他。

　　她的表妹便是安格爾藝術生涯的重要支柱——嬌妻瑪德麗。

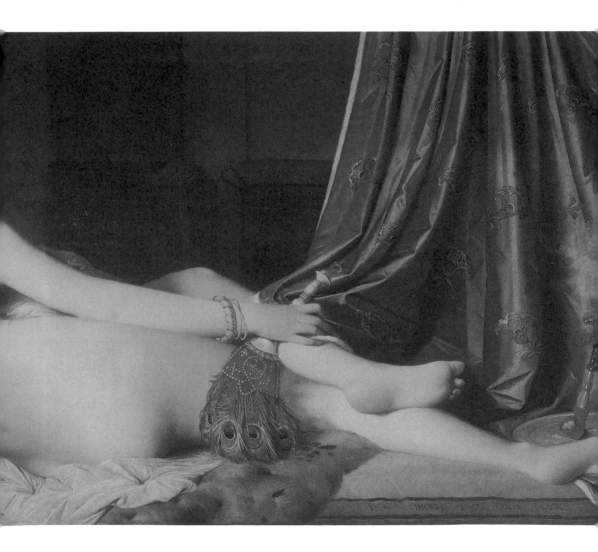

浴女

▶ 安格爾 / Jean-Auguste-Dominique Ingres, 1780-1867

「我會盡快回來的。」

1806年，大獎的殊榮催促著畫家安格爾離開巴黎，奔赴藝術家心中的極樂之地羅馬。蕭瑟的秋風中，他與摯愛的未婚妻茱蒂‧佛雷斯蒂耶深擁話別，並許下及早歸返的誓言。

無奈承諾太輕，隨著深秋的落葉飄零遍地，一去不復返。

與保守而矯飾的巴黎全然不同，羅馬的藝術滿注著感官肉體的力與美，彷彿是上帝賜給熱愛描繪官能美的安格爾的「應許之地」。安格爾深受羅馬的活力吸引，漸漸地，不再思慕巴黎與巴黎的愛人，甚至摧毀了婚約。

訂婚時繪製的家族集團肖像畫與兩人甜蜜愛窩的藍圖，都已成為歷史，取而代之的是一幅幅描摹女性裸體的禁忌之作，如隱含曖昧情欲的這幅《浴女》，即使右腳比例明顯過長，那豐腴溫潤的女體、濃郁的感官吸引力，仍令巴黎藝界驚慌失措。

而負心人的作品在巴黎不受青睞，不知能否多少撫平茱蒂遭退婚之痛？

《浴女》安格爾 1808年 畫布、油彩 146×96.5公分 巴黎，羅浮宮

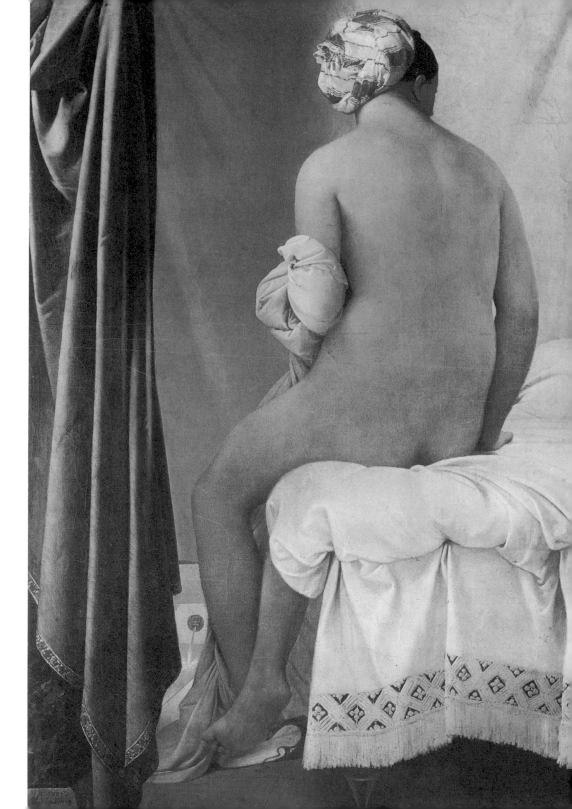

保羅與法蘭西斯卡

▶安格爾 / Jean-Auguste-Dominique Ingres, 1780-1867

保羅突如其來的吻，令法蘭西斯卡心盪神馳，兩人之間愛苗迅速滋長，一把掙開了道德與規戒的鎖鍊。

沉醉於愛欲的國度裡，這對戀人渾然不知厄運已在一旁伺機而動。

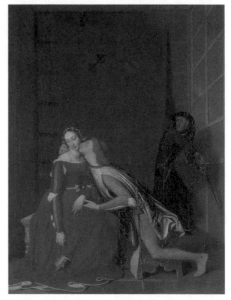

褚紅色的門簾後，多嘴好事的黑衣男僕偷看到了這一幕：和嫂嫂一起閱讀亞瑟王后與騎士蘭斯洛愛情故事的保羅，以一個吻，帶著這位美麗女子陷落愛的地獄。

男僕漏夜到臨鎮向主人（法蘭西斯卡的丈夫）打小報告，忍不住妒意的丈夫匆忙趕回家，果真發現弟弟與妻子一起鎖在房內。聽到聲響的保羅擔心引起事端，欲跳窗離開，並叫法蘭西斯卡立刻開門，以免哥哥起疑。

《保羅與法蘭西斯卡》 安格爾 1819年 畫布、油彩
48×39公分 法國，昂熱美術館

孰料，正要跳時，長袍卻被火爐架勾住了。

丈夫一進門發現閃避不及的保羅，馬上怒氣沖沖的舉劍猛力刺向他，而這一劍，卻無法收拾地刺進擋在兩人中間的法蘭西斯卡胸膛，鮮血汨汨湧出，三人之間的糾葛，以死亡收場。

而在安格爾筆下，鮮豔得有些過分的用色，彰顯了這場三角悲劇的淒美與無奈。

洛哲營救安吉莉卡

▶ 安格爾 / Jean-Auguste-Dominique Ingres, 1780-1867

　　冷靜的安格爾用羅馬浮雕式的筆觸，把文藝復興敘事詩《狂亂的歐蘭朵》裡最戲劇性的一刻凝結在這幅畫裡，講了一個英雄救美的故事：

　　自戀的伊索比亞王后卡西俄比亞時常誇耀自己的美麗。

　　「我是世上最美的女人！」

　　「比海神波塞冬的女兒還美嗎？」

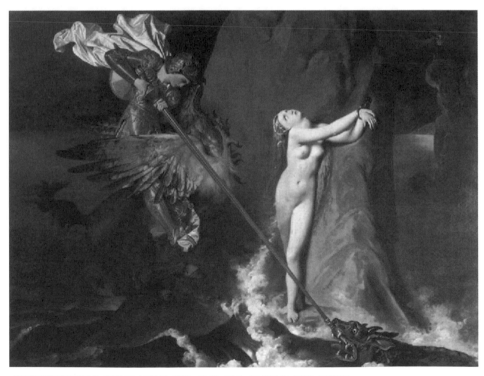

《洛哲營救安吉莉卡》 安格爾 1839年 畫布、油彩 47.5×39.5公分 巴黎，羅浮宮

「那當然。」

終於，這話觸怒了海神，引起一場風波。

波塞冬派遣兒子興風作浪，海水幾乎要吞沒伊索比亞人的國土，埃瑟俄比亞人走投無路，只好祈請先知指示。

先知給了一個可怕的答案。

「唯有將卡西俄比亞的女兒安吉莉卡獻祭給海怪，才能平息波塞冬的憤怒。」

埃瑟俄比亞人不願善良且無辜的安吉莉卡替母后頂罪，寧願集體接受海神的懲罰，而安吉莉卡則向人民表示願意犧牲自己，延續全島的生機。於是伊索比亞人百般不願下，流著淚將安吉莉卡縛在海濱的大山岩上。

入夜，風浪越來越大，醜陋的大海怪真的出現了，森冷的張開嘴將要一口吞下安吉莉卡，就在千鈞一髮之際，正好路過的洛哲，連忙拔起腰際的刀與海怪搏鬥，驅退海水，解救了安吉莉卡。

而最後，英雄與美人終成眷屬。

拉斐爾與拉芙娜‧莉娜

▶ 安格爾 / Jean-Auguste-Dominique Ingres, 1780-1867

水花綻放的噴泉旁，驚鴻一瞥後，她的身影在拉斐爾眼前揮之不去。她的笑聲在拉斐爾腦海裡迴盪。

她的名字不詳，只依稀聽見有人喊她「拉芙娜‧莉娜」，不過這沒什麼參考價值，義大利話中這個詞指的是「麵包師的女兒」，何況在羅馬街頭，大家都這麼呼喚自己的愛人。

原來這就是一見鍾情。

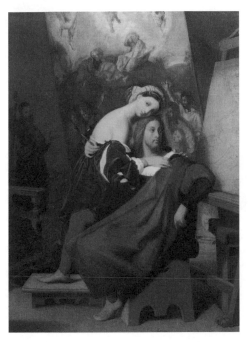

《拉斐爾與拉芙娜‧莉娜》安格爾 1814年 畫布、油彩
68×55公分 美國，哈佛大學博物館

浪子拉斐爾的心竟從此停泊在這位麵包店千金的懷裡，「多情貴公子」的雅號淪為虛名！從此拉斐爾畫筆下聖母純潔的臉龐，全部貌似拉芙娜‧莉娜，拉斐爾還為了她再三延宕婚期，害得未婚妻最後抑鬱而終。

他們愛戀糾纏、至死難休，引發不少衛道人士妒忌。拉斐爾臨終時，拉芙娜‧莉娜因為沒有妻子的名份而被擋在門外，唯有與他深情對望，在眼神中告別。

約莫過了三個世紀，安格爾跟隨風潮追尋起「拉斐爾的戀人」，仿造文藝復興風格，在《拉斐爾與拉芙娜‧莉娜》中重燃兩人熾熱的愛意。

山林女神與牧神

▶ 布格羅 / William Bouguereau, 1825-1905

　　牧神是半人半獸的神，因為生下來腿部就是羊蹄子的形狀，因此他雖然總是表現出自由自在，整天在森林裡面吹笛子的形象，但是內心卻是自卑的，雖然對仙女們心生愛慕，卻不敢接近她們，因此當他發現仙女們在洗澡時，只敢躲在一旁偷看，怕被仙女們嘲笑。

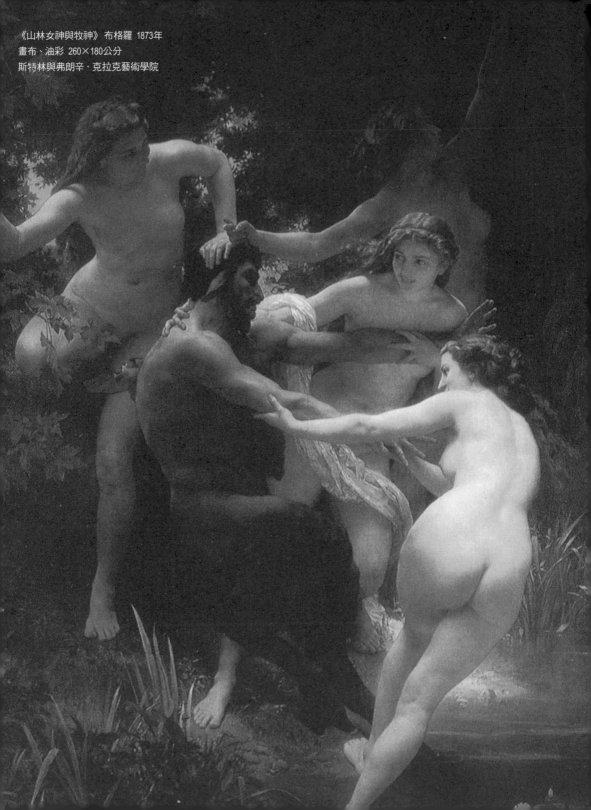

《山林女神與牧神》 布格羅 1873年
畫布、油彩 260×180公分
斯特林與弗朗辛・克拉克藝術學院

這幅畫正是描繪美麗的仙女們與牧神的風流韻事；描述牧神偷看美麗的仙女們洗澡，被仙女們發現了，仙女們不但沒有生氣，還調笑著想把牧神拉到水裡。仙女毫不在意自己的裸露，嬌笑的臉和手上拉著牧神下水的動作讓人感受到明顯的情欲暗示。而牧神尷尬且無奈的眼神，正好表現出他的自卑心態。

整幅畫塑造了充滿詩意的神話人物形象及相互關係被刻劃得維妙維肖，女裸體被布格羅以唯美的形式給予完美展示。這是一幅瀰漫著音樂與詩情的作品，是「回到自然」的浪漫主義傑作。

年輕女子抗拒愛情

▶ 布格羅 / William Bouguereau, 1825-1905

愛神邱比特在希臘神話中就像中國的月下老人一樣，被邱比特的金箭射中的男女，有可能會互相喜歡，也可能變成厭惡對方。邱比特喜歡幫人牽紅線，但也有拉錯線的時候，他也喜歡惡作劇，讓少女愛上怪獸之類的事情時有所聞，因此畫家在描繪邱比特形象時，常常將他畫成小孩子的姿態，畢竟小孩子是不懂愛情的。

《年輕女子抗拒愛情》 布格羅　1880年　畫布、油彩
160.8×114公分　美國，北卡羅來納大學

雖然大部分的人都希望被所愛的人愛，但並不是所有的人都想要有愛情，或許是對愛情的恐懼，因此當邱比特要射出他的金箭時，居然被這個年經的女孩子抗拒，不想墜入情網。最後她還是會被邱比特所征服，因為所有的人都會有愛意萌芽的時候。

布格羅設計的場景，表現他繪畫的精緻技巧，少女和邱比特的位置，剛好處於整幅畫的平衡中心點，讓人覺得有一種微妙的對比。

賽姬升天

▶ 布格羅 / William Bouguereau, 1825-1905

賽姬是人類靈魂的象徵，她與愛神邱比特的愛情故事被傳誦至今，永久不滅。十九世紀到二十世紀的畫家們都非常喜歡引用賽姬的故事作為他們作品的主題。布格羅也不例外，他用最浪漫的藍色和紫色，將這段故事的情感寓意表達得更加悠長深遠，因此在畫作發表時，造成當時的轟動，得到畫壇上極高的評價。

故事的內容是描述賽姬在歷經千辛萬苦之後，終於得到眾神的認同，重新和邱比特結合，並且得以喝下長生不老藥，與丈夫一同升上天界。這是所有女性都嚮往的故事結局，就像白雪公主被王子解救之後，帶回他的城堡，從此過著幸福美滿的生活。

《賽姬升天》布格羅 1895年 畫布、油彩 209×120公分 私人收藏

布格羅所畫的賽姬，臉上的狂喜、迷醉的表情，靠在邱比特身上的那種全然信任的感覺，還有愛神臉上英雄式的驕傲，正是這整幅畫的精神所在。

回到春天

▶布格羅 / William Bouguereau, 1825-1905

春天是萬物回復生機的季節，所有的生物在這個季節時都是蠢蠢欲動的。年輕的女子在花叢中被一群可愛的天使包圍著，天使們或坐或臥，或包圍著並親吻女子，女子陶醉在這迷人的氣氛中，臉上的表情非常愉悅，像是正沈浸在愛河中的女子，也許她心裡正想著她的愛人，並期待被愛人擁抱、親吻的感覺，因此出現了這樣的表情。

這幅畫是布格羅非常喜歡的畫作之一，他曾經寫信給自己的女婿說：「我為我的作品感到興奮，它正刻畫著年輕女子對愛的追求。」由這句話便可以看出，他對於自己的這幅作品是多麼的喜愛。

《回到春天》布格羅　1886年　畫布、油彩
213.4×127公分　美國內布拉斯加州，瓊斯林美術館

雖然這幅畫第一次展出時，因為畫中女性的表情看似淫蕩，並且女子的身影全裸而被畫評家們批評並攻擊，甚至撤銷展覽，但這幅畫後來的評價仍然很高，並且受到世人的歡迎。

牧歌：古老的家庭

▶ **布格羅** / William Bouguereau, 1825-1905

　　牧場中的故事，詩歌裡面描繪的場景：父親帶著全家人到郊外出遊，樹蔭下，父親坐著將他們的孩子高舉起逗弄著，母親柔順地倚坐在父親身旁，看著親子間的互動，一旁還有小鹿唱和，呼應著天倫之樂，整幅畫洋溢著溫馨幸福之感。在這裡面的情感不只是親情，還有一種夫妻間的平淡愛情，雖然愛情平淡，卻是已經化為更濃厚的親情，一種平淡的生活之美。

　　布格羅是十九世紀上半葉法國學院派繪畫最重要的人物之一。他以神話和寓言題材的繪畫吸引大批追隨者朝拜。他後半期的繪畫風格從生活出發，取材現實生活，表達

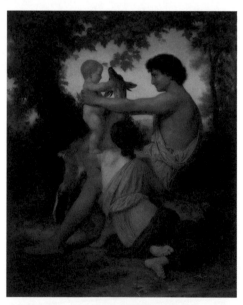

《牧歌：古老的家庭》 布格羅　1860年　畫布、油彩
59.7×48.3公分　美國康州，哈特福美術館

一種對世人的博愛思想。他已經完全跳脫古典主義派的風格，朝向更生活層面去描寫一般平民，而不只是單純的神話人物。

維納斯哀悼阿杜尼斯之死

▶ **韋斯特** / Benjamin West, 1738-1820

　　維納斯愛上人間第一美男子——愛狩獵的阿杜尼斯，阿杜尼斯卻因自身父母情感的坎坷而不相信愛情，並不接受維納斯的追求。

　　而維納斯的丈夫戰神瑪爾斯對維納斯的變心十分生氣，便變成一隻野豬，趁阿杜尼斯打獵時，用其利刃穿過阿杜尼斯的肚皮讓他留血至死。

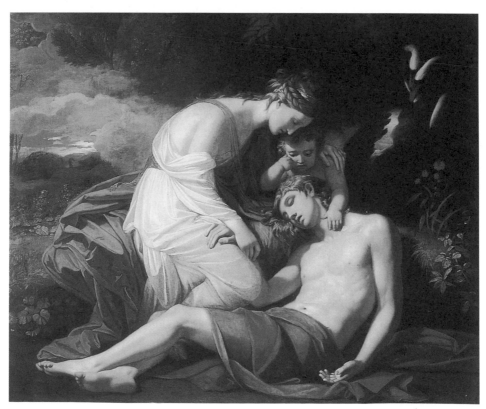

《維納斯哀悼阿杜尼斯之死》 韋斯特　1768-1819年　畫布、油彩　163×177公分　美國匹茲堡，卡內基藝術博物館

當維納斯發現自己深愛的人已無生氣的躺在地上，一片鮮血染紅大地，唯一能做的就是將滲入大地的鮮血變成一朵朵的鮮花，而花的樣子就是現在的風信子。因此風信子的生命短暫，一到盛開時，清風吹來落英遍地。

善妒的愛神

　　維納斯是愛神，可以讓別人的愛情得樂離苦，卻對自己的愛情變化束手無策，因為善妒的她得不到愛情，也不讓人類可以擁有幸福的愛情，所以總讓戀人們的愛情時常樂中帶苦，苦中帶甜，摸不著頭緒，卻也離不開愛情。

瘋狂凱蒂

▶ 佛謝利 / Henry Fuseli, 1747-1825

　　這幅畫以海上的暴風雨作背景，戴著頭巾的女子，原本懷著望君出海早歸的心情，卻因苦候未到，眼裡洩露出驚恐與無助，坐在岩石上像一隻驚弓之鳥，怕聽到良人罹難的訊息，而在佛謝利眼中看出她的害怕，便畫下這幅瘋狂凱蒂的神情。

　　由於佛謝利專擅以激情誇張的手法，去描繪出筆下愛恨情仇女子的情感，在他眼裡的女子都似乎注定要瘋狂一般，以戲劇化的心情走過人生。

　　而佛謝利就是以一個年輕女子苦戀為題材，描繪一個因痛苦而發瘋的少女，因她心愛的人自從出海旅行後便一直音訊未卜，遲遲未歸，像相機般留住少女那一刻的驚慌。

　　　　　　《瘋狂凱蒂》佛謝利 1806-1807年 畫布、油彩 92×72.3公分 法蘭克福，歌德博物館

蒂塔尼亞與驢頭波通

▶ 佛謝利 / Henry Fuseli, 1747-1825

　　莎士比亞的四大喜劇之一《仲夏夜之夢》一直是畫家眼中的好題材，將神與人在想像中串聯，顛覆與拉近神人之間的隔閡，而佛謝利本就喜愛以夜晚和生活中脫離常軌的幻想當成畫中人物的背景，莎士比亞這齣劇也就十分對其胃口了。

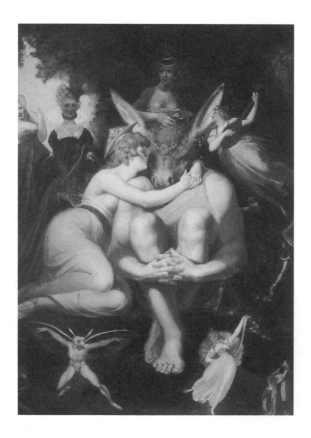

　　佛謝利一共替《仲夏夜之夢》畫了四幅油畫，其中最為人所熟知的便是這幅《蒂塔尼亞與驢頭波通》。

　　《仲夏夜之夢》故事大意是兩對戀人因為婚事被反對，便決定私奔後逃進叢林裡，當時精靈王奧柏倫正好與精靈仙后蒂塔尼亞發生了爭執，精靈王決定好好整整自己的妻子，便叫小精靈普克拿愛情水來，趁蒂塔尼亞熟睡時滴上她的眼睛，那麼她就會愛上第一個入其眼中的人。

《蒂塔尼亞與驢頭波通》 佛謝利
1793-1794年 畫布、油彩　169×135公分
蘇黎世，藝術陳列室

但普克卻像是一個掉入精靈界的頑皮邱比特，辦事不力，誤將愛情水倒入逃進森林的兩對戀人中男子的眼睛，使得兩個男子都愛上其中一名女子，因而發生衝突。而蒂塔尼亞又在普克的惡意捉弄下，愛上了正好要趕赴公爵婚禮卻套著驢頭的波通，而佛謝利這幅畫便是抓住這令人啼笑皆非的一刻。

裸體的瑪哈 / 穿衣的瑪哈

▶ 哥雅 / Francisco de G. y Lucientes Goya, 1746-1828

看了這幅畫很難保證不會想入非非，哥雅是在什麼情況下作畫？和畫中女子是否有些浪漫情愫？但這畫無疑是藝術史上最富媚惑力的宗教裸體畫之一。原來是大臣哥多爾的收藏品，但後來卻被宗教裁判所沒收，哥雅還被宗教指控「繪製猥褻畫作」的罪名。

瑪哈究竟是誰？到底是先完成穿衣的瑪哈？還是先完成裸體的瑪哈？到現在一直都還沒有定論，但總有一件是倉促完成的，後人卻難以辨識，只能證明哥雅的畫功優越。而瑪哈在西班牙語中，是一種對仕女和淑女的通稱。

這兩幅畫現在並列陳設在西班牙馬德里的普拉多美術館，而畫中女子的身分也被多所揣測，有人說她是阿爾巴公爵夫人，因為他在畫完著衣的瑪哈

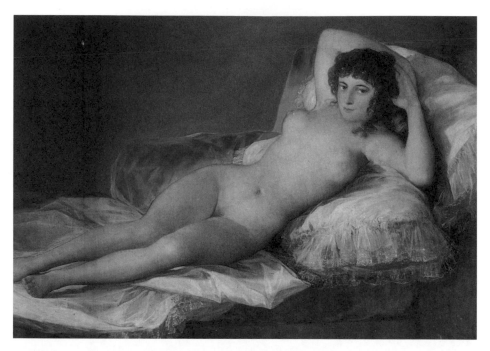

《裸體的瑪哈》 哥雅 1800年 畫布、油彩 97×190公分 馬德里，普拉多美術館

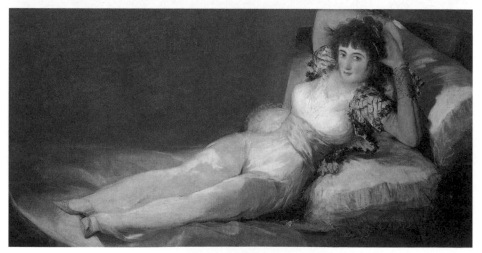

《穿衣的瑪哈》 哥雅 1800-1803年 畫布、油彩 95×188公分 馬德里，普拉多美術館

　　會知道這是完成在1800年代的作品，是因為在當時有一個雕刻家在大臣哥多爾的家看到這幅《穿衣的瑪哈》，回家把就把它寫到日記上，但日記上卻沒有提到《裸體的瑪哈》，一直等到1808年才有文獻記載另一幅神祕萬分的「裸體瑪哈」，畫名是《吉普賽女郎》，後來為了和《穿衣的瑪哈》相對照，就叫她《裸體的瑪哈》。

後又畫了裸體的瑪哈，而只留下了一句「請看！」就走人了。而畫中女子的臉龐也和阿爾巴公爵夫人年輕時有些神似之處。

　　有人則說她是哥多爾的寵妾，因為在當時這兩幅畫也是在哥多爾家中找到的。哥多爾是當時皇后的情人兼寵臣，他相當欣賞哥雅的畫風，不但把家中的宮廷樓閣交給哥雅作畫裝飾，還要哥雅為其情婦佩皮塔畫肖像。據文獻記載，曾有一段記錄是說佩皮塔的嫵媚性感大概連哥雅都心動了，所以忍不住也畫下她引人遐思的裸體。但是近代的專家則駁斥上述的揣測，認為兩幅畫的頭和身體的比例不搭，所以哥雅應該是先畫好身體的部分，而頭部是後來才另外找到模特兒畫上去的，因為哥雅沒有留下任何作畫的記錄，也沒有人知道模特兒究竟是誰，所以直到現在真相仍是眾說紛紜。

穿黑衣的阿爾巴公爵夫人

▶哥雅 / Francisco de G. y Lucientes Goya, 1746-1828

　　阿爾巴公爵夫人容貌迷人，加上她才氣煥發、活潑爽朗、心地善良，於是被歌頌成「西班牙的維納斯」，荷蘭公主曾讚美她「美麗，優雅，富裕，且家世良好」。

哥雅替阿爾巴公爵夫人畫了
不止一幅的肖像畫，因為阿爾巴公
爵夫人為了服喪，在西班牙的聖魯
卡隱居，哥雅則應公爵夫人之邀，
在那裡停留了約一年的時間，替她
用穿黑衣的方式入畫以表示她的哀
悼，但這襲黑衣卻是當時最時髦的
服裝。

哥雅卻對小他十六歲的阿爾
巴公爵夫人有著憂鬱氣息黑色的雙
眸、豐盈的體態、長長的秀髮深深
地著迷著，在給故鄉朋友薩伯蒂的
書信中寫道：「她走進我的畫室，
讓我畫她的臉，我無法抗拒她的誘
惑，我們果然就……。」在這幅畫
中，公爵夫人右手中指帶著「阿爾
巴」姓的戒指，食指卻戴有「唯一的哥雅」的戒指。

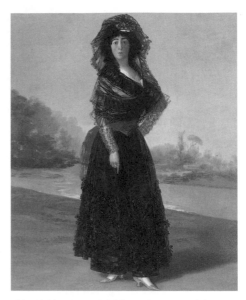

《穿黑衣的阿爾巴公爵夫人》 哥雅 1797年 畫布、油彩
210.2×149.3公 紐約，希斯潘尼克協會

打陽傘的人

▶ 哥雅 / Francisco de G. y Lucientes Goya, 1746-1828

哥雅為聖芭芭拉皇家織造廠製作掛毯草圖，正是西班牙國盛民豐之年，
哥雅正從義大利回到馬德里，看到年輕男女在假日到郊外野餐跳舞，也看到
夜晚各跳舞場所的熱鬧，所以在製作掛毯草圖時就以這些男男女女入畫，用
溫暖的陽光、明亮的色彩，沒有任何陰影、懷疑及痛苦來創作這幅作品，有

別於以往哥雅其他陰暗諷刺的作品，呈現出生之喜悅的畫面。

　　類似這樣的作品像《洗衣婦》、《放風箏》也呈現出有朝氣的模樣，不但具有寫實且有裝飾趣味風格。《打陽傘的人》中，男朋友為女朋友打著陽傘，在光影烘托下，哥雅把陽光畫得既燦爛又明亮，也用來象徵男女情愛的甜美，陽傘把畫中女子向男友撒嬌的姿勢表現得更加自然與優美。

　　哥雅之所以被皇室延攬成畫掛毯的一員，因為他很懂得畫掛毯的要領，因為掛毯必須掛在牆上，所以要呈現的畫幅度也需較大，構圖必須以三角形、金字塔式下寬上尖的透視法來設計，如此從地面望上去，也才會有雄偉的氣勢。哥雅也因從繪製掛毯草圖，而得到西班牙貴族的青睞，向宮廷畫家之路邁進。

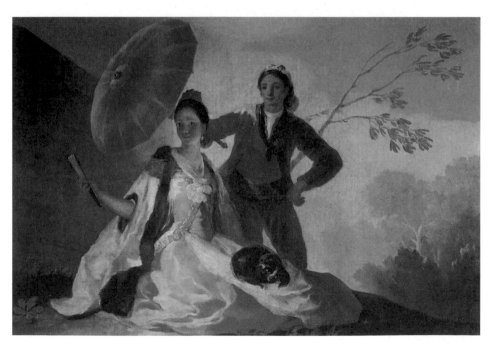

《打陽傘的人》哥雅　1777年　畫布、油彩　104×152公分　馬德里，普拉多美術館

薩旦納帕路斯國王之死

▶ 德拉克洛瓦 / Ferdinand-Victor-Eug ne Delacroix, 1798-1863

　　這是德拉克洛瓦最具浪漫主義色彩的一幅畫，畫作的主題取材於最後一代亞西利亞國王薩旦納帕路斯滅亡的歷史劇，德拉克洛瓦將這部戲劇作了相當大的改編。

　　薩旦納帕路斯國王是個不務正業，沈浸於其他庶務的君主，他的人民受不了他的荒淫無道，起兵叛亂，國王發現時，意識到自己的過失，決定起兵

《薩旦納帕路斯國王之死》 德拉克洛瓦　1827年　畫布、油彩　395×495公分　巴黎，羅浮宮

迎戰，但仍終不敵叛軍而戰敗。自責的國王不願接受人民的審判，想要保留住身為王室的尊嚴，並且不希望他的嬪妃們受到叛軍的侮辱，表示國王深切的覺醒。事實雖然殘酷，但國王仍將他的寶座四周堆起柴火，作為火葬的場地，命人將自己的嬪妃們先殺死，接下來再與曾經是希臘人奴隸的愛妃繆拉一起殉情，而在國王身邊端著酒杯的妃子便是繆拉，她眼神堅決，表現出要與國王殉情的堅貞愛情。

泉・裸體浴女的背部

▶**庫爾貝 /** Gustave Courbet, 1819-1877

庫爾貝，他一開口就損人，把髒話當做語助詞；即使是談正經事，也老是撇嘴、聳肩，輕浮的不得了。暴怒起來，拳頭可不長眼睛，一個勁揮向桌面，嚇得在座人士都跳起來！

「好一頭發情的馬！前蹄刨地，騰空跳躍，渾身震顫……」有人在他背後議論。

如此作風的藝術家，會被什麼類型的女性吸引呢？

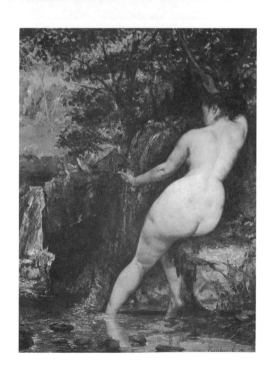

《泉・裸體浴女的背部》庫爾貝 1868年
畫布、油彩 128×97公分 巴黎，羅浮宮

庫爾貝就是另類，跟比例協調、體態勻稱的浪漫時期風格美女相較，豐乳肥臀的奧地利南方少女更能攫取他的目光，一如他的模特兒情人維爾基尼‧比內。

他作畫時，總不讓她刻意擺好姿勢，而是如畫這幅《泉‧裸體浴女的背部》時一樣，隨意自然地描繪她結實的線條、煥發青春氣息的軀體，捕捉她內在的活力。縱然這樣被忠實呈現的女子，總是讓保守的藝評倒抽一口氣，驚呼：「這個奧南人心中的維納斯，臀部奇醜無比！」

鄉間情侶 I

▶ 庫爾貝 / Gustave Courbet, 1819-1877

「結婚？！別開玩笑了，在藝術的世界裡，已婚男子可是不折不扣的反動者！」年輕的庫爾貝總這麼說，一派瀟灑，始終不願領著真摯的愛情走向婚姻墳場，苦了他美麗的情婦，維爾基尼‧比內。

她是迪耶普鞋店老闆的女兒，整整大庫爾貝11歲，長久以來稱職地扮演著庫爾貝的模特兒和戀人，他們在《鄉間情侶I》裡深情相擁，散步於林間，雖然背對觀眾，但仍能感覺到被純真情懷包圍的兩人，已然難捨難分，濃濃的愛意籠罩在層層綠蔭中。

1847年，他們的愛情結晶德基列

《鄉間情侶I》庫爾貝 1844年 畫布、油彩
54×40.5公分 東京，村內美術館

　　同系列的另一幅《鄉間情侶II》也是兩人親密擁抱，維爾基尼的臉龐透出熱戀中的甜美光采。

《鄉間情侶II》庫爾貝　1844年　畫布、油彩
77×60公分　法國，里昂美術館

出生了，不過這個意外造訪的男孩，仍不能促使他的父母步入禮堂。

　　世事難料，在畫作完成的九年後，庫爾貝不再是沒沒無聞的青年畫家，但與癡心的維爾基尼卻走向了分手之路。而他們的孩子德基列竟也在25歲的盛年蒙主寵召，離開人世。

睡眠

▶庫爾貝 / Gustave Courbet, 1819-1877

　　相擁而眠的兩個女人，究竟是貪圖著情欲，還是以肉體見證了真愛？

　　在人性沈淪、道德墮落的十九世紀，離婚和通姦時有所聞，貴婦仕女隨意上小夥子的船、男男女女輕浮地互相勾搭，人們已不相信愛情了，內心積壓著極大的苦悶與傲慢。

　　像獵犬一般敏銳的寫實畫家庫爾貝，嗅出這種不尋常的社會氣息，以他尖利的筆，捕捉著那些女人與女人之間，愛欲難辨的戀情。河畔眼神渙散的

兩個少婦、麥田裡依偎著彼此酣眠的女孩，乃至於這赤身裸露、在床上結合的兩具女體，進入睡眠狀態的兩人，互放光芒，像灑落在她們四周的珍珠和花朵一樣絢麗。

　　這公然描摹女同性戀者交媾的畫作《睡眠》，散發出萎靡的美感，不知震顫了誰，為它下了另一個標題：《怠惰與放蕩》。

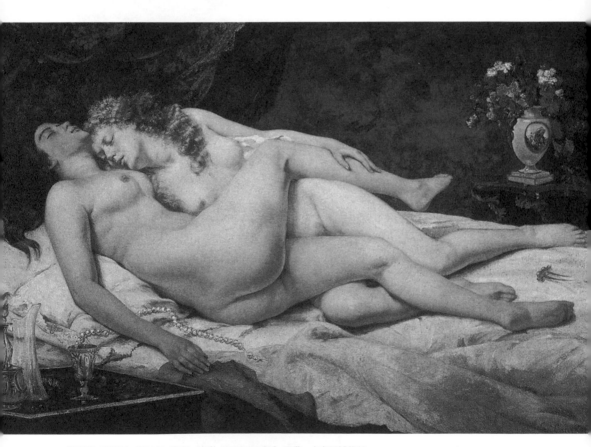

《睡眠》庫爾貝 1866年 畫布、油彩 135×200公分 巴黎，小宮殿博物館

珍珠夫人

▶ 柯洛 / Jean-Baptiste-Camille Corot, 1796-1875

　　年近30時戀上大自然，遷居到楓丹白露森林入口的小村落巴比松，「終日漫步畫風景」，成了柯洛生活中的唯一目標。

　　不停描繪著幽微的心靈感動，柯洛一生沉溺在深遠的自然意境中，以畫筆與景色對話，畫風與性格皆顯得十分超然物外。關於他的情史，雖然缺乏殷實記載，但從其遺留的少數女性肖像畫，以及與朋友的書信往來中，似乎可尋覓出些許端倪。

　　「她們是我所見過的，世上最美麗的女人！」這話是當年柯洛第一次造訪羅馬時，所發出的驚嘆。

　　無論愛神是否曾經到臨，在那過後，風情萬種的義大利女郎已長駐於心，成為他一輩子不斷追憶的風景。

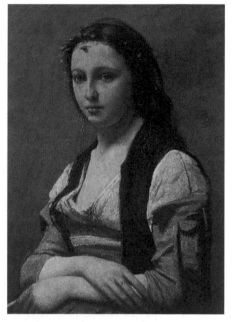

《珍珠夫人》柯洛 1869年 畫布、油彩
70×55公分 巴黎，羅浮宮

就連晚年為法國古織物商16歲的女兒畫肖像，也要求她戴上葉桂冠、做義大利傳統姑娘的打扮。

　　如此裝束意外替這位少女得到一個「珍珠夫人」的雅稱，因為在畫中，她神態雍容，從頭冠上掉落的小葉片形成了渾圓的陰影，彷彿以一顆美麗黑珍珠，裝飾光滑的前額。

米勒夫人盧梅爾畫像

▶ 米勒 / Jean-Francois Millet, 1814-1875

　　「假如你肯答應，從此以後我不再畫這些裸體畫了，雖然生活會比以前更苦……」「一切就照你的計畫去做吧！」這是米勒與妻子盧梅爾的一次對話，當時兩人的生活非常清苦，加上養育九個孩子，生活經常陷入有一餐沒一餐的窘境，但是盧梅爾一句支持的話，使米勒的畫家生涯走向飛躍的轉捩點，作品更加朝向自己的理想前進。這種藝術上的轉變，正是妻子對她的支持、了解，才得以產生的。

　　米勒夫人是一位樸素勤儉的婦人，從小就過慣鄉村生活，最重要的一點是，她深信米勒是一個了不起的人物，對米勒的愛，轉為對他畫作生涯的支持，雖然家境貧窮，她卻從未對米勒的理想有過怨言。而且兩人非常相愛，米勒常會把手搭在盧梅爾的肩上，以充滿愛情與親切的語氣叫她親愛的，這樣的深厚感情，怎能不令人感動呢！

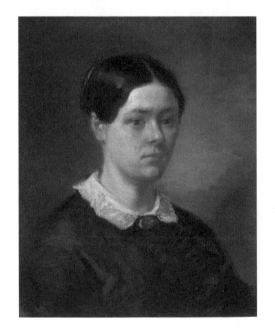

《米勒夫人盧梅爾畫像》米勒　1844年
53×46公分　日本，八王子市，村內美術館

顯現

莎樂美是希律王的繼女,他覬覦莎樂美的美色已久,但莎樂美從不在他面前跳舞,於是他答應莎樂美只要肯為自己跳舞,就會賞賜給她任何她想要的東西。

在更早之前,莎樂美因為無聊而走出宮廷的宴會,閒晃之際,聽到被囚禁的先知施洗者約翰的聲音,就命令兵士將約翰架到她面前,莎樂美一看到約翰便瘋狂迷戀上他,對約翰使出所有誘惑挑逗的本事,但沒想到約翰不領情,完全不為所動。對約翰的愛遭到拒絕後,莎樂美頓時覺得自己備受羞辱,因愛生恨,於是要求希律王砍下約翰的腦袋。被斬首的約翰的腦袋浮在空中,莎樂美驚懼卻也茫然若失看著所愛的人的首級,表現出既愛且恨的無措表情。

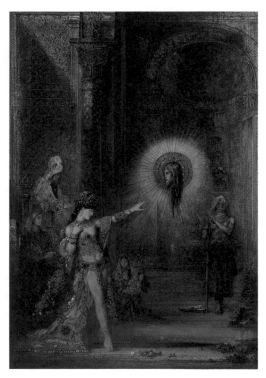

《顯現》牟侯 1876年 畫布、油彩 105×72公分
巴黎,羅浮宮

這一幅燦爛且華麗的水彩畫,是以聖經上所提到美麗的莎樂美為希律王跳舞的場面為題材,並用新穎的詮釋手法畫成的精采作品。

伊底帕斯與人面獅身

▶ 牟侯 / Gustave Moreau, 1826-1898

人面獅身的斯芬克斯是個有智慧的妖怪，她喜歡向路人猜謎，如果沒有答對就會被她殺死。有一天她來到底比斯，殺了不少底比斯的國民，讓底比斯國上下感到非常恐慌。而底比斯的國王不久前才被一個路過的年輕人殺死，於是底比斯的王后發出命令，如果有人能答對斯芬克斯的謎語，她就嫁給他，並且成為新的國王。

少年伊底帕斯來到底比斯，聽到王后的命令，他看著美麗的王后，決定要得到她，並且成為新國王，其實他就是之前殺了國王的年輕人。他來到斯芬克斯的面前，聽著她所講的謎語，並且很快就猜到答案。滿意的斯芬克斯便離開底比斯，到下一個地方

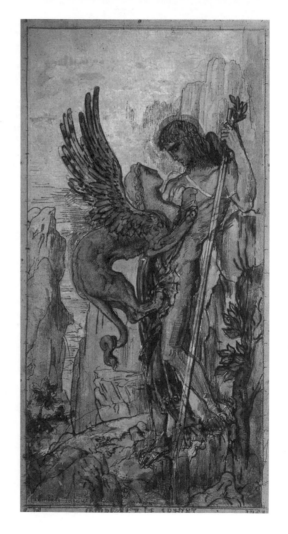

《伊底帕斯與人面獅身》牟侯 1861年 水彩畫
巴黎，古斯塔夫·牟侯美術館

168

去。因此伊底帕斯娶了王后，成為底比斯王。不久底比斯竟發生瘟疫，伊底帕斯跑去求助神諭，他才知道原來自己殺了親生父親，娶親生母親為妻。後來他為了贖罪，挖出自己的雙眼四處流浪。這也是戀母情結（OEDIPUS）的由來。

　　這是牟侯最擅長的神話故事，也是他第一件受到矚目的作品，因為這幅作品，牟侯取代了畫壇上所主導的寫實主義派，評論家們都公認牟侯是歷史畫的救贖者。

奧菲斯

▶牟侯 / Gustave Moreau, 1826-1898

　　奧菲斯是希臘首屈一指的音樂大師，他的音色清新美妙，只要一彈起豎琴，大地萬物無不為之迷醉。奧菲斯與妻子尤麗狄斯相愛至深，某日尤麗狄斯卻因意外過世了，奧菲斯悲不可遏，一路追蹤妻子的蹤影，直到地獄的國度。奧菲斯苦苦哀求冥王把愛妻還給他，冥王被他感動，但最後奧菲斯忘了冥王的話，在即將成功之際回了頭，尤麗狄斯也因此再度回去地獄。

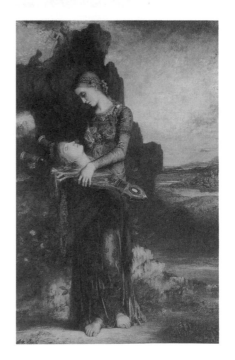

《奧菲斯》牟侯 1865年 木板、油彩
154×99.5公分 巴黎，奧塞美術館

痛失愛妻的奧菲斯傷心不已，決定不再彈奏樂器，卻不巧遇上酒神祭典，酒神的信徒要求奧菲斯為酒神彈奏一曲，被傷心的奧菲斯拒絕，也因此惹怒了酒神的信徒，奧菲斯被砍下頭，隨著他的豎琴順著河流向大海，中途被某個村莊的少女拾起他的首級，少女沒有因此害怕，反而在凝視著奧菲斯的面孔時，愛上他那陰鬱卻英俊的臉，她抱著奧菲斯的豎琴和首級，不肯離開視線。

畫家為這個悲傷的故事修改了結局，讓一代癡情音樂大師的首級有了好的歸宿。

薇奧萊特海曼肖像（局部）

▶ **魯東** / Odilon Redon, 1840-1916

畫中的女子神情恍惚靜靜地坐著，但她面前一束大得異常的花卻太過於燦爛，隨著色彩和筆觸跳動起來；而隔在女孩和花之間的空氣，就像瀰漫了一片迷霧，好一幅浪漫而富詩意的圖畫！

魯東的創作，從1890年開始至他去世，以油畫和粉筆畫作品為主，內容多為盛開的花朵和人像，尤其是粉筆畫，是魯東藝術的一大特色。

畫中的女子畫得很真，花的筆觸雖然變化多端，形態卻明顯是參考真實的花卉。畫面中植物與人各佔一半，這正是畫面微妙的安排方式，表現了魯東的情感與想像力。

《薇奧萊特海曼肖像》（局部）魯東 1909年 粉彩 72×92.5公分 克里夫蘭美術館

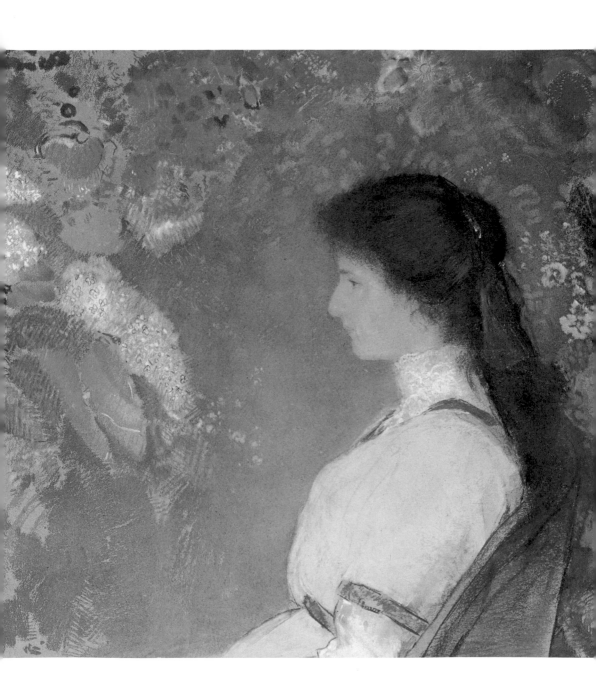

從生命之源來的愛情（青春之泉）

▶ 希岡提尼 / Giovanni Segantini, 1858-1899

相戀，是中了愛神邱比特的箭？荷爾蒙分泌起的作用？還是宿命牽絆的因緣？

象徵主義畫家希岡提尼用鮮亮的點彩畫《從生命之源來的愛情》告訴你，戀愛來自生命的源頭：一座被天使守護著的幽美活泉中，它賜予男女相戀的衝動及意欲。而這象徵著愛情泉源的「青春之泉」，就座落在某個神祕的幻境裡，隱藏著相遇相契、延續生命等美好關係發生的可能。

義大利人希岡提尼向來善於描繪富含詩意的農村生活與田園風光，晚年更移居瑞士，用畫筆和阿爾卑斯山脈的山光雪色交談，直至生命告終。與冷峻、明淨的大雪山為伴，希岡提尼的思想與作品更加深沉而充滿神祕寓意，他運用各種畫派的風格及技巧，在北歐四季山麓的晨昏晝暮中，詮釋著自己對生、死、自然與人性情感的看法。

他用以描繪這幅青春之泉的小木屋工作室，如今已成為人們拿來紀念他的小型美術館。

《從生命之源來的愛情》（青春之泉） 希岡提尼 1896年 畫布、油彩 69×100公分 米蘭，西維卡現代藝術畫廊

三位未婚妻

安妮霍爾，她的芳名與笑匠伍迪艾倫的半自傳性電影《安妮霍爾》女主角同名同姓，她是氣質出眾的倫敦淑女，雅好藝術。托荷，阿姆斯特丹的年輕工藝家，擅長雕塑，長期出入比利時布魯塞爾、法國巴黎等地，從事藝術活動，對十九世紀末百家爭鳴的風格及畫派涉獵頗深。

1885年在英國，他們相遇了，隨著一紙紙情書相送，戀情不斷加溫，隔年終於到了沸點——兩人攜手步向禮堂，誓言相伴一生。

《三位未婚妻》 托荷 1893年 鉛筆、黑白及彩色粉筆
尺寸不詳 奧特羅，克羅勒-穆勒美術館

典型的戀愛結婚，幸福平順的人生。但激情藏匿在對神祕思想相當著迷的托荷內心，尤其婚後幾年托荷罹患惱人的疾病，性格變得有些陰晴不定。他們遷到海牙的濱海小鎮定居，托荷開始努力探究象徵主義，並發展出一套獨特的繪畫符號學。《三位未婚妻》是他此時的傑作，表達的是他對愛與婚姻的反省。

如果婚姻是愛情彼岸的歸宿，那麼抵達之前，必須歷經多少心靈掙扎？如果婚禮是幸福的開始，那麼托荷為何畫出這麼恐怖駭異的場面呢？

鐘被釘在人的手掌上、某位新娘佩戴著蛇隻頭飾與骷髏項鍊、前方像中國帛畫中的飛天一般的少女們，長髮妖嬈地旋繞著；左邊修女般的新娘象徵對未來的不安，中間的新娘沉醉於幸福光芒中，右邊的新娘則象徵著婚姻中的險阻，托荷似乎要揭發戀人結合前隱匿在心中的矛盾，及懸疑不可解的情緒。

撒旦的珠寶

▶ 德維爾 / Jean Delville, 1867-1947

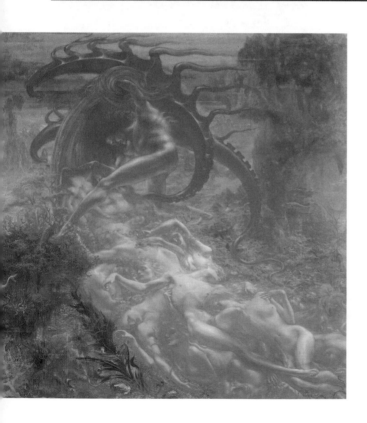

《撒旦的珠寶》 德維爾　1895年
畫布、油彩　258×268公分
布魯塞爾，比利時皇家美術館

　　赤裸的男男女女像樹根一樣交纏在異境般的海底幻界中，恐怖蜷曲的生物乍然出現，彷彿能致命的扭體植物，以驚人的繁殖力不斷生長，詭譎、危險的氣息竄升到頂點，令人非常不安。

　　作畫的人名叫德維爾，迷醉於夢與潛意識的解析中，寫過探討神

祕學的著作，他是象徵主義畫家中最神祕的一個。人類心靈深處所有複雜隱晦的情緒他都企圖窺探，為了剖析人身上那不時蠢動的情欲，他創作了張力十足的《撒旦的珠寶》。

這是存在於人內在原欲的圖像，在黑暗的空間中，以盤根錯節的裸體為象徵的欲望與衝動，在人自身所不知的地方，激烈動盪著。

保羅與法蘭西斯卡

▶ **瓦茲** / George Frederick Watts, 1817-1904

這是但丁《神曲》裡的一場叔嫂悲戀，原始情欲對上倫理約制，最終演變為殘忍殺戮。

女主角名叫法蘭西斯卡，依父母之命下嫁一隻醜陋的巨蛙為妻。猥瑣的丈夫不敢以真面目示人，命弟弟保羅代他娶親，充當幾天新郎，誰知最後假戲弄成真。

保羅與法蘭西斯卡四目一交接，愛欲便如電光火石般剎那點燃，彼此再也難分難捨，熊熊妒火將保羅兄長的理智燃為灰燼，他舉劍刺向親弟弟，卻不慎誤殺心愛的女人法蘭西斯卡。

飽嘗地獄之苦的保羅與法蘭西斯卡兩人，則在相依相偎間抵達了無第三者能至的愛的天堂。

這段淒美的悖倫之戀感動了史上不少藝術家，藝術史各時期許多傑作，例如官能畫家安格爾的同名之作《保羅與法蘭西斯卡》，與雕塑大師羅丹的《吻》，皆取材於此。

而身為拉斐爾前派的一員，瓦茲畢生矢志重拾文藝復興時期美學，他所詮釋的保羅與法蘭西斯卡之戀，縱然激情仍在，亦不失優柔的古典美。

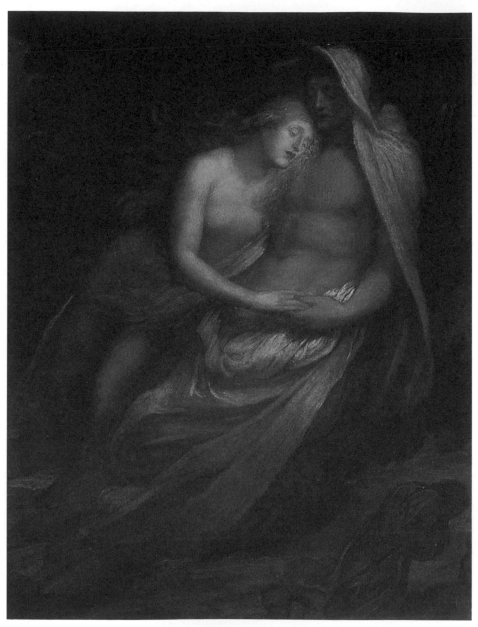

《保羅與法蘭西斯卡》瓦茲　1870年　畫布、油彩　66.1×52.5公分　曼徹斯特，市立美術館

覺醒的良知

窗外，瀑布一般的陽光流瀉，金色的光芒微微刺痛了少女的眼睛，照亮了內在某個沈睡於情欲的角落，於是在畫中，她突然從情人貪婪的懷抱中起身，爬出淫欲歡愛的陷阱和騷亂生活，臉龐閃耀著神聖不可輕賤的聖潔光輝。

無數女孩的心靈在墮落中途覺醒，這是維多利亞時代（1837～1901年），貞操重於一切，男歡女愛必須節制、優雅與忠誠。然而，諷刺的是，即使衣裝包得密密實實，壓抑的欲念還是急需出口，此時，通俗色情小說的發行量高居史上之冠。

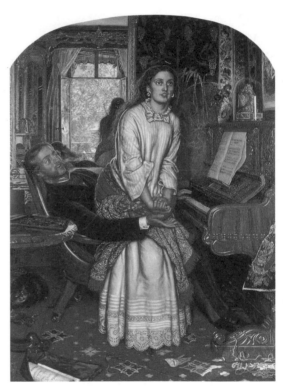

《覺醒的良知》亨特 1853 畫布、油彩 72.6×55.9 公分
倫敦，泰特美術館

愛情在絕對純潔的嚴格要求，以及道德的自覺之下，顯得複雜許多。一半批判、一半讚頌，拉斐爾前派畫家亨特，以唯美的筆法，記錄著這個年代。

伊莎貝拉和巴西爾的缽

▶ 亨特 / Willian Holman Hunt, 1827-1910

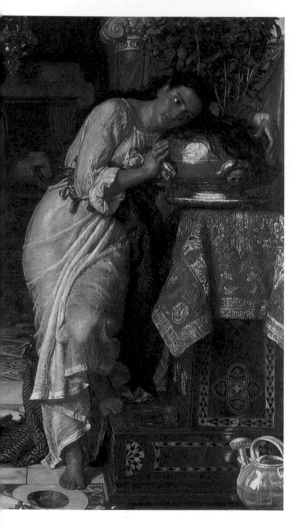

貧困而誠實的少女伊莎貝拉和雲遊至此的朝聖者羅倫佐墜入愛河，兩人相依相偎、情投意合，完全沒有預料到會惹來瘋狂的殺機。

伊莎貝拉的哥哥們討厭這個奪去妹妹芳心的窮苦人，打算用幾個英國古金幣買通僕人來謀殺他。見錢眼開的僕人於是昧著良心，趁著羅倫佐酒醉方酣的時候，將他誘騙到森林中，奪去他的性命，並將屍體偷偷埋葬在橄欖樹下。

一無所知的伊莎貝拉發現真相後傷心欲絕，不顧一切奔向埋著羅倫佐屍首的地方，掘出他的頭，放進自己栽種羅勒葉（Basil，巴西爾）的香草缽中，以淚水和思念豢養她死去的戀人。

《伊莎貝拉和巴西爾的缽》亨特 1876年
畫布、油彩 187×116 公分
英國，紐塞蘭恩美術畫廊

出自英國愛情詩人濟慈作品中，駭人聽聞的可怖故事，愛與死同生，純粹的戀愛中藏匿著難以預知的災禍險阻。凝聚了這份情愛中一切的驚心動魄，亨特留下了唯美中異常凄厲的《伊莎貝拉和巴西爾的缽》。

聖喬治與薩伯拉公主的婚禮

▶ 羅塞提 / Dante Gabriel Rossetti, 1828-1882

惡龍棲息在利比亞的小國瑟雷那附近的湖泊裡，每天都翻過瑟雷那的城牆要求人民送上活祭品，要不然就要在城中施毒，而且惡龍愈來愈貪得無厭，到最後無奈的國王被迫獻上自己美麗的獨生女薩伯拉公主。

公主牽著羊，為了將自己獻給龍當祭品向湖畔而去。此時，一個男子來到了瑟雷那國，他就是卡帕多契亞的騎士，堅毅虔誠的聖喬治。他聽到了人們悲傷的投訴，向湖畔飛馳而去，打倒惡龍，拯救美麗的公主，並得到國人的崇敬與公主的愛慕，最後他迎娶了公主，成為瑟雷那的國王。

畫中聖喬治擁吻美麗的公主，令人感受到畫家所要表達的強烈情感與浪漫情懷。

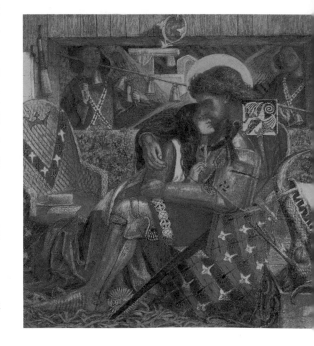

《聖喬治與薩伯拉公主的婚禮》 羅塞提　1857年
布上水彩　34.3×34.3公分　倫敦，泰特美術館

命運女神

▶ 羅塞提 / Dante Gabriel Rossetti, 1828-1882

　　十九世紀初期，歐洲的繪畫出現了一個共同的現象，畫家們喜歡描繪故事中迷惑男人的命運女神。命運女神的共通點就是她們具有魔力般致命的吸引力，使男人為了她們，能做出任何事情。

　　羅塞提窮其一生，致力於描繪自己理想中的命運女神，他所挑選的模特兒擁有許多相似的地方，如長長的黑髮、憂鬱讓人心疼的眼神及絕美的瓜子臉。

　　這個故事是希臘神話中，冥王哈得斯搶奪仙女的故事。哈得斯長期處在黑暗中，某天他偷看人世間的時候，看到美麗的仙女珀耳塞福涅，從此愛上她，最後終於忍不住心中澎湃的情感，便趁珀耳塞福涅不注意的時候，將她自人間擄到地府，使她成為自己的妻子。

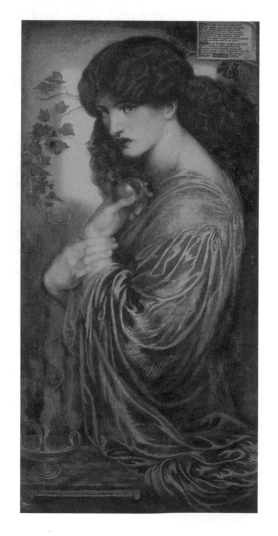

《命運女神》 羅塞提　1874年　畫布、油彩
126.3×61公分　倫敦，泰特美術館

與好友之妻有染

　　珍・莫里斯（舊姓巴頓）是威廉・莫里斯的妻子，前者是貧苦馬房家庭的小孩，雙親和她都沒有受很好的教育。另一方面，威廉・莫里斯則是富有證券商之子，從小生長在上流社會，當時威廉因為非常仰慕羅塞提的才華而加入拉斐爾前派兄弟會，並且和珍結婚。

　　當時的社會對身分的差異非常在乎，兩人身分的天壤之別，讓他們在思想、價值觀上也有很大的差別，因此婚後不久，戀愛的熱情冷卻下來後，現實的生活使兩人漸行漸遠。因此後來珍成為羅塞提的模特兒，並與他長時間通信，鼓勵他的創作，威廉都沒有表示反對。但是最後因為羅塞提酗酒和吸毒，使珍無法和他在一起，兩人終生都只是非常好的朋友。

　　這幅畫的模特兒是羅塞提的好友莫里斯的妻子珍・莫里斯，羅塞提為了她，甚至連朋友之情也不顧，把她當做自己的命運女神般狂戀著。也許這正是受到命運的戲弄吧！

被祝福的達莫塞拉

▶羅塞提 / Dante Gabriel Rossetti, 1828-1882

　　《達莫塞拉》是一首詩，羅塞提第一次創作出來，是在1848年時，其間又在不同年代分別做了多次修改，從此可以看出這是羅塞提一生都在思考的主題，不曾停止。

　　他承認自己是受到愛倫坡的影響，但卻是從完全不同的角度來詮釋分別在人間與天堂的一對戀人：描述在天堂的達莫塞拉，正從天堂的露台探出頭

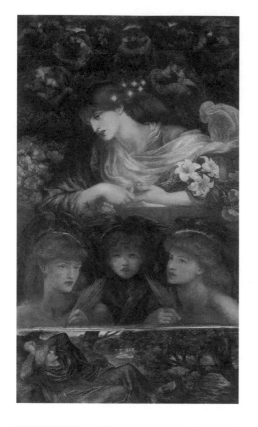

《被祝福的達莫塞拉》羅塞提 1871-1877年
畫布、油彩 174×94公分 劍橋，費哥美術館

來，低頭凝視著自己在人間的戀人；
她的戀人也抬頭望著天空，呼喚著死
亡，希望死後能和在天上的達莫塞拉
重聚。生離死別的痛苦讓這對戀人愁
眉不展，雖然凝視著自己的戀人，但
是在人間的他卻看不到天上戀人哀傷
與思念的表情。更諷刺的是，在達莫
塞拉的上方，還有一對對剛剛重逢的
戀人們，在天堂永恆的玫瑰花叢中擁
吻，令她格外思念自己的戀人。

　　這幅畫確實給人畫中有詩的感
覺，也隱隱感覺到，羅塞提是在思念
亡妻，有暗喻自己和亡妻天人永隔的
意義。

情人是創作的繆斯

　　伊莉莎白·席岱爾是花花公子羅塞提的初戀情人，大家暱稱她为「麗姬」。麗姬曾
在女帽店工作，19歲時吸引了畫家華特·哈威爾·迭瓦列的注意，於是麗姬在一番死纏
爛打下成為他的模特兒。

　　由於迭瓦列和拉斐爾前派兄弟會的人很熟，麗姬成為大家爭相搶奪的模特兒。羅
塞提深深被麗姬吸引，不但將她搶來當自己的專屬模特兒，兩人也進而相戀。往後的
十年間，以麗姬為模特兒的素描、油畫數以千計，幾乎支配了羅塞提的大部分創作。

被吻過的嘴唇

▶ 羅塞提 / Dante Gabriel Rossetti, 1828-1882

　　這幅畫是根據薄伽丘十四行詩中的一句話為題目：「被人吻過的嘴唇，好運常在。」意思是說，被吻過的嘴唇不會失去它的鮮美，它會像月亮一樣，自行更新。畫中女主角是芳妮・康佛斯，她是羅塞提的情人兼管家，羅塞提的友人博伊思因為非常仰慕芳妮的美麗，但是又不能使美女傾心，於是委託羅塞提畫了這幅肖像畫，希望時時刻刻將畫帶在身邊，以作為紀念，並解自己的相思之情。

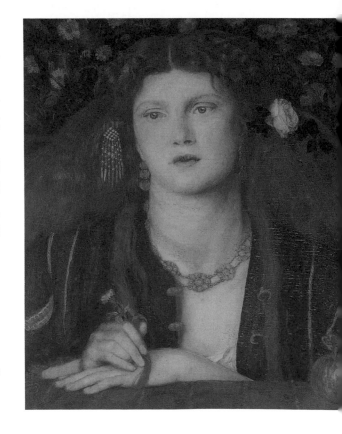

　　英國維多利亞時代最後一位重要的詩人斯溫伯恩曾對這幅畫下了評語：「非常出色，非言語所能適切形容。」羅塞提的創作靈感從但丁的詩轉向薄伽丘，代表了他畫作風格上的轉變，從精神上轉為肉體的層次。

《被吻過的嘴唇》羅塞提　1859年
木板、油畫　30×26公分
美國波士頓美術館

美麗的貝雅特麗齊

▶ 羅塞提 / Dante Gabriel Rossetti, 1828-1882

這幅作品是羅塞提在拉斐爾前派中最有名的作品之一，它的靈感是從但丁的詩作《新生》而來，一般認為，這幅畫作是羅塞提獻給他死於1862年逝世的亡妻伊莉莎白‧席岱爾（麗姬），畫中主角的臉孔就是以麗姬為模特兒所繪。麗姬是羅塞提的初戀情人兼模特兒，她本來是羅塞提友人的模特兒，後來被羅塞提耍賴般搶過來，據為自己的模特兒，進而相戀。

兩人訂婚多年，在1860年麗姬重病時秘密舉行婚禮，婚後只過了不到一年的幸福日子，麗姬因為產下夭折的孩子而陷入嚴重憂鬱症，最後因服用麻醉劑過量而死。羅塞提對此感到自責不已，畫了這幅畫以紀念麗姬。

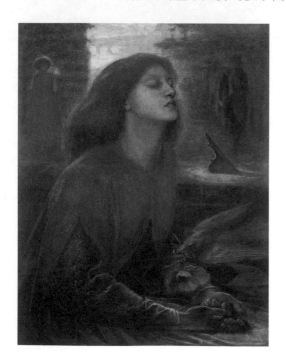

畫中雖是描述但丁詩作中，表達他對早逝的貝雅特麗齊的情意及他的哀傷，其實也影射了畫家自己對麗姬的愛情與懷念。這裡所描寫的，如同羅塞提所敘述，重點並非死亡本身，而是一種忘我的境界，貝雅特麗齊閉上眼睛，表現出與上帝之間的神祕交流，在幸福中死去。

《美麗的貝雅特麗齊》羅塞提 1862-1870年
畫布、油彩 85.1×67.3公分
倫敦，泰特美術館

所愛的

這幅畫的構圖是羅塞提根據聖經中的句子所繪成。聖經的〈雅歌〉和〈詩篇〉中說：「良人屬我，我也屬他」、「她要穿著錦繡的華麗衣服，被引到王的面前；隨從她的伴娘童女也要被帶到你面前」。這段描述是來自所羅門王的婚禮之歌中的一個段落，將要嫁給所羅門王的女人，被簇擁著來到王的面前。王室婚禮堂皇華麗的氣派，表達對新人的祝福，並顯示出新娘的高貴，和一段終生不渝的愛情。

能和自己所愛的人結婚，是所有人的願望，卻也是最難實現的。世上許多人往往嫁娶的並非自己愛的人，大部分的人是身不由己，雖然無奈，卻也是最真實的寫照。羅塞提自己本身也是，在妻子去世後，強烈地渴望

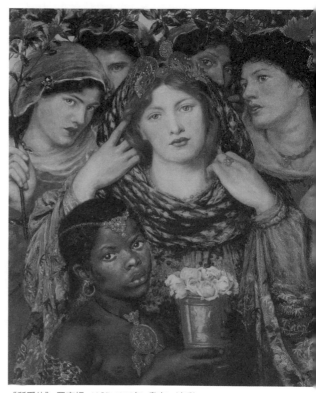

《所愛的》羅塞提 1865-1866年 畫布、油彩
82.6 x 76.2公分 倫敦，泰特美術館

能和珍結為連理，卻因為自己晚年的墮落，造成他和珍的終身遺憾。因此他根據聖經的題材，描繪出一場完美的婚禮，也是對他自己真實生活的補償作用吧。

但丁在貝雅特麗齊去世時作的夢

▶ 羅塞提 / Dante Gabriel Rossetti, 1828-1882

　　但丁在他9歲的時候遇見美麗的貝雅特麗齊，雖然兩人只說過幾句話，之後再也沒有機會交談，但是他一直深愛著貝雅特麗齊，不曾中斷過。

　　其實這只是但丁的暗戀，事實上他們兩人的交談不多，並未有更深的認識，貝雅特麗齊可能作夢都沒有想過，會有人這樣執著地愛著她吧！

　　紅顏薄命的貝雅特麗齊在她24歲時就去世，她去世之後，但丁為她寫了一本詩集，表明自己對她的心意，將暗戀的美感發揮到極致，這樣無可救藥的浪漫也深深影響羅塞提的創作風格，羅塞提許多有名的畫作都是參考但丁的詩集，而這幅畫是羅塞提從但丁處取得靈感的最後一幅大作品。

　　但丁在貝雅特麗齊去世的那天晚上，做了個夢，夢見愛神來到他的床前，將他帶往貝雅特麗齊的房間，去見貝雅特麗齊的遺體。但丁深愛貝雅特麗齊，連作夢都想飛到她的面前去，即使能見上她的遺體一面，但丁也覺得滿足，這就是愛一個人的執著傻勁，卻也是最讓人心折、心疼的。畫中牽著但丁的手親吻死者的是「愛」。

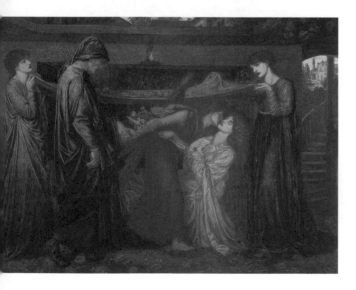

《但丁在貝雅特麗齊去世時作的夢》
羅塞提　1871年 油彩、畫布
210.8×317.5公分
利物浦，沃克藝術畫廊

白日夢

這幅畫是來自羅塞提的同名詩作，詩和畫一起被列為傳世之作。羅塞提在詩中寫著：沒有一個像女子的白日夢那樣，從心靈中昇華／天空中的深邃比不上她的眼光……等句子。

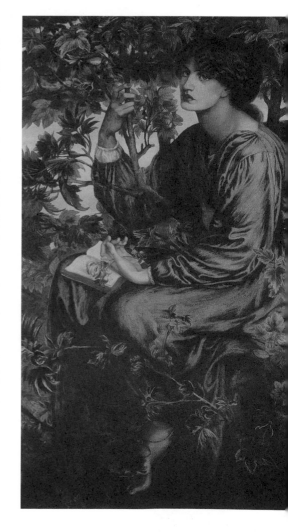

這首詩和畫都是在描寫珍·莫里斯，自從羅塞提在牛津的小劇場遇見她之後，便驚為天人，一直對她朝思暮想，直到麗姬去世之後，她一直都是羅塞提創作靈感的來源，羅塞提一直迷戀著她。與其說作白日夢的人指珍，還不如說珍是羅塞提一直偷偷在做著的白日夢。因為羅塞提一直希望能和珍在一起，只是到最後他去世前，兩人還是沒辦法結合，只能當終身的好朋友。

畫中女子表情深思，凝望著不知名的遠方，就像羅塞提第一次見到珍的感覺，神祕而憂鬱、深不可測，他一直認為她是神祕而又性感的美麗女神，是羅塞提一生都在追求的理想目標。

《白日夢》羅塞提 1880年 畫布、油彩
157.5×92.4公分 倫敦，維多利亞與艾伯特博物館

愛的天使

▶羅塞提 / Dante Gabriel Rossetti, 1828-1882

　　這一幅畫裡面有三個部分，三個畫面的主題呈現貝雅特麗齊剛死亡的那一刻，最左上角畫的是耶穌基督，中間是化身為天使的貝雅特麗齊，最右下角是仍在人世的她，她的位置從人間轉換到天堂，因此天父在上面迎接她的到來。

　　貝雅特麗齊是詩人但丁的最愛，而羅塞提非常著迷於但丁的詩，常常將他的詩作內容呈現在自己的畫作上，但丁深深愛戀著貝雅特麗齊，為她寫下美麗的詩句，雖然貝雅特麗齊很早就去世了，仍然思念著她，不曾遺忘，這對羅塞提來說，就像他和妻子席岱爾一樣，都是人間和天堂的相隔兩地。

　　這幅畫的中心主題是描述但丁之愛，同時也是影射羅塞提的愛情，畫中的兩個貝雅特麗齊分別有兩位不同的模特兒，天使的那位是由羅塞提的妻子席岱爾擔任，而在人間往上看的那位是由珍·莫里斯擔任，兩位女性都是羅塞提所愛，但也因此造成席岱爾的憂鬱症，最後導致死亡。羅塞提將他的愛都呈現在自己的畫作上，要像但丁那樣，為死去的愛人創作出永恆不朽的作品，以傳後世。

《愛的天使》羅塞提　1859年
油彩、畫板　75×81公分
倫敦，泰特美術館

愛的致敬

▶羅塞提 / Dante Gabriel Rossetti, 1828-1882

　　羅塞提以斯溫伯恩為模特兒，畫出表現深吻的場景，內容敘述斯溫伯恩以深情一吻向愛致敬，這個愛，指的是愛神，就是畫中站在接吻情侶後方的天使。但是斯恩伯斯卻說：「無處可藏，只好進墳墓。」也許和他曾經失敗的戀情有很大的關係。

　　斯溫伯恩有過一次短暫的戀史，那位他喜歡的漂亮女人經常送玫瑰花給他，並唱歌給他聽，讓斯溫伯恩決定鼓起勇氣示愛。但當他向她求婚時，她

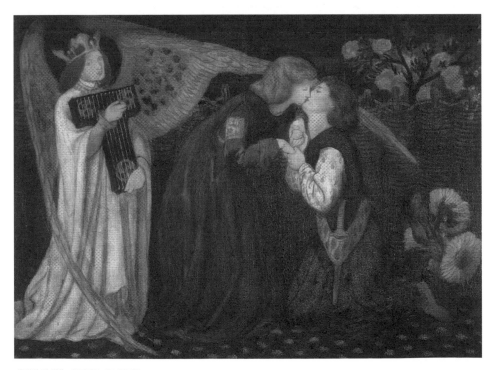

《愛的致敬》 羅塞提　尺寸不詳

卻笑著嘲弄他。斯溫伯恩的心靈受到傷害，付出的愛情得不到回應，甚至被嘲笑戲弄，於是他寫下了〈我永遠不再與玫瑰為友〉、〈我終生憎恨甜美的音樂〉、〈月桂只青一季，愛情只活一天〉的詩句。這些詩都是因為失戀而憎惡美好的愛情，甚至連美好的愛情的象徵物也成為他敵視的對象。

詩人斯溫伯恩

　　斯溫伯恩是維多利亞時代最後一位重要的詩人。他崇尚希臘文化，又深受法國雨果與波特萊爾等人作品的影響。在英國，他與拉斐爾前派的羅塞提等藝術家志趣相投，成為好朋友。在創作手法上，他追求形象的鮮明華麗與大膽新奇，聲調的和諧優美。他在詩歌藝術上的特色，對於從二十世紀以來的外國詩人，產生了深遠的影響。

亞瑟王的騎士向王后
葛奈雯敬酒

▶羅塞提 / Dante Gabriel Rossetti, 1828-1882

　　公元五世紀的歐洲被稱為黑暗時期，英國受外族入侵，急需一位王者統領兩國的後代。傳說中的王者亞瑟王面對帝國沒落，靠智謀奇略，力戰群雄；期間遇上一生中最愛的女子，與他在戰場上並肩作戰；又得到眾圓桌武士的支持，排除萬難，改寫歷史，成就一個偉大的傳奇故事。

　　英勇的亞瑟王擊敗入侵者之後，成就了他的帝國，大封十二騎士，並在慶祝宴上宣布最英勇的騎士藍斯洛可以隨時進入宮殿，負起保護王后的責任，這個職務卻因此讓王后和藍斯洛因日久的相處而產生了愛情。

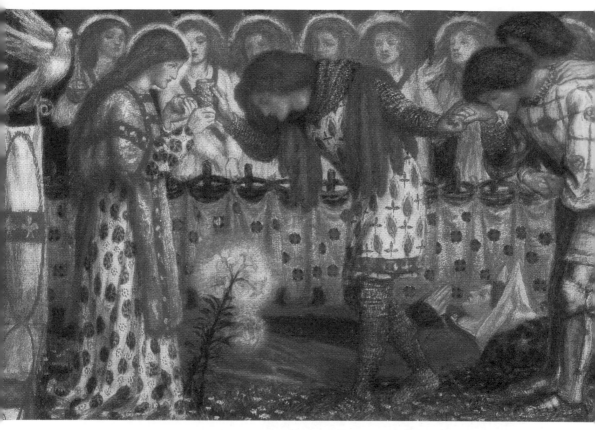

《亞瑟王的騎士向王后葛奈雯敬酒》羅塞提 1864年 水彩 29.2×41.9公分 倫敦，泰特美術館

　　傳說中王后與騎士相戀的緣由是因為藍斯洛代表亞瑟王前去愛爾蘭，將愛爾蘭王的女兒迎娶回英國，在迎娶的船上，兩人無意中分享了一杯魔酒，相互凝視的同時，在瞬間相愛。後來被亞瑟王發現，便與騎士恩斷義絕。但當亞瑟王再度陷入險境時，藍斯洛不顧私人恩怨，仍然冒險前去相救，成為騎士們的楷模。

找到了

▶ 羅塞提 / Dante Gabriel Rossetti, 1828-1882

　　某個村子裡的青年來到城裡買賣牲口，卻發現他出走到城裡謀生的未婚妻，並且已經淪為妓女。悲傷的青年想要將未婚妻帶回村裡，但是女人無論如何都不願意跟他回去，臉上的表情有悲傷，也有著無可奈何。

　　羅塞提曾經在畫上面寫著：「放開我，我不認識你，走開！」多麼悲傷的言語，為了家庭的貧困而來到城市謀生的女人，迫於現實，成為出賣肉體的妓女，隱姓埋名的她，只想多賺點錢，卻突然在街上遇見自己的未婚夫，羞愧的她也只能裝作不認識，此時的場景是令兩人都心碎的。

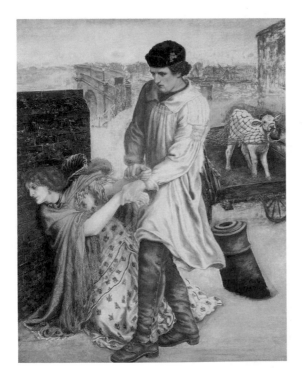

　　此畫所表現的是維多利亞時代的經典場景，畫中女人是以羅塞提的情人兼模特兒范妮的臉孔所繪，她是羅塞提的眾多情人中最世俗及肉感的，雖然從未完成，但卻是羅塞提的畫作中很有名的一幅作品。

《找到了》羅塞提　1853年
印度墨水及水彩，紙上　91.4×80公分
倫敦，大英博物館

特洛伊的海倫

▶羅塞提 / Dante Gabriel Rossetti, 1828-1882

海倫是仙女麗達為宙斯所生下的女兒,她長大後成為希臘第一美人,嫁給斯巴達國王墨涅拉俄斯為妻。在兩人的結婚典禮上,維納斯為了好鬥女神厄里斯的一顆金蘋果,便許諾特洛伊的王子帕里斯,要把世界上最美的女人許配給他;為了實現這個承諾,維納斯將斯巴達國王的新婚妻子海倫擄走,送給特洛伊的王子帕里斯,帕里斯一見到海倫,兩人便立即墜入情網,兩人的愛如此堅定,不願意再分開,即使面對強大的斯巴達國,也絲毫不畏懼,因此引發了有名的特洛伊戰爭。

畫的主角是羅塞提的好友亨特的前未婚妻安妮‧米勒,由於羅塞提也和安妮發生了關係,類似帕里斯王子愛上王妃海倫一樣的情節,於是畫家便以安妮為模特兒,畫成了這幅畫,等於

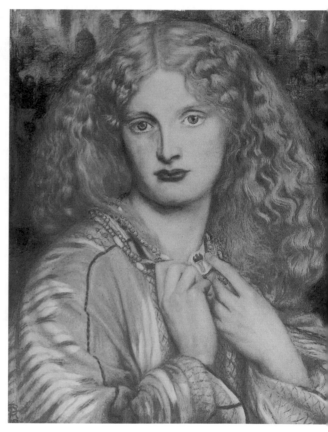

《特洛伊的海倫》 羅塞提 1863年 木板、油畫 31×26公分
德國,漢堡市立美術館

是將自己比喻成只愛美人不愛江山的帕里斯王子。

克拉克・桑德斯

▶ 席岱爾 / Elizabeth Eleanor Siddal, 1829-1862

這是一個恐怖卻又悲傷的故事，主角是克拉克・桑德斯，他和畫中的女主角有私情，在和女子發生關係後被她的哥哥殺死。死後的桑德斯又化為鬼魂來找他的愛人，出現在她的臥室裡，與她相會。席岱爾本人就是一個蒼白、病弱的女子，加上她長年的憂鬱，因此也反映在她畫作的人物造型上。

席岱爾的畫作老師也是她的丈夫，就是有名的拉斐爾前派畫家羅塞提。初認識時，羅塞提為她的美而驚豔，不顧一切從好友處將她搶來，據為自己專用的模特兒，進而相戀；兩人相戀十年，終於結婚。

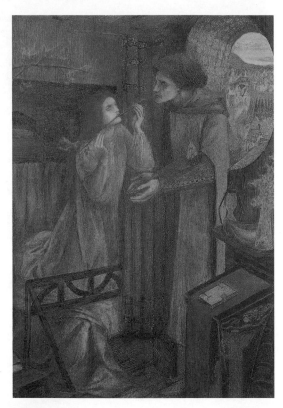

《克拉克・桑德斯》 席岱爾 1857年 紙上水彩、墨水和粉彩筆
28×18公分 劍橋，菲茲威廉博物館

雖然她的作品在構圖和色彩上都非常有天份，卻因為自己的體弱多病，加上羅塞提不是一個很好的老師，使其天賦無法得到很好的發揮。

騎士的解救

▶ 米雷斯 / John Everett Millais, 1829-1896

在一個只有淡淡的上弦月光的夜晚,一名可憐無依的少女歷經劫匪的掠奪,之後,為了不讓她有求救的機會,將她身上的衣服剝光丟在一旁,使她全身赤裸地被綑綁在樹上,少女不敢呼叫,她覺得非常羞愧,並感到絕望。幸好一名騎士路過,少女鬆綁,讓她逃離可怕的困境。

與羅金斯夫人相戀

《埃菲的肖像》 李奇蒙　1851年
木板、油畫　81×53公分

米雷斯在1853年的夏天,與哥哥威廉受藝評家約翰・羅金斯的邀請,與羅金斯的妻子猶芙美・葛雷(暱稱埃菲)一同前去蘇格蘭渡假,在蘇格蘭渡過了四個月的時光,在這段時間,他為羅金斯畫了一幅以蘇格蘭為背景的肖像畫,也在同時,米雷斯竟與羅金斯的夫人埃菲墜入了情網。

其實埃菲和丈夫的婚姻從一開始就不幸福,在渡假中,甚至讓人發現羅金斯對她非常地冷淡。渡假結束,埃菲一回到倫敦,便開始著手了斷這段婚姻,在當時以天主教為主流的英國社會,離婚是非比尋常的大事,也是一件醜聞。在經歷一段高潮迭起的官司之後,埃菲成為自由身,並在翌年與米雷斯結為連理。

兩人結婚之後過得非常幸福,自第一年起埃菲生下第一個男孩後,連續為米雷斯生下八個孩子,雖然他們因為離婚的醜聞,不得不離開倫敦,但兩人卻是到晚年都過得非常恩愛幸福。米雷斯的許多作品都是以家人為模特兒繪成。

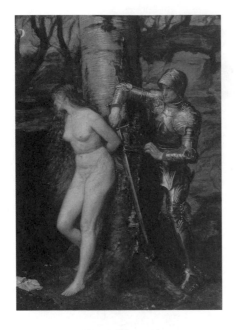

《騎士的解救》米雷斯 1870年 畫布、油彩
184.2×136.3公分 倫敦，泰特美術館

　　這樣的故事情節承續經典的畫面故事，勇者鬥惡龍解救公主的類似場合，雖然沒有可怕的惡龍，少女也不是公主般的貴族，但仍然營造出一種勇者保護弱質女流的形象，尤其他手上那把劍更是一個解放的象徵。接下來的發展可能會延續所有童話愛情故事的情節，少女和騎士因為這份患難，互見真情而相愛，兩人一同踏上未來的旅程。

　　這幅畫在1870年問世的時候，畫評者認為，畫中的騎士是受到任命去保護寡婦和孤兒，以及可憐無依的少女。

奧菲莉亞

▶米雷斯 / John Everett Millais, 1829-1896

　　奧菲莉亞是《哈姆雷特》中的悲劇女主角，一般給大眾的印象是代表脆弱而美好的事物，在莎士比亞手中逃不過凋零的命運。

　　奧菲莉亞的愛人殺死了自己的父親，皇室的陰暗讓純真的少女幻滅，精神崩潰之餘，終於選擇了死亡。她帶著絕望之後的漠然神情，緩緩沈入死亡的深淵，曾經她以為信誓旦旦地訴說著愛她的王子會帶給她幸福，但最後她看到的，卻是父親亡於愛人之手的殘酷畫面，讓人忍不住鼻酸。

米雷斯這幅畫有著拉斐爾前派畫風的一個特點：既不是純粹的寫生畫，也不是單純的對戲劇的想像力而畫出來的作品。他請模特兒坐在浴盆中，將頭往後仰，產生即將溺死的相似感覺。而這幅畫的模特兒正是拉斐爾前派最著名的畫家羅塞提的妻子席岱爾，當時她因長期浸泡在浴盆裡而患了嚴重的感冒，她的父親為此差點和畫家們打官司。此畫的創作過程足夠表現拉斐爾前派畫家對藝術的誠實和熱愛。

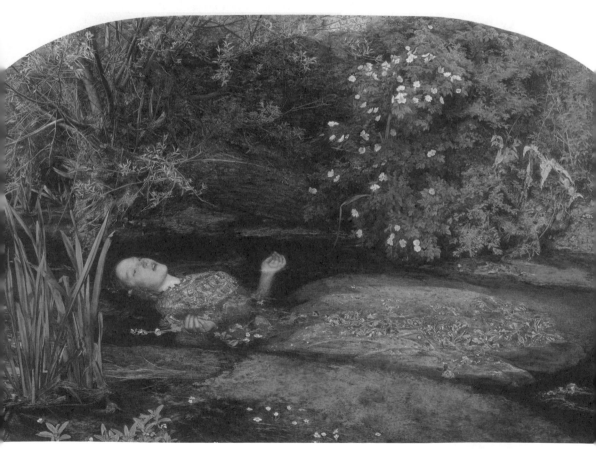

《奧菲莉亞》米雷斯　1851年　畫布、油彩　76.2×111.8公分　倫敦，泰特美術館

女儐相

▶ 米雷斯 / John Everett Millais, 1829-1896

　　女儐相就是所謂的伴娘。關於伴娘有些傳說，可以利用某些方法看到她未來的另一半。大部分知道傳說的女子，在她們當伴娘的時候，總是寧願嘗試一下，也許真的因此看到自己的未來伴侶。

　　年輕的女子們對於未來總是有相當的憧憬，她們對生活有著熱切的期盼，總是在幻想自己的未來夫婿會是什麼樣子，而米雷斯就畫出這種少女情懷，畫出少女們的期待。也許是當時的女人生活上的寄託不大，生活圈狹窄，在很年輕的時候就結婚生子，因此她們對於感情上的寄託較重。

　　這幅作品中的色彩以畫中伴娘的金黃色為主軸，其它的陪襯物都是為了配合她頭髮的顏色來作點綴。

《女儐相》 米雷斯　1851年　畫布、油彩
27.9×20.3公分　劍橋，菲茲威廉博物館

穿黑衣的布倫瑞克人

▶米雷斯 / John Everett Millais, 1829-1896

　　拿破崙時代，比利時的布魯塞爾，里士佛伯爵所舉辦的一次舞會上，穿著黑色制服的男子是德國布倫瑞克騎兵隊裡的年輕軍官，他正要離開他的未婚妻，遠赴戰場，他美麗的未婚妻依依不捨地靠在他的身上，請求他不要離開，不要到危險的戰場上。女子的另一隻手偷偷將門閂上，希望可以拖延男子離開的時間，她心理或許有一絲絲期待，在這一瞬間，男子會改變主意，留在她身邊。雖然只是她的妄想，卻是單純而可愛的動機。

　　畫中女子是以小說家查爾斯‧狄更斯的女兒凱特為模特兒畫成。狄更斯曾經嚴厲批評過米雷斯早年的畫作《在父母家的基督》，但最後仍為他的作品所傾倒，兩人後來成為終生的摯友，米雷斯與狄更斯一家人都維持著良好的友誼關係。

　　這幅畫雖然不是米雷斯最著名的畫作，但仔細觀察，畫中仍有值得我們仔細賞析的地方。

《穿黑衣的布倫瑞克人》米雷斯 1859-1860年
畫布、油彩 99.1×66公分 英國，利華夫人藝術館

1651年，被放逐的保皇主義者

▶ 米雷斯 / John Everett Millais, 1829-1896

《1651年，被放逐的保皇主義者》 米雷斯　1852-1853年
畫布、油彩　102.9×72.4公分　私人收藏

　　清教徒和保皇主義者，這兩個宗教對立的團體，在英國清教徒革命中，國王支持清教徒的理念，因此保皇主義幾乎被清教徒趕盡殺絕，就在這樣背景的一個小村莊裡，艾爾弗是保皇主義者，奧圖茹是清教徒，這一對相戀的小情侶，他們的家庭卻剛好一邊是清教徒，一邊是保皇主義者，對立的宗教立場讓他們兩人無法結合，多麼殘酷卻又無可奈何的命運。

　　雖然相戀，但是村莊裡的清教徒卻要將保皇主義者趕盡殺絕，少女為了自己的愛人，冒著生命危險，不惜背叛自己的家庭，秘密地幫助保皇主義男友的逃亡，將他藏在一棵大橡樹的樹洞中。政見不同的兩人，卻勇敢地相愛著。

　　畫中保皇主義者所隱藏的那棵樹，是英國西部最古老的樹之一，後來被稱為「米雷斯橡樹」，以紀念米雷斯的鉅作。

已婚的

　　男人從遠方歸來，發現自己的愛人已經嫁作他人婦，傷心的他，把愛人約出來，想要問清楚是怎麼一回事。雷頓把兩人相會場所設定在一個荒野的城垣上，表達出兩人是背著眾人見面的、不能讓人看見的氣氛。

　　女人仰靠在昔日愛人的胸膛上，臉部表情是充滿悲痛的，令人聯想到她

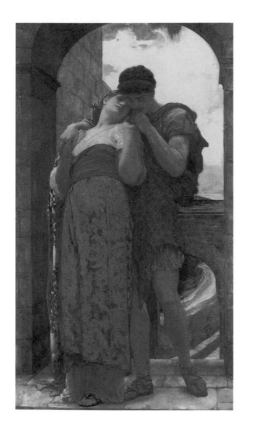

的婚姻可能不是建立在愛情之上。男人摟著自己的愛人，另一隻手牽著她戴上婚戒的左手並親吻著，像是用這樣的動作來撫平自己的傷痛和失望的情緒。

　　這種和婚姻、愛情有關的主題，常常影射著維多利亞時代情感的虛偽和不幸：婚姻通常不是基於愛情，有可能是為了金錢，或是為了名利，大部分的男女往往嫁娶自己不愛的人。

　　男女心中情感的掙扎和痛苦，是雷頓的繪畫故事中時常描述的主題之一。

《已婚的》 雷頓　1881-1882年　畫布、油彩
145.4×81公分 雪梨，新南威爾斯藝術館

畫家的蜜月

　　這件作品被描繪得十分完美，構思新穎，用色講究，注重黑白關係的對比。畫中畫家與新婚妻子相互依偎，年輕的妻子在看畫家作畫，感情甚篤。畫中的技法是雷頓擅長的手法，以古典主義畫家著稱的雷頓，最常畫的是希臘神話中的故事，這幅畫是少數以一般生活中的人物作為主題的作品。也許是作為自己終身未婚的一種補償心態吧！

　　雷頓本人終身未婚，儘管他喜歡社交生活，但卻從未和他人發生感情的糾紛。和他有較密切關係且為外人所猜疑的有兩位女性，一位是歌劇歌手薩特里斯，是雷頓旅居義大利時所認識，她較雷頓年長，可以說是雷頓的指導者；另一位女性則是演員桃樂蒂‧丹尼，她是雷頓晚年鍾愛的模特兒，也是他很多重要作品中的主角，兩人的愛苗在作畫中滋長。

還是當模特兒好

　　桃樂蒂‧丹尼出生在倫敦工人區，早年度過貧窮的少女時代，是雷頓晚年鍾愛的模特兒，她從1879年開始擔任雷頓的模特兒，正是薩特里斯去世的年份，雷頓將內心對薩特里斯的情感，在某種程度上轉移到丹尼的身上。

　　雷頓想逃離生活中正式的社交活動時，便會到丹尼家放鬆。由於丹尼的家境不好，雷頓為了幫助她，為她支付當一名演員的訓練課程，後來丹尼也成為一名女演員。一般認為，她作為一名演員的評價比不上她作為雷頓作品主角的評價。

《畫家的蜜月》 雷頓 1864年 畫布、油彩 83.8×77.5公分 美國，波士頓美術館

賽姬之浴

▶ 雷頓 / Frederick Leighton, 1830-1896

賽姬是最受維多利亞時期畫家所青睞的希臘神話人物之一。當時以她和愛神邱比特為主題的作品,不勝枚舉。她是人類靈魂的表徵,她通過重重的困難,歷經多次磨難,最終和愛神結合,並獲准升為神格,與愛神雙宿雙飛。她讓所有讀希臘神話的人認為,她的所作所為是人類的驕傲,也是人人所羨慕的對象,因此很多畫家都喜歡以她的故事為構圖作畫,甚至將她當成理想女性的形象。

畫面中的賽姬雙手舉著浴袍,回頭嬌羞地望著自己的水中倒影,讓人感受到,她是一個處在幸福愛情中的女人。

此畫表現的是賽姬沐浴的場景,雷頓為了表現少女曼妙的身軀之美所作的想像,雖然不是直接來自神話故事,但這幅賽姬的形體作為大眾心目中一種理想的少婦姿態的象徵,這一點是無庸置疑的。

《賽姬之浴》雷頓 1890年 畫布、油彩 189.2×62.2公分
倫敦,泰特美術館

漁夫和塞壬

▶ 雷頓 / Frederick Leighton, 1830-1896

塞壬是希臘神話中半人半獸的女妖，她們也是維多利亞時代的畫家們最常畫的題材之一。

塞壬平時生活在海中，遇到有人類的船隻經過時，便會以琴聲引誘手水前來，再將他們溺死，通常水手們聽到美麗的琴聲，都會不由自主地向美麗卻又危險的海中前進，來到塞壬的跟前，殊不知自己正走向死亡。

這個美麗且身材姣好的塞壬緊緊地抱著一位水手，完美的身軀緊貼著他的身子，可憐的水手即將被溺死，卻是一副心甘情願的表情，美麗而危險的塞壬用楚楚可憐的模樣，誘惑前來送死的水手並緊緊地糾纏著他，最後獻上死亡之吻。她們也不知道自己為何總是要將男人們溺死，只知道順從命運對她們天性的安排，將追求者拉到海中。

《漁夫和塞壬》雷頓 1856-1858年 畫布、油彩
66.3×48.7公分 私人收藏

普西芬尼的歸來

　　普西芬尼既是是冥國女神，也是豐收女神。她是宙斯和墨忒耳的女兒，因為冥王黑帝斯戀上她的美貌和光明的活力，於是偷偷將她擄到冥間當妻子，並強迫她吃下代表多產的石榴籽，使她只能在地面上停留半年，和母親相見。這個神話象徵著一年四季的轉變，普西芬尼回到人間時是春耘和秋收，當她回到冥間時，大地便化為酷暑和寒冬。

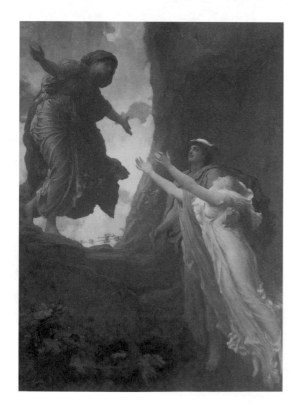

　　墨忒耳將雙臂張得很開，準備給她的女兒一個又大又溫暖的擁抱，而被丈夫帶往地面的普西芬尼也是一副迫不及待想投入母親懷抱的樣子，讓人感動。

　　雷頓所描繪的這個神話故事，沒有表現出傳統的神話故事中，冥王將妻子擄走的畫面，他所表現的，是讓母女重逢的故事：一對互相思念彼此的母女，在終於可以相見的那一刻，所散發出來的濃厚母女親情。

《普西芬尼的歸來》雷頓　1891年
畫布、油彩　203.2×152.4公分
英國，利茲市藝術畫廊

四月之戀

▶休斯 / Arthur Hughes, 1832-1915

一個晴朗的四月天，某處庭園裡。繁花盛開似錦，暖陽、和風、還有美貌少女輕顰淺笑，好一副春光爛漫在人間。但這開心的時刻卻被一個不速之客打斷了。

來人是一名英挺偉岸的男子，他戀慕少女已久，卻遲遲不敢開口。今天尾隨少女來到這個庭園，終於，禁受不住春光的召喚，他來到少女面前，開口傾訴相思之意。

少女話都沒聽完，一個閃身躲進了高大的樹叢後。她覺得自己的心跳得很快很快，臉像著火一樣發燙，有點開心，但也害羞，再加上一點六神無主，不知怎麼辦才好。而那追求者，生怕唐突了佳人，也不敢追過來，只好站在樹叢另一邊，繼續款款傾訴著他的心意，希望能打動芳心。

該答應他嗎？他會不會覺得她很輕易就可以到手？不答應他嗎？那……他會不會就這樣失望的走掉？

《四月之戀》 休斯 1856年 油彩、畫布 89×50公分
倫敦，泰特美術館

畫家筆下的這個瞬間，可愛少女的表情，似乎正在這麼猶豫著。

奧菲莉亞

▶ 休斯 / Arthur Hughes, 1832-1915

　　取材自莎士比亞名劇《哈姆雷特》，女主角奧菲莉亞紅顏薄命，是個帶有悲劇意味的角色。

　　她與哈姆雷特王子原是一對璧人，但卻因為哈姆雷特王子無意中殺死了她的父親，導致兩人因此情人變仇人。在家族的壓力與對哈姆雷特的感情雙重煎熬之下，可憐的奧菲莉亞因此崩潰，精神失常，瘋瘋癲癲的在外遊蕩，後來，不小心溺死在河裡，結束了她的生命。

　　這幅畫中，奧菲莉亞身型纖弱、面色蒼白，時而清醒時而瘋癲的她，心裡仍有著對哈姆雷特的濃烈的愛，但命運安排兩人之間沒有未來。悲傷與憂鬱濃濃的籠罩著她，似乎也只有一死，才能得到心靈的救贖。

《奧菲莉亞》休斯　1852年　油彩、畫布　69×124公分　曼徹斯特，市立美術館《奧菲莉亞》休斯　1852年　油彩、畫布　69×124公分　曼徹斯特，市立美術館

愛之歌

《愛之歌》
伯恩-瓊斯
1868-1877年
畫布、油彩
114×156公分
紐約，大都會美術館

　　伯恩-瓊斯的妻子是個音樂家，他們夫婦有許多共同的音樂家朋友，在瓊斯的畫中也常出現具有音樂性及韻律感的主題。這一幅畫的主題是來自於一首布列塔尼的民歌《哎，我知道一首愛之歌，悲傷和歡樂，輪流著》。

　　畫的主角是位女性，她正在彈奏管風琴，在管風琴一側，有個盲人，從他背上的翅膀可知是一位神靈，這個神在替女樂師掌管風箱，他就是「愛」的化身。但為什麼他是盲人？因為，愛情總是盲目的，要來就來，該走就走，沒有任何理由、任何原因。

　　整幅畫充滿溫暖柔和的感覺。而畫面左邊的青年一臉若有所思，是被這首歌所感動？或者是歌曲令他想起某一段難忘的戀情？

劫數的岩石

▶ 伯恩-瓊斯 / Edward Burne-Jones, 1833-1898

　　伯恩-瓊斯對神祕的神話傳說極感興趣，於是作品多以聖經故事、亞瑟王的傳說或希臘神話為題材。

　　古希臘時代有個國家，皇后一直自負自己美麗，更誇口自己比海神的女兒更美。這句話被海神聽到，憤怒不已，於是掀起海嘯，海岸地帶頓成水鄉。神明告訴國王為了平息海神的怒火，唯有將女兒安朵美達做為祭品獻給海神，於是公主被綁在海岸邊的岩石上。

　　這時碰巧珀耳修斯王子經過這裡，看到安朵美達，問她為何被綁，安朵美達把整件事情的經過告訴他。這時海上來了隻巨大的怪物正要吞噬公主，於是珀耳修斯用蛇髮女妖梅杜莎的首級（傳說任何人看到都會變成石頭）向著怪物，怪物變成了石頭，公主也因此得救。

　　瓊斯這幅畫描繪的情境是王子遇見公主時，楚楚可憐的公主正在無助的等待著，英雄遇到美人，又聽到這樣令人同情的遭遇，焉能不救美？於是出手相救。在神話中，後來珀耳修斯娶了安朵美達，一同返回他的故鄉。

《劫數的岩石》伯恩-瓊斯　1885-1888年　油彩、畫布
155×130公分　私人收藏

皮格馬利翁和形象──神性燃燒

▶ 伯恩-瓊斯 / Edward Burne-Jones, 1833-1898

　　一個年輕的雕刻師皮格馬利翁不愛女人，身邊從沒有伴侶。但某天，或許是神的惡作劇，他竟愛上了自己一手雕出來，一座無與倫比的美麗雕像。他每天吃不下睡不著，癡癡的凝視著雕像，盼望有天雕像會變成真人，一償他的宿願。

　　神性燃燒，是維納斯被雕刻師的癡情感動，接受了他的懇求，將生命賜給他所創造出來的雕像。愛神從水中現身，以愛的溫度溫暖了雕像的身軀，那交纏的手細膩而唯美，表示雕像從此擁有自己的靈魂與生命，不再是冷冰冰的石頭了。

　　這是著名的希臘神話故事《皮格馬利翁》之情節。拉飛爾前派的畫家喜歡從神話或傳說中尋找靈感，伯恩-瓊斯的《皮格馬利翁》是一系列的作品，共有四幅，將這個動人神話的四個階段表現出來。

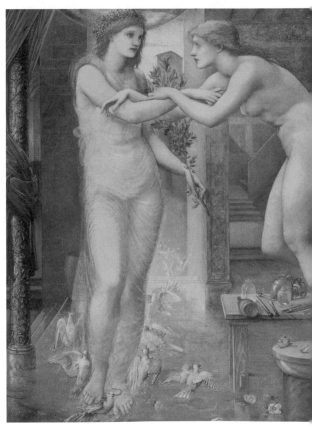

《皮格馬利翁和形象──神性燃燒》伯恩-瓊斯
1868-78年　油彩、畫布　97.5×74.9公分
伯明罕，市立美術館

皮格馬利翁和形象——靈魂獲得

▶ 伯恩-瓊斯 / Edward Burne-Jones, 1833-1898

　　皮格馬利翁終於無法再忍耐，他到維納斯的神廟向愛的女神祈求，祈求女神能夠應允將雕像化為真人。離開神廟之後，他回到家裡，第一件事就是撫摸、親吻他心愛的雕像。沒想到他所接觸到的，竟不是冷冰冰的石塊，而是溫暖的、柔軟的觸感：身體是溫熱的，而嘴唇柔滑似花瓣。維納斯真的如他所願，賜給雕像生命，讓雕像變成一個軟玉溫香、活生生的女人！

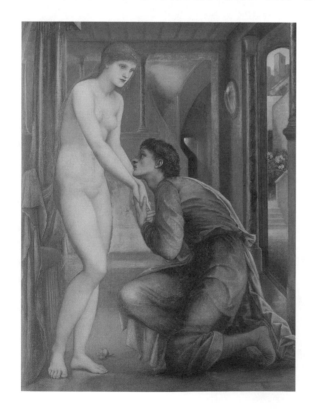

　　女郎的肌膚就像大理石一樣潔白細緻，比這世上任何人都美麗。而皮格馬利翁又驚又喜，握著已化為真人的女郎的手，忍不住跪下來，感謝維納斯的恩典。

　　《靈魂獲得》是《皮格馬利翁》系列的第四幅，將皮格馬利翁美夢竟然成真那種不敢置信的眼神，與女郎肌膚的質感與肢體的線條，表現得極為精確。

《皮格馬利翁和形象——靈魂獲得》
伯恩-瓊斯　1868-1878年　油彩、畫布
97.5×74.9公分　伯明罕，市立美術館

寬恕之樹

▶ 伯恩-瓊斯 / Edward Burne-Jones, 1833-1898

畫作靈感來自於希臘神話中的一個傳說。在征服了特洛伊之後，特修斯王子的兒子德墨弗翁留在色雷斯王的宮廷中，色雷斯的公主菲麗絲愛上了德墨弗翁，德墨弗翁也願意娶她，但是卻必須先回到阿提卡去處理一些事情。

這一去就是一段很長的時間，等不到情人歸來的菲麗絲，認為德墨弗翁再也不會回來了，在失望又痛苦之下自殺了。天神憐憫她，把她變成一棵杏樹。當德墨弗翁終於又回到色雷斯，知道菲麗絲已死，他滿心悔恨並緊緊抱住杏樹，那一瞬間，杏樹突然開滿了花，而菲麗絲也現身，原諒了她的愛人。

畫中菲麗絲的臉孔，據說是伯恩-瓊斯的愛人瑪麗亞。瑪麗亞是瓊斯的模特兒，瓊斯以她為藍本畫了很多畫，兩人的關係從1868年開始。後來瓊斯後悔了，而且瑪麗亞曾經試圖公開自殘，於是在1871年結束了這段關係。

《寬恕之樹》伯恩-瓊斯 1881-1882年 油彩、畫布
190.5×106.7公分 英國，莫西賽特國立博物館

歐石楠—沈睡的公主（局部）

▶ 伯恩-瓊斯 / Edward Burne-Jones, 1833-1898

　　睡美人是大家都耳熟能詳的經典童話，一個美麗的公主中了詛咒，在城堡裡沈睡，要王子的吻才能喚醒她。伯恩-瓊斯的睡美人有四幅系列畫作，但並非表現整個故事，只挑選了某個片段，就是當公主中了詛咒之後的那一瞬間，公主陷入昏迷，而整座城堡也跟著她一起沈睡。

　　四幅畫作表現四處不同的景象，不管在城堡的哪裡，所有的人、動物無一倖免，只有花叢不斷的生長，掩蓋住所有一切。在本系列的第二幅，畫面的左邊，王子已經試圖進入這滿天生長的薔薇叢中一探究竟。

　　本篇是最後一幅，場景是公主的房間，侍女們歪七扭八的睡在公主床榻邊，公主也沈睡著，神態安詳，一點都不擔心，似乎相信一定有某種力量會來解救她。當然故事的結局，就是公主被王子深情的一吻喚醒，兩人結為連理。這個故事不但帶給很多藝術家靈感，還成為古今中外成千上萬女性的戀愛指引。

《歐石楠──沈睡的公主》
（局部） 伯恩-瓊斯
1870-1890年 油彩、畫布
121.9×228.6公分
英格蘭法林頓市，
斯科特公園法林頓收藏館

國王可菲丟阿與討飯女

▶ 伯恩-瓊斯 / Edward Burne-Jones, 1833-1898

有一個叫可菲丟阿的國王，因為某種原因，他不相信女人的承諾和她們所謂的愛，因此從來沒有愛上任何人。但有一天，他從窗口往外看，發現一個乞丐少女，她既美貌又純潔，即使身著破衣，也掩蓋不住她的光芒，對乞丐少女一見鍾情的國王，決定要娶乞丐少女為后。

瓊斯的靈感是來自於詩人丁尼生的詩《The Beggar Maid》，不同於其他畫家或作家，瓊斯讓國王謙卑的坐在少女的腳邊，並且獻上自己的王冠等待少女接受，而非國王高高在上的欽點少女當他的皇后。作為對維多利亞時期追求物質的工業化發展的一種反動，瓊斯想證明人的靈性，才是打動另一個人的原因，而非任何外在條件可以取代。

後世的各種版本，內容就是不脫國王如何發現他心中真正的內外皆美的女子。但不管是怎樣的探究和引申，最主要的精神，仍然是愛的力量可以超越一切世俗限制與階級。

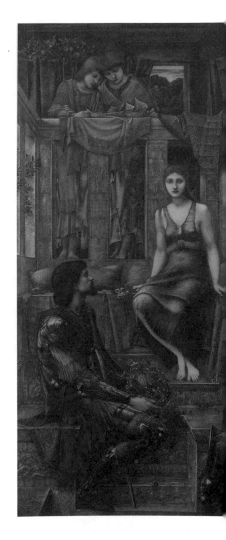

《國王可菲丟阿與討飯女》伯恩-瓊斯　1884年　油彩、畫布
290×136公分　倫敦，泰特美術館

廢墟中的愛情

▶ 伯恩-瓊斯 / Edward Burne-Jones, 1833-1898

　　一個伯恩-瓊斯的傳記作者曾經說，這幅畫是伯恩-瓊斯作品中最令人印象深刻的，因為它隱約暗示了一個悲劇性的結果，會讓人放在心上揮之不去。畫作的靈感是來自詩人羅伯特的詩，但並非描述一個故事，只是從羅伯特的觀點引伸而來。

　　畫面的右邊，有一對戀人在牆邊擁抱，地上有破碎的石壁，男子坐在一塊石頭上，腿間有一把琴，女子則是半跪在他旁邊。畫面的左邊是玫瑰叢，似乎隱含著這是一段充滿阻礙的感情，就如同玫瑰莖上遍布的刺。

《廢墟中的愛情》伯恩-瓊斯　1894年　油彩、畫布　95.3×160公分　伍爾佛漢普頓，懷威克莊園國家信託

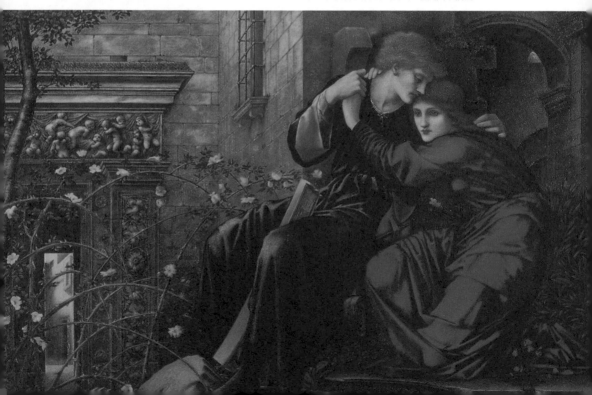

在羅伯特的詩中，那一對情侶相約在一個曾經富麗堂皇但如今已殘破的廢墟見面，藉此表達「愛」是比世俗認定的財富、聲望等更持久偉大的力量，無視於時間的流逝與景物的變遷。在伯恩-瓊斯的畫中，那一對情侶卻因為周圍環境的改變，感情似乎有所變化，因此兩人只好約在不被注意的廢墟見面，而且兩人都知道，這或許是最後一次擁抱，因此兩人的表情看不出一絲相見的喜悅，反而是無奈與一點點心酸。

賽姬的婚禮

▶伯恩-瓊斯 / Edward Burne-Jones, 1833-1898

賽姬是個凡間的公主，長得非常漂亮，因為眾人都圍繞著她的美貌，忘記按時祭祀，讓愛與美的女神維納斯非常生氣，於是維納斯吩咐兒子邱比特要給賽姬一點教訓，讓她嫁給世界上最醜陋的生物。沒想到邱比特先愛上了賽姬，為了瞞騙母親，他降下神諭指示賽姬將要嫁給一個不知名的新郎，其實那個新郎就是邱比特自己，而他從來不現身在賽姬面前，因此賽姬也不知道自己嫁的是神。

伯恩-瓊斯的這幅畫中表現的是賽姬出嫁的場景，眾人都以為賽姬要嫁給怪物，因此臉上都沒有笑容，圖中賽姬的右手放在左胸前，這是從中世紀流傳下來的手勢，代表忠貞。遍地灑滿的玫瑰花瓣，毫無疑問是愛情的象徵。

後來賽姬被姊姊們唆使，叫她殺掉妖怪，於是賽姬趁半夜拿油燈準備行動，卻發現丈夫是個美男子。但燈油燙到邱比特，他驚醒之後，認為有懷疑愛情便不真實，於是離開了賽姬。

《賽姬的婚禮》 伯恩-瓊斯 1894-1895年 油彩、畫布 122×213.4公分 比利時，皇家美術館

　　賽姬失去邱比特，於是去求維納斯，維納斯故意想辦法考驗賽姬。經過
種種磨難，還有捨不得的邱比特暗中相助，他們兩人終於又可以在一起，賽
姬也因此進入神的行列，獲得永生。

海的深處

▶ 伯恩-瓊斯 / Edward Burne-Jones, 1833-1898

希臘神話中最著名的水妖，是塞壬，她們半魚半人，總是出現在狂風暴雨的海上，在岸邊唱著淒美動人的歌聲，媚惑往返海上的水手，使他們所駕駛的船，不由自主地駛向岸邊的礁石，撞個粉碎。最有名的故事是荷馬史詩中的主角奧德賽，用蠟封住了同伴的耳朵，使他們免於遭難。

這幅畫中的人魚，緊緊抱住一個年輕人，只因為她被愛沖昏了頭，於是不顧一切的將這年輕人從海上引誘而來，帶著他往海底去，卻沒有想到一個凡人在那樣的環境下是否還能生存。人魚臉上那謎樣的表情，為這幅畫增添了幾分神祕意味。

作為塞壬範本的模特兒是伯恩-瓊斯的好友勞拉，伯恩-瓊斯常找她當模特兒，還曾為她所寫的兒童故事書設計封面。

《海的深處》伯恩-瓊斯 1887年 水彩、壓克力
169.4×75.8公分 劍橋，費哥美術館

黎巴嫩的新娘

▶ 伯恩-瓊斯 / Edward Burne-Jones, 1833-1898

這幅畫的場景是根據舊約聖經中〈所羅門之歌〉而來：「和我一起離開黎巴嫩，我的新娘」。所羅門王要求北風吹拂他在黎巴嫩的新娘，讓新娘沿著溪邊順風前進，可以早點到達他的身邊。

瓊斯在這一幅畫中強調了夢幻浪漫的感覺。把兩個風神擬人化，可愛的嘟著嘴，對著新娘吹氣。他們得撥開地上的野花雜草讓新娘順利地前進，當風拂過，一路沿河生長的百合花也溫柔的搖曳著，純白的百合在此也象徵著新娘的純潔無瑕。

《黎巴嫩的新娘》 伯恩-瓊斯 1891年
水彩、蛋彩及樹膠水彩 332.5×155.5公分
利物浦，沃克藝術畫廊

葛奈雯王后

▶ 莫里斯 / William Morris, 1834-1896

　　這是莫里斯唯一的一幅，以他的妻子珍為模特兒的作品。葛奈雯是亞瑟王的王后，莫里斯為什麼要把為自己妻子畫的畫取這樣的名字，而非僅單純的當作一幅肖像畫？

　　莫里斯和珍在1859年結婚。但是其實在他們兩人結婚前，珍和莫里斯的好友，也是另一位名畫家的羅塞提有感情上的糾葛，羅塞提也曾以珍為模特兒，畫了許多畫，儘管如此，最後珍還是嫁給莫里斯。

　　在文學作品中，亞瑟王的王后葛奈雯，與亞瑟王麾下的圓桌武士中鼎鼎大名的騎士藍斯洛，兩人之間也有男女的感情，但王后卻始終未曾離開亞瑟王，依然選擇忠於和亞瑟王的婚姻關係。因此，這幅畫的名字或許是莫里斯藉此表達他對珍，以及對兩人關係的期盼。

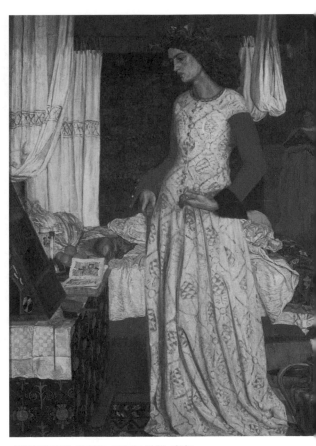

《葛奈雯王后》莫里斯　1858年　油彩、畫布
71.8×50.2公分　倫敦，泰特美術館

第一號白色交響曲：白衣少女

▶惠斯勒 / James McNeil Whistler, 1834-1903

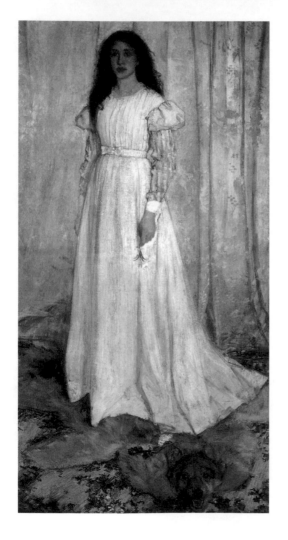

惠斯勒在1860認識了一個紅髮女郎喬安娜·海弗南。喬安娜為惠斯勒的許多畫作擔任模特兒，兩人的關係持續六年之久，直到她離開惠斯勒而改投庫爾貝懷抱為止。

惠斯勒把她畫成半現實、半詩意的人物肖像。這也是在他的二號、三號交響曲中反覆出現的美麗形象。她披著紅色的捲髮，在全身白衣裙的襯托下，臉龐看不出是歡樂還是憂傷。雖然畫中人物是喬安娜，但惠斯勒主要想表現的，卻是「白色」這個顏色微妙的變化。把白色窗簾、白色衣裙和喬安娜手中的白色百合花加以區分出來，從明暗的差別和塗法的不同，使白色產生無限的變化，這才是他注意的事。

《第一號白色交響曲：白衣少女》惠斯勒
1862年 油彩、畫布 214.6×108公分
華盛頓，國家畫廊

第二號白色交響曲：白衣少女

▶ 惠斯勒 / James McNeil Whistler, 1834-1903

這幅畫中的喬安娜，依然穿著白色的衣服，手臂靠在壁爐台上，對著鏡子沈思，映照在鏡子裡的臉，有一點哀傷。整個畫面充滿了夢幻的氣氛，但是最引人注目的，還是左手上那個戒指。

兩人在一起六年了，但據說惠斯勒的家人十分不喜歡喬安娜，甚至不把她放在眼裡，有一回惠斯勒邀請他的姊夫哈頓到他位在林德塞的房子吃飯，哈頓同意，但是卻叫惠斯勒別讓喬安娜出現在他眼前，惠斯勒當然不高興，就和哈頓吵起來了。假設這戒指是惠斯勒送的，那麼喬安娜必定在煩惱要怎樣讓惠斯勒的家人接受她。

在這幅畫裡除了人物身上白色衣服的變化之外，惠斯勒還加進很多東洋風味的裝飾。當時他對東洋藝術很有興趣，從喬安娜手上扇子的圖案與壁爐上的花瓶可以看出來。

《第二號白色交響曲：白衣少女》惠斯勒
1864年 油彩、畫布 76.5×51.1公分
倫敦，泰特美術館

　　惠斯勒的另一幅畫作《玫瑰色與銀：瓷器王國的公主》中，也充滿許多東洋風味的元素。畫中模特兒被披上不倫不類的「和服」，手持扇子，意在追求日本美人畫的風格。地毯、屏風上的圖案也充滿中國風格，還有一只東方花瓶，點出了「瓷器王國的公主」這個主題。

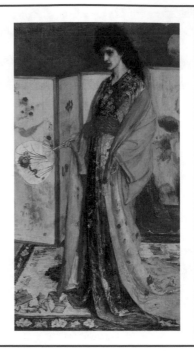

《玫瑰色與銀：瓷器王國的公主》 惠斯勒　1863-1864年
油彩、畫布　200×116公分　華盛頓，弗利爾美術館

第三號白色交響曲

▶ 惠斯勒 / James McNeil Whistler, 1834-1903

　　這幅畫延續前兩幅的概念，仍然在表現白色的變化，包括兩個女子身上的衣服及白色沙發的層次。模特兒仍然是喬安娜，但這是惠斯勒以喬安娜為模特兒畫的最後一幅畫。畫完這幅畫以後，惠斯勒與喬安娜漸行漸遠，最後兩人分手。

　　後來惠斯勒又結識了莫德‧富蘭克林。莫德為惠斯勒生了兩個女兒，不

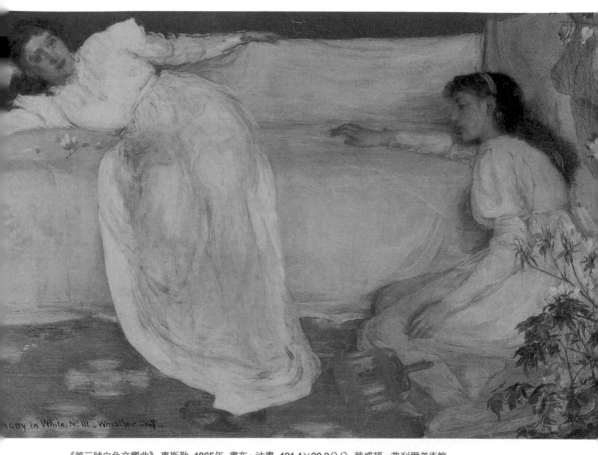

《第三號白色交響曲》惠斯勒 1865年 畫布、油畫 191.4×90.9公分 華盛頓，弗利爾美術館

僅如此，惠斯勒與批評家羅斯金打官司，最後破產，莫德仍然不離不棄，跟著惠斯勒到威尼斯去住了一年。

　　惠斯勒與莫德在一起十多年，卻始終沒有結婚。沒想到惠斯勒竟莫名其妙的在1888年娶了另外一個女人碧翠絲‧葛溫，而且還是個寡婦。而莫德也嫁給別人，並移居巴黎。惠斯勒跟葛溫的婚姻生活倒是過得很愉快，但也不過才八年，1896年5月葛溫就因癌症過世了。

安東尼與克麗奧佩特拉

▶ 阿爾馬-泰德馬 / Lawrence Alma-Tadema, 1836-1912

　　隨便問西方歷史上最有名的女人是誰，十個大概有八個會說埃及豔后克麗奧佩特拉。埃及原本是遠古時代歷史最悠久、國勢最強盛的國家，但到克麗奧佩特拉統治時，國力已經漸漸衰弱，此時又適逢羅馬崛起，為了鞏固地位，克麗奧佩特拉用她天賦的美貌與過人的手腕，前後擄獲了羅馬兩位執政者凱薩與安東尼的心，讓他們拜倒在她裙下，成為她愛情的俘虜。安東尼甚至為她拋棄自己結髮的妻子，滯留在埃及。

《安東尼與克麗奧佩特拉》阿爾馬-泰德馬　1883年　木板、油畫　65.5×92.3公分　私人收藏

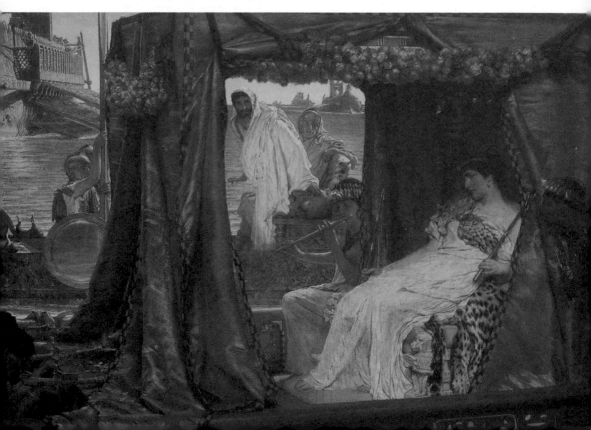

但是安東尼的元配偏偏有個了不起的弟弟屋大維，也就是後來的奧古斯都皇帝，他早想除掉政敵安東尼，於是以此為藉口發動戰爭，結果安東尼戰敗，克麗奧佩特拉也自殺了。

阿爾馬-泰德馬並不依照史實，而是從大文豪莎士比亞的劇作《安東尼與克麗奧佩特拉》中汲取靈感來完成這幅畫。安東尼與克麗奧佩特拉的第一次見面，安東尼看來對這位名聞遐邇的女王極有興趣，畫面中女王那若有所思的表情，故意不注意安東尼，欲擒故縱，卻又像是在盤算著什麼，令人好奇。

問題

▶ 阿爾馬-泰德馬 / Lawrence Alma-Tadema, 1836-1912

阿爾馬-泰德馬曾經參觀過龐貝古城，從此以後決定終身專注於希臘和羅馬式的主題，而且大多描繪私人或民間的生活場景。

這幅畫不大，卻很精緻。一個男子趴在大理石的凳子上，抬起頭，看著坐在他身邊的女郎。他的眼神充滿渴望與哀求，一隻手還拉著女郎的裙襬。女郎完全不看他，神色若有所思，但是卻俏皮

《問題》阿爾馬-泰德馬 1883年 水彩
45.1×32.4公分 巴爾的摩，渥特畫廊

的眨著一隻眼睛，似乎是故意捉弄男子。女郎的裙襬上和灑落一地的玫瑰，好像也在暗示著：「難道你不懂我的心嗎？就不用再問了嘛！」

接近的腳步聲

▶ 阿爾馬-泰德馬 / Lawrence Alma-Tadema, 1836-1912

　　女人在屋子裡焦急的左顧右盼、坐立不安，怎麼還不來？她想，是不是被什麼人發現了？正在緊張的時候，突然聽見有腳步聲接近，門外一個捧著花

《接近的腳步聲》阿爾馬-泰德馬　1883年　木板、油畫　41.9×54.8公分　私人收藏

的男人,正沿著石階而上。女人慌張的躲到門邊彎下身子仔細聽,到底是不是呢?是不是他呢?

　　一個表達情人相會的場景,看來很平常,也很經典:女人等待,男人帶花來討情人歡心。卻因為女人臉上的表情緊張多過於期盼與歡愉,讓人不禁要猜想,這兩人,會不會是不能公開的私會關係?

競技場

▶阿爾馬-泰德馬 / Lawrence Alma-Tadema, 1836-1912

阿爾馬-泰德馬是畫大理石的能手,作品中充滿了大理石,不管是建築或是用具,將大理石的質感完全呈現,細節精緻,栩栩如生。

　　這幅畫中首先引人注目的是競技場宏偉的建築以及陽台的石柱上精細的雕刻,與小女孩身後的雕像。圖中的三個女性,看起來應該是母親與兩個女兒。年紀較大的一個女兒(藍色衣服),從陽台上低頭往下注視著競技場內,認真的在尋找著一些什麼,或許是意中人的

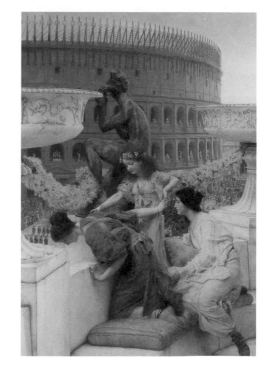

《競技場》 阿爾馬-泰德馬　1896年　木板、油畫
122×73.6公分　私人收藏

身影。小女兒身後的維納斯雕像，則點明了這幅畫的愛情意味。維納斯是掌管愛與美之神，這種隱喻性的愛情主題，在阿爾馬-泰德馬的許多畫作中都可以發現。

別再問我

▶ 阿爾馬-泰德馬 / Lawrence Alma-Tadema, 1836-1912

　　背景是一大片無垠的晴空，光線明亮，海很藍，天也很藍。而在畫面正中央，一個美麗的女人，把頭撇向一邊，臉上的紅暈與羞怯的神情，好像發生了什麼事讓她心頭甜滋滋的，嘴角還帶有微微笑意。

　　畫面的左側，有個男子握住了女子的纖纖玉手，而且舉到自己的唇邊，輕輕的印上了一吻。情勢很明顯：這是一名仰慕者，藉機表達愛慕之意，惹得女主角心頭小鹿亂撞，又驚又喜。

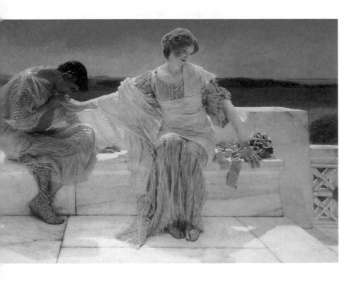

　　據說阿爾馬-泰德馬有很多畫作，題名跟內容是毫無關係的。如果是這樣，那麼這幅畫的名字也可以有兩種解釋，一種是女主角的心聲；另一種則是畫家本人的表態：都已經畫得這麼明顯了，就別再問我了吧！

《別再問我》 阿爾馬-泰德馬　1906年
油彩、畫布　115.6×80公分　私人收藏

兩人世界（局部）

▶ 阿爾馬-泰德馬 / Lawrence Alma-Tadema, 1836-1912

　　一大片如茵的草地，草原上有盛放的野花，有一對戀人到如此風光明媚的地方來約會，兩人舒適的伏在柔軟的毯子上。他們應該正在熱戀期，兩人互相凝視，此時無聲勝有聲。

　　男生那臉頰傾斜的角度、微笑的嘴角、溫柔親暱的表情，動作正在慢慢的靠近女生，下一秒鐘，可能就要吻到她的雙唇了……

　　然而畢竟是光天化日之下，女孩子家會害羞的，所以女生一直不好意思正眼看男生，可是表情還是甜甜的，欲迎還拒；而男生的表情，似乎在告訴女生不用怕，只要放心大膽的接受。兩個人的動作，讓整個畫面洋溢著一種曖昧、甜蜜又令人臉紅心跳的旖旎氛圍。

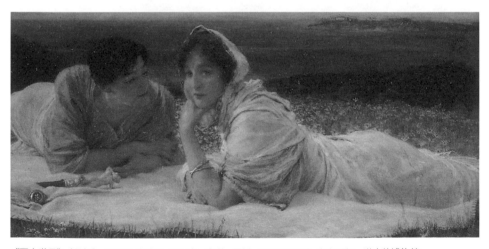

《兩人世界》（局部）　阿爾馬-泰德馬　1905年　油彩、厚紙　13×50.2公分　辛辛那提，塔夫特博物館

沈睡的和那個看著的人

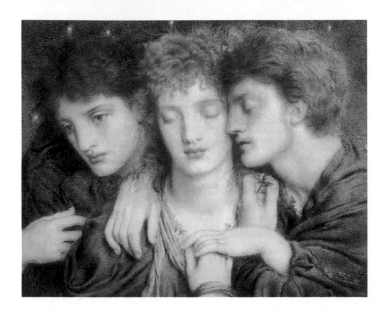

《沈睡的和那個看著的
人》 所羅門 1870年
水彩 34.7×44.5公分
利明頓溫泉市美術館

　　這幅畫，充滿了神祕感，背景是抽象的一片漆黑，有幾點白色亮點，看
來似乎是夜空。畫面的右邊有兩個沈睡的人，從他們緊貼的臉頰，可以看出
是一對情侶，男子即使在睡夢中，也緊緊摟著愛人的肩，表情平靜，看來十
分甜蜜。

　　令人不解的是，在畫面的左邊，女子的肩頭上，卻出現了另一個人。這
個張著眼睛的人，眉頭微皺，神情憂鬱；再仔細看，這個人的手，和那一對
睡著的情侶互相交纏著，到底哪隻手是誰的，實在難以分辨。這人跟這對情
侶又有什麼樣的關係？僅能從畫家安排的交叉的手，隱約感覺到這三個人之
間，有複雜難解的糾葛。

作者所羅門是猶太人，他跟羅塞提、伯恩-瓊斯等拉斐爾前派的畫家曾經非常要好。有大量作品都在十九世紀的六○年代完成，作品中的個人風格非常鮮明。但在1873年，他因為是同性戀而被捕，在維多利亞時代的道德規範下，他被人們所蔑視，而他的朋友全部與他斷絕往來。因此他開始自暴自棄，過著酗酒與放蕩的生活，1905年死去。

風和四季之愛

▶摩爾 / Albert Moore, 1841-1893

這幅畫是摩爾一生最後也是最大的作品，在作畫的時候，他已經得了癌症，所以幾乎是以跟生命拔河的態度在拼命作畫。他在1860年代初期曾到羅馬旅行，受到影響，從此開始繪製一些古典裝扮的女性與古典題材，畫面優美和諧，他也因此出名。

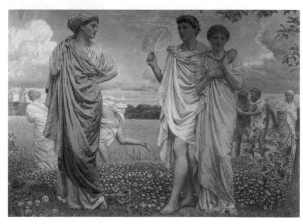

《風和四季之愛》 摩爾 1893年 畫布、油畫 184.6×216.3公分 布萊克本博物館

在這幅畫的創作過程中，他的健康狀況每況愈下，但還是一絲不苟的進行創作，幸好，他在生命最後的階段有幸遇見一生的最愛，於是允許這個女人進入他的畫室，把握時間戀愛和工作，才畫出這一幅唯一也是最後表達情感的傑作。以希臘神話為背景，把神或人類的羅曼史藉由各種自然現象表現出來，背景有暴風、有成熟的麥田，似乎在隱喻感情裡的各種心情與狀態。

瑪麗安娜

▶ 瑪麗·斯巴達利 / Marie Spartali, 1843-1927

　　畫家作畫的靈感，脫胎自大文豪莎士比亞的作品《以牙還牙》，瑪麗安娜是其中一個角色。

　　故事的前半段描述維也納公爵要暫時離開城裡，由大臣安奇羅全權攝政。有個年輕人克勞第與他的未婚妻發生了關係，使她珠胎暗結。克勞第因違反維也納不得有婚前性行為的法律，於是被捕入獄。

　　安奇羅為了要殺一儆百，竟然判決克勞第死刑。他的姊姊伊莎貝拉去找安奇羅求情，沒想到安奇羅竟用赦免克勞第為條件，要伊莎貝拉用自己的身體來交換。伊莎貝拉拒絕，這件事卻被暗中假扮成神父，微服出巡的公爵知道了，公爵指點伊莎貝拉去找安奇羅的未婚妻瑪麗安娜代替她和安奇羅上床。安奇羅本來已經不打算娶瑪麗安娜了，因為她家道

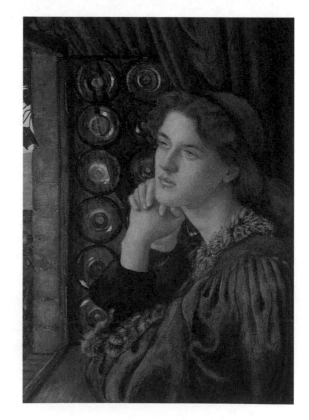

《瑪麗安娜》瑪麗·斯巴達利　紙上水彩
1867-1869年　38×37.5公分　私人收藏

中落，無力負擔任何嫁妝，瑪麗安娜剛好逮到這個機會，想讓生米煮成熟飯，於是在安奇羅誤以為對方是伊莎貝拉的情形之下，兩人上了床。

畫中的瑪麗安娜，正在等待無望的情人到來，雖然瑪麗安娜被「劈腿」了，但是畫面上並沒有什麼悲哀的感覺，僅僅強調了那種無奈與無盡的等待。

帕麗塔夫人

▶ 瑪麗·斯巴達利 / Marie Spartali, 1843-1927

帕麗塔夫人是來自於義大利詩人但丁作品裡的人物。羅塞蒂也畫過一幅帕麗塔夫人的畫像，但是羅塞蒂的畫，帕麗塔夫人是裸體的，手上捧著一個水晶球，感覺十分性感誘人。而斯巴達利的這一幅畫像，比較起來純潔得多，也按照但丁的描述，讓她身著綠色的衣服。

她雖然美麗，但在但丁的詩中，她是個無情的女子。她手中的水晶球可以看出有天使報佳音的場景，表示在帕麗塔夫人心裡，上帝和她的信仰凌駕於一切愛情遊戲之上。

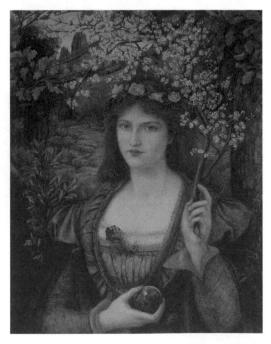

《帕麗塔夫人》 瑪麗·斯巴達利 1884年 水彩、樹膠水彩和阿拉伯膠、厚紙 78.5×61.1公分 利物浦，沃克藝術畫廊

愛可與納西瑟斯

▶ 渥特豪斯 / John William Waterhouse, 1849-1917

　　納西瑟斯是一個英俊的美少年，雖然他沒有見過自己的容貌，但是從小就有不少的女孩子喜歡他、追求他，但納西瑟斯總是不理會女人們的追求，只是與朋友們一起打獵。

　　在偶然的機會中，山谷中的女仙愛可遇見了納西瑟斯，並且深深地愛上他。愛可時時刻刻周旋在納西瑟斯的身邊，學他說話的語氣、模仿他的動作，但是無論愛可如何地癡情，納西瑟斯總是不理會她。

　　有一天納西瑟斯外出打獵時，突然口渴難忍，當他俯身想喝水時，看見一個美麗的臉孔，並且愛上河水裡面的面容。納西瑟斯不曉得那是自己的倒影，

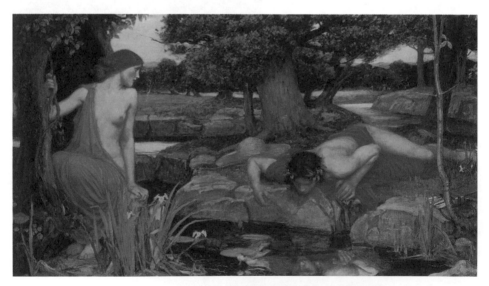

《愛可與納西瑟斯》渥特豪斯 1903年 畫布、油彩 109×189公分 利物浦，沃克藝術畫廊

只是癡情地望著「他」，傾訴自己的愛情，沒有人能勸他離開，最後納西瑟斯終於默默地死在河邊。憐惜他的愛神便將他化成水仙花，盛開在有水的地方，讓他能永遠望著自己的倒影。心痛的愛可也化成回聲仙女，永遠守著水仙花。

奧菲莉亞

▶ 渥特豪斯 / John William Waterhouse, 1849-1917

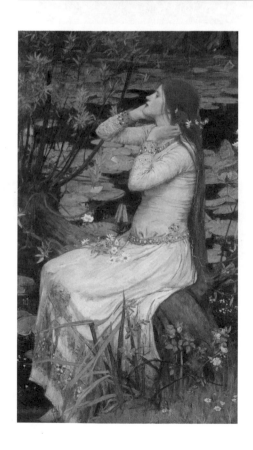

奧菲莉亞是莎士比亞筆下的一個悲劇性的角色，一個為愛發瘋的女人。她的愛人哈姆雷特為了復仇，既使犧牲他們倆的愛情也不足惜，並將她的父親殺死，年輕的奧菲莉亞受不了這樣的打擊，精神失常。哈姆雷特殺人，逃亡到國外。有一天，精神錯亂的奧菲莉亞穿戴上最美麗的衣服，跑到河邊去玩耍，坐在河岸邊，她梳妝打理自己的儀容，用鮮紅的玫瑰花和白色的小雛菊編成的花冠來裝飾自己的頭髮。也許是不小心，也許是故意的，她在玩耍中掉到河裡面，一個年輕的生命就因此消逝了。她的愛人哈姆雷特從國外回來時，迎接他的正

《奧菲莉亞》渥特豪斯 1889年 畫布、油彩
124.5×73.5 公分 私人收藏

好是情人的喪禮，讓他痛苦又後悔萬分，最後也死在奧菲莉亞的哥哥劍下。

　　這幅作品在1909年被英國一家報紙選入英國繪畫大師作品，畫家認為，這篇作品最引人入勝的地方，是渥特豪斯的作品中對女性身體婀娜多姿的精妙刻劃。

許拉斯和水仙們

▶ 渥特豪斯 / John William Waterhouse, 1849-1917

　　赫庫勒斯乘船到達歐斯島，一行人口很渴，於是他的夥伴許拉斯便上岸尋找水源。許拉斯在島的深處找到了水源，但是島上的水仙女們看到年輕英俊的許拉斯，卻愛上他，不想讓他回到夥伴身邊，於是引誘他進入泉水中，把他帶進她們的世界。

《許拉斯和水仙們》渥特豪斯　1896年　畫布、油彩　98×163公分　曼徹斯特，市立美術館

古典希臘神話中，海妖或是水妖所代表的意象皆是如此：引誘男人、讓男人為她們迷失心神，忘記自己的家人朋友，是她們最擅長的事。

這幅作品是渥特豪斯作品中，展出頻率最高的一幅，曾在1900年巴黎世界博覽會和1978年英國「偉大的維多利亞畫作展」中分別展出。這幅畫在二十世紀的七〇年代亦成為理想主義中的代表，除了其複製品受歡迎之外，畫中構圖還被改編為攝影作品，出現在沐浴用品廣告中，是畫家作品和世俗意象結合得很成功的一幅畫。

夏洛特之女

▶ 渥特豪斯 / John William Waterhouse, 1849-1917

這是渥特豪斯知名度最高的作品之一，主題來自丁尼生的同名詩歌。女主角是一位處女，被父親監禁在夏洛特島上的城堡，為了純潔的愛而殉情；這位女主角就是亞瑟王傳奇中，單戀圓桌武士藍斯洛並為其殉情的女子憶蘭，她聽見自己暗戀的武士的死訊，決心為他殉情，以表示自己忠貞不渝的愛情。

畫家選擇了詩中的「她鬆開鐵鍊，躺了下來」這句話開始創作草圖。此畫表現一個微妙的時刻，一個注定悲劇之旅的開始，畫中女子表情悲淒，像是下

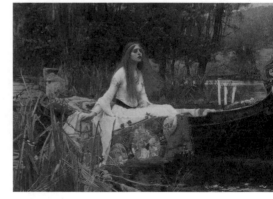

《夏洛特之女》渥特豪斯　1888年　畫布、油彩
153×200公分　倫敦，泰特美術館

了某種大決心般即將要把鐵鍊放開，而將鐵鍊放開的那剎那，就是她步向為愛而亡之旅的開始，這也是最見畫家功力之處，全畫都在忠實地呈現詩歌意象。

塞壬

▶ 渥特豪斯 / John William Waterhouse, 1849-1917

這是一幅古典希臘神話故事中，關於海妖的故事。塞壬是一種半人半獸的神怪，通常被描述成有著美麗而姣好的面貌，足以帶給男人致命的吸引力。她們平時生活在海上，遇到航行經過她們領域的海上船隻，便會以優美的琴聲將水手們吸引過來，再將他們溺死。這樣的故事情節一再重復，男人被優美的琴聲和美麗的臉孔吸引，忘了家鄉的親人和朋友，最後死在海中，可能到死前還無法了解命運的捉弄。塞壬的表情彷彿也無法了解自己為什麼要這樣做似的，滿懷遺憾地看著即將被溺死的男人。

《塞壬》渥特豪斯 1900年 畫布，油畫
81×53公分 私人收藏

渥特豪斯像是要表現這種無可奈何的命運一般，總是喜歡在自己的畫作上構圖出這些角色，在他的作品中，作為追求者的男性總是無法得到善終。

　　這被認為有畫家自己的一部分投影，在現實生活中無法得到的，呈現在作品中，然後又同時讓他毀滅。

人魚

　　傳說在很久以前，人們認為世界的盡頭居住著唱歌的人魚以及會噴火的巨龍，神話也由此產生。

　　人魚是一種非常美麗且歌聲優美的生物，她們的歌聲會讓旅人迷失心智，不知道自己是誰，也忘記在遠方的家人和朋友，所以跑船的人都害怕遇見人魚，卻又渴望能見上一面，這種危險卻又美麗的生物是水手們的致命傷，一旦遇上，除非有堅強的意志力，否則是回不了家鄉的。這美麗的生物永遠不會為情所困，因為她們不懂人類的感情，雖然她們的動人歌聲讓人聽了會流淚，也會迷失自己，但唱歌對她們來說，只是一種本能而已。

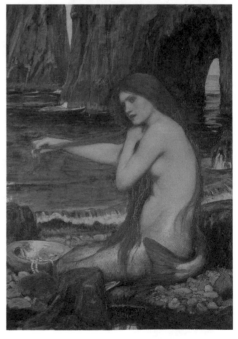

《人魚》 渥特豪斯　1901年　畫布、油彩　98×67公分
倫敦，皇家藝術學院

渥特豪斯畫的人魚抓住了最自然的瞬間，人魚坐在海岸邊，握著梳子的手梳著長髮的姿態停留在最末端，微張的鮮紅嘴唇和迷濛的眼神，彷彿在哼著歌曲，表現了女性不可言喻的迷人姿態。

西爾克下毒

▶ **渥特豪斯** / John William Waterhouse, 1849-1917

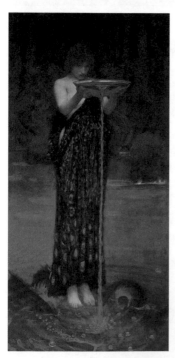

《西爾克下毒》渥特豪斯　1892年
畫布、油彩　180.7×87.4公分
澳洲，南澳美術館

　　故事源自於奧維德的《變形記》。海神格勞克斯愛上水澤女神錫拉，但被錫拉拒絕，於是格勞克斯向西爾克求助，請她幫忙，但西爾克卻因而愛上海神，嫉妒心重她的決定要除掉錫拉，以得到海神的愛，於是她在錫拉常常沐浴的海域下毒；錫拉中毒之後變成可怕的怪獸，又在義大利和西西里之間的海域變成石頭，這就是至今仍以危險著稱的錫拉岩。

　　渥特豪斯一貫的作風是不將故事最可怕的結果表現出來，而是創造故事主題中最關鍵的氣氛，於是他描繪出西爾克即將要下毒的那一瞬間，從西爾克凌厲的眼神中，便能感受到她為了奪取愛情，不惜一切，做出傷害情敵行為的決心。畫家所描繪的神情雖然有種古怪的氣氛，但色彩的運用非常強烈，十分貼切地敘述出一個女子為愛嫉妒的神情。

水仙女

　　水之仙女從河裡上岸，發現了一個睡著的青年，她從樹幹的縫隙中偷看裹著豹皮、在岸邊熟睡的俊美男子。她好奇地凝視著青年的臉，從未看過男孩子的她，有種純純的少女情懷。後來她和青年相愛，執意要變成人類，與男子結婚，並發下毒誓，如果男子不再愛她，她就會死去。

　　這是渥特豪斯喜愛的畫作風格之一，維多利亞式的少女情結。他所描繪的女人大部分是少女的樣子，少女們纖細、發育不完全的身子，不會讓人感覺到濃厚的情欲。她們年輕、溫柔並充滿想像力，對異性有的只是孩子般的好奇；這樣子的少女情懷，卻也是最讓男人難以抗拒的神祕氣息。

　　畫中的少女看著少年，有種淡淡的兩小無猜，似乎是「致命女人」的題材讓畫家感到厭倦，發展出另一種完全不同於成熟女人的風格。

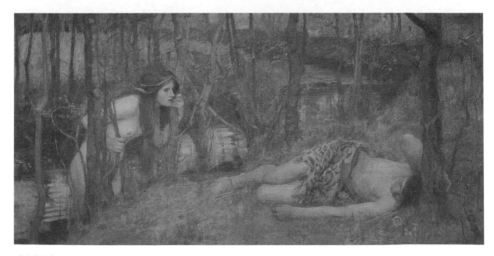

《水仙女》渥特豪斯 1893年 畫布、油彩 私人收藏

《十日談》中的一個故事

▶ 渥特豪斯 / John William Waterhouse, 1849-1917

　　《十日談》是薄伽丘著名的小說集，薄伽丘的小說以敘述愛情故事為主，這部小說也不例外。故事開端敘述十名青年男女為了躲避黑死病，在非倫沙鄉間的別墅裡住了十天。在避難的這段期間，他們為彼此講了一百個故事，以打發逃難的日子，其中不乏優美動人的愛情故事。這些愛情故事中除了讚美愛情之外，也有宣揚男女平等的觀念。對年輕男女來說，愛情故事當然比其他故事吸引人，尤其是女孩子，聆聽愛情故事時，總是特別專注沉迷，神情也更加動人。

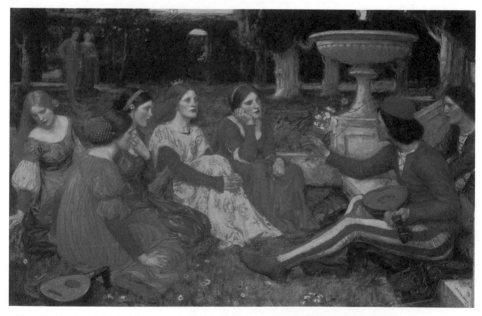

《十日談中的一個故事》渥特豪斯　1916年　畫布、油彩　102×159公分　英國，利華夫人藝術館

244

薄伽丘以飽含感情的筆墨，歌頌男女青年對於愛情的執著追求，而渥特豪斯便將女子們專心一意聆聽愛情故事的神情表現在畫布上，造就了這幅畫作。對畫家來說，文學性並不是他的重點，而是用安靜和諧的群體，表現講述故事時的場面，這也是畫家慣用的構圖法。

崔斯坦與伊索德

▶ **渥特豪斯** / John William Waterhouse, 1849-1917

　　都是「愛情靈藥」作祟，代替舅舅馬克國王娶親的崔斯坦和新娘伊索德才會鑄下大錯，愛上對方。

　　「愛情靈藥」本是伊索德精通草藥的母親，為了讓女兒與未來夫婿和諧幸福，好意調製出來的魔酒，只消喝上一口，再怎麼互看不順眼的人，都會立刻墜入情網。沒想到糊塗宮女竟端錯了飲料，讓不該相愛的崔斯坦和伊索德，陰錯陽差地雙雙喝下藥酒。

　　畫中，騎士崔斯坦閃耀的盔甲讓他更顯英挺，公主伊索德飛揚的面紗襯托出她的神采，才子佳人互相凝視，愛情

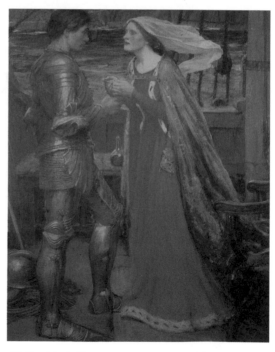

《崔斯坦與伊索德》渥特豪斯 1911年 畫布、油彩
109.2×81.2 公分 私人收藏

的光暈籠罩了整個船艙。但是，一場致命的癡狂和離奇悲劇才正要開始。

接下來的故事情節是伊索德在無奈的婚姻中掙扎；馬克國王活在猜疑和嫉妒中，而崔斯坦則要一邊隱瞞欺君之罪，一邊與自己的愛欲抗爭，即使娶了別的女子，還是無法對愛人伊索德忘情，最後引發妻子的報復心。她設了局，讓丈夫與伊索德帶著無從相見的遺憾，各自悲痛死亡。

有趣的是，靈藥的藥效只能維持三年，清醒後的相對，成為這對戀人間真情的試煉。藥效退去後的崔斯坦與伊索德，陷入了自我辨證中，這次沒有藥酒攪局，幾經反省，果然確認對方是自己的真愛。而馬克王理解前因後果之後，雖心生悔恨，卻為時已晚。

羅莎蒙德女郎

▶ 渥特豪斯 / John William Waterhouse, 1849-1917

羅莎蒙德是英國貴族克里弗爵士的愛女，她當英國國王亨利二世的秘密情婦長達數年，亨利二世一直沒有公開承認她的身分，或許是礙於善妒的皇后，也或許是為了自己的尊嚴。一直到後來皇后鼓勵自己的兒子叛亂，被監禁後，她的身分才被公開並承認。

但皇室的秘密是大家都想挖掘的，於是關於她的軼聞非常多，其中最膾炙人口的，是關於她在密道中引誘亨利二世，導引國王進入她的閨房，也從此成為國王的秘密情人的故事。另外，她於1176年去世，被葬在教堂中，但是外界一直流傳著她是被善妒的皇后下毒害死。

渥特豪斯所描繪的就是其中一段野史，羅莎蒙德知道自己將被皇后害死，焦急地等待自己的情人來解救她，從布簾後偷窺的皇后，增加了本圖的戲劇性。

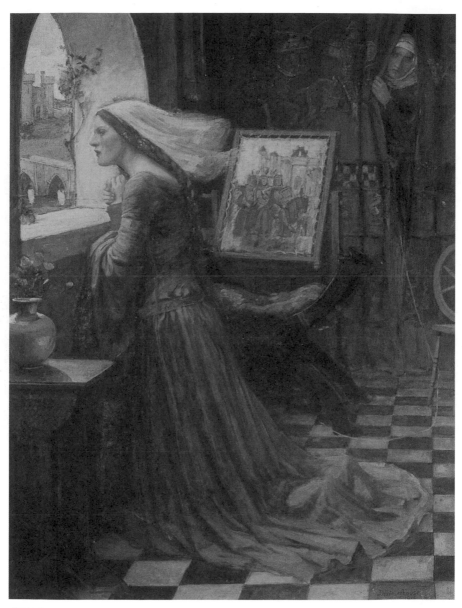

《羅莎蒙德女郎》渥特豪斯 1917年 畫布、油彩 96.5×72公分 私人收藏

羅莎蒙德與皇后艾蓮諾

▶ 艾芙琳‧狄摩甘 / Evelyn de Morgan, 1855-1919

英王亨利二世寵幸情婦羅莎蒙德，招致皇后艾蓮諾妒恨。為了防止羅莎蒙德遭皇后的蛇蠍心腸毒害，國王特地在牛津郡的森林地帶蓋了一座叫「迷宮」的城堡，將羅莎蒙德藏在裡面。

僻靜的「迷宮」築在人煙罕至之處，難以覓見。但發了狠的艾蓮諾依然有辦法對羅莎蒙德不利，她帶了一瓶毒藥，利用絲線成功通過迷宮，出現在她所恨的羅莎蒙德面前，欲殺之而後快。

邪惡的怪龍、猴子和血紅玫瑰伴隨艾蓮諾的怨氣而來到腳邊，而盯著皇后手中毒藥的

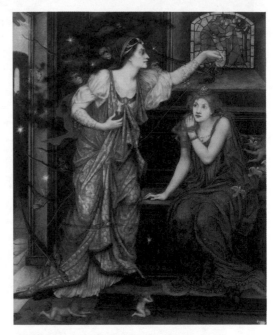

《羅莎蒙德與皇后艾蓮諾》艾芙琳‧狄摩甘 1916年
畫布、油彩 75×65公分 英國，德摩根基金會

羅莎蒙德，自知死期將至，眼神異常無辜，純潔的力量吸引了天使、和平鴿以及無瑕的白玫瑰陪伴，背後的彩繪玻璃窗上，畫著純情相擁的一對戀人，彷彿她堅定的愛情信念。

黑暗與光明兩大勢力在艾芙琳這幅《羅莎蒙德與皇后艾蓮諾》中衝擊激盪，使這段中古世紀的深宮幽情，顯得如此華麗而奪目。

真愛的蒼白臉色

▶ 布里克岱 / Eleanor Fortescue Brickdale, 1872-1945

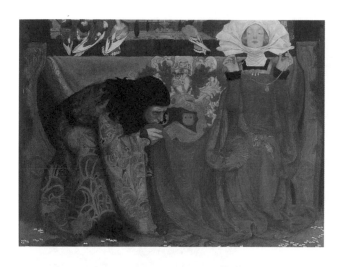

《真愛的蒼白臉色》布里克岱
1899年 畫布、油彩
71.4×91.8公分 私人收藏

倫敦才女布里克岱並不崇尚虛無的羅曼蒂克，她對愛情的見解，摻雜著女性的自覺主張，拒絕跟隨時下流行的戀愛觀，顯得格局寬闊。

處理戀愛的題材時，她時常筆端犀利、帶點諷刺，尖銳地刻劃出浪漫綺情中的人性弱點，例如這幅洩漏弦外之音的《真愛的蒼白臉色》，甫推出便相當引人注目，到了二十世紀初，更受到畫壇前輩們的激賞。

布里克岱本人興趣廣泛、多才多藝，不僅是出版界重要的彩色插畫家，還在1902年成了油畫藝術家中心有史以來第一位女性成員。她創作不輟且領域多元，曾受邀為英國BBC廣播公司大樓製作壁畫，也曾以虔誠教徒的身分，把自己手製的彩繪玻璃，捐贈給教堂。

這般美好女性的羅曼史為何呢？

布里克岱曾和一位名叫查理斯・羅斯的飛行員發展出深厚的情誼，兩人之間是否曾擦出戀愛火花已不得而知，只知布里克岱因此而迷上飛行知識，更以此為創作靈感，在作品裡描繪飛機模型。

小腳男僕

▶ 布里克岱 / Eleanor Fortescue Brickdale, 1872-1945

因為布里克岱的《小腳男僕》，有一陣子，倫敦藝術學院的女大學生都瘋狂起來，一個個剪去自己美麗的長髮，打扮成瀟灑嬌俏的「男僕」。與失戀的女子為了遺忘，毅然放棄長頭髮一樣，這個動作，象徵著追尋自己所愛的魄力和決心。

原本是一個女插畫家的布里克岱，因此意外成了油畫界的愛情教主，還改變了年輕女性的髮型時尚。

《小腳男僕》中的女主角海倫為了與愛人私奔而假扮成男裝，她小心聽取四周動靜，躡手躡腳穿過花園，正要去把她那頭濃密而柔美的金色長髮剪掉，好扮做愛人的男僕，追隨他到天涯海角。

彷彿聽到什麼奇怪聲響，畫中的海倫眼裡流露出驚慌。但努力沒有白費，最後有情人還是終成眷屬，她的勇氣，為她贏得了快樂的結局。

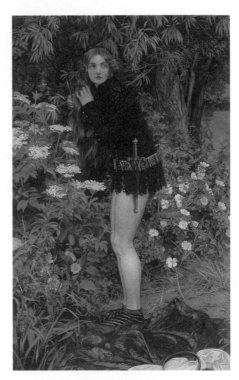

《小腳男僕》布里克岱 1905年 畫布、油彩
91×57公分 利物浦，沃克藝術畫廊

取材自蘇格蘭民謠，布里克岱留住了這動人的片刻，以長髮交換愛情的海倫，永遠鼓舞著勇於追求真愛的女子。

無法忘懷的女人

▶ 克拉姆斯科伊 / Ivan Nikolaevich Kramskoi, 1837-1887

在一個寒冬的早晨，一個女子乘坐馬車，從路上經過，在四目相接的那一瞬間，那種冷淡又優雅，凝視著似乎有話要說的神情，被畫家成功的捕捉。

一開始美術館替這幅畫取的名字是Neixvestnaya，意思是「陌生的女子」，在某次的展覽中，這幅畫被主辦單位取名為「無法忘懷的女人」，意思是，無意中在路上看到，卻讓人留下深刻印象的女子。此外也可以換個方式解釋為已經離自己遠去的心愛女子。在那次展覽中，這幅畫吸引了眾人的注意，且很受歡迎，後來就被正式命名為「無法忘懷的女人」。

克拉姆斯科伊在畫這幅畫時，正好在托爾斯泰出版《安娜‧卡列尼娜》後，以畫家與作家的交情，一般都認為，之所以無法確認畫家是以何人為模特兒作畫，是因為畫中女子根本是以安娜‧卡列尼娜的形象為創作的靈感來源。

站在這幅畫前，彷彿可以感受那一瞬間的注視，牽引住觀眾的情緒。

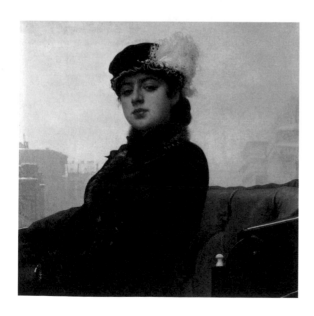

《無法忘懷的女人》克拉姆斯科伊
1883年 油畫 75.5×99公分
莫斯科，特雷柴可夫美術館

阿麗雅德妮的勝利

▶ **馬卡特** / Hans Makart, 1840-1884

馬卡特的這幅畫來自於希臘神話。克里特島的國王邁諾斯的妻子與公牛私通，生下一個牛頭人身的怪物。邁諾斯命人建了一個迷宮把怪物禁閉起來，同時下令雅典（當時被克里特島打敗變成屬地）每年要進貢七對童男童女，這些童男童女會被放入迷宮裡，然後等著被吞食。後來雅典王子特修斯回到城裡，便混入童男行列中，打算到克里特島去殺掉怪物，解救同胞。

邁諾斯王的女兒阿麗雅德妮卻愛上了特修斯。她交給特修斯一團線，叫他把線綁在迷宮門口，殺掉怪物後再沿著線走出來。特修斯果然用這方式殺掉了

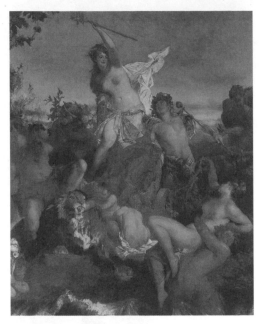

《阿麗雅德妮的勝利》馬卡特 1873年 畫布、油彩 476×784公分

怪物，並順利逃出來。他們離開克里特島，途中停泊在某座島上，一行人在島上紮營。但是特修斯卻在夢中夢見命運女神要他放棄阿麗雅德妮，特修斯不敢違抗神命，只好趁阿麗雅德妮熟睡時，偷偷開船離開。

天亮後發現自己被愛人遺棄，阿麗雅德妮悲傷不已，命運女神總算還有點良心，把她許配給酒神戴奧尼索斯，每逢酒神祭時，她就跟酒神一起接受眾人的敬拜，也算是有了好歸宿。

綺思

▶ 慕夏 / Alphonse Mucha, 1860-1939

　　1890年代，年輕的波西米亞藝術家慕夏前往巴黎追尋夢想，暫且靠著替人繪製簡單印刷品謀生，在此之前，他一心想成為肩負時代使命的民族藝術家，幾乎從未畫過女性。

　　直到某個新年前夕，巴黎歌劇界的第一女伶莎拉‧貝娜將製作自己首演海報的重責大任，交給當時唯一有空閒接受委託的他，意外將他領進另一條美術的幽徑──商業設計和生活視覺的先聲，新藝術。

　　慕夏開始以獨創的筆法畫莎拉，還為她設計服裝、造型及舞台，並仔細鑽研自然植物的姿態，藉以展現女性的柔性之美，一如為印製月曆而創作的《綺思》，高貴的女性在花朵環繞中優雅端座，豔麗非凡。《綺思》一推出，坊間便搶購一空，於是慕夏又將之改成單幅飾版上市。

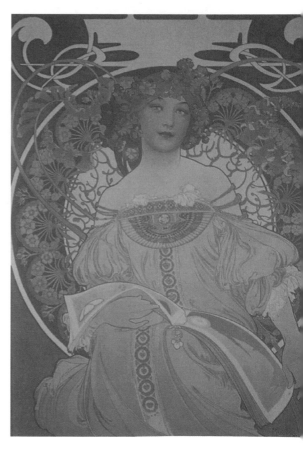

《綺思》慕夏 畫布、油彩 173×240公分
倫敦，維多利亞與艾伯特美術館

所謂的「新藝術」，是指流行於1890-1910年間，以法國和比利時為中心，用流暢的自由曲線為造型（特別以自然植物形狀為基礎），廣泛的在歐美間造成流行，這種以感性的有機曲線與非對稱架構為特徵的創作風格，就叫「新藝術運動」。其中以慕夏的海報、克林姆的繪畫與高第的建築最具特色。

身為飾品畫家的戀人及妻子，慕夏夫人理所當然能享受慕夏對她愛情的餽贈。結婚時，慕夏送她一條墜有三隻白鶴的項鍊，其上鑲著蛋白石羽毛，那即是象徵戀情與婚姻不渝的「慕夏夫人的項鍊」。

百合聖母 (局部)

▶ 慕夏 / Alphonse Mucha, 1860-1939

傳說女兒是父親前世的情人。難道正因為如此，所以慕夏在獨生女誕生的前四年，便能畫出她12歲時的容貌？不可思議！一身捷克傳統服飾打扮，悠然坐在《百合聖母》左下角的小女孩，就是慕夏作畫當時，尚未出世的愛女賈洛絲拉娃。

而這幅畫的傳奇趣味還不僅於此，若非1980年代，日本的修畫師發現了真相，畫中的賈洛絲拉娃，至今可能還被她的哥哥偷偷折在橫幅的背後，無法在世人面前亮相。

在到日本展出之前，所有人都以為這幅畫裡只存在著站立在盛放的百合之中、垂首斂目的純潔少女。原來是因為房子太小，容不下這種長度的畫

作，加上不時與討厭的妹妹爭吵，賈洛絲拉娃的哥哥便擅自把畫著她的那一半給折起來，將她隱匿了幾十年。

到底是家族血脈一系相承，賈洛絲拉娃的樣貌和神韻，如今亦複製到她哥的孫女、慕夏現年20多歲的曾孫女潭欣（Tamsin Mucha）的臉孔上了。

《百合聖母》（局部）慕夏 1905年 畫布、油彩 173×240 公分 捷克

在床上

　　因為殘疾的雙腳，自卑的土魯茲-羅特列克選擇遠離處處衣香鬢影的名流舞宴，居住在低賤的巴黎蒙馬特區，與紅燈戶的妓女和小酒館藝人廝混在一起。

　　他沉醉於這五光十色中摻雜著陰鬱與苦澀的生活，迷戀受命運所迫的女人，如實地畫著社會底層的人們：女裁縫、工人、黑人、舞孃……他覺得自己

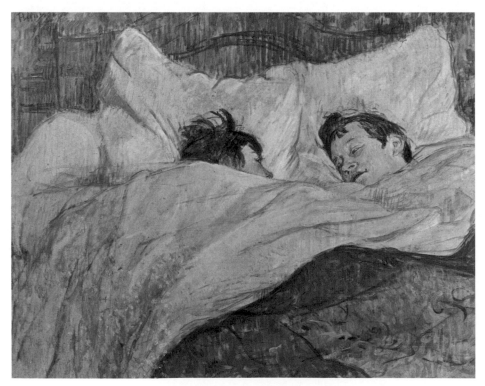

《在床上》土魯茲-羅特列克　1892年　畫布、油彩　99.5×81公分　巴黎，奧塞美術館

256

與他們頻率相通，並且從幾位遭人唾棄的妓女身上，得到了一點點趨近於溫情的愛情。同時，也見證著她們純潔的戀情。

在將肉體出賣給男人消費之後，不少妓女厭惡了任意向她們索取性愛的男性，成為女同性戀者，她們在繁燈落盡的黑暗裡互相擁抱、親吻，藉以撫慰彼此疲憊的身軀。

土魯茲-羅特列克的作品《在床上》，描繪的便是他的兩個妓女朋友之間，彼此凝視、疼惜的溫柔性愛，真誠的筆觸中，流露著生命的無奈。

手持紫羅蘭花束的貝爾特·莫利梭

▶ 馬奈 / Edouard Manet, 1832-1883

愛情不是馬奈能想像，即使他已擁有深愛的妻小，而貝爾特·莫利梭最後亦別嫁自己的親兄弟歐仁，兩人還是無法停止對彼此的思念。

迷戀是從1868年的羅浮宮開始的。他們在魯本斯的畫前相遇，在場的還有貝爾特的姊姊埃德馬。兩個如花似玉的姑娘都喜歡馬奈，而馬奈則深受貝爾特出眾的氣質和魅力所吸引，他邀請同為畫家的她擔任模特兒，努力捕捉她獨特的神韻。或許是受內心澎湃的情愫感染，她的倩影在馬奈筆下成為最出色的傑作。

聰慧的貝爾特表達愛意的方式，則是在繪畫上激勵著馬奈，提供睿智的見解，幫助他突破窠臼，此外，頂多只能在與母親及姊妹的信件往來中，稍稍吐露和馬奈之間超乎尋常的友誼罷了！

一幅幅迷人肖像，默認著馬奈與貝爾特這位紅顏知己之間未曾公開的柏拉圖式戀情。其中神祕、性感、高雅之最，是馬奈以繁複的畫法，為她——法國唯一的印象派女畫家，也是他深埋心底的戀情——留下的創作《手持紫羅蘭花束的貝爾特·莫利梭》。

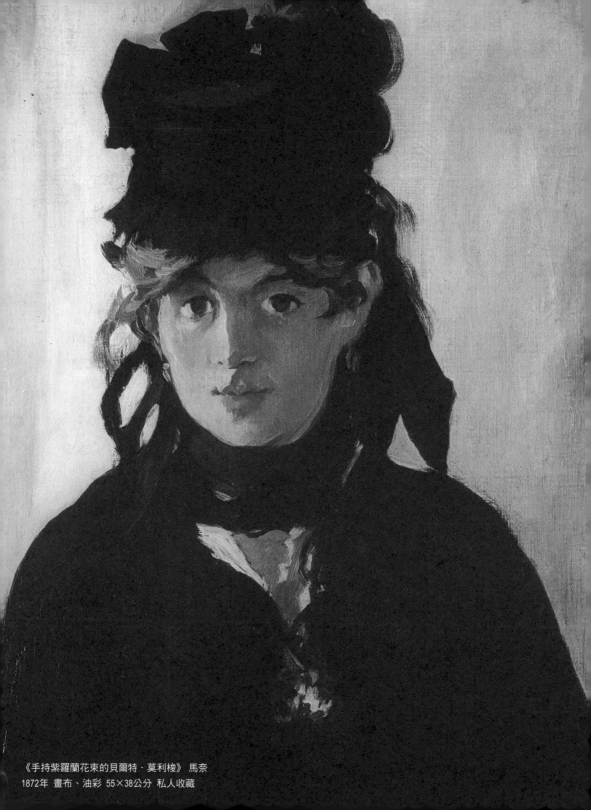

《手持紫羅蘭花束的貝爾特・莫利梭》 馬奈
1872年 畫布、油彩 55×38公分 私人收藏

奧林匹亞

▶ 馬奈 / Edouard Manet, 1832-1883

　　揣摩著女人慵懶側臥的丰姿，馬奈需要一個裸女。16歲的妓女維克托里娜·默朗碰巧來到他的面前，他便順勢提筆，邀她入畫，並以希臘最高女神的稱呼——「奧林匹亞」為她命名。

　　這個煙花女子因而盤據在以往只屬於天后赫拉、維納斯或貴族名媛的躺椅上，戴著昂貴庸俗的金手鐲、繫上黑緞帶，以無瑕胴體及傲慢的目光，嘲諷著世人。

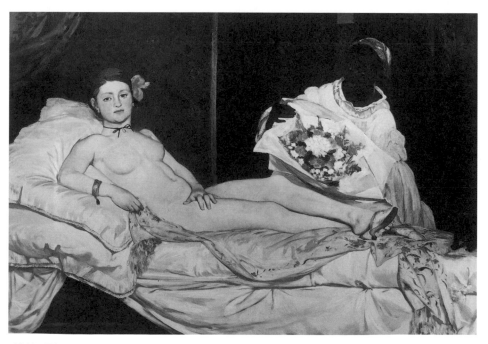

《奧林匹亞》 馬奈 1863年 畫布、油彩 130.5×190公分 巴黎，奧塞美術館

作畫的這一年，馬奈和情婦蘇珊娜十多年的愛情長跑也抵達了美好的終點。無論蘇珊娜十一年前生下的男孩是不是馬奈的親骨肉，此刻他們三人都是這新生家庭的重要成員了！

婚後兩年，馬奈大搖大擺將來自妓女戶的《奧林匹亞》送進沙龍參展。巴黎人不敢正視默朗揉合著聖潔與淫穢的美，用盡惡毒的言詞和方法（例如企圖持刀割壞畫作）侮蔑這幅畫作及畫家，卻又壓抑不住好奇心，一股腦擠在沙龍裡對「她」品頭論足。

這幅畫在當時引起喧然大波，但最後，這墮入煙塵的奧林匹亞歷經波折，終於被高高懸掛在奧塞美術館裡顯眼的位置，公開展現她誘人的裸體。

陽台

▶ 馬奈 / Edouard Manet, 1832-1883

白紗美人貝爾特·莫利梭握著紅色扇子，倚坐在陽台邊，深邃的眼睛注視著遠方，她蒼白的面容一把就攫住了眾人的注意力。

一方陽台中，捧著盤子走進暗處的馬奈朋友、打著靛藍色閃耀領帶、站在女士們身後的風景畫家，以及將洋傘當作小提琴般抱著的女演奏家，在貝爾特強烈的魅力下，全都模糊失了色。

光影流轉間，貝爾特難掩的美麗永遠是人們的目光焦點。早在羅浮宮不經意與她邂逅的那一刻，驚豔的馬奈就在心中為她留下了永恆的一角，而這正是愛情的開始。

縱然有緣無份、無法攜手偕老，她還是永遠佔據著他的畫布，成為令人神魂顛倒的首席女主角。坐著貝爾特的《陽台》場景，同樣也顯得如此湊巧而自然，即使刻意鋪排了畫面，馬奈還是描繪得像是偶然撞見、意外的一瞥。

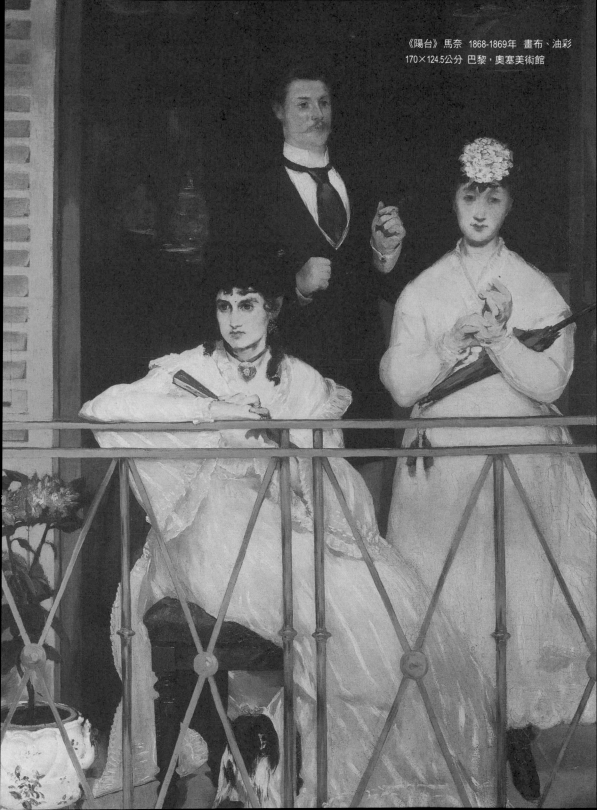

在舞台上

▶ 狄嘉 / Edgar Degas, 1834-1917

　　狄嘉不喜歡女人，他也終身未婚，但一生畫過許多的題材，芭蕾舞、賽馬以及女人是他繪畫生涯中最喜愛的三個主題。

　　他不但能畫出跳舞者的姿態，而且能對幾個高難度的平衡動作畫得非常傳神，如果沒有長期的觀察是很難做到的，他最常用觀賞歌劇所使用的望遠鏡，來做為觀察舞台上近距離或者遠距離的畫面。

　　為什麼那些跳芭蕾舞的女孩會引動狄嘉想把她們畫下來的衝動？要當個芭蕾舞星在當年的巴黎是很不容易的，不但要非常熱愛，還得有不計代價的辛苦勤練才能夠出頭。有些跳芭蕾舞的女孩只是因為家裡窮，去學跳舞至少還有飯吃，有的跳到後來就趕快找個人嫁了，真正能夠成為大明星的很少。狄嘉經常出入劇院和芭蕾學校，知道她們在舞台背後的辛酸，所以畫她們畫得最傳神。

　　這幅畫畫的是演出而非預演。畫裡巧笑倩兮、正在謝幕的舞者，引出觀眾一種夢幻式的遐思。

《在舞台上》狄嘉　1878年　粉彩單版畫　60×44公分　巴黎，奧塞美術館

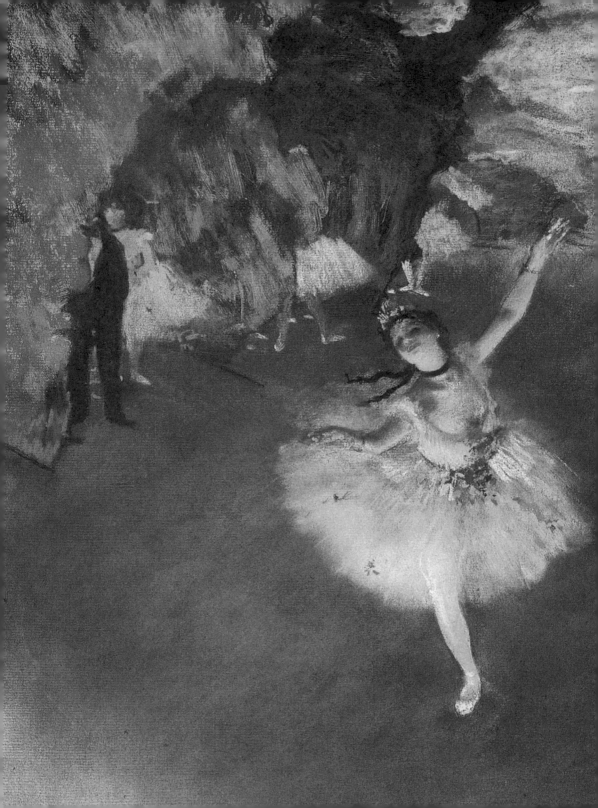

窗前的卡蜜兒（局部）

▶ 莫內 / Claude Monet, 1840-1926

　　1866年，莫內認識了一個名叫卡蜜兒的女子，兩人迅速墜入愛河。卡蜜兒從此順理成章變成莫內的專屬女主角，莫內也不斷畫出一幅又一幅卡蜜兒，或撐傘、或轉身，有時還要一人分飾多角，所以莫內早期的畫中若出現女性，大概多是卡蜜兒。

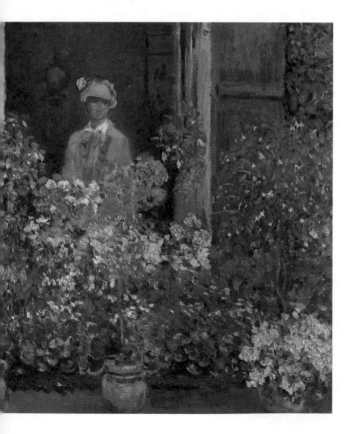

　　然而兩人相戀之初，家人反對他們的婚事，甚至因此斷絕經濟資助，生活過得很辛苦。儘管如此，依舊無法打擊兩人堅定的愛情。1870年，莫內終於與父母和好，重新獲得經濟支援，也正式把卡蜜兒娶進門，然後遷居到塞納河畔的阿戎堆，享受兩人的幸福時光。

《窗前的卡蜜兒》（局部） 莫內
1873年 畫布、油彩 60×49.5公分
私人收藏

《窗前的卡蜜兒》正是描繪這段悠閒時光的代表作。畫中明亮的光線，以及窗外五顏六色盛放的花朵，還有卡蜜兒略帶微笑的臉龐，可知他們當時的生活確實過得極為安定幸福，卡蜜兒也很享受這種愉悅與滿足。

撐傘的女人

▶ 莫內 / Claude Monet, 1840-1926

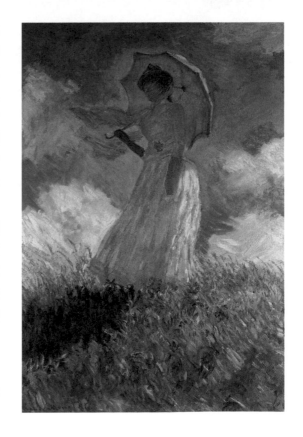

　　莫內總共畫過三幅撐傘的女人，在1875年的畫作《撐傘的女人》以妻子卡蜜兒為模特兒，還有長子約翰也一起入畫。這是個晴天的早上，母子倆在草地上漫步。陽光從畫面的右上方射下來，照在母子身上；微風吹起卡蜜兒的白色長裙，構成一幅優美的圖畫。

　　在仰視的角度下，她半側著身，姿態格外生動。陽光閃爍在她白色的衣裙和腳下的草地上，而她面龐邊輕輕飄起的白紗和轉動的裙擺顯示出風的撥弄。

《撐傘的女人》 莫內　1875年　油彩、畫布
100×81公分　華盛頓，國家畫廊

這段時間是莫內與卡蜜兒生活最平靜的時刻，莫內試著捕捉妻子的青春年華以及優美神態，相當成功，可說是莫內作品中最迷人的女性畫像。整幅畫只用了簡單的藍、綠、棕等自然的色彩，給人一種寧靜舒適的感覺。

可惜卡蜜兒早逝，莫內後來在1886年也畫了兩幅撐傘的女人，模特兒是他的第二任妻子，但是那兩幅的面目都很模糊，感覺仍像卡蜜兒的身影出現。或許莫內是藉此懷念卡蜜兒吧。

鞦韆

▶ 雷諾瓦 / Pierre-Auguste Renoir, 1841-1919

這是一個悠閒的午後，陽光正好。在悠閒、高雅的花園中，有個優雅美麗的女子很隨意的玩著鞦韆，在無形中散發出一股獨特的魅力，深深吸引周圍的人，不管是大人小孩都想跟她交談。雷諾瓦將那女子臉上的嬌柔慵懶表情，刻劃得非常細膩。周圍的那份寧靜、夢幻的美感，還有陽光從枝葉間隙灑下，光影斑斑點點的視覺效果，使整個畫面充滿閒適的氣氛。

雷諾瓦喜歡畫女人，各種神情與姿態，悠閒的、跳著舞的，有穿衣服的、沒穿衣服的，總是能捕捉女性一瞬間的表情，神韻極其動人。這幅畫的人物與場景也都是真人實地。作畫地點是雷諾瓦的贊助者家中後花園的一棵蘋果樹，樹上也正好掛著鞦韆，主角則應該是贊助者的女兒。

《鞦韆》雷諾瓦 1876年 油彩、畫布 92×73公分 巴黎，奧塞美術館

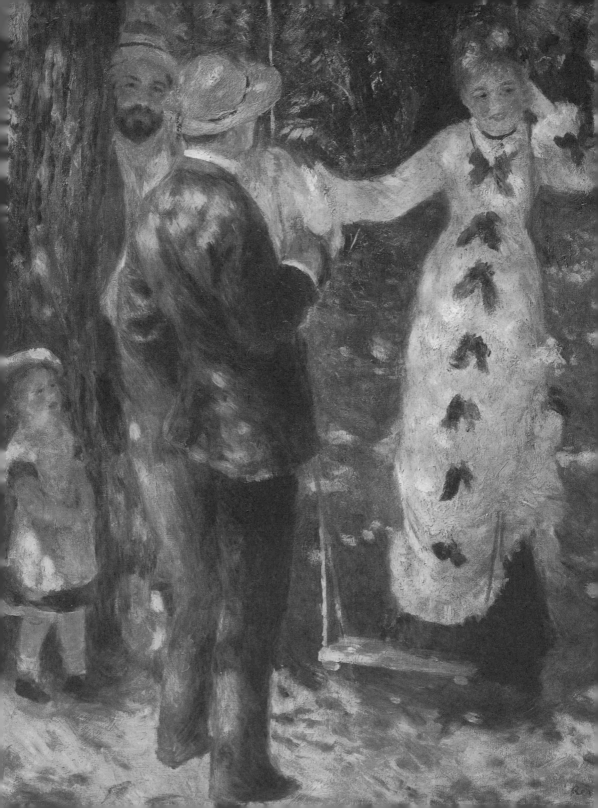

採花

這幅畫標誌著雷諾瓦繪畫風格的又一次轉變，筆觸更加自由，比以前更無拘無束。處於畫面中心的兩個女孩，勾勒得十分仔細和大膽，在柔和的景色中突顯出來。雷諾瓦既沒有用像馬奈般大塊大塊的顏料，也沒有用秀拉的點彩，而是巧妙地把線條與色調結合起來，描繪了處於夢幻般景色中活生生的人物，達到了整體的和諧。

《採花》 雷諾瓦 1890年
畫布、油彩 81.3×65.4公分
紐約，大都會博物館

268

鄉村之舞

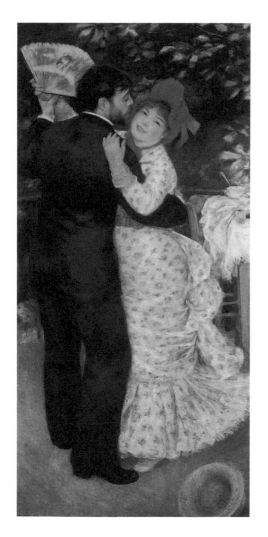

《鄉村之舞》雷諾瓦 1883年 油彩、畫布
180×98公分 巴黎，奧塞美術館

39歲那年，雷諾瓦認識了後來成為他妻子的艾琳·夏里戈，艾琳為雷諾瓦擔任許多畫作的模特兒，但與艾琳開始相戀時，雷諾瓦卻苦於自己的繪畫技巧無法再突破。1881年，他跟著畫家朋友們啟程去旅行，想藉此獲得技巧上的啟發，旅行了一年，才又回到巴黎。

沒想到艾琳仍癡癡的等待著雷諾瓦，他也在此時決定和艾琳成婚。第二年開始，受畫商委託，完成《城市之舞》、《鄉村之舞》、《布吉瓦爾之舞》三幅畫，《鄉村之舞》中那個臉頰豐腴、興高采烈的女子，就是艾琳。那時艾琳很年輕，才23歲，卻很了解雷諾瓦。她曾說過：「就像葡萄樹是為了釀成葡萄酒而生一般，雷諾瓦這個人是為了畫畫才來到這個世界的。畫得好也罷，畫得不好也罷，他無法不畫畫。」

城市之舞・布吉瓦爾之舞

▶ 雷諾瓦 / Pierre-Auguste Renoir, 1841-1919

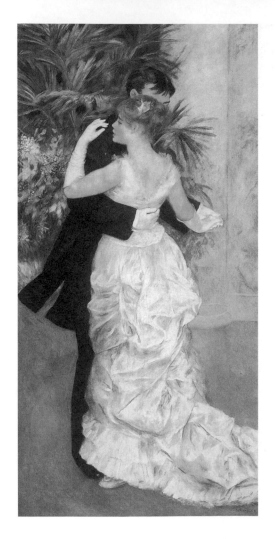

雷諾瓦的三幅系列畫作《城市之舞》、《鄉村之舞》、《布吉瓦爾之舞》，只有《鄉村之舞》的主角是他的妻子艾琳（當時還未成婚），另外兩幅的模特兒，則是一個叫做蘇珊娜・瓦拉頓的女子。

瓦拉頓除了本身是畫家，後來也生了一個有名的畫家兒子莫利斯・尤特里羅。當時她因為在馬戲團裡擔任雜耍演員受了傷無法再演出，只好轉行改當模特兒，被介紹給雷諾瓦認識。美麗的瓦拉頓深深吸引了雷諾瓦，兩人走得很近，據說雷諾瓦的三幅舞蹈畫作原本都要以瓦拉頓為模特兒，但是艾琳不高興，於是《鄉村之舞》改以艾琳為主角，但另外兩幅仍然以瓦拉頓為模特兒。

《城市之舞》雷諾瓦 1883年 畫布、油彩 180×90公分 巴黎，奧塞美術館

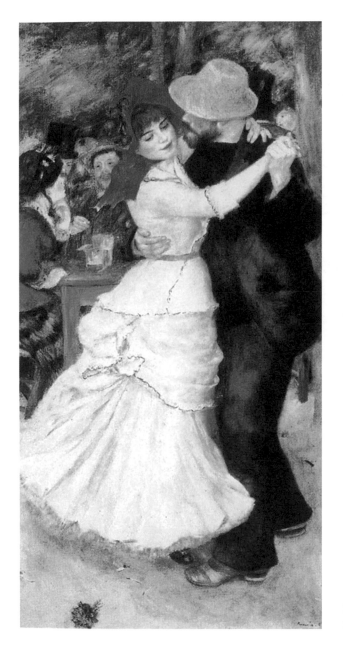

瓦拉頓和雷諾瓦的關係並沒有持續太久，一方面是因為艾琳的關係，另一方面是雷諾瓦對女性的看法。雷諾瓦認為女性除了美麗，心地要溫婉善良；但瓦拉頓出身貧困，不知自己的父親是誰，還要想辦法撫養年老的母親與幼子，個性十分堅強與直接，個性不合的兩人於是無法繼續發展下去。儘管如此，當時仍有傳言說瓦拉頓那父不詳的兒子其實是跟雷諾瓦生的。

《布吉瓦爾之舞》雷諾瓦　1883年
畫布、油彩　180×98公分
波士頓美術館

梳整頭髮的少女

▶ 卡莎特 / Mary Cassatt, 1844-1926

　　卡莎特是參與早期法國印象派的唯一一位美國人，狄嘉對卡莎特讚譽有加，兩人經常交流彼此之間關於藝術的看法，卡莎特也常為狄嘉擔任模特兒。為什麼卡莎特願意花這樣的時間？有一次一位朋友問卡莎特，她說：「有些人舉止很難令你滿意，或者是模特兒無法入畫。」很明顯她能夠了解狄嘉作畫時的想法與感覺，因此跟狄嘉一直合作愉快。

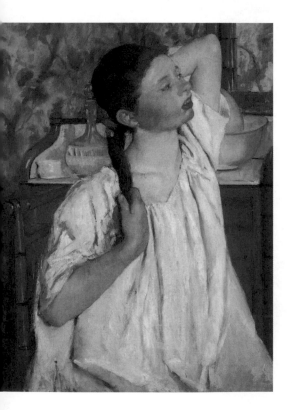

　　1886年印象派畫家舉行完最後一屆畫展之後，大家互贈畫作以茲留念。卡莎特有一幅繪畫的習作《梳整頭髮的少女》，她將這幅畫送給狄嘉，不知是否因為這幅畫是從狄嘉畫的許多沐浴後的女性整理頭髮的模樣得到的靈感，這幅畫後來掛在狄嘉的公寓裡。

　　狄嘉有好多畫後來被美國人收購或收藏，大都是卡莎特的功勞。他們倆還一起去西班牙旅行過，朋友們都以為他們會結婚，可是兩個人卻都終身未婚，全心奉獻給藝術了。

《梳整頭髮的少女》卡莎特　1886年　油彩、畫布
75×62.2公分　華盛頓，國家畫廊

處女

▶ 克林姆 / Gustav Klimt, 1862-1918

　　進過克林姆畫室的模特兒，離開時經常會多一個身分——畫家的情婦。克林姆對自己離經叛道的行徑，從不遮遮掩掩，還將愛人們沉醉性愛、如花般盛放的優美姿態以畫銘記。

　　1918年，隨著他的逝世，出現來爭奪遺產的私生子女人數，保守地透露了他的情人數量。然而，稱得上人生伴侶的，也僅有身兼朋友、工作夥伴、模特兒、戀人，甚至接近妻子角色的艾蜜莉一個。她是克林姆晚年寓言畫《處女》的原型，觸發了克林姆對「生命」、「成長」、「性」與「愛」各層面的感受與思索。

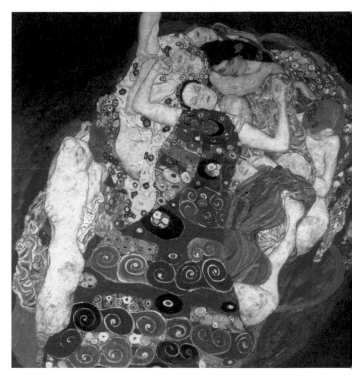

《處女》克林姆　1913年　畫布、油彩　190×200公分
布拉格，國立博物館

　　在《處女》中，七個女孩的軀幹交纏成絢麗的花團，胚胎似的空間裡，成長中的少女正體會情愛遊戲，藉著愛欲的激盪，逐漸發覺自己的感官正在甦醒，怒放的情欲和夢幻般的表現，將克林姆的「象徵」技法推上了高峰。

吻

▶ 克林姆 / *Gustav Klimt, 1862-1918*

　　克林姆的畫對於肉體、女人有著相當大的描繪，《吻》這幅畫是他的代表作之一，裡面兼容了克林姆兩個不斷重複的主題——濃重而神聖的金黃色用色技法，以及強烈的情欲。當年作品一完成，立即受到世人的盛讚，並被奧地利政府收購；爾後，這幅畫成為二十世紀最醒目的作品之一。

　　一對情侶擁抱著對方的身體，跪在毛毯上，女人心滿意足的表情，讓人感覺到她以歡欣喜悅的心情接受情人的親吻，兩人是如此深愛著對方，沒有任何猶疑，一切憑感官的接觸來感受對方的愛及對彼此的眷戀。

　　男人像對待珍寶般，捧著女人的臉頰和後頸，用熱烈的唇重重的親吻在她的嘴角上，女人像是沈醉在情欲中，卻又羞赧的表情，讓人感受到性的矛盾。

永遠的戀人

　　艾蜜莉·弗羅格是當時巴黎社交界的名女人，她經營一家專門提供服裝給當時上流社會女人的服飾店，她本身亦是上流社會裡的一份子，她是克林姆弟弟的遺孀的姊姊，當克林姆負起照顧弟弟遺孀的責任時，兩人亦開始交往。

　　這位受到社交界貴婦狂熱青睞、無論是貴族女性或是知識型女性都渴望成為他的模特兒的畫家，心中卻只認定一位女性，成為他長久的情婦，她就是艾蜜莉·弗羅格。在兩人交往的二十七年裡，克林姆反覆地為她畫肖像，彷彿像是為她準備了一個專屬指定席般，讓人羨慕。

《吻》克林姆　1907-1908年　畫布、油彩　180×180公分　維也納，奧地利美術館

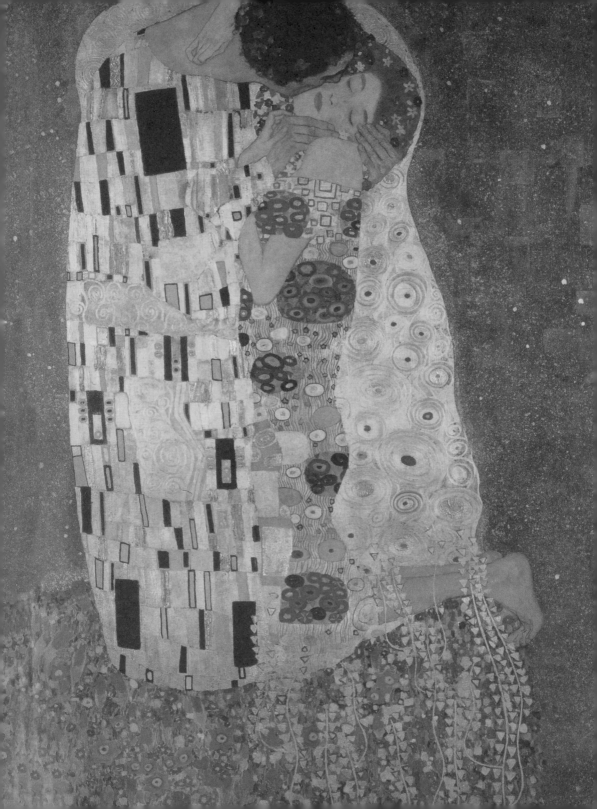

畫作發表的時期，正是克林姆精神、創作或私生活等方面最活躍的時候，尤其他和艾蜜莉的戀情也趨於穩定，使他的畫作充滿一種愛的光輝和永恆，這種精神正是克林姆所追求的主題——與死相鄰的愛。

茱迪斯

▶ 克林姆 / Gustav Klimt, 1862-1918

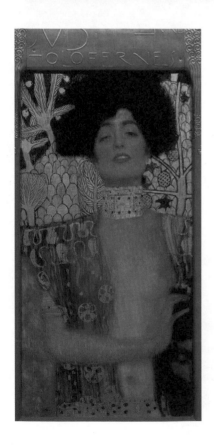

茱迪斯是位貞潔的猶太遺孀，為了將伯休利亞城從亞述人的圍困中解救出來，她配戴華麗的首飾，穿著放蕩地跑去敵營首領的帳蓬，假裝被他吸引、向他示愛，接著趁他不注意時，砍下他的腦袋，救了她的城市。

克林姆和許多世紀末的藝術家一樣，他著迷於「蕩婦」題材，喜歡描寫誘人又會招至災禍的妖姬，敘述男人因為拜倒在妖姬的石榴裙下，導致國破人亡的故事，尤其加上克林姆慣用的金黃色來著墨，更顯現出男人因何會為了一個珠光寶氣卻又近乎裸露的蕩婦而喪失魂魄的強烈說服力。

整幅圖畫強調了茱迪斯近乎裸露的身軀和半閉的明眸，增加了茱迪斯的放蕩感，

《茱迪斯》克林姆 1901年 畫布、油彩 84×42公分
維也納，奧地利美術館

276

她有著使人近乎喪失意志力的魔力，讓人願意與她靈肉糾葛，她手中的首級的表情平靜，似乎是甘願死在她手中，這也是克林姆作品中所富含的深意：愛與死的糾葛。

期待

▶ **克林姆** / Gustav Klimt, 1862-1918

艾蜜莉·弗羅格的住所裡有一個房間，收藏著戀人克林姆的畫具、數百張素描、鍾愛的和服與其他物品。克林姆死後，她將房門上了鎖，留下一把再也不曾啟動的鑰匙，把兩人之間的愛戀，封存在裡面。

比利時大富翁阿夫·斯托克利特在布魯塞爾的豪邸裡，也有一個房間，這個房間以克林姆的混合媒材鑲嵌畫大肆裝潢，當作餐室使用，克林姆把它稱作「生命之屋」。富翁是個分離派藝術的狂熱份子，答應大畫家不計成本的採用金屬、馬賽克和各式彩色玻璃，鋪張地營造他所熱愛的拜占庭情調。

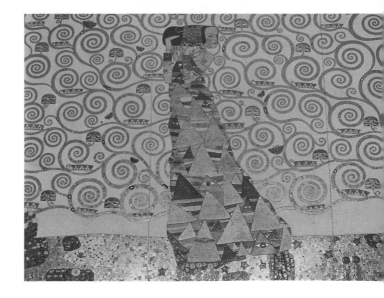

《期待》克林姆 1905-1909年
蛋彩、蠟筆、金箔、銀箔
布魯塞爾，斯托克利特宮

在魔幻的紋樣與圖飾中，他塑造了一個以大小三角形構成、象徵著「期待」的東方女人，捧髮托腮，純真又神祕，雖然不是以艾蜜莉為模特兒，卻把她的神韻，從維也納的房間，偷渡到了這個位於布魯塞爾的房間。

　　或許對戀愛中的愛侶而言，倘若心懷愛意，戀人便無所不在。

新娘

▶ 克林姆 / Gustav Klimt, 1862-1918

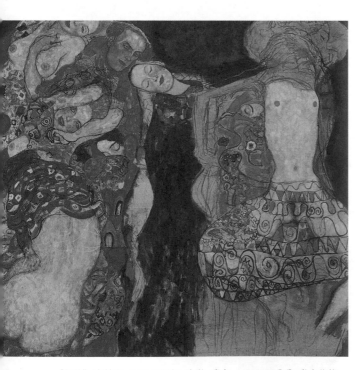

《新娘》克林姆 1917-1918年 油彩、畫布 166×190公分 私人收藏

在世紀末冷凝的空氣中相遇。艾蜜莉像一陣清風，為克林姆濃稠的情愛生活，注入新鮮氧氣。

艾蜜莉在維也納開了時裝名品店，而克林姆為她設計珠寶與服裝，兩人就此相戀。畫家的生活放蕩不羈，畫室出入著風情萬種的模特兒，畫布上裸女春光無限，但情婦艾蜜莉一出現就是永久，二十七年來不曾與他分離。而克林姆牽過這小他許多歲的小情人的手，就再也放不開她了。

只不過不知何故，兩人都一輩子保持單身，似乎刻意要避開婚姻的繫絆，不但不曾論及婚嫁，甚至傳說不曾發生過肉體關係。由於克林姆是縱情聲色出了名，這段「情謎」自然引發無限遐思，有人說，在這位情色畫家的心裡，愛與欲望是分開的東西，而艾蜜莉正是能給予他純粹的精神性戀愛，卻無法觸發他感官欲望的情人。

　　縱使艾蜜莉從未成為他的新娘，克林姆依然無法忘卻對她的依戀，在未完成的遺作《新娘》中，克林姆延續著《處女》中，對感官覺醒中的少女的描繪，少女將成為愛人的新娘，正幻想著婚後的床笫愛欲生活。據說，中央這位容貌安詳的新娘，正是始終以溫柔姿態陪伴在克林姆身邊的艾蜜莉。

愛

▶克林姆 / Gustav Klimt, 1862-1918

　　1892年，與克林姆一起經營藝術工作室的弟弟恩斯特英年早逝，留下年輕的遺孀和幼子獨自生活。和弟弟感情深厚的克林姆，一肩挑起照顧她們的責任，也因此與弟媳的姊姊艾蜜莉有了更頻繁的接觸與交流，日後，還替她擁有的服飾店設計商品，成為她的事業夥伴。

　　克林姆激賞這個女人的品味與才華，二十七年的光陰裡，他們之間一直保持著一種細水長流似的關係。從艾蜜莉的身上，克林姆先得到了精神相通的「愛」，而非肢體觸發的「性」。

　　然而愛情本就懸疑性十足，甜美又充滿猜疑，1895年，克林姆畫下他戀愛的初體驗《愛》。那時，他還尚未明目張膽地讓眾情婦在畫布上春光乍洩，畫中一對男女深情相擁，神情雖不若享受性愛時的銷魂，卻也激情無限，背景裡，隱約出現好幾張天使般純潔、魔鬼般邪惡的臉龐，象徵著女性的成長階段，也暗示著愛情中會出現的疑懼和嫉妒。

《愛》克林姆　1895年　畫布、油彩　60×40公分　維也納，市立歷史博物館

女友

謾罵聲不斷。紳士手杖頓地、淑女們焦慮地手搖扇子，不停掩面，臉色蒼白地幾乎要厥過去。

「下流！」「嚇，真是不知廉恥……」「噢！我要暈過去了！」「拿面屏風來擋擋吧！」

是克林姆的畫刺痛了他們的眼睛，不過在他筆下女主角張開雙股的同時，也解放了另一群叛逆份子的心靈。因為，克林姆畫布上的女子奇顏異色、恣情愛欲，放肆地在美術館裡魚水交歡。

據說畫家在畫室裡亦是如此，一次召集好幾個裸體模特兒，在靈感枯竭時邀請其中一個共享性愛，於感官開放的狀態下，潑灑金色調的愉悅光芒。

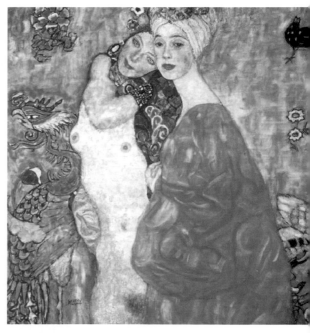

《女友》克林姆 1916-1917年 畫布、油彩 99×99公分

這是世紀末的華麗、頹廢中的恣意，克林姆理直氣壯地讓他眼裡最純潔的色情玷汙藝術，並且大方的讓同性之愛暴露在陽光下：為女同性戀發聲的這幅《女友》，火紅溫熱的氣息瀰漫，且奇異地結合了龍鳳、牡丹、仙鶴、錦雉等中國風的裝飾圖案，張狂又不失溫柔的展現了兩個女朋友之間存在的官能與精神之愛。

達娜厄

▶ 克林姆 / Gustav Klimt, 1862-1918

　　這是克林姆的畫作中，最露骨也最強烈地表現性愛的作品之一。畫中的達娜厄處在色情蕩漾的心醉神迷之中，玫瑰色的臉頰，顯示她正為情欲所煽動，金色的流水在她分開的大腿間流過，引起觀賞者無限遐想。

　　達娜厄是阿哥斯王的女兒，因為神諭而被關在高塔上，只有一個老嫗在照顧她，不准她和任何男子接觸。有一天，宙斯趁著狂風暴雨，變成一陣黃金雨，落到達娜厄的寢室，並且回復成原形，達娜厄看到俊美的宙斯便立刻愛上他，從此宙斯便天天變成一陣黃金雨下到達娜厄的寢室與她相會。

　　克林姆只是把這個故事當作他充滿想像力的幻想契機，金黃色的雨滿足其展現色彩的欲望，達娜厄捲曲的身體讓人充分感受她肉體的性感，而她面帶微笑卻發紅的臉龐，讓人感受到她是沈浸在愛情和情欲的喜悅中，不可自拔。

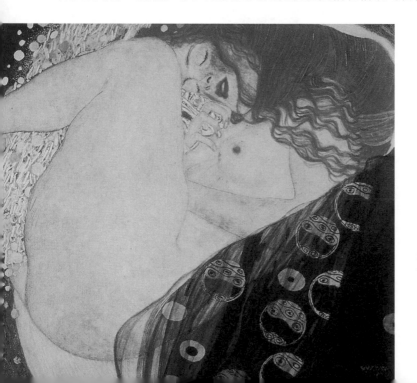

《達娜厄》克林姆
1907-1908年
畫布、油彩
77×83公分　私人收藏

擁抱

▶ 克林姆 / Gustav Klimt, 1862-1918

一旦被這個「宿命的女人」盯上了（或者說是男人盯上了她），必定會捲進愛的漩渦，誰也不得全身而退。艾瑪‧瑪莉亞‧辛德勒的芳名，在十九世紀末的維也納無人不曉，她的美成為藝文圈裡的一種時尚，她的氣質和才華魅惑了藝術家的心靈，讓他們一一跪拜在她的腳邊，畫家柯克西卡訂做了她的人像布娃娃，幾近瘋狂地帶著走；作曲家馬勒娶了她；此外還有建築師葛羅斐斯、作家威爾佛……甚至連女伴無數的春宮畫家克林姆，也拜倒在她的石榴裙下。

克林姆終究還是落入了當時藝術家無可倖免的宿命——愛上了艾瑪，將她當作自己的「繆斯女神」。艾瑪與克林姆相戀一場，最後雖然沒有結果，但在克林姆心中留下了一段不可抹滅的記憶。兩人的情意攀升到最高峰時，甜蜜仰首相望，身心交會，化作水乳交融的擁抱，那是刻骨銘心的永恆感受。於是，克林姆把它畫進《擁抱》裡，讓自己與過往的情人，在宿世裡相擁。

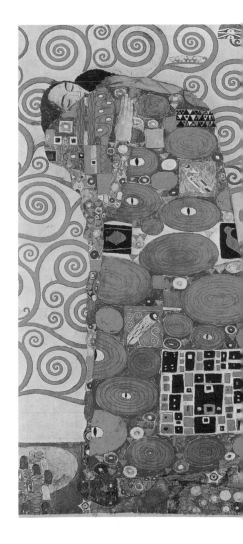

《擁抱》 克林姆　1905-1909年　壁紙、混合媒材　194×121公分
維也納，奧地利工藝美術館

歡喜（「貝多芬帶飾」，局部）

▶克林姆 / Gustav Klimt, 1862-1918

1907年，於畫作《吻》中，克林姆獻上深情款款的「世紀之吻」，給最愛的女人艾蜜莉。1902年，因馬克思·克林格為「分離派畫展」所創作的貝多芬雕像，他愛上貝多芬的第九號交響曲《快樂頌》，並為此「給了全世界一個吻」。

《歡喜》「貝多芬帶飾」（局部） 克林姆 1902年 混合技法 220×3400公分 維也納，分離派美術館

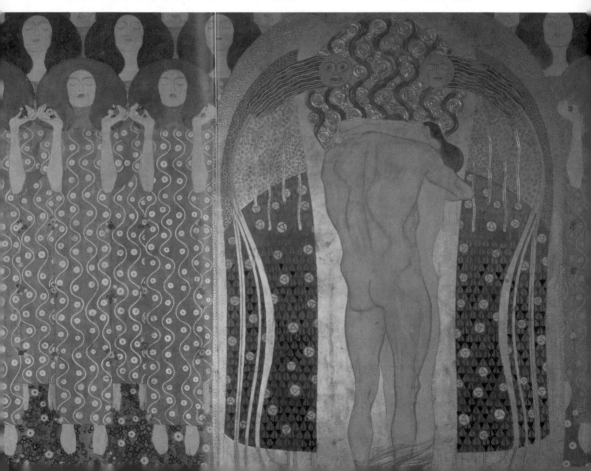

如今，這個吻還烙印在奧地利維也納的分離派中心，以超越一個世紀的時光，迷醉著一批批前來參訪的遊客。那座美術館的屋頂有個大金球，裡頭則有著這幅長達34公尺的「快樂頌之吻」——《貝多芬帶飾》。

當這個男人愛上妳，便會情不自禁以金色吻遍妳的心。而這次給的吻，放縱著赤裸裸的情欲，強勢地表達人們「追求幸福」時的義無反顧。畫中，渴望幸福的男女以濃情烈愛戰勝了險阻，唱出愛情的快樂頌歌，而音樂使者貝多芬的塑像就矗立在正中央，彷彿是這頹靡世紀末的救世主。

這個吻灼灼其華，肆無忌憚地宣示著克林姆的主張：藝術是一切的指引，性愛則是唯一的救贖！

膽敢以色情曲解《快樂頌》，褻瀆這不斷呼喚著「哈利路亞」的神聖頌歌，克林姆想當然爾惹惱了貝多芬的眾多信徒，他們大力抨擊這幅畫，視之為妖物。不過，大概是因為在此新作中，這位分離派性愛畫家，已將慣常描繪的情欲轉化成對愛情的信仰，所以最後意外被保守的奧地利政府收購了。

風的新娘

▶ 柯克西卡 / Oskar Kokoschka, 1886-1980

「親愛的，我們的愛永遠活在《風的新娘（風暴）》之中。」

這封1964年2月拍的電報，是柯克西卡最後的情書，那時他78歲，而艾瑪85歲了。這一場愛情風暴已然歇止，但《風的新娘》卻成為他們青春戀情的熾烈印記。

1912年的春天，西洋畫壇上演最癡狂的維也納愛情故事。

這位「藝術家的女神」艾瑪，在褐色秀髮下是張令人窒息的美豔臉龐，一雙紫水晶般澄澈的眼眸，略帶魅惑的憂傷情調，讓有名的叛逆青年畫家柯克西

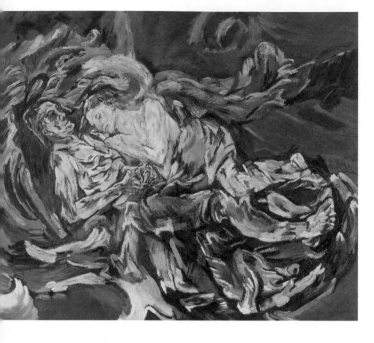

《風的新娘》柯克西卡 1914年
畫布、油彩 181×220公分
瑞士，巴塞爾美術館

卡第一眼就深深愛上這個不受傳統道德束縛的女人，為她意亂情迷，也從此深陷嫉妒的地獄之火中。

「如果你創造出傑作，我們就結婚！」

就是因為這句結婚的承諾，柯克西卡畫了《風的新娘》。畫家放棄先前所描繪惡魔般的粗野性愛，一對戀人緊緊擁抱，飄盪在洶湧的海浪漩渦之上，而悲劇冷酷的藍色調，則強烈預告終結愛情的那一場暴雨風即將狂捲而來。

逐愛的維也納第一繆斯女神

「世紀末維也納之花」艾瑪才貌雙全，吸引了無數藝術家拜倒在她的石榴裙下。17歲那一年，遇見初戀情人——35歲的畫家克林姆；23歲時嫁給大她20歲的樂壇巨匠馬勒；當柯克西卡認識艾瑪時，馬勒剛病逝，她與柯克西卡交往的那三年，也寫情書給近代建築之父葛羅裴斯；1914年，兩人戀情在激烈爭吵中產生裂痕，艾瑪再度墮胎，翌年，絕望的柯克西卡奔赴戰場，艾瑪則嫁給了葛羅裴斯；當時，德國表現主義代表作家兼詩人威爾費爾也是她的情人，後來成了她的第三任丈夫。

藍色的女人

　　在第一次世界大戰烽火下，柯克西卡身負重傷，艾瑪也嫁給了情敵。他心碎地遠離傷心地維也納，避居到德國的德勒斯登，而瘋狂的因子卻正悄悄佔領他黑暗的靈魂。

　　他開始設計草圖並寫信給女性人形師，請她打造「一個真正的女人」。當柯克西卡收到這個真人大小的布娃娃，在陽光照射下，恍然間他看見了艾瑪，柯克西卡滿心歡喜地畫上艾瑪的五官——她終於重回到他的生命中了。他們一起生活，以她為模特兒畫了《藍色的女人》，還帶她去看戲，更將這位布娃娃情人介紹給他的朋友們認識。

　　看到眼前如此荒謬的景象，朋友勸他清醒一點，更有人嘲諷他的病態行徑。始終狂亂遊走在現實與虛擬之間，柯克西卡只感到絕望，當著朋友的面，他砍掉布娃娃的頭，以一場葬禮告別此生最愛的女人。

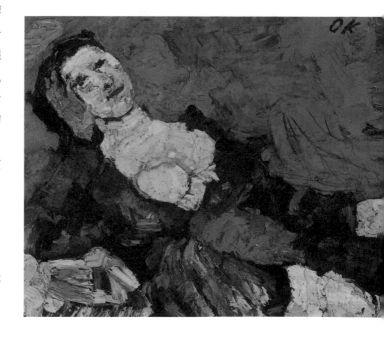

《藍色的女人》 柯克西卡　1919年
畫布、油彩　75×100公分　司徒加，
符騰堡國家美術館

擁抱

　　席勒為了作畫,與瓦莉搬到奧地利東北部的紐林根巴哈小鎮,但卻因席勒將附近的女孩帶回畫室作為他的模特兒,而被警察以「誘拐少女」的罪名拘捕,在此誘拐事件之後,兩人又回到了維也納。

　　在維也納,席勒與鄰居的一對姊妹相遇,從最初的打招呼發展成親密的來往。夢想著婚姻生活的席勒,渴望擁有屬於自己的婚姻生活,但對象卻不是與他生活多年的瓦莉,而是這對姊妹中的任何一個。埃迪特——姊妹中的姊姊,接受了席勒的求婚,同時要求席勒必須徹底地與瓦莉斷絕關係,雖然席勒已深深愛著埃迪特,可是卻曾偷偷地要求瓦莉成為他的情婦,不過卻被瓦莉拒絕了。

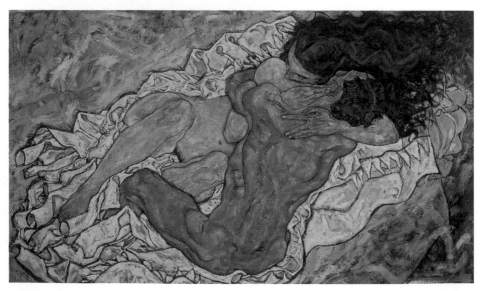

《擁抱》席勒 1917年 油彩、畫布 100×172公分 奧地利美術館

288

席勒與埃迪特的婚姻，讓他體驗了短暫的、平凡的幸福。感冒席捲了整個歐洲，懷有身孕的埃迪特在病魔的纏繞下離開了人世，席勒也得了與妻子相同的疾病，並在妻子死後的三天去世。

坐在椅子上的埃迪特

▶ 席勒 / Egon Sehiele, 1890-1918

出生在奧地利圖爾恩的席勒，父親是個鐵路工人，但在他年少時失去了父愛，再加上與母親的失和，使得席勒十分渴望家的溫暖。

1915年，埃迪特寫給席勒的信如此寫著：「他們愛怎麼說就怎麼說（我是指我們家），我的觀點和他們不同，因此我可以完全分享你的觀念和外表……我愛你，別以為我的愛是盲目的，我因嫉妒而決定和W.絕交。不，我只是想有個清楚的開始……你比我的家人重要，請別輕視這點，因為我真的很愛他們……我在幾乎黑暗的盥洗室中寫這封信……相信我對你的愛，我們就會成為世界上最快樂的人。」也許就是因為這樣的一封信，讓席勒選擇了埃迪特成為自己的妻了，讓她更加渴望的組成一個家庭。

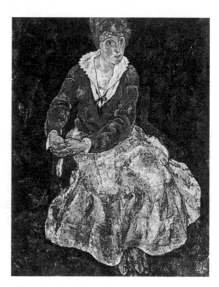

《坐在椅子上的埃迪特》 席勒 1918年 油彩、畫布 139.5×109.2公分 奧地利美術館

結婚後的席勒，畫作中流露出更多的人情味及家的感覺，這幅《坐在椅子上的埃迪特》則與畫家以前帶有色情的畫作截然不同。

席勒鑑賞樞機卿和尼僧

▶ 席勒 / Egon Sehiele, 1890-1918

曾屬於席勒的老師克林姆的模特兒兼性伴侶的瓦莉,在克林姆的轉讓下,使瓦莉成為席勒的模特兒及同居人。

席勒對老師克林姆的仰慕及尊敬不言可喻,但是,在藝術及感情上,兩人卻又緊緊的牽連及匹敵,此幅《席勒鑑賞樞機卿和尼僧》便是受克林姆《吻》的影響所創作,這也是席勒表現出與克林姆心靈糾葛的作品之一。

此外再加上瓦莉,使得三個人間複雜的關係就如同樞機主教與修女,修道院的禁欲戒條警告著主教及修女,但在情欲的作祟下,主教與修女情不自禁地觸犯了修道院的戒律,此時的修女雖然心懷恐懼,擔心別人發現此事,但卻又無法抗拒並接受了這個緊摟著自己不放的男人的吻。

縱使席勒與瓦莉是那樣喜愛著彼此,但心中卻永遠存在著克林姆的陰影,也許就是在這樣的陰影之下,即便對婚姻的渴望,希望能擁有家的席勒,卻仍然拋棄了瓦莉,選擇了規矩人家中的埃迪特。

《席勒鑑賞樞機卿和尼僧》 席勒 1912年
奧地利美術館

290

大溪地的兩個女人

▶ 高更 / Paul Gauguin, 1848-1903

　　1890年代高更厭煩了巴黎的文明生活，憧憬原始的部落生活，於是遠渡至大洋洲的大溪地，展開人生的另一個旅程。他對大溪地的喜愛，是因為那裡氣候溫和、土地豐腴，又有許多親切無邪的土著婦女。該地的美與神祕令他深深著迷，他非但捨不得離開，還要深入去探尋那片原始、未開發的純真。大溪地對他而言，是夢寐以求的桃花源，也是創作靈感的泉源。

　　1892創作的《大溪地的兩個女人》是一幅美麗的作品，畫中充滿了古典的沉靜氣質、當地女性的純真以及自然之美。大溪地的生活步調悠閒，兩個女子在海邊靜坐，可能是姊妹淘相約聊天，姿態隨性，一點都不拘謹，只在面對捕捉這一刻的畫家注視時，出現一點點羞怯。對大溪地女性的喜愛與觀察，讓高更將這種神態描繪得活靈活現。

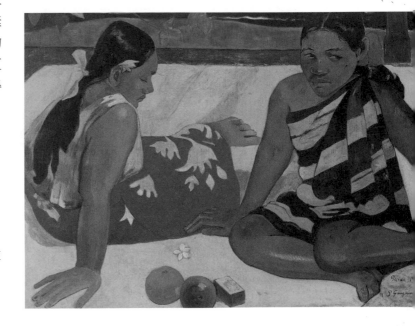

《大溪地的兩個女人》高更
1892年 油彩、畫布
67×92公分
德勒斯登美術館

戴芒果花的大溪地年輕姑娘

▶ 高更 / Paul Gauguin, 1848-1903

　　高更於 1893 年回到巴黎，但重返過去所熟悉的環境和社會卻使他大失所望。一年半之後，他又重新踏上大溪地，決心不再返回歐洲的文明世界。

　　此畫於1899年完成，高更被大溪地姑娘的古典美、姿態和風度所迷住，他設法在自己的畫中抓住女性的魅力，突顯她們的姿態，使她們更富有生命力。

　　天真而未被世俗污染的少女，手持花籃覷腆的表情，微微傾側的臉，自然坦露的身體，面對這樣的甜蜜引誘，純樸的人們友善而熱情的對待，實在令人難以無動於衷。手上的花籃帶有奉獻的意味，和純潔無瑕的女性裸體形象，欣賞者似乎也能進入到畫面所展示的美好世界之中，求得片刻的幸福。

哈！你吃醋啦？

▶ 高更 / Paul Gauguin, 1848-1903

　　高更在大溪地的眾多作品中，常以日常生活的口吻作為畫作命題，比如「哈！你吃醋啦？」「為何生氣？」等，充分顯示出高更在大溪地的生活，過得相當閒適與優逸。

　　高更在這一時期畫了很多氣氛輕鬆與歡愉的畫，常常以兩個女子作為主要角色。女孩子在說悄悄話。能告訴我嗎？那可不行。哎呀！你嫉妒嗎？好吧，那就畫下來。《哈！你吃醋啦？》裡，兩個女孩子赤裸著身體，躺著的那

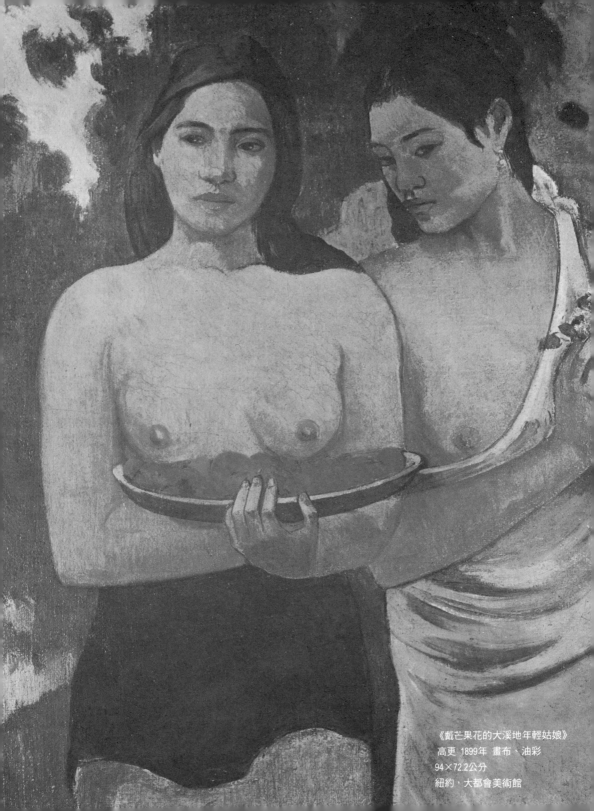

《戴芒果花的大溪地年輕姑娘》
高更 1899年 畫布、油彩
94×72.2公分
紐約，大都會美術館

個心情似乎很愉快，坐著的則似乎有點小嫉妒：「看你高興的！」高更把海邊沙地畫成粉紅色，海水則是繽紛的色彩。

在高更筆下，充分表現了大溪地婦女的純樸、健康，還有肉體的質感，可見他確實深受這個環境與人們的吸引。不僅如此，在當地他也娶了一個妻子。有很多畫作都是以他的年輕小妻子為模特兒。

《哈！你吃醋啦？》高更　1892年　畫布、油彩　68×92公分　俄羅斯，普希金美術館

憂傷

▶ 梵谷 / Vincent Van Gogh, 1853-1890

　　這個女人何以如此絕望？她坐在街頭，憔悴滄桑，瘦削的身子骨快要抵擋不住寒風的吹襲。分明還是花樣的年華，臉上的光彩卻硬生生被命運的苦澀逼退了。

　　剛剛失戀的梵谷以為自己心碎了，再也無法去愛，直到被她憂傷的眼神撼動，把她的苦楚畫在這幅《憂傷》裡。

　　她是海牙的妓女克莉絲汀，命運加諸於她的種種令人不敢領教。不僅懷著身孕，還染上了性病，家中那個父不詳的孩子和虛弱的老母親，無奈地消耗著她的青春。

　　梵谷由衷的悲憐她，一心想從社會的邊緣將她解救出來，而他也不必再苦苦與自身巨大的孤寂搏

《憂傷》梵谷　1882年　紙、黑色炭筆　44.5×37公分
倫敦，私人收藏

鬥。不顧眾人反對，他搬去與她共同生活，照料生病的她，還在自身難保的情況下，為她挑起一家子的生計問題。

　　然而，竭盡的付出依然填補不了彼此內心的空洞，貧困的陰影始終緊緊跟隨著他們，一年八個月之後，克莉絲汀又重回街頭，酗酒賣身。為此深陷絕望中的梵谷，則在弟弟西奧的努力下離開了她。

隆河的星夜

▶ 梵谷 / Vincent Van Gogh, 1853-1890

　　麥子色的天空下、向日葵盛放的田埂中、星光點點的夏夜晚風裡，處處有著文生・梵谷和她的身影。

《隆河的星夜》 梵谷　1888年　畫布、油彩　72.5×92公分　巴黎，奧塞美術館

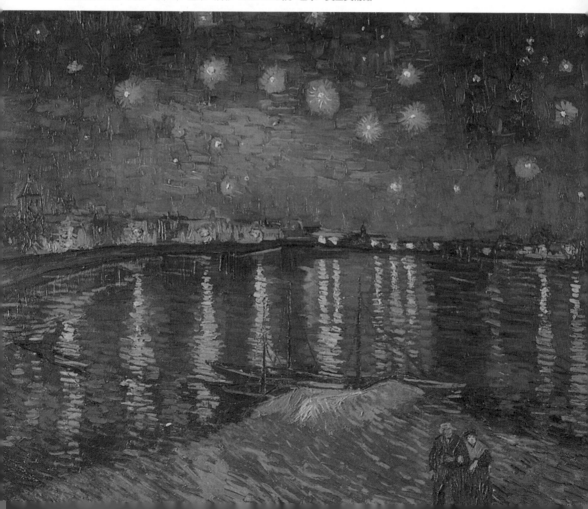

她的丈夫在不久前永遠地離開了她，僅留給她無盡的思念。文生是她的表弟，喚她的父親一聲舅舅。他性情古怪，但沉默貼心，這段時間，一直靜靜的陪伴在她身邊，天天帶她在明媚的風光中作畫、散心。

但她從沒發現文生苦苦壓抑著自己，直到他再也忍不住地流露真情。「凱特表姊，其實我一直愛慕著妳！」聽到這番真摯的言語，她的臉，竟一瞬間變得慘白。「不！我無法接受你！我對他——你的姊夫，永遠忘懷不了……」。

舅舅氣得把文生趕出去，並下令：「你這個怪胎！不准再接近我的女兒！」不料，說時遲那時快，文生為了表示自己的真誠，火速舉起桌面上的煤油燈，砸在自己賴以維生的雙手上，熱油哪裡比得上他的內心滾燙，他霎時昏厥，因愛燒傷。然而即使如此，亦再也無法見凱特一面。

多年後，在隆河畔，見到天上水裡處處散落著如寶石般璀璨的星星，情傷與手傷都已痊癒的文生提起畫筆，畫下此刻的良辰美景。心裡或許遺憾不能如畫中相依偎的男女一樣，與曾經深愛過的表姊凱特，一起分享這《隆河的星夜》。

吻

少女抬起頭，眼中的熱情，燃燒著年輕的畫家。

孟克還記得那個深情的擁吻，那麼忘我又黯然銷魂。少女米里的自由奔放，俘虜了孟克，就算離經叛道，也不能阻止他們的愛。但儘管如此，年輕的畫家卻為介入愛人的婚姻感到苦惱。

戀愛，對20歲的孟克來說，是未知與探險，處處充滿著驚奇，但他不明白受傷的代價；而18歲的米里卻經歷了兩次的婚姻，她相信戀愛是完全自由

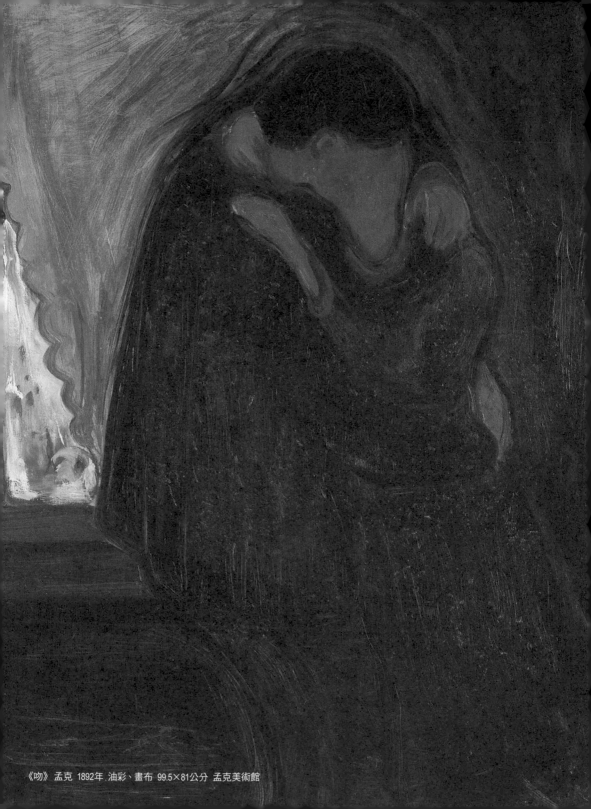

《吻》 孟克 1892年 油彩、畫布 99.5×81公分 孟克美術館

的。她無法理解孟克的痛苦。初戀的少年不能擁有心愛的人，卻留下了恨與妒忌，還有一個難以忘懷的吻。

雖然黑暗籠罩在四周，但擁吻的瞬間，戀人再不分彼此，完全融合成一體，就算是波希米亞的狂潮，也無法衝散。

生命之舞

▶ 孟克 / Edvard Munch, 1863-1944

「跟我結婚！」朵拉語帶脅迫地對孟克說。相戀四年，這個男人始終不肯給她承諾，讓她一次次陷入困惑和徬徨中。孟克沉吟一會，艱難地做出抉擇：「我們分手吧！」

家族遺傳的結核病帶走了母親和姊姊蘇菲，更使父親對他暴力相向，他無法擺脫內心的烏雲，和心愛的女人建立更親密的關係。

朵拉恍如晴天霹靂，但力持鎮定，不發一語，只是悄悄把手伸進大衣口袋裡，掏出一把槍來，指著自己的心。

「砰！」

槍枝可怕的殺戮聲嚇壞了兩人，而滲出血的是孟克的左手，從此以後，他手持調色盤，總是隱隱作痛。

孟克終於妥協，與朵拉完婚，但兩年多之後，他們還是分道揚鑣了。

孤寂的孟克一生無法與愛人交心，只能將熱情和恐懼投射在一系列以「生、愛與死之詩」為題的創作裡，《生命之舞》即其中鉅作。

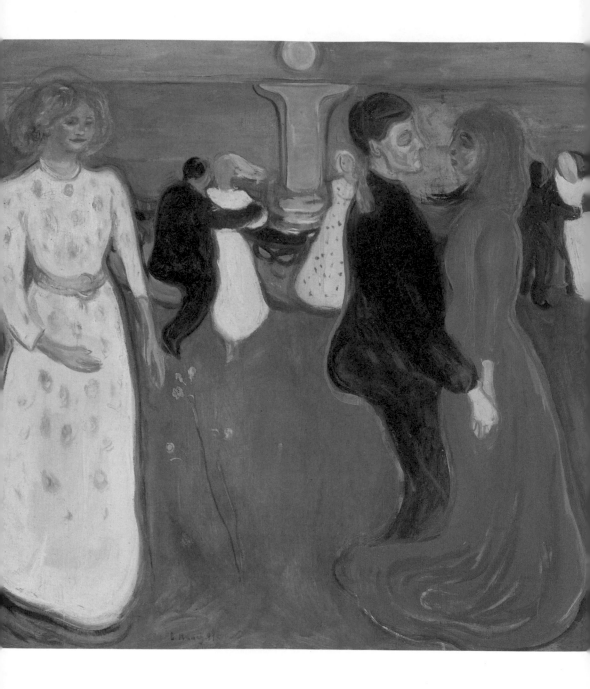

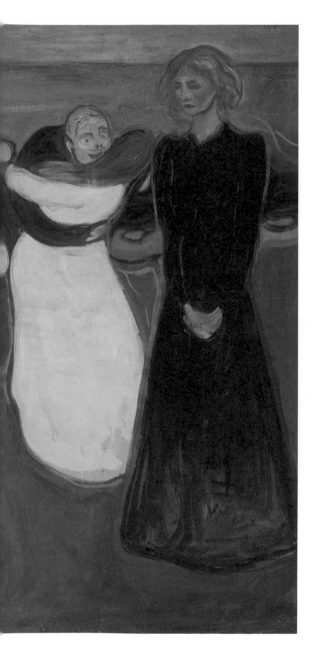

由左至右，孟克畫出女性的生命三階段：金髮白洋裝、巧笑倩兮的女孩是他身邊的朵拉，象徵著純潔與青春，有著自由意志，不被任何人操控，正要踏出生命之舞的第一步；而中央相擁的一對戀人共舞著璀璨年華，穿著鮮紅衣裳的女人，是孟克懷念的初戀情人；至於孤伶伶站在最右邊，神色哀傷的黑衣婦人，則是發現寂寞真相的滄桑女子。

而海灘上、謎樣月光下，那幾對深陷狂歡愛欲中的中年男女，已然被肉體的歡愉襲捲，無法把持自我了。

這首華麗卻哀愁的女性青春交響曲，是孟克對愛與幻滅的體會。

《生命之舞》孟克 1900年 畫布、油彩
125×191公分 奧斯陸，國家畫廊

瑪多娜

▶ 孟克 / Edvard Munch, 1863-1944

就算在酒館喝得爛醉，就算上一段戀情依然無情的打擊著孟克，對於杜夏，孟克總是保持著紳士的禮儀，並尊稱她「夫人」。

傷心的孟克在柏林遇見了他心目中最聖潔的一位女子——杜夏。

杜夏不但擁有雙會說話的眼睛，她的婀娜多姿、天真爛漫，更擄獲了眾人的心。男人們都希望一親芳澤，成為她的戀人。如果能與杜夏共舞一曲，那便是上天賜與的最大恩典。儘管被男人的欲望所包圍，杜夏卻顯得更清麗脫俗。

和圍繞在杜夏身邊的男人不同，孟克對於這位神聖不可侵犯的女神，心中雖充滿傾慕與愛意，但孟克選擇遠遠的欣賞這位女子，默默的關心她，最後並以她為形象，創作了《瑪多娜》。

「瑪多娜」也是美女的意思，可惜杜夏的美麗，最後為她帶來了不幸的後果，一位發狂的愛慕者，用槍結束了她的生命。

終其一生，孟克都將這幅畫帶在身邊，從未離手。

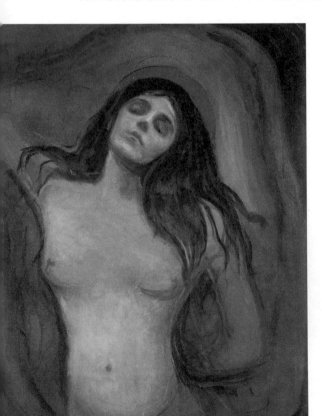

《瑪多娜》孟克 1894-95年 油彩、畫布
90×68.5公分 奧斯陸，孟克美術館

白色羽毛

▶ 馬諦斯 / Henri Matisse, 1869-1954

僅攜帶一只皮箱，住進里維哀拉的旅店裡，馬諦斯必須自我放逐。隨著兒女的成長，他與艾米麗的婚姻陷入了低潮，兩人之間激情不再，兩顆心漸行漸遠。死寂的情感需要做心肺復甦，而年輕的模特兒安塔耐蒂強行灌醉了他。

「她的乳房宛如兩公升裝的西昂蒂葡萄酒瓶！」馬諦斯讚嘆著她的酥胸，並為她如瀑的長髮和白皙肌膚所迷醉。在旅店中，他一再畫著她，有時畫成天真矮胖的少女，有時又是神情倨傲的貴婦，一如這幅臉龐在白色羽毛帽翻捲下浮現的《白色羽毛》，居於紅色背景中的安塔耐蒂在淡漠的表情下，顯出不容冒犯的雍容。

馬諦斯畫這位美女的過程很複雜，「就像是拿炭筆，抹去鏡子上的霧氣，看清鏡中的她一樣」，有大半年的時間，他先邀請迷人的安塔耐蒂進旅店房間，接著不厭其煩地速寫她的倩影，一

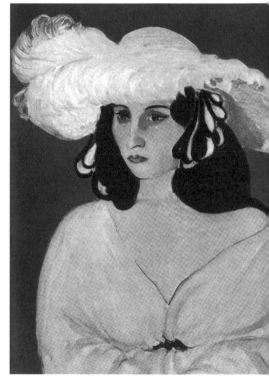

《白色羽毛》馬諦斯 1919年 畫布、油彩
73×61 公分 舊金山美術館

次又一次觀察、捕捉她的神態，然後才使用油彩，付諸畫布。這段以作畫開始的婚外情，是馬諦斯在失色婚姻中的喘息。

戴帽的女人

▶ 馬諦斯 / Henri Matisse, 1869-1954

馬諦斯舉起畫筆，為妻子艾米麗畫像，這個女人是品味不凡的帽子店老闆娘，模樣在他的眼裡非常奇異：頭髮是紅褐色的、鼻翼陰影是綠色的、臉上五彩斑斕、衣裝絢麗，更別提她專營的帽飾，無疑是華麗到了極點。和在馬諦斯心中一樣，畫裡的艾米麗神情豪放、豔光四射。

果真，這個大膽的愛妻，讓參觀秋季沙龍展的人們驚聲尖叫！「我的天！簡直是野獸出籠！」其中一個批評讓馬諦斯從此成為打開藝術史新頁的「野獸派」大師。

1890年，口袋空空的新手畫家馬諦斯就認識了這個有幫夫運的女人，她與他胼手胝足共組家庭，熬過捉襟見肘的拮据日子，在安穩的感情中，他開設了一所美術學校，吸引不少追隨者，並全然釋放了創作才華，不僅聲譽日隆，收入亦漸增，到了1911年，已買得起巴黎市郊的寬敞住宅，與妻兒共度富足生活。

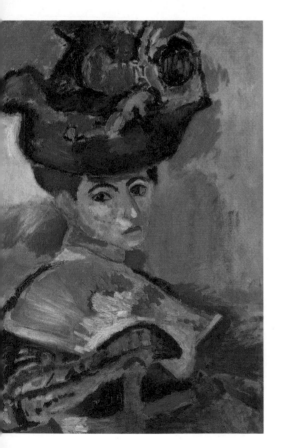

《戴帽的女人》馬諦斯 1905年 畫布、油彩
80.6×59.7 公分 舊金山美術館

對話

晨曦透進來，窗外綠樹油油，馬諦斯穿著睡衣，惺忪著雙眼，向他摯愛的枕邊人道早安。偉哉艾米麗！在他的前半生，「有著艾米麗的日子」是幸福的同義詞。不管如何窮途潦倒，有這位堅強的情人與妻子在旁，馬諦斯的生命之船，都能平安翻越風浪。

以強烈的色塊鋪陳，卻十分閒適靜好的《對話》，描繪著馬諦斯對艾米麗的謝意與感動。對他們而言，婚姻不是戀愛的墳墓，而是另一片寬闊的天。在恬靜的家庭生活中，馬諦斯這隻被畫咬到的「野獸」，十分溫馴。

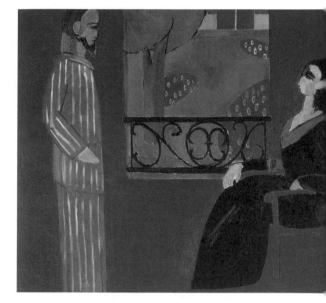

《對話》馬諦斯 1912年 畫布、油彩 177×217公分
聖彼得堡，艾米塔希美術館

盡責的妻子還是他藝術生涯中的貴人。剛結婚時，馬諦斯經常在塞尚的畫作《三個浴女》與羅丹的雕塑面前留連，想要購買，手頭又沒有餘錢，每每感到心頭困窘。艾米麗見狀不忍，拿出自己的嫁妝及首飾典當，讓馬諦斯把這些不能當麵包啃的「奢侈品」帶回家，好投資丈夫的藝術品味。

艾米麗的眼光相當精準，不久後，馬諦斯不負她的苦心與真心，屢次在大展中載譽而歸，獻給她一段美好的生活。

畫家的家庭

「艾米麗，我親愛的，嫁給我吧！」

那天，馬諦斯賣出藝術生涯中的第一幅名作《讀書的女人》，迫不及待向一直守候在他身旁的女友求婚。當時他們相戀多年，大女兒都已出生三年多了，只是礙於經濟問題，始終無法正式成立一個家庭。

隨著馬諦斯的才華實現、機運開展，1898年，這對新人終於存了足夠的錢，如願舉行了婚禮，並在畫家好友畢沙羅的建議下，到倫敦歡度蜜月。婚後兩年，次子和三子相繼出世，夫妻倆省吃儉用，一步一腳印的積累金錢、建立家庭。

艾米麗一如往昔，忠實地協助馬諦斯發展藝術事業，並且開了一家帽子店。而馬諦斯生性沉靜保守，安於平凡、寧靜的家庭生活，從不涉足酒吧與咖啡館，平日除了專心作畫參展外，也與妻子到各地旅行，拓廣藝術視野。他在自己的創作《畫家的家庭》中，以田園詩般的家庭場景，記錄全家人和樂融融的生活，彷彿一首美麗的頌歌。

可惜人生無常，馬諦斯和艾米麗這對共棲三十多年的同林鳥，晚年還是分居了，馬諦斯循著高更的足跡遠赴大洋洲旅行，而住在法國的妻子和女兒，卻在第二次大戰中，慘遭德國入侵的蓋世太保逮捕，結局令人不勝唏噓。

《畫家的家庭》馬諦斯 1911年 畫布、油彩 143×194 公分 聖彼得堡，艾米塔希美術館

生之喜悅

▶ 馬諦斯 / Henri Matisse, 1869-1954

　　一女二男，馬諦斯與艾米麗所締造的愛情結晶，以溫馨的親情陪伴他們兩人，度過生命裡最璀璨的年華。

　　然而，戀愛孕育了生命，自身卻蒼老死去。1930年代，或許是因緣寂滅，共同歷經許多患難的馬諦斯和妻子艾米麗，在不知不覺中走上分居一途，而高大白皙、擁有東方嬌媚風情的俄羅斯美女莉迪婭・德勒克托爾斯婭，走進他的畫室成為模特兒，也順道闖進了他的感情世界中。

《生之喜悅》 馬諦斯　1905-1906年　畫布、油彩　175×241公分　美國，班士基金會

莉迪婭陪伴馬諦斯進行十二指腸癌的切除手術，照顧從此被囚禁在輪椅上的他，而後，兩人為了躲避二次大戰的戰禍，從法國南方的濱海城市尼斯遷居到內陸的小村莊文斯。可歎的是，艾米麗與女兒不幸成了帝國主義者的階下囚。

　　命運將他推向愛與死的陡峭懸崖後，馬諦斯對生死愛欲有了更深刻的體悟，也得以重新解放自己被壓抑住的天性，包括對情色畫作的著迷。他感到重獲新生，於是有了《生之喜悅》這樣的創作——在宛如子宮的彩色森林中，赤裸的男女盡情嬉戲、相互追尋，這是愛情的原始，生命的起源。

天使的探戈

▶ 梵唐金 / Kees Van Dongen, 1877-1968

　　梵唐金，這個風流壯碩的紅鬍子青年，1897年從荷蘭來到巴黎的時候還一文不名。一開始，他到蒙馬特區當有錢人的家庭畫師，也和小報合作，畫些諷刺畫及廣告，更留連酒吧和咖啡店、小餐館，替人做裝飾設計，就在這段期間，他畫遍了街坊市井的風騷女人。而誰也沒想到，移居左岸「蒙巴拿斯區」的他，經過數年，已成為最具有法式情調、作風最瀟灑倜儻的畫家，而那裡的每個上流名媛，都由衷希望自己能走進他的畫布。

　　其中包括畢卡索的戀人之一，費爾南德·奧利維葉小姐。梵唐金為她畫過不少肖像，而且據說他們一邊做愛、一邊作畫。這激怒了他的朋友畢卡索，兩位畫家後來分道揚鑣，多少因為有此嫌隙。至於女主角費爾南德則無辜地反擊道，濫情的畢卡索也為其他女人畫過肖像，而自己是為了賭氣與報復，才要求梵唐金也為她畫像的！

梵唐金的法國生活，總圍繞著諸如此類的精采緋聞與香豔花邊，和那些為戀愛而生的左岸男女如出一轍。因此，當梵唐金以畫筆詮釋愛情時，他簡明的線條和大膽的用色，輕易就能釀出濃郁而醉人的浪漫情懷，一如這幅自然、俏皮、羅曼蒂克的野獸派風格愛情畫《天使的探戈》。

《天使的探戈》梵唐金 1930年 畫布、油彩 180×240公分 尼斯，波爾多藝術館

自畫像與模特兒

克爾赫納這個德勒斯登建築系的學生滿腔激情，深深崇拜著高更與梵谷。那年他召集同好創立「橋派」，扭曲事物的形體、奮力潑灑色彩，顛覆一切所謂的眼見為憑，尋求最直接、強烈而誇張的創作方式，為的是宣洩內心洶湧的感受。執著於內在情感的挖掘及剖析，克爾赫納時時陷入憂鬱的風暴中，被喚做「精神的受難者」。一如作畫，面對愛情與女人，他也總在熱烈的歡愉和苦悶憂傷間搏鬥。

1911年，克爾赫納與橋派的兄弟們轉戰柏林，尋覓新的藝術交流。首先尋獲的，卻是美麗的戀人——芭蕾舞劇演員格達的姊姊埃娜。埃娜成為他理想的伴侶兼模特兒，和他一起旅行，在費馬恩島共度了美好的夏天。

《自畫像與模特兒》克爾赫納
1910-1926年 畫布、油彩 150×100公分
德國，漢堡美術館

浴盆裡的裸女

▶ **波納爾** / Pierre Bonnard, 1867-1947

　　瑪特在波納爾的朋友眼中是個不折不扣的妖女，把忠厚的畫家誘騙到鄉間同居，禁錮在宛如魔島的林中小屋裡，不停為她畫肖像。她強勢地將波納爾據為己有，厭惡任何人到訪。為了緊緊抓住丈夫的吸引力，好幾次在訪客面前，她突然起身走進浴室寬衣洗澡。

　　多麼孤僻可怕的女人！畫家的一生，幾乎都套牢在她的手裡了。

　　然而波納爾為她意亂情迷。打從第一次在巴黎街頭看見她牽著白色小狗過馬路，瑪特的風采就不曾離開他的腦海。為她繪製這幅《浴盆裡的裸女》時，她其實已是60歲的老婦了，波納爾眼裡的她，卻仍是邂逅之初，那位擁有姣好容貌、青春胴體，年方25的仕女。

　　即便總是在朋友面前替妻子病態的行為抗辯，這段婚姻並非全無為波納爾帶來痛苦和憂傷。勞工階級出身的瑪特生性自卑，在波納爾面前，日漸演變成強烈的佔有慾和被害妄想，她起伏的情緒長久折磨著波納爾，成為兩人和諧婚姻生活中的陰影。

　　或許愛情便是如此。波納爾依然戴上了這玫瑰色的枷鎖，難以自拔地描繪著瑪特及他們的生活。

《浴盆裡的裸女》波納爾　1931年　畫布、油彩　120×110公分　巴黎，國立近代美術館

雷諾‧納唐松和穿紅毛衣的瑪特

▶ 波納爾 / Pierre Bonnard, 1867-1947

　　陷入戀情中的男女，似乎總對不準焦距，隨心所欲去塑造戀人的模樣，就像波納爾心目中的瑪特，像是逆著時光行走，永遠不會老去。

　　無論現實生活中的瑪特在歲月中如何蒼老，波納爾畫中的瑪特，依舊以少女的姿態現身。1890年代結識的「那比派」好友雷諾‧納唐松夫人經過三十年，在畫中已是徐娘半老，而瑪特穿著鮮紅毛衣，仍煥發著青春光采，任誰也不敢相信，作畫的當時，她已經59歲了。共同生活將近五十年後的1942年，與波納爾牽扯一生的瑪特撒手人寰。傷心的波納爾連提畫筆的力氣都喪失了，他在門上掛了一個寫著「有事外出」的牌子，把自己鎖進屋子裡，終日來回踱步，無止盡地悼念他唯一的模特兒、妻子和戀人。

瑪特的秘密與遺囑

　　波納爾知道妻子的本名，是在認識她32年後。若不是答應與她完婚，他也許終其一生都以為她叫作瑪特‧德‧瑪利格奈（Marthe de Meligny）。事實上，這個女孩的本名叫做瑪莉亞‧布爾辛（Maria Boursin），與波納爾相遇時，因為自卑感作祟，於是隨口撒了個謊，把自己的名字改成貴族慣用的拼音。

　　瑪特帶給波納爾的震撼不只這個，交往後才知道她喜歡沐浴成癖，一天有大半時光都在浴室中度過。而她過世後，天外飛來的遺囑，也使波納爾感到困惑不已。瑪特生前聲稱自己無親無故，死後卻平白冒出一個姪女，拿著不知哪裡來的「瑪特的遺囑」，向悲傷的波納爾索取房屋的所有權和一半的畫作。而任憑老畫家如何向記憶中美麗的瑪特探問，也得不出真相。

《雷諾‧納唐松和穿紅毛衣的瑪特》 波納爾　1928年　畫布、油彩　73×57公分　巴黎，國立近代美術館

婚禮

▶ 盧梭 / Henri Rousseau, 1844-1910

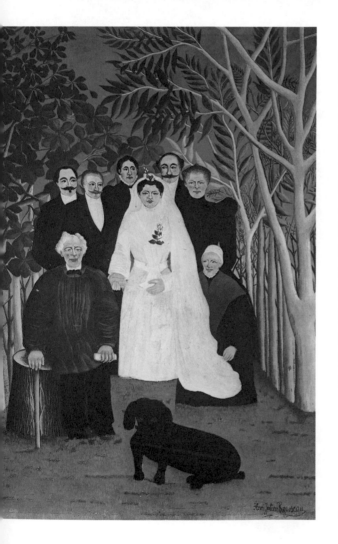

這是在一個鄉間所舉行的婚禮，盧梭的作品中常常出現枝繁葉茂的森林與植物。因此這幅畫的背景是茂密的樹叢，畫中的人物是盧梭的鄰居，盧梭主要是在描繪鄰居的一家三代，是他所擅長的風景肖像畫。畫面右邊站在新娘身邊的中年婦人，是新娘的婆婆，而站在新娘與婆婆之間的那個大鬍子男子，據說是盧梭本人。祖父坐在樹幹上，和藹的祖母還蹲下來幫新娘拉裙襬，怕弄髒了，眼睛裡有一層白霧，好像盈眶的淚水忍不住要流出來了。連家裡的小狗都來湊熱鬧，坐在地上等。

《婚禮》盧梭 油畫 1905年
163×114公分 巴黎，橘園博物館

一對新人與親友在樹下排排站好，新娘子當然是這群人的中心。理論上來說是很喜氣洋洋的場面，但是大家的姿勢都很僵直，臉上的表情也有點呆板，可能是因為在畫面前端看不到的地方有攝影師，每個人都像是努力擺好姿勢，要等待攝影師發號施令按下快門那一瞬間。

入睡的吉普賽女郎

▶ 盧梭 / Henri Rousseau, 1844-1910

這個情節發生在沙漠之中，一個黑皮膚的吉普賽女郎身上穿著東方式的服裝，她是一個曼陀鈴的樂手，身旁放著一只水罈，平靜地進入了夢鄉，顯然她已精疲力竭了。一隻獅子恰好路過此地，在她身上嗅個不停，但並沒有吃掉她。在月光的籠罩下，夜的氣氛充滿了詩情畫意。女郎和獅子的姿勢、顏色的選擇，以及似乎將人物懸掛於巨大空間的技巧，創造了一種神祕的氣氛。

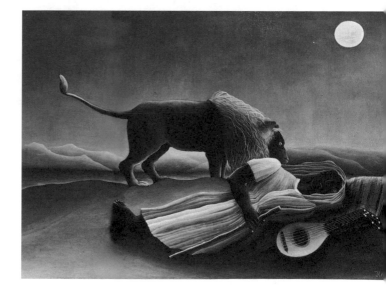

《入睡的吉普賽女郎》盧梭
1897年 油彩、畫布
129.5×200.7公分
紐約，現代美術館

詩人和他的繆斯

▶ 盧梭 / Henri Rousseau, 1844-1910

1909年，盧梭瘋狂愛上一個寡婦，她在巴黎某家百貨公司擔任售貨員，盧梭甚至向她求婚，但是被拒絕。盧梭滿心的沮喪與苦悶無法排解，只好拼命作畫。

《詩人和他的繆斯》就是這一年的作品，也是盧梭用來表示他與詩人阿波里奈爾之間友誼的象徵。

模特兒當然就是阿波里奈爾本人和他的情人羅蘭珊。羅蘭珊也是一位畫家，和阿波里奈爾相識於1906年，隨即墜入情網。阿波里奈爾既是詩人，對繪畫也很有研究，他給了羅蘭珊很多提攜與鼓勵，讓羅蘭珊發揮自己的才能，在畫壇也佔有一席之地。

畫中盧梭以手上的紙與鵝毛筆象徵詩人的身分，繆斯右手上舉，

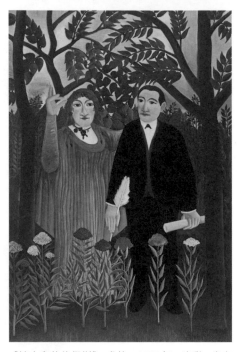

《詩人和他的繆斯》 盧梭 1909年 油彩、畫布 146×97公分 瑞士，巴塞爾藝術博物館

是一個象徵祝福的姿態。這個主題盧梭畫過兩幅，第一幅畫完時，還被身形苗條的羅蘭珊抗議盧梭把她畫得太胖了。第二幅畫完之後，盧梭將畫送給了阿波里奈爾。可惜阿波里奈爾與羅蘭珊在1913年分手，分手之後羅蘭珊嫁給一個德國貴族。或許是不想觸景傷情吧，阿波里奈爾在羅蘭珊結婚後，就把這幅畫給丟掉了。

坐在椅子上的持扇女人

▶ 畢卡索 / Pablo Picasso, 1881-1973

又老又髒的「洗濯船」是畢卡索尚未成名時，與多位藝術家朋友的棲身之處。某日的大雷雨，將畢卡索的第一個女人——費爾南德·奧利維葉帶來了。當時的他們，同樣都是22歲，很快的，兩人墜入愛河，便開始同居的生活。

此時的畢卡索非常的窮困，但費爾南德仍然死心塌地的愛著畢卡索，並成為他的情人兼模特兒。冬天的時候，他們沒有錢買木炭，當送炭工人來敲門時，費爾南德便在屋裡大聲叫著：「請把木炭放在門口，我沒穿衣服不能開門！」這麼一來，他們又多了一星期的時間來籌買炭的錢了。費爾南德陪著畢卡索度過了他最困苦的日子。

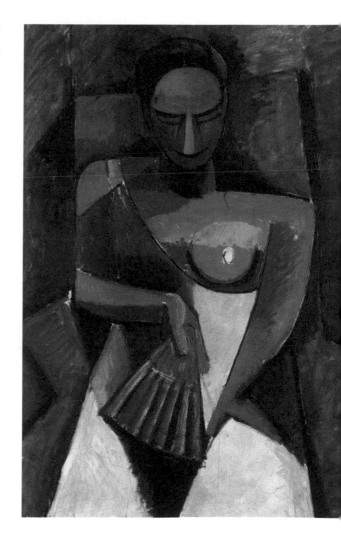

《坐在椅子上的持扇女人》畢卡索 1908年
油彩、畫布 150×100公分
聖彼得堡，艾米塔希博物館

在一次的爭吵中，費爾南德認為畢卡索是個自大、自戀、工作狂，而畢卡索責罵費爾南德懶散不做家事。經過多次爭吵後，費爾南德離開了畢卡索。

感情豐富多變的畢卡索經常會以情人或妻子為模特兒作畫，這幅《坐在椅子上的持扇女人》，便是以費爾南德為主角而畫的。

生命中的七個女人

女人是畢卡索創作的靈魂，愛情的滋潤讓他的作品無人能比。對畢卡索而言，沒有了愛情就像沒有了創作的靈感，他不斷的追求他所愛的女人，這些女人讓畢卡索發光發亮。

畢卡索生命中的七個女人是：費爾南德·奧利維葉、瑪塞兒（即伊娃）、奧爾珈·柯克洛娃、瑪麗·泰瑞莎、朵拉·瑪爾、弗蘭絲娃·姬羅以及他最後一任妻子賈桂琳·洛克，她們並沒有因為愛上畢卡索而幸福，就如同弗蘭絲娃·姬羅在日記中的記載：「……是他拋棄了大家……。」

彈吉他的女子

▶ 畢卡索 / Pablo Picasso, 1881-1973

當奧利維葉離開畢卡索不久之後，認識了畫家馬庫西的情婦——瑪塞兒。畢卡索無法自拔的喜歡上她，並展開追求，他總是暱稱她為伊娃，並向眾人宣告，她是自己最鍾愛的女子。

1914年爆發了第一次世界大戰，伊娃也在此時病了，到了冬天，由於伊娃的病情加重，畢卡索只好將伊娃送進一家私立療養院，自己則往返於療養院和蒙巴納塞的公寓之間。1915年的冬天，對畢卡索而言，確實是個難熬的冬天！

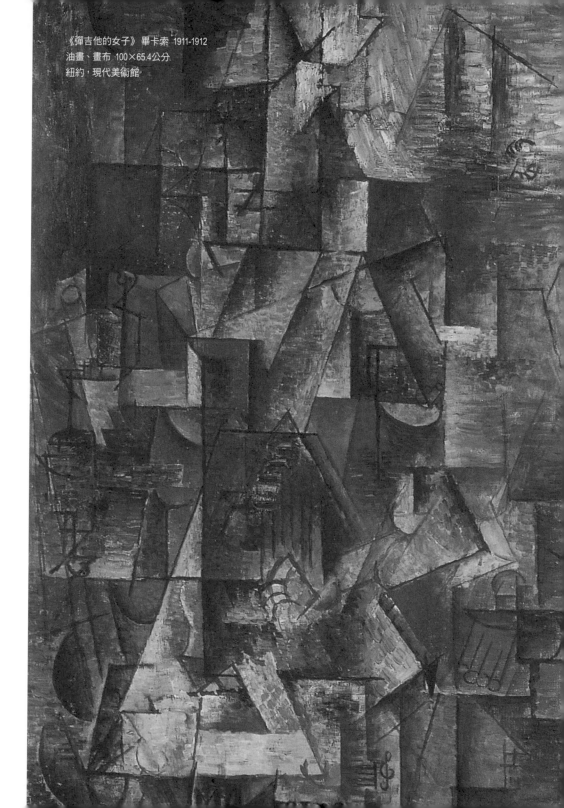

《彈吉他的女子》 畢卡索 1911-1912
油畫、畫布 100×65.4公分
紐約，現代美術館

伊娃在病魔的折磨下，離開了人世，離開了最愛她的男人。

　　畢卡索畫過無數幅與他在一起的女子，唯獨伊娃，並沒有出現在他的畫裡，但畢卡索在寫給康威勒的信中提到：「我很愛伊娃，我會寫在我的畫裡。」而他確實也這樣做了。在他的《彈吉他的女子》中，畫面下方寫著「MA. JOLIE」，意思即是「我愛伊娃」。

安樂椅上的奧爾珈

▶ 畢卡索 / Pablo Picasso, 1881-1973

　　奧爾珈‧柯克洛娃是個擁有貴族血統的女子，當畢卡索與她相遇之時，就被她那高貴的氣質所深深吸引，而且認定了她就是遞補伊娃的女人。對於奧爾珈而言，她只想成為畢卡索的妻子而非情婦。

　　在1918年，兩人辦理了結婚手續，並遷入了一棟相當漂亮的公寓裡，奧爾珈將他們的公寓裝潢的美侖美奐，讓畢卡索開始過著上流社會的日子。三年後，他們的兒子保羅出世。畢卡索擁有了自己的第一個兒子，心喜萬分，之後幾年也常把保羅當成作畫的題材。

　　但是好景不常，畢卡索多情的個性，讓兩人的感情產生了裂痕，分居後，奧爾珈仍然十分思念著畢卡索，但畢卡索卻已將她這個「舊人」給遺忘了，奧爾珈因畢卡索如此的對待變得神經失常，在1955年12月因癌症去世。

《安樂椅上的奧爾珈》畢卡索 1917年 畫布、油畫 130×88公分 巴黎，畢卡索美術館

夢

畢卡索偶然一次在巴黎的一家百貨公司前遇見了瑪麗·泰瑞莎，他馬上趨前邀請她成為他畫作上的模特兒，當時的瑪麗對於藝術一竅不通，所以完全不知畢卡索為何許人也，但對畢卡索而言，瑪麗的出現正好可填補他婚姻裂痕所造成心裡的那份空虛。

弗蘭絲娃·姬羅也曾如此說過：「見到瑪麗，我認為她是一位十分具有魅力的女人。她的確能給畢卡索帶來許多靈感，這是其他女子無法匹敵的。」

在畢卡索的一生中，瑪麗很少以畢卡索情人的身分公開露面，即便後來她替畢卡索生下了女兒瑪雅，她對畢卡索仍無太多的要求，對於畢卡索而言，在瑪麗那裡，能讓他得到安寧。畢卡索死後，瑪麗也以自殺的方式結束了自己的生命。

《夢》畢卡索 1932年 油畫、畫布
130×97公分 私人收藏

他們的愛女瑪雅曾如此解釋著母親的死亡：「媽媽一心服侍爸爸，就是爸爸死後也一樣。她唯恐爸爸忍受不住一個人的寂寞生活。」自殺時的瑪麗已68歲。

畢卡索以瑪麗為模特兒，畫了許多幅畫，《夢》為其中之一。這幅畫描寫潛意識裡的內心活動，有著超現實主義的傾向。

哭泣的婦女

▶畢卡索 / Pablo Picasso, 1881-1973

朵拉‧瑪爾替在咖啡館中聚會的文人擔任攝影。保羅‧艾呂亞將年僅29歲的朵拉介紹給當時已55歲的畢卡索，當時的畢卡索因宗教的信仰，所以無法與失和的奧爾珈離婚，但他金屋藏嬌，而且與瑪麗‧泰瑞莎生有一女瑪雅。而朵拉的現代女性美，卻深深的吸引著畢卡索。

一日，瑪麗‧泰瑞莎突然來到畢卡索的畫室，當時她見到朵拉，並告訴朵拉：「這裡不是妳應該待的地方。」兩人開始爭吵，並質問畢卡索：「你到底愛誰？」畢卡索回答：「我二個都喜歡，妳們想吵就吵吧！」

《哭泣的婦女》畢卡索 1937年 油畫、畫布
60×49公分 倫敦，泰特美術館

畢卡索覺得，沒有比看她們二個爭吵還有趣的事了，有時甚至還挑起爭端。朵拉生性敏感又脆弱，陷入與畢卡索的多角戀情，實在痛苦萬分。畢卡索曾說：「對我而言，朵拉始終是哭泣女子……重要的是女人都是受苦機器……。」

女人花

▶畢卡索 / Pablo Picasso, 1881-1973

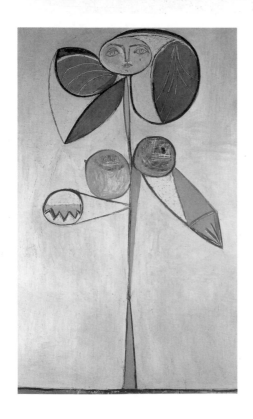

當畢卡索與三個女人的關係正複雜之時，他在聖哲曼的一家餐廳裡遇見了年僅21歲的弗蘭絲娃·姬羅。當他獲知她正在學畫，故計重施，千方百計的想引誘她。起初的姬羅不願自己變為那些曾被畢卡索深愛但現在卻痛苦不堪的女人，儘管如此，她仍舊無法抗拒畢卡索的追求，甚至為畢卡索生下了兒子克洛德及女兒帕洛瑪。畢卡索一直深愛著姬羅，並視她為藝術女神，但畢卡索的風流個性卻無法因此而改變，姬羅看破了一切，於是帶著孩子們離開了畢卡索。

《女人花》畢卡索 1946年 油畫、畫布
146×89公分 蘇黎世，私人收藏

被女人甩了！對畢卡索而言，還真是第一次。對於一個自尊心甚強的70歲高齡老人，怎能忍受被一個自己所深愛的女人拋棄。在奧爾珈病故後，畢卡索恢復了自由之身，於是以孩子之名，要求姬羅與她之後的丈夫離婚，希望她成為他的妻子。姬羅被他打動了，但當她決定要回到他的身邊時，畢卡索卻與另一位女子結婚了！對畢卡索而言，他又贏了！

雙手交握的賈桂琳

▶ 畢卡索 / Pablo Picasso, 1881-1973

當弗蘭絲娃‧姬羅不在的時候，賈桂琳‧洛克總會自動去照顧已年過七十的畢卡索。1953年，當姬羅離開畢卡索之後，他的心情實在是跌到了谷底，賈桂琳從旁安慰並照顧著他，並試著改變自己，得以成為畢卡索的模特兒兼情人。

當奧爾珈病故後，畢卡索沒有了婚姻的束縛，於是娶了這位日夜照顧他的女人——賈桂琳成為他的第二任妻子，也是最後一任，賈桂琳常隔絕畢卡索與他的子女們往來，兩人過著隱居的生活，直到1973年畢卡索去世。賈桂琳也在畢卡索去世後的十三年自殺了。對畢卡索來說，女人可能是他的女神，他的靈感，但最後卻都被他給拋棄了。

《雙手交握的賈桂琳》 畢卡索 1971年 油畫、畫布 146×114公分 私人收藏

接吻

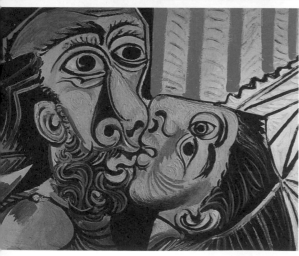

畢卡索的一生中，女人與愛情一直是他創作的靈感，在他的畫作中大部分都圍繞著他身旁的情人，即使已是80多歲的高齡，仍然需要愛的力量，為了愛，他報復了曾離他而去的弗蘭絲娃，選擇了能體貼照顧他的賈桂琳。在繪畫的天地裡，畢卡索曾如此說過：「藝術向來就不是單純劃一的。」對於晚年的畢卡索而言，所謂的不單純也許就是因為繪畫裡還包含了愛。

這個時期的畢卡索，透過「接吻」的主題，表達了性愛的力量，當畫裡的男女因為接吻而纏綿在一起，性愛的力量使得他們無法分離。對於一個年邁的畢卡索而言，這就是他生命的意義所在。

《接吻》畢卡索　1969年　油彩、畫布
97×130公分　巴黎，畢卡索美術館

戀人

　　畢卡索的創作共分九個時期，1918-1925年是他的「古典時期」，在此期間，他與奧爾珈‧柯克洛娃共組一個甜蜜的家庭，也在拿波里與龐貝城的旅遊中，深受古羅馬壁畫及古希臘雕刻的影響與啟示。這時期他的畫面開始變得安詳、和諧與富足，色彩也比較厚重溫暖。

　　因與奧爾珈共組家庭，心境上的甜蜜與滿足正反應在這幅《戀人》中，畫中男人環抱著女人的肩，女人將手放在男人手中，兩人相依偎的神情，呈現出互相信任與交付彼此的甜蜜溫暖之感。

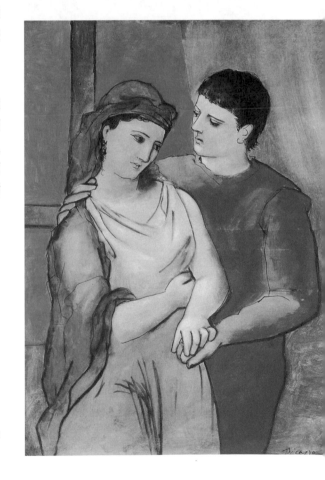

《戀人》畢卡索 1923年 油畫、畫布
130×97公分 華盛頓，國家畫廊

兩個持花的女人

《兩個持花的女人》 雷捷　1946-1950年　畫布、油彩
130×162 公分 巴黎，路易斯，萊里畫廊

1919年，世界剛剛恢復和平。當過建築學徒、製圖員，也去到巴黎定居，和立體派的藝術家相濡以沫，在獨立沙龍裡展過幾幅作品、受抽象主義薰陶，甚至被徵召入伍過後，雷捷已找出自己的藝術之路，他以為世上一切都能解析成幾何圖形，而再冷硬的機械和鋼鐵，都洋溢著澎湃的詩情。

更重要的是，這年年底，他和女友讓娜·洛伊完成了終身大事。

與他理智中奔放出感性的畫風相符，雷捷·與讓娜的戀愛故事沒有任何驚心動魄之處，卻共同譜出三十多年的和諧婚姻生活，直到讓娜先行離開人世。其間，雷捷彷彿把他的熱情和浪漫，都轉化在藝術作品中了。

尤其是1940年代，夫婦倆訪美，雷捷深受大都會魅力俘虜，陶醉在節奏活躍起伏、色彩斑爛的世界中，畫出依然冷靜但十分柔美的《兩個持花的女人》一類的傑作。《兩個持花的女人》中，那存在於不同空間的曲線和色塊，抽離復交疊，反而營造出更彈性的另一度空間。

晚年，雷捷曾再婚，對象是他從前的學生兼助手柯托謝維琪，同樣是波瀾不驚卻豐富他藝術生命的完美婚姻，可惜只維持了三年，雷捷便病逝了。

西蒙・羅蘭珊的肖像畫

▶ 羅蘭珊 / Marie Laurencin, 1883-1956

　　1883年10月31日，未婚的波麗諾在巴黎東站附近的夏布羅爾街63號生下了羅蘭珊，雖然孩子的親生父親不願意承認，但卻不斷的支付養育費給予羅蘭珊及她的母親。也許因為是私生女的關係，羅蘭珊厭惡男性，而時常以女性和詩人為題材畫出許許多多的肖像畫。

　　在羅蘭珊與阿波里奈爾相戀後，她的作品以粉紅、藍色和灰色等色調呈現，而她的名聲也逐漸風靡整個巴黎。但當二人的戀情結束之後，畫作色彩不但更增加了粉紅、藍色和灰色外，竟然還帶著淡淡的明亮感。即使當她經歷了婚變及阿波里奈爾的去世，她也從未停止放棄畫著女人的肖像。

　　西蒙・羅蘭珊是她母系方面的遠親，兩人在1928年偶然相遇。這對於母親死後，完全沒有親人可以依靠的羅蘭珊來說，這次的相遇令她喜出望外。她投入所有的精力為這位美麗的女性畫肖像，以粉色系來表現女性的溫婉柔弱，完成之後，便將這幅畫送給西蒙・羅蘭珊。

《西蒙・羅蘭珊的肖像畫》 羅蘭珊　1932年　油畫
63×48公分　巴黎，私人收藏

愛麗絲的肖像

▶ 羅蘭珊 / Marie Laurencin, 1883-1956

愛麗絲是當時與羅蘭珊、畢卡索等人一起聚集在「洗濯船」的野獸派畫家德朗的妻子。當德朗與愛麗絲相識的時候，愛麗絲仍是詩人毛利斯·布朗斯的妻子，可是愛情的火焰實在無法因為這樣的關係而熄滅，二人開始相戀，一起面對現實的一切，最後二人移居到蒙馬特的足樂庫街，過著幸福快樂的日子。

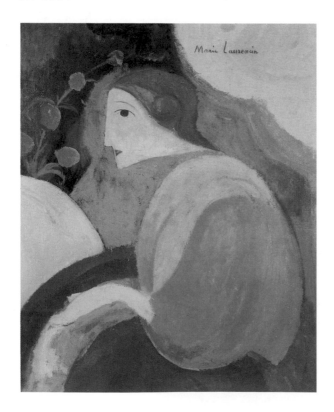

當時的羅蘭珊正與同樣也是在洗濯船認識的阿波里奈爾相戀，也許正因為羅蘭珊母親的遭遇，所以讓羅蘭珊對於男女的愛特別害怕、小心，所以當她看到德朗與愛麗絲為了愛，為了能在一起而產生的勇氣，便格外的羨慕吧。

《愛麗絲的肖像》羅蘭珊 1909年
油畫 28×23公分，私人收藏

出租套房

▶ 羅蘭珊 / Marie Laurencin, 1883-1956

　　畫家喬治‧布拉克帶著羅蘭珊到洗濯船參與畢卡索等人的聚會，因而認識了許多藝術家。當畢卡索第一次見到羅蘭珊，便對他的詩人朋友阿波里奈爾說：「昨天晚上，我遇見了你的妻子。其實現在還不知道，光看外表也不能了解她是什麼樣的女人，可是她一定是你喜歡的那種類型。」在好奇心的催使之

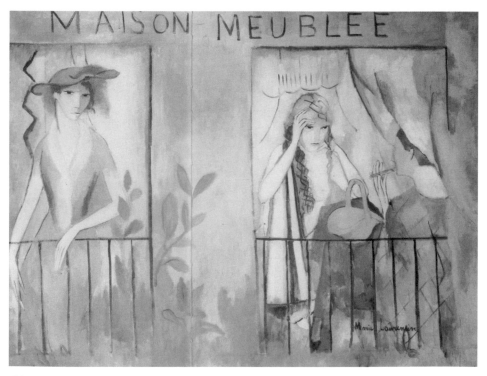

《出租套房》羅蘭珊　1912年　油畫　112×144公分　瑞士，私人收藏

下，阿波里奈爾來到了羅蘭珊的畫室，碰見了羅蘭珊，並且對她一見鍾情。

這幅畫是羅蘭珊和阿波里奈相戀時所畫的，他們常在此套房中約會。畫中羅蘭珊正等待著阿波里奈爾，望著隔壁正在約會的一對男女，讓她更加的想念阿波里奈爾，盼望著他的到來，因為愛，使她感到焦慮與心煩。

兩人後來因《蒙娜麗莎》畫作的失竊而分手，雖然最後阿波里奈爾被無罪釋放，不過，羅蘭珊卻早已下定決心與阿波里奈爾分手。分開後的兩人雖然各自擁有婚姻，但心裡卻永遠放不下對方。

阿波里奈爾及其友人

阿波里奈爾、羅蘭珊、畢卡索及當時畢卡索的女朋友費爾南德等人聚集在洗濯船裡，畢卡索將阿波里奈爾介紹給羅蘭珊，當時的兩人分別住在米拉保橋附近的公寓中。這幅畫是羅蘭珊及阿波里奈爾相戀時所畫的，米拉保橋將兩個人連繫著，卻也阻隔著兩人。

妮可露的肖像

▶ 羅蘭珊 / Marie Laurencin, 1883-1956

羅蘭珊與阿波里奈爾分手後，嫁給了德國的男爵。第一次世界大戰爆發，夫妻兩人亡命逃到西班牙，身處在異國的羅蘭珊與丈夫感情並不好，再加上阿波里奈爾去世的消息，讓羅蘭珊鬱悶不樂。

家具設計師安德魯‧庫勒的妻子妮可露成了她吐露心事的對象，妮可露為了能陪伴陰鬱的羅蘭珊，曾多次從巴黎來到西班牙，並且寄送許多禮物給羅

蘭珊。丈夫整日沈迷於酒精中，夫妻二人的感情也愈來愈疏離，相對的，羅蘭珊與妮可露的連絡也日漸頻繁，妮可露成了羅蘭珊精神上的支柱、心靈上的寄託，兩人的感情超越了一般友誼。

　　羅蘭珊曾如此描述著自己：「對我而言，妝扮美麗的女人是偉大的藝術作品。我喜歡女人的容貌、女人的手、女人的腳一直充塞著我的心。」羅蘭珊曾吸引過不少的男男女女，同樣的也迷戀著他們，也許，對羅蘭珊而言，妮可露就像她現實生活中的偉大藝術作品吧。

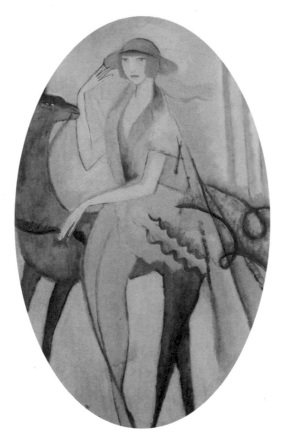

《妮可露的肖像》 羅蘭珊 1913年 油畫 110×70公分 巴黎，私人收藏

春天的小夥子和姑娘

▶ 杜象 / Marcel Duchamp, 1887-1968

　　杜象生長在一個藝術家庭裡，從小，他對於姊姊蘇珊娜一直有著不同於其他兄弟姊妹間的情感，他的好友阿圖羅·敘瓦茲曾寫道：「杜象曾不自覺地追逐不倫的情欲（姊弟戀），其童年的記憶和自責、憤恨與報復，試圖透過達達主義神話般的衝突說詞得到解脫。」《春天的小夥子和姑娘》便隱藏了他對姊姊的那份感情。

　　畫裡的一男一女分別將手臂向上伸展，小夥子則象徵著太陽，姑娘則代表著月亮，在煉金術的咒語中，常常以日月成雙來比喻手足之間的亂倫情愛，而春天則代表著男女對性的吸引力。

　　1911年蘇珊娜結婚了，杜象藉由這幅畫傳達了對姊姊的愛戀，並藉以昇華現實中的這份亂倫之戀。

《春天的小夥子和姑娘》 杜象 1911年
畫布、油彩 65.7×50.2公分 私人收藏

新娘

　　杜象曾說：新娘的背脊就是一棵「典型的樹」，這是一種中性的象徵。他從生理上對於女性有著如此的詮釋，他認為女孩、少女、姑娘、處女、新娘、女人都是表示女性的名詞，從社會的道德觀來看，處女成為新娘而成為女人，而這樣失去貞操的女人即意味著成為妻子的開端，因此，新娘是處女的最終點，在成為妻子後，再進而成為母親，新娘代表著轉變的開端並牽連在處女及妻子之間。

　　在畫裡的蒸餾器，是依據煉金術士而繪出，它代表著情欲的標誌，但與以往不同的是，情欲則透過滲入蒸餾器的液體得以宣洩，不再是矛盾的。

　　此時的杜象仍對於姊弟戀無法完全忘懷，但對於已嫁為人婦的姊姊，杜象僅將它當作一個女性應經歷的過程，並將這份特殊情感繼續深藏心中。

《新娘》 杜象 1912年 89.5×55公分 畫布、油彩
費城美術館，路易絲和華特·艾倫斯保收藏

甚至，新娘也被他的漢子剝得精光（大玻璃）

▶ 杜象 / Marcel Duchamp, 1887-1968

　　杜象曾如此解釋著這幅玻璃畫：「底座的新娘是愛的存儲池（或說是羞怯力量）。這個羞怯力量，傳遞到小汽缸的發動機，由穩定的生命（磁化的欲望）火花點燃，爆炸，使傳動杆獲得快感，達到欲望的滿足。」

　　在法文中「甚至」和「她愛我」諧音，可是這二個詞卻又是如此的對立且相等。杜象對姊姊的愛戀也是如此，杜象運用了這樣的手法表達著他對姊弟戀的無奈，傳達著新娘與漢子的欲望意念，即使已成為新娘的女性，心裡仍有著某些不可能實現的愛情，雖然新娘已進入了婚姻的殿堂，但她仍舊不願放棄將心裡最深處的愛傳達給她所愛的男人。與其說是新娘對婚姻及欲望的矛盾，倒不如將它看成是新娘與漢子彼此對愛的放肆。

達達主義

　　第一次世界大戰期間，一群詩人和畫家共同創造一種反抗性的藝術運動叫「達達」（Dada在法文中，原本是幼兒所稱的「木馬」的發聲詞）。達達主義是反傳統、反戰、反常規、反統制的意識形態，強調「非邏輯的無意義」的概念，反對人類有理性的自欺。但它並非完全否定藝術，而是經過設計、有意義的反理性行為，其中也包含了一種解放的因素，一種走向未知的創造心理的旅程。

《甚至，新娘也被他的漢子剝得精光》（大玻璃）　杜象　1915-1923年　用兩片玻璃板架起的作品，鉛箔、銀箔片、油彩　227.5×175.8 公分　美國，費城美術館

天真的愛戀

▶ **畢卡比亞** / Francis Picabia, 1879-1953

　　談戀愛對淘氣的達達藝術家畢卡比亞而言，彷彿人間遊戲一場，他浪蕩的羅曼史和善變的藝術家生涯一樣值得大書特書。

　　16歲與有夫之婦私奔到瑞士，畢卡比亞從少不更事的年紀開始，就對愛情非常著迷，之後則是典型的用情不專。1905年，在藝術上對印象派變心時，結識了才女加布希埃，兩人相戀結婚，一起投入野獸畫派的懷抱。不久畢卡比亞又轉向立體派，而後和杜象結伴舉起「達達主義」的旗幟，大鬧藝壇。

　　兒女和婚姻哪裡綑得住那顆不安分的心？一次大戰剛結束，他就和年輕的新情婦葛曼廝混，但並沒有將加布希埃拋棄，1918年，三個人還帶著孩子一起到蘇黎世避難。隔年，這兩個女人竟同時懷了他的小孩，而畢卡比亞似乎生來就愛捅摟子，沒多久又勾搭上來照顧葛曼孩子的褓母歐嘉。最後，他把豪華別墅送給葛曼充當贍養費，自己則和歐嘉住在私人遊艇上。

　　在繪畫上，畢卡比亞有一連串造型奇異粗率、色彩鮮豔強烈的「醜怪畫」，其中藍色底的《天真的愛戀》算是比較優雅愉快的作品，但是多眼或多嘴的人物仍是十分怪異。畫中男子的頭上有房屋相疊，這是畢卡比亞「透明」繪畫表現法，圖像重疊的開始。

《天真的愛戀》畢卡比亞　1927年　油彩、紙板　105.7×75.7公分　法國，格倫諾伯博物館

相愛的一對

▶ 畢卡比亞 / Francis Picabia, 1879-1953

　　畢卡比亞最後一個情婦歐嘉無奈地這麼說過：「他有7艘遊艇、127台汽車，不過和他擁有的女人數量相比，這些數目字簡直就是微不足道！奇怪的是，就如同畢卡比亞自己所形容的，『除了尖酸刻薄的女人之外』，他可以和所有女人相安無事，並且保持良好友誼。」

　　好個天之驕子！無論是藝術的範疇還是女人的領域，他一輩子都在追求著新鮮感，把無聊生活弄成花花世界。

　　在畢卡比亞的心目中沒什麼茲事體大，暈頭轉向的總是別人，可以像頑童似的東拉西扯、四處留情，使眾情人深陷錯綜複雜的多角關係，糾纏掙扎，自己卻悠遊其中。

　　或許他博愛的戀愛觀就吐露在這幅粉紅色的《相愛的一對》裡：一對戀人即使深情相擁，也無法阻擋來自內心和外在環境中，那更加吸引人的光影幻變。

《相愛的一對》畢卡比亞 1927年 油彩、紙板 105.7×75.7公分 法國，格倫諾伯博物館

赫克托和安德洛瑪凱

▶ 基里訶 / Giorgio de Chirico, 1888-1978

　　帕里斯帶走天下第一美人海倫，引起特洛伊戰爭，但在這場戰爭中真正配稱為愛情典範的，不是帕里斯與海倫，而是赫克托和安德洛瑪凱。

　　赫克托是特洛伊國王普里阿摩斯的長子，人品高尚勇猛無比，為了弟弟輕率的戀情，他擔負起主帥的職務，抵抗強大的希臘軍。他的妻子安德洛瑪凱感到恐懼與悲傷，她有預感丈夫將死在戰場，於是哀求丈夫不要離開。

　　看著愛妻含淚的雙眼，赫克托心如刀割，但為了國家，他選擇面對命運，最終死在阿喀琉斯手上。當安德洛瑪凱在城樓上看到赫克托的屍體，悲痛得欲跳樓殉情，但為了年幼的稚子，她只能懷抱傷痛而活。

　　特洛伊城淪陷之後，安德洛瑪凱將兒子藏起來，自己成為阿喀琉斯的兒子皮洛斯的俘虜。為了保存兒子的性命，安德洛瑪凱被迫委身於仇敵之子，但希臘軍仍斬草除根，摔死赫克托唯一的血脈。

靜寂悲劇的美學

　　基里訶的畫，具有無限的神祕感和孤寂感，他曾說他每一件嚴肅的藝術作品，包括兩種不同的孤寂感，一種是造型的孤寂，另一種是形而上的孤寂，「表面上十分寧靜，但給人的感覺卻像是在寧靜中會有什麼事情要發生。」當基里訶在他那荒涼的空間安置上人體模型後，「人物變成靜物」的孤寂感就更加強烈了。

《赫克托和安德洛瑪凱》基里訶　1917年　油彩、畫布　90×60公分　米蘭，現代藝術館，私人收藏

超現實主義的巨匠基里訶以人偶的形象，虛構這對命運悲慘的戀人死後團圓的情景，他以人偶、三角板、木棍、直角劃線尺等機械性構件構成一種既抽象又真實的組合，雖然人偶沒有五官，但由他們頭部的線條及肢體的比例，仍可看出左邊的人偶為男性。畫中互相依偎的兩個人，正一同等待天國之門開啟。

阿喀琉斯、神馬巴里奧和桑托

▶ 基里訶 / Giorgio de Chirico, 1888-1978

阿喀琉斯是珀琉斯和海洋女神忒提斯的兒子，他出生的時候，忒提斯想讓兒子刀槍不入，就把他浸在神聖的守誓河裡，但她忘了浸入腳跟，以致留下弱點。

當特洛伊戰爭發生時，愛子心切的忒提斯把海之王送給珀琉斯的一雙神馬巴里奧和桑托交給阿喀琉斯，讓牠們成為阿喀琉斯的座騎。

後來阿喀琉斯的好友被赫克托殺死，悲憤的阿喀琉斯穿戴火神打造的神器，召喚父親的戰馬。天后赫拉賦予神馬說話的能力，神馬桑托便對主人說出今日雖可得勝，卻也離死亡更近的預言。命運女神此時攔住神馬的嘴，不讓牠洩露更多。阿喀琉斯斥責神馬的預言，驅動神馬飛快地朝戰場前進。

阿喀琉斯一如預言死在戰場上，他死後，兩匹神馬悲傷不已，牠們不願接受別人的駕馭，便掙脫了軛具離開。

基里訶一連畫了許多有關希臘神話、歷史主題的畫作，他尤其喜愛畫馬，在這幅畫中，健碩的神馬如戀人般互相依偎，長長的尾巴拖到地上，鬃毛在風中飛揚。鄰近的小山上可以看見一座廟宇，斷裂的圓柱漂在海面上，他的馬躍眼奪目，可以看出是受到十六世紀藝術的影響。

《阿喀琉斯、神馬巴里奧和桑托》基里訶 1963年 油彩、畫布 85×100公分 羅馬，伊莎貝拉・法爾收藏

畫家一家人

　　基里訶的父親是位工程師，他最初學習工程，後來才進入慕尼黑美術學校學習繪畫，也許是這個原故，在他的畫作中，時常可以看到空寂的建築物。基里訶由裁縫用的人偶得到靈感，創造出多幅以人偶為形象的畫作，他曾說上帝依自己的形象造了人，而人類依自己的形象造了人偶。也許每個人的人生，都是舞臺上的人偶，那些沒有五官的人偶，讓人感受到一種無法壓抑的悲傷。

　　基里訶的父親早亡，他一直與寡母同住，直到1924年他36歲時，才遇上第

一任妻子——俄國芭蕾舞者蕾莎，這幅《畫家一家人》便是他們婚後不久所畫，畫中的人偶夫妻抱著嬰兒坐在畫架前面，人偶與他們胸前的高聳建築，構成不協調的結合，而在虛幻的構圖中，唯一令人感到真實的，反而是畫中作為背景的畫架，也許對畫家來說，在這虛幻的人世，唯一真實的東西，只有畫作中呈現的世界。

《畫家一家人》基里訶 1926年 油彩、畫布
146.5×115公分 倫敦，泰特美術館

戀歌

　　超現實主義的畫家受到達達
主義和佛洛伊德「精神分析學說」
的影響，主張透過作品呈現夢與潛
意識的世界，因此作品中充滿了奇
幻、詭異、如夢境般的情景，常將
不相干的事物並列，構成超越現實
的幻象。

　　《戀歌》是基里訶26歲時的
作品，他簡練的表現主題，揉合現
實、夢幻與回憶，將石膏像、橡膠
手套、綠色皮球、行進中的火車、
有拱門的建築與梯形牆壁放在一
起，以現實的、看似不相干的物件
串連出回憶與夢境。

　　時間能證明愛情，但經過時間
證明的愛情，往往只剩回憶與夢境
的片斷，看似溫馨，實際上卻冰冷
孤寂，這幅《戀歌》同樣令人感到
悲傷，牆上石膏頭像木然的表情，
在光影下顯得孤獨而哀傷。背景的

《戀歌》基里訶 1914年　油彩、畫布　73×59.1公分
紐約，現代美術館

牆後有一列行進中的火車，成為畫中唯一的動態表現，有人問基里訶為何要
畫上火車，基里訶回答：「並沒有什麼特別理由，只因那時我正好在火車站
而已。」直覺是內心的反映，基里訶的藝術因此直入人心。

新娘穿衣

　　恩斯特14歲時，他最心愛的寵物鸚鵡不幸死去，此時，他的妹妹恰巧來到人世，當時的恩斯特竟然推論「這個小女嬰一定是吸取了鸚鵡的生命精髓才誕生的」。恩斯特與李歐諾拉·凱林頓的結合，讓恩斯特回復年輕，而且在李歐諾拉的身上，感受到妹妹的靈魂。

　　這幅《新娘穿衣》又名《搶婚》，描繪了法國新娘準備嫁給德國野蠻新郎時，在婚禮中所隱藏著危險的徵兆，更藉而表達了法國與德國的政治情形。

　　44歲的恩斯特在倫敦舉行畫展時，邂逅了同樣是藝術家的李歐諾拉，兩人一見鍾情，當時的恩斯特仍是個有婦之夫。

　　1939年法國與德國宣戰，而恩斯特被法國警方以「外國敵人」之名逮捕，獲釋後，又被以通敵的罪名加以拘留，然而李歐諾拉因這樣的情形而精神崩潰。最後二人分別在佩姬·古根漢及雷納托的幫助下逃到美國並結婚，當他們二人在紐約相逢後，恩斯特曾懇求李歐諾拉不要嫁給雷納托，但她拒絕了。雖然如此，兩人的感情依舊，甚至連佩姬都曾如此說過：「李歐諾拉是恩斯特這輩子唯一愛過的女人。」

《新娘穿衣》恩斯特 1939-1940年 畫布、油彩 130×96公分 威尼斯，佩姬·古根漢基金會

接吻

《接吻》恩斯特 1927年 油彩、畫布 129×161.2公分
紐約，古根漢美術館

恩斯特在嚴格的天主教管教方式下成長，再加上他很早就已接觸了佛洛依德的理論，使他透過藝術不斷的去探討潛意識，進而超越了超現實主義。

恩斯特曾說：「我們這些年輕人從戰場上茫然失措的回來，都感到需要一個傾吐心中鬱悶的出口。」而他與他的好友們組成了達達主義的科倫協會，也因為他們所展出的目錄被有關當局沒收，也因此恩斯特的父親便與他斷絕父子關係。

在此時期，恩斯特與路易絲‧史特勞斯結婚，但在與路易絲的婚姻中，恩斯特曾與他的好友艾呂雅及艾呂雅當時的妻子加拉三人發展出不倫的情誼。當恩斯特厭煩了與艾呂雅、加拉間的三人關係時，他的妻子路易絲也離開了他，爾後，恩斯特又與他的第二任妻子瑪麗‧貝爾特‧歐蘭莒於1927年再婚。1920年後半時期，對於恩斯特而言，除了在畫作中有傑出的表現之外，在感情上也是個幸福的人兒。《接吻》這幅畫，則是他在這段時期的作品之一。

　　受到佛洛依德潛意識理論的影響，許多畫家開始把現實、潛意識和夢境結合，達到一種超現實的情境，完全不再受道德的束縛。

　　超現實派的代表人物包括了：基里訶（Giorgio de Chirico）、達利（Salvador Dali）、恩斯特（Max Ernst）、米羅（Joan Miro）、馬松（Andre Masson）、夏卡爾（Marc Chagall）、克爾諾（Etienne Cournault）、坦基（Yues Tanguy）、德爾沃（Paul Delvaux）及馬格利特（Rene Magritte）等人。

愛情

▶ 米羅 / Joan Miro, 1893-1983

《愛情》米羅 1925年

　　米羅並不是只因為喜愛畫畫，或具備繪畫的能力而成為畫家，而是他能透過畫作表現出自己。1919年，米羅來到藝術的殿堂巴黎，在巴黎，他接觸了野獸派及立體主義，又加入了當時蔚為風潮，並反抗傳統價值及理性至上的達達主義，但米羅並未與任何一派有所掛鉤，自成一格。後來在1920年，認識了畫家安得列馬未及幾位超現實主義詩人，使他在個性上又得到進一步的啟發，開始以內心的意象來表達他的畫作。

《愛情》就是米羅在此一時期的畫作，這一時期除了是他在畫作中的轉捩之外，也讓他結識了他的妻子——皮拉・朱科薩，二人並在1929年結婚，後來米羅的畫風又開始轉變，並說「這個時候，必須謀殺繪畫」，因為他開始想像自己像原始人類一樣，住在洞窟中，並快樂的塗鴉。

巴西拔埃

▶ 馬松 / Andre Masson, 1896-1987

　　米諾斯是宙斯與腓尼基女王歐羅巴所生的三個兒子中的其中一個，有一次，米諾斯將海神波塞冬所貢獻出來的一頭牛據為己有，海神波塞冬一氣之下，便將米諾斯變成了一頭美麗的公牛。

　　米諾斯的妻子巴西拔埃只能與這頭美麗的公牛結合，他們的結晶便是擁有牛頭人身的米諾陶洛斯，米諾陶洛斯的身高比一般人的高兩倍，當他大吼時，那嘶吼的聲音震撼全城。當米諾斯國王得知這樣的消息後，便建造了庫諾索斯迷宮來困住米諾陶洛斯。

《巴西拔埃》馬松　1945年　粉蠟筆、紙
69.9×96公分　紐約，現代美術館

由於雅典王殺了米諾斯王的兒子，米諾斯王便率領大批軍隊攻打雅典，在雅典戰敗後，米諾斯王要求雅典必須每隔九年貢獻七個少男及七個少女給米諾陶洛斯，但後來米諾陶洛斯被英勇的雅典王子特修斯所殺。

馬松的《巴西拔埃》自由而大膽地表現出這個神話，並給予美國畫家卜洛克強烈的刺激。

花嫁的衣裳

▶ 德爾沃 / Paul Delvaux, 1897-1994

如果說基里訶是哲學家，德爾沃就是詩人，他的一生都在以畫筆詠嘆一個夢幻中的女子，一個完美的想像。

德爾沃結過兩次婚卻只愛過一個人，他在32歲時遇上初戀情人安瑪莉，由於父母強烈反對，兩人被迫分手，八年後他勉強娶了父母鍾意的蘇珊娜，但這樣的夫妻生活，因一次意外的相遇而中止。1947年，50歲的德爾沃與安瑪莉重逢，才知她一直未嫁。人生已過半百，德爾沃不願再放棄他深愛的女人，於是與妻子分手，兩年後，這對「老」情人才終成眷屬。

德爾沃的女人王國

德爾沃的作品以「裸女」為主，他一生都在持續地描繪他心中塑造的女性形象。畫中，女人是城市的主體，但他筆下的女性卻不存在於世間，她們的動作停滯、表情木然、蒼白的肌膚如同鬼魅，這些女性散布在各個角落。月色下，整個城市彷彿一個夢幻而詭異的女人迷宮，在現實中帶有超現實的幻想之美，引人入勝。

從精神分析的角度看，德爾沃的畫風反映他童年的記憶，身為律師的兒子，有著溺愛而專制的母親，德爾沃生活得極其壓抑，他的母親灌輸兒子女人與性皆屬罪惡的觀念，女人只能被觀賞，而不能親近。這被解釋為，為何德爾沃筆下的女人蒼白而夢幻，呈現不正常的、如同靜物般的姿態。他對女性的想像夾雜著恐懼與渴望，這些夢幻的女人具備強大的存在感，成為他畫中唯一的主角。

　　在這幅《花嫁的衣裳》中，穿著白紗的女子是畫中唯一的人物，夜色中，她呈現鬼魅與精靈般的潔淨，而左方的電車是男性的象徵，這鬼魅的新娘不知正在等待，或是正在送別愛人。

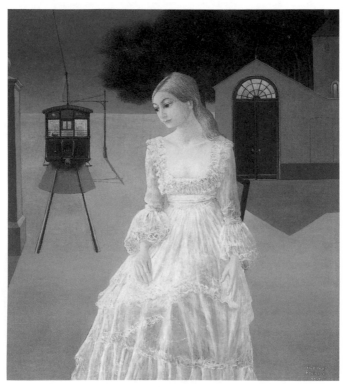

《花嫁的衣裳》德爾沃 1976年 油彩、畫布 150×130公分 東京，私人收藏

甜蜜的夜晚

▶ 德爾沃 / Paul Delvaux, 1897-1994

　　德爾沃時常以相似的人物與場景作畫，在他的繪畫世界中，有些固定的元素，在近似白晝的月夜，地點是火車站、街道、鐵軌、樹林、中世紀建築或隱秘的房間。在這縹緲虛幻的世界裡唯一的中心，是遊走其中、如同幽靈的女子，這些女子多半一絲不掛或半裸著，流洩情色的曖昧。

　　這幅《甜蜜的夜晚》中的角色，屢屢在德爾沃其他畫作中出現，如路口坐在像水晶球般桌燈旁的女子，或是左方穿著深色長大衣，正伸出右手的

《甜蜜的夜晚》德爾沃 1962年 畫布、油彩 130×185公分 私人收藏

老男人，以及前方正相擁的半裸少女，這對少女髮色一褐一金，總是連在一起，可能就是《兩個女同性戀者》中的主角。

德爾沃在1962年有另一幅作品《佟固魯的令媛》，這幅畫像是在《甜蜜的夜晚》的舞台上，畫家從另一個視角觀看，兩幅畫如同雙胞胎般神似，由畫的名稱可以猜測其中一位少女的身分。旁若無人般，她們在林蔭的街道上相擁撫觸，半裸的身體散發少女甜美純潔的魅惑，與她們相比，左方伸出右手的老男人如同另一種醜陋的生物，他拘謹的姿勢，不知是企圖引導或是邀請，這個老男人在多幅畫作中以完全相同的姿勢重複出現，他的老醜反映襯出少女的青春美貌，也許是德爾沃對男性自身的嘲諷。

兩個女同性戀者

▶ 德爾沃 / Paul Delvaux, 1897-1994

有人說女同性戀者的關係有「融合」現象，蘊含對自我女性身分的抗拒，而從同性的親密關係中尋找彌補。但在德爾沃筆下的女人身上，女性間的情欲變成一種必然的演化。

德爾沃的女人王國裡，男性從來不是主角，畫中超現實的女性們，在她們的王國中展現各種姿態，她們的身體成熟圓潤，毛髮出奇的茂盛，在夜色中，這些裸女性感撩人，存在著內躁的情欲，而能回應這些女性情欲的，不會是男性，在德爾沃的想像世界中，女人，這美麗而奇異的生物，她們撫觸同樣柔媚的肌膚，回應彼此肉體的欲望，並不需要男性的介入。

在這幅《兩個女同性戀者》中，兩個女性在車站中互相依偎，並沒有淫蕩或猥褻的感覺，反而有著陷入某種回憶般的專注神情，流露出一種溫馨與融洽的寧靜，是性感的溫存依戀，而非回應生理器官的需要，使得這幅畫呈現另一種低溫的寧靜熱情。

《兩個女同性戀者》 德爾沃 1946年 畫布、油彩 84.5×74.5公分 私人收藏

戀人

　　在馬格利特14歲時的某個夜裡，他最深愛的母親在沒有任何徵兆下，從松貝爾的橋上跳河自殺。雖然失去了摯愛的母親，但二年後，邱比特的箭射向了馬格利特，他遇見了生命中第二個重要的女人——他的愛妻——喬吉蒂·柏婕。

　　愛情就是如此的盲目，如此的神祕。蒙面的戀人表現了馬格利特對母親的印象及思念，當母親的屍體被撈起來時，只見睡衣纏繞在母親的臉上，失去母愛的他，對於愛情更加的惶恐、不知所措。這一對隔著面紗接吻的戀人，表達了馬格利特對頭部被睡衣包覆住的母親的愛意，也許，不論是親子之情或男女的愛情，即使隔著面紗，一樣能夠用心去體會，用心去感觸，但這一層關係卻又是那樣的若即若離。

《戀人》 馬格利特
1928年 畫布、油彩
54×73公分
紐約，私人收藏

強姦

女人的胸部是眼，肚臍代表了鼻子，而嘴則以陰部取代，這樣的一張臉，使人聯想到「性愛」，當看見女人的臉而想到裸體時，就好像無自主能力的被強姦。

即便馬格利特認為女性的裸體猶如希臘神話中的維納斯那般的神聖，但仍以這樣的手法，表現了性愛、高潮及色情。

馬格利特是個自省力很強的畫家，也勇於提出自己的看法，這幅《強姦》就是他清晰的性愛論，只是以繪畫來表現，代替文字與口號，讓觀畫者自省。

《強姦》馬格利特 1945年
畫布、油彩 64×54公分
布魯塞爾，私人收藏

結婚的牧師

▶ 馬格利特 / Rene Magritte, 1898-1967

　　1913年，馬格利特初遇了未來的妻子——喬吉蒂‧瑪莉‧法羅西斯‧柏婕。後來因為喬吉蒂一家搬到布魯塞爾，兩人的戀情因而中斷，不過卻在命運的安排下，五年後他們又再次相逢。

　　馬格利特生命中只有二個女人，一個是跳河的母親，另一個則是他唯一的妻子喬吉蒂。喬吉蒂是一個墨守成規的天主教徒，超現實畫派中的普魯東甚至曾公開批評喬吉蒂是個思想保守封建的份子，只因她胸前戴著十字架項鍊，雖然馬格利特也是個相當反對宗教的無神主義者，但為了他的愛妻，他可以忍受他的夥伴們對他的冷嘲熱諷。

　　馬格利特常以魔幻超現實手法創作，例如明明看起來是一根老式的煙斗，卻又說「這不是一根煙斗」，在這幅《結婚的牧師》中，同樣以這樣的手法，將二個帶著面具的蘋果比喻為一位牧師與他的新娘。

《結婚的牧師》馬格利特　1950年　油畫
46×58公分　布魯塞爾，馬格利特收藏

婚禮

　　拉姆以內心的真正感受來創作，他結合了夢幻與現實，以超現實的手法表現，但卻比寫實更加寫實。

　　拉姆曾說過：「有些人誤以為我目前的創作形式來自海地。事實上，我只到那兒旅行過一次而已，我不過是擴大了創作形式的範圍，就像我去委內瑞拉和哥倫比亞一樣。我本來可以成為巴黎學派中一位出色的畫家，但我卻覺得像是一條脫了皮的蛇般蛻變。真正擴展我創作範圍的是非洲的詩歌。」拉姆在1941-1942年中，畫作中的面孔大多像他所說的，採用原始的非洲面孔，例如1942年的這幅《婚禮》，拉姆將動物、植物和人類以結婚的儀式結合在一起，而拉姆也在1944年與德裔的化學博士

《婚禮》拉姆 1942年 畫紙、蛋彩 192×124公分
巴黎，范·祖倫男爵收藏

海倫娜·霍爾策舉行了婚禮，不同領域的二人，就像不領域中的動物、植物和人類的結合 一般。

飛舞的蜜蜂所引起的夢

▶ 達利 / Salvador Dali, 1904-1989

　　達利曾經說過：「加拉給我無限的喜悅和征服世界的原動力，對我來說，她是生命中不可缺少的一部分。」「天國是什麼？加拉才是真實的。……我從加拉看見天國。」從這段話可見，加拉在達利的心目中扮演多麼重要的角色，甚至連達利自己都不如加拉重要。我們在許多達利的畫作上除了可看見加拉的身影之外，連達利的簽名都是「加拉·薩爾瓦多·達利」。

　　這幅畫，達利運用了淺顯的超現實主義及佛洛依德的理論，來表達以加拉為主角的夢境。圖中，一隻魚從石榴中蹦出來，魚的口中又吐出一隻老虎，老虎和槍上的刺刀正戳向下一秒即會醒來的加拉，以這樣怪異的實物表現出驚醒前的夢是怎樣的內容。如果不是達利對加拉的愛，又如何將加拉幻化成多樣的形體，表現在他多數的畫作裡呢！

《飛舞的蜜蜂所引起的夢》達利　1944年
畫布、油彩　51×41公分
洛迦諾，奧森－博爾內米查藏

流動欲念的誕生

▶ 達利 / *Salvador Dali, 1904-1989*

　　《流動欲念的誕生》是達利參考了波希的《樂園》而完成的，畫裡站在洞口俯身觀看洞內情景的男人，或是不敢正視現實，僅透過一道縫隙把壺裡的東西倒進盆裡的女子，或是站在中央的那對男女，所表達的情境就是欲念的流動，欲念就在這樣的情境下體現的。

　　童年時的達利，在父親嚴厲的教誨及母親溫柔的對待下成長，但雙親對達利的關愛，反而讓達利幾乎無法呼吸。而達利則以歇斯底里的瘋癲似的狂笑來抒發周遭所帶給他的壓力，也許是父母的態度，讓達利一直極度壓抑自己的欲望，直到加拉的出現，達利才敢正視並釋放自己心中的欲念。

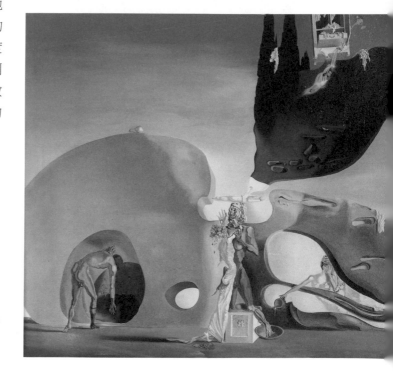

《流動欲念的誕生》達利 1932年
畫布、油彩 95×122公分
威尼斯，佩姬·古根漢基金會

加拉麗娜

　　加拉麗娜利用自己美麗的軀體周旋在超現實主義者之間，在達利之前，還有許多超現實主義者拜倒在她的石榴裙下，雖然當時的加拉已是超現實主義派詩人保羅・艾呂雅的妻子，但她仍舊不斷地向他們釋放曖昧。

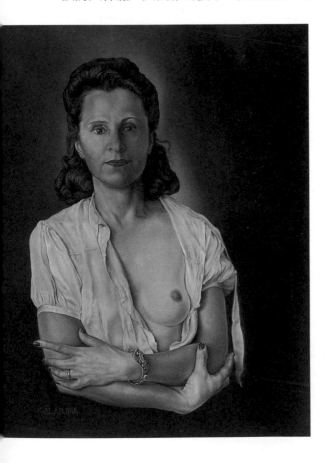

　　1929年，達利在西班牙地中海的濱海城市卡達克斯的米拉馬爾旅館的陽台上邂逅了比自己年長十二歲的有夫之婦加拉。在短短數月的相處之後，達利愛上了加拉，加拉也渴望能得到達利，雖然有人說加拉是為了財富與名望才與達利在一起，但對於達利而言，加拉是他生活的撫慰者，靈感的泉源，達利曾如此說過：「加拉帶給我無限的喜悅和征服世界的原動力，對我來說，她是生命中不可缺少的。」1934年在保羅的成全及證婚下，二人在巴黎公證結婚。達利在加拉的陪伴下，不斷的創作，甚至成為眾所矚目的畫家。

《加拉麗娜》 達利　1944-1945年　畫布、油彩
64.1×50.2公分　達利美術館

原子的麗達

麗達原是斯巴達國王的妻子，在某一次的宴會上，宙斯巧遇了麗達，麗達的一舉一動深深的打動著宙斯，使宙斯為她神魂顛倒。宙斯想盡辦法要接近麗達，但麗達卻因自己的身分而不斷的躲避著宙斯。

當宙斯得知麗達非常喜歡玩鳥，某一日，宙斯趁著麗達正好在湖邊，便幻化成一隻天鵝飛到湖中，慢慢的接近麗達。不久，麗達漸漸愛上了這隻柔順又美麗的天鵝。宙斯眼看著時機成熟，於是變回人形，並且向麗達吐露愛意，請求麗達接受他的愛。麗達被宙斯的真誠所感動，於是投向宙斯的懷抱。

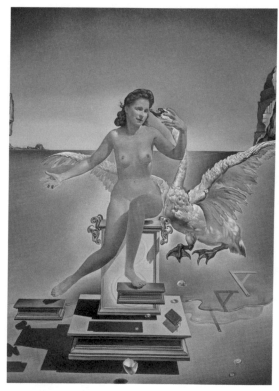

《原子的麗達》 達利　1949年　畫布、油彩　61.1×45.3公分 達利美術館

斯巴達國王、麗達及宙斯三人的關係，就宛如艾呂雅、加拉及達利三人的關係一般，當加拉與達利相識時，加拉是艾呂雅的妻子，即使如此，達利仍對加拉一見鍾情，甚至最後將加拉據為己有。

馬上情侶

▶ 康丁斯基 / Wassily Kandinsky, 1866-1944

　　相愛容易相處難，更何況廣茅的藝術蒼穹，正等待著這位才氣縱橫的俄國青年抬頭仰望！1904年，康丁斯基與表妹安妮亞的婚姻觸礁，同時，華格納的音樂與莫內的畫《乾草堆》又在突然之間深深撼動了他的心靈，迫使他毅然從法律及經濟學者的上流階層順遂人生中出走，偕同既是工作夥伴又是情人的女畫家加布里埃爾·蒙特浪跡天涯，探求心靈中細微的感觸，尋覓作畫的靈感。

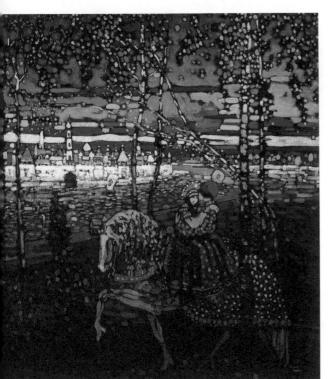

　　1905年行經突尼西亞，在異國華燈初上的璀璨夜空下，見到了一對璧人在馬上相擁，臉上的神采和河面、樹梢一同閃耀，散發出非凡的浪漫情調，他連忙速寫下來，回國後，就著記憶中難忘的感動，繪製出這幅《馬上情侶》。

　　即使曾經與他一起屢仆屢起地開創藝術生命，加布里埃爾也不是陪康丁斯基到最後的女子，1916年兩人感情破裂，終致分道揚鑣。就在最失意的

《馬上情侶》康丁斯基　1906-1907年
畫布、油彩　55×50.5公分
慕尼黑，倫巴赫別墅美術館

一刻，康丁斯基邂逅了小他二十歲的妮娜・德・安德烈夫斯基，並不顧世俗眼光與她結婚。妮娜的摯情扶持著敏感叛逆的老畫家，終於使他停止在詭譎的情場與藝術河流中，繼續漂泊。

維羅妮卡

　　一個妻子、一群孩子，以忠誠和靜謐的生活鞏固家庭及事業，盧奧的愛情在一生一次的平淡中，展現出厚實堅毅的美麗，一如他那慣用厚重油彩層層堆疊、刻劃的創作。

　　當盧奧還是個不得志的窮畫家時，瑪絲就一路相隨，對他不離不棄。利用自己擅長的琴技，她招收學生賺取家用，守候性情孤絕中帶著乖張的丈夫，使他專注於繪畫事業。

　　即使盧奧不停畫著一個又一個漂亮女人，瑪絲卻一點也不擔心外遇問題，因為盧奧的畫坊密不透風，幾乎不准任何人登堂入室，更甚少動用模特兒。他總是獨自一人埋頭苦幹，對畫作的美感極盡苛刻之能事，例如這幅聖潔的《維羅妮卡》，不知遭他毀棄多少次才終於告成。畫中，維羅妮卡那純淨的神韻和宗教情懷，仿如敘說著瑪絲對盧奧充滿母性的無悔奉獻。

　　曾一起住在凡爾賽鼠滿為患、骯髒破舊的貧民窟裡，堅強的瑪絲是盧奧一輩子的依靠，而最後，妻子的付出得到了丈夫功成名就的回報。這場愛戀，終以寧靜的扶持，寫下完美結局。

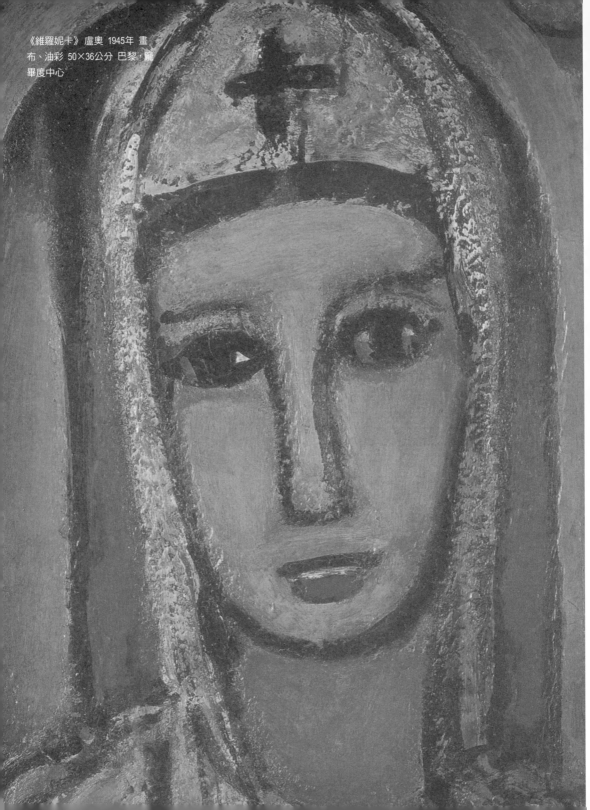

《維羅妮卡》盧奧 1945年 畫
布、油彩 50×36公分 巴黎，龐
畢度中心

珍妮・赫布特尼

▶ 莫迪里亞尼 / Amedeo Modigliani, 1884-1920

　　1917年春天33歲的莫迪里亞尼結識了19歲的珍妮，她的雙親因為莫迪里亞尼是猶太人，而堅決反對他們的來往，珍妮為了，只好與父母斷絕關係。

　　1917年7月7日，莫迪里亞尼與珍妮舉行了簡單的訂婚儀式，但不幸的是，一直到兩人先後離開人世，仍沒有機會舉行婚禮。他多麼希望能讓珍妮母女及他的母親過的幸福一些，並能分享他成功的快樂，可是，他的身體狀況讓他無法讓這一切希望實現。1920年1月莫迪里亞尼病倒了，當他們的鄰居回家後，才發現莫迪里亞尼已生命垂危，不知所措的珍妮只好與她的丈夫擠在床上。

　　隨著莫迪里亞尼的去世，珍妮懷著九個月的身孕被送回仍無法接受她的父母家中，在失去莫迪里亞尼的痛苦及家人的漠視之下，珍妮在1920年1月25日的深夜，從五樓的窗口跳樓自殺。五年後，她的家人才同意讓珍妮與莫迪里亞尼同葬在一起，墓碑上寫著「他們終於一起長眠」。

《珍妮・赫布特尼》 莫迪里亞尼　1919年　畫布、油彩
100×65公分　紐約，古根漢博物館

文斯上空的戀人

▶ 夏卡爾 / Marc Chagall, 1887-1985

文斯——許多大畫家都熱愛的地方。

夏卡爾在經歷了妻子貝拉的病逝，使得他無法拿起畫筆再作畫，因為他的愛已經不在了，直到遇見了維琴尼亞。夏卡爾曾如此對著維琴尼亞說：「妳一定是貝拉派來照顧我的！」維琴尼亞讓夏卡爾再次擁有了作畫的靈感。1950年兩人搬到文斯居住，但1952年維琴尼亞選擇自由而離開了夏卡爾。

經由女兒的介紹，夏卡爾遇見了第二任的妻子華倫提娜，「娃娃」是夏卡爾對華倫提娜甜蜜的暱稱，當時的夏卡爾雖然已經60多歲，但是他與娃娃的戀情，就如同年輕時一樣燦爛，但卻多了一份安詳的甜蜜。

《文斯上空的戀人》描繪了夏卡爾與娃娃那看似安詳但卻繽紛的戀情，夏卡爾在娃娃的陪伴之下，過著十分安定的生活，也不斷的創造出許多以愛為氛圍的作品，「愛」成就了夏卡爾的一生。

人飛在天空

評論家曾說：「飛翔情侶的表現，便是分享幸福的快樂，合而為一的狂喜，也是一種放懷宇宙，與自然同在的歡悅的完美象徵。」幸福的喜悅，讓戀愛中的男女「飄飄欲仙」，兩人朝著幸福的方向飛翔，一起散步在鄉間，愛情的幸福感，讓人失去了重力，飄浮在空中。

夏卡爾有許多描繪甜蜜戀人的畫作，如《雙宿雙飛》、《散步》，畫中男女也都幸福的飛翔在空中。

《文斯上空的戀人》夏卡爾 1956-1960年 畫布、油彩 131×98公分 私人收藏

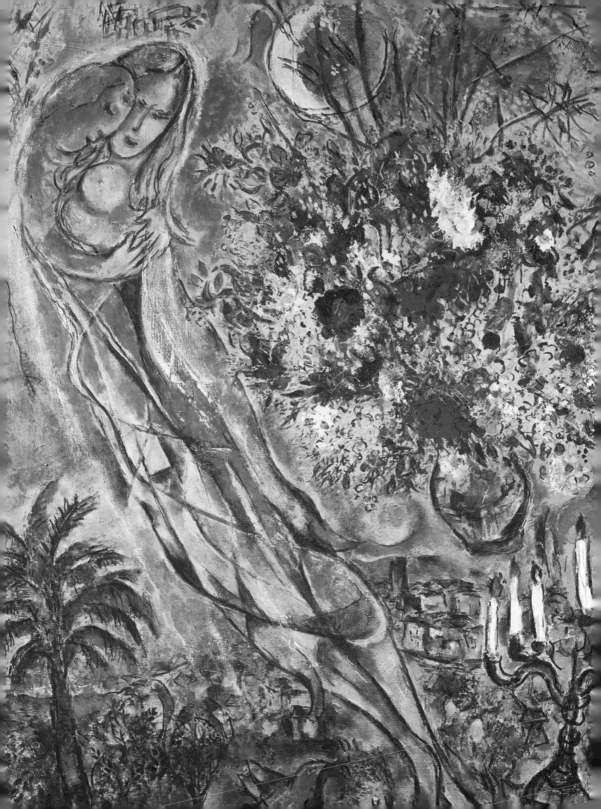

夢

1887年夏卡爾出生在
白俄羅斯的維臺普斯克猶
太小鎮上，家裡還有八個
妹妹及一個弟弟，他們的
父親每天出門工作前，一
定會來到猶太教會祈禱。
看似平凡的成長背景，卻
帶給夏卡爾無限的創作泉
源，除了來自故鄉的點點
滴滴之外，他生命中的二
個女人——貝拉及娃娃更
是他創作最主要的推手，
這樣的背景，使他的畫作
充斥著幻想與自由。

在這幅充滿甜蜜的夢
境畫作中，有著在猶太人
的人生中所有重要儀式裡
不可或缺的小提琴手，為

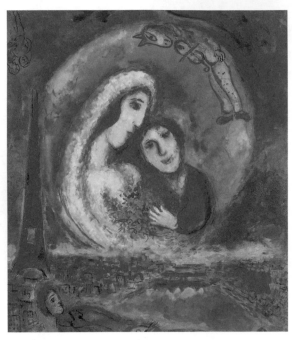

《夢》夏卡爾 1978年，油彩、畫布 65×54公分 美國，私人收藏

這對捧著花束的新人演奏著幸福快樂的樂曲，帶領著他們邁向幸福的生活。

夏卡爾對於愛有著與一般人所沒有的執著，不論是貝拉或是娃娃，他的心
在彼時彼刻，只屬於那時的一個人。無論是年少時的夏卡爾或者是晚年的他，
對於愛，仍舊保持著最真誠的態度。

374

生日

▶ 夏卡爾 / Marc Chagall, 1887-1985

　　1910年，夏卡爾回到故鄉維臺普斯克時偶遇了貝拉，彼此都留下深刻的印象。不久後，他們二個開始了纏綿悱惻的戀情，成為人人稱羨的一對。

　　貝拉在夏卡爾的生日當天，穿著夏卡爾喜愛的服飾，帶著花束來到夏卡爾的畫室，將花束獻給她的摯愛夏卡爾，夏卡爾開心的不得了，便拿起畫筆

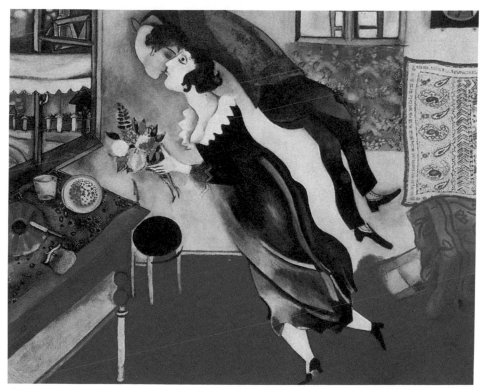

《生日》夏卡爾 1915年 畫布、油彩 81×100公分 紐約，現代美術館

將此時的心情畫了下來。

　　貝拉曾提到，每逢夏卡爾生日，她都會以花朵或各種五彩繽紛的東西裝飾兩人的房間。當她在裝飾房間時，夏卡爾便會為她作畫；貝拉說：「只見你馬上提起畫筆，擠出顏料……，紅、藍、白，你便如此以色彩的風暴擄獲了我的心。我們合而為一，在裝飾得十分漂亮的房裡朝著窗邊飄去，彷彿隨時就要飄出窗外……。」

　　這幅《生日》，是在兩人結婚前所畫的，兩人洋溢著幸福，一同漂浮在空中，貝拉手上捧著為夏卡爾所準備的花束，而夏卡爾則以獻上一吻回應他的愛。

艾菲爾鐵塔的新娘與新郎

▶夏卡爾 / Marc Chagall, 1887-1985

　　當夏卡爾立志成為畫家之後，他的作品總是色彩暗淡而且畫面充滿著陰鬱的氣氛。夏卡爾受到巴克斯特的啟發，開始嚮往巴黎這座藝術的殿堂。一直到1910年，夏卡爾在猶太人麥辛的資助下前往巴黎，開始了他的藝術之旅，他的畫風也隨之改變。

　　夏卡爾一直渴望著貝拉能成為他今生的新娘，能一直陪伴在他身邊，在這樣的感情流露之下，幻想著有朝一日能在世界名景的巴黎艾菲爾鐵塔下與深愛的情人貝拉共結連理。兩人經過愛情長跑後終於順利結婚，貝拉是夏卡爾幸福的泉源。

　　《艾菲爾鐵塔的新娘與新郎》畫面充滿了愛與幸福，畫面中間是一對幸福的新人，背景雖然有高大的艾菲爾鐵塔，但角落仍點綴著故鄉的小屋子，另外還有許多天使在為他們奏樂，場面熱鬧溫馨而幸福。

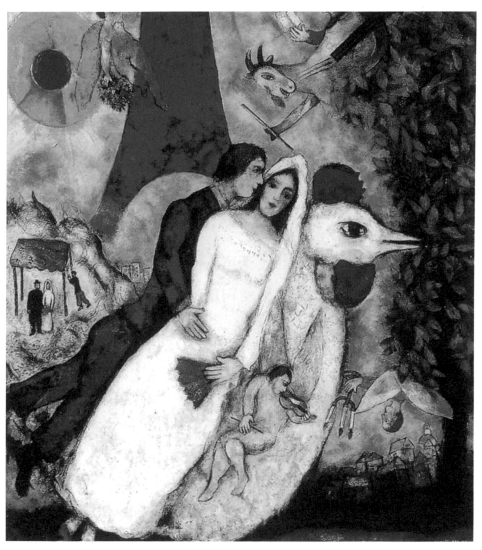

《艾菲爾鐵塔的新娘與新郎》夏卡爾 1938-1939年 油彩、畫布 150×136.5公分 紐約，現代美術館

舉酒杯的雙人疊像

▶夏卡爾 / Marc Chagall, 1887-1985

　　夏卡爾如此說著他與貝拉的邂逅：「當時我就感到這個女人終將成為我的愛妻。白皙的面頰、那雙又大又亮的美麗眼眸；這對眼眸終將屬於我，也將成為我的靈魂。」

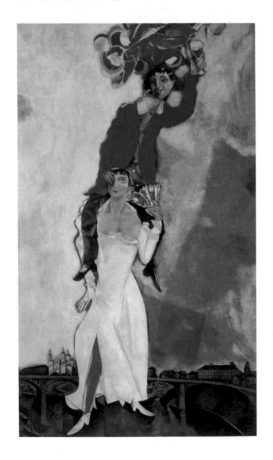

　　貝拉出身豪門的雙親完全不贊成女兒與夏卡爾交往，但兩人如膠似漆的感情已不容許被分開。隨著第一次世界大戰爆發，夏卡爾雖然無法返回巴黎，但在故鄉維臺普斯克有他最心愛的貝拉相伴，便不覺得是件壞事。1915年，兩人在故鄉結婚。對夏卡爾而言，能在自己最喜歡的故鄉和最心愛的女人結婚，是一件多麼令他開心的事，翌年，他們倆愛的結晶伊達誕生。在這幅充滿愛的喜悅的畫作中，夏卡爾以自己的故鄉為背景，貝拉穿著新娘禮服，夏卡爾則舉著酒杯為兩人的結合在慶祝，頭頂上的天使即為他倆的女兒伊達。這幅畫完全表達了夏卡爾的無限喜悅。

《舉酒杯的雙人疊像》 夏卡爾　1917年
畫布、油彩　233×136公分
巴黎，國立現代藝術館

瑪麗蓮夢露

▶ 安迪·沃侯 / Andy Warhol, 1928-1987

瑪麗蓮夢露是永遠的性感女神,那幕風吹裙擺的撩人姿勢,仍讓人記憶猶新。但在她光鮮亮麗的外表下,卻隱藏著坎坷的人生,最後以自殺結束生命。安迪·沃侯從小就是個追星族,不但會蒐集明星照片,還會主動寫信給他們。在創作上,許多名女人如伊莉莎白·泰勒、瓊考琳絲、賈桂琳·甘迺迪等,都曾是他的「入畫之賓」。

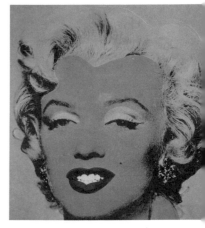

《瑪麗蓮夢露》安迪·沃侯
1962年 合成聚合塗料、絹印、
畫布 101.6×101.6公分
芝加哥,私人收藏

因此當1962傳出瑪麗蓮夢露自殺身亡的消息後,安迪·沃侯便拿出他珍藏的劇照,利用絹印法創作出二十三種配色的夢露。其中一幅金髮、藍色眼影、鮮紅嘴唇的夢露最令他滿意,他又以這個配色完成另一幅重複二十五次的《瑪麗蓮夢露》。

安迪沃侯是美國普普藝術大師,許多人物在他的筆下閃閃發亮,呈現出不同的風貌。

普普藝術

普普藝術(Popular Art 的簡稱Pop Art),大約開始於1955年的英國,由英國藝評家勞倫斯·阿羅威(Laurence Allowey)所提出,直到1960年代開始於美國和歐洲廣為流行,這種藝術徹底去除精神性的表現,而選擇最通俗、最流行的大眾熟悉形象入畫,紐約後來成了普普藝術的大本營。

音樂——粉紅與藍

▶ 歐姬芙 / Georgia O'Keeffe, 1887-1986

　　許多藝術家多麼渴望能將自己的作品在二九一畫廊展出，當歐姬芙的畫作第一次在二九一畫廊展出時，她的內心除了氣忿之外，還帶著莫名的懷疑，原因是，在她未被告知的情形下，她的好友波莉澤將歐姬芙的畫拿到二九一畫廊給畫廊的主人，同時也是當時的攝影藝術家史蒂格利茲。當史蒂格利茲看到歐姬芙的畫作時，他愛上了這些畫，日後也愛上這些畫的主人。

　　二人在1918年開始了同居生活，在1919及1920年裡，是歐姬芙所不為人知的一段日子，但也是她有生以來，最心滿意足的時刻。

　　在歐姬芙寫給伊莉莎白的信中提到：「我們在這裡過得很快樂，今年我從未如此快樂過。」因為當時的她已愛上了那個大他二十三歲的史蒂格利茲，也許受了愛情的影響，她改變了畫風，改採了明亮的紅、黃和粉紅，而且充滿了陰柔和純淨的感覺。這幅《音樂——粉紅與藍》就是那個時期的畫作之一。

《音樂——粉紅與藍》歐姬芙　1919年　木板、油彩　88.9×74公分　紐約，惠特尼美術館

一朵海芋與紅底

▶ 歐姬芙 / Georgia O'Keeffe, 1887-1986

在藝術聯盟求學階段，課堂上的威廉·莫里特·卻斯啟發了歐姬芙，讓歐姬芙懂得藝術不是硬生生的從腦海裡擠出東西，而是出自於內心，同時也讓歐姬芙開始研究花卉，再加上當她看到畫家拉突爾的靜物畫裡的小花後，歐姬芙決定了「我要把一朵花畫得很大，讓人們注意到它的存在」。

另外在歐姬芙的感情史上，除了與史蒂格利茲維持將近三十年的婚姻之外，同時也曾與幾個男人存著曖昧的情誼，並且還和許多女性友人有著親密的關係。也許正因為如此，在歐姬芙抒發情感而畫出的花卉中，常讓人認為，她想

《一朵海芋與紅底》歐姬芙 1928年 木板、油彩 30.5×15.9公分 紐約，惠特尼美術館

表達的只不過是女性的性器官及情欲罷了。雖然她否認了這樣的說法，但是愛情在歐姬芙的人生中，著實扮演著重要的角色，而在她所畫出的花卉中，海芋已成了她的代名詞。

芙烈達卡蘿與迪亞哥里維拉

▶ 卡蘿 / Frida Kahlo, 1907-1954

1922年，當卡蘿就讀於墨西哥市的預科學校時，里維拉正在禮堂製作壁畫，當里維拉在禮堂專注作畫時，她時常躲在一旁窺視作畫中的里維拉，她曾放肆地向好友透露：「我的野心就是要為里維拉懷個孩子，而且相信總有一天我會親口這麼告訴他的。」

事隔多年，在女攝影家提娜莫朵蒂安排的聚會中，卡蘿與里維拉再次重逢，卡蘿主動、積極的請教里維拉許多作畫的事。很快的，兩人陷入了熱戀，並在1929年，卡蘿終於和她夢寐以求的情人里維拉結婚了！

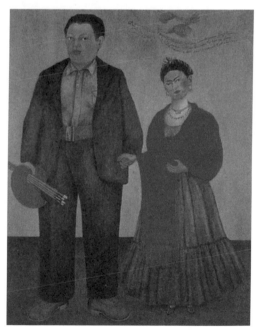

《芙烈達‧卡蘿與迪亞哥‧里維拉》卡蘿 1931年
油彩、畫布 100×79公分 舊金山，現代美術館

卡蘿為了紀念兩人的結合，畫了這幅圖，圖中的卡蘿與里維拉，不僅僅是身材比例上的懸殊，在現實中，不論是婚前或婚後，里維拉的身邊永遠不缺情人，但卡蘿對里維拉的愛卻絲毫不減，兩人對彼此感情的付出卻也永遠不成比例。卡蘿對里維拉的愛戀是旁人永遠無法理解的。

兩個芙烈達

▶ 卡蘿 / Frida Kahlo, 1907-1954

　　芙烈達卡蘿，6歲時的小兒麻痺造成右腿的殘缺，18歲時的公車意外甚至差點奪走她的生命，一個勇敢與死神搏鬥並活躍於墨西哥革命的女性，卻無法逃過感情的糾纏。

　　現實生活中的卡蘿必須完全依靠著畫家的身分讓她得以繼續下去，但她過的並不快樂，遠離家鄉的寂寞、丈夫的不忠實，讓她僅能藉由畫筆抒發內心的痛苦。

　　《兩個芙烈達》中，拿著里維拉畫像照片並擁有自我的卡蘿，溫柔的牽著失去里維拉又失去自我並淌著血的卡蘿，一個代表著現實生活中的卡蘿，另一個則是擁有畫家身分的卡蘿，卡蘿清楚的知道現實生活中的自己過的是如何不快樂，但是，愛上一個人就是如此，即使過的不快樂，那份愛仍舊在自己心裡，逃也逃不掉，放也放不開。

《兩個芙烈達》卡蘿 1939年 油彩、畫布 173.5×173公分 墨西哥，現代美術館

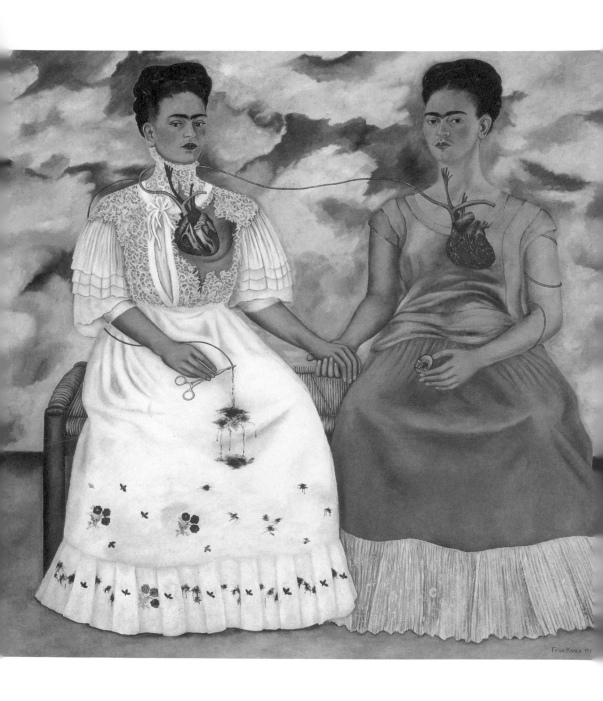

穿著特旺納裳的自畫像

▶ 卡蘿 / Frida Kahlo, 1907-1954

　　里維拉對婚姻的不專一，為卡蘿帶來了無限的傷痛，1939年兩人離婚，但卻又在1940年里維拉的央求下，兩人再度結合，只是這次的結合，卡蘿表面上已不再是以前的卡蘿，但是內心深處，對於里維拉的愛卻依舊。

　　特旺納裳是里維拉的最愛。畫裡，卡蘿穿著里維拉最愛的特旺納裳，額頭上是一張里維拉的圖像，這件誇張的特旺納裳幾乎要把卡蘿給吞蝕了，卡蘿多麼希望里維拉只屬於她一個人，更希望能網住她的愛人里維拉。

　　雖然里維拉帶給卡蘿無數的痛，但是在卡蘿心裡，仍然強烈的愛戀著這個讓她痛苦的男人。

　　每一個人都極度希望能為自己心愛的人做些什麼，即便只是穿上他最愛的服飾。愛，就是如此的矛盾，但卻也因這樣的矛盾讓一切更甜美。

《穿著特旺納裳的自畫像》卡蘿　1943年　油畫　76×61公分　墨西哥，傑克與娜塔莎吉門收藏

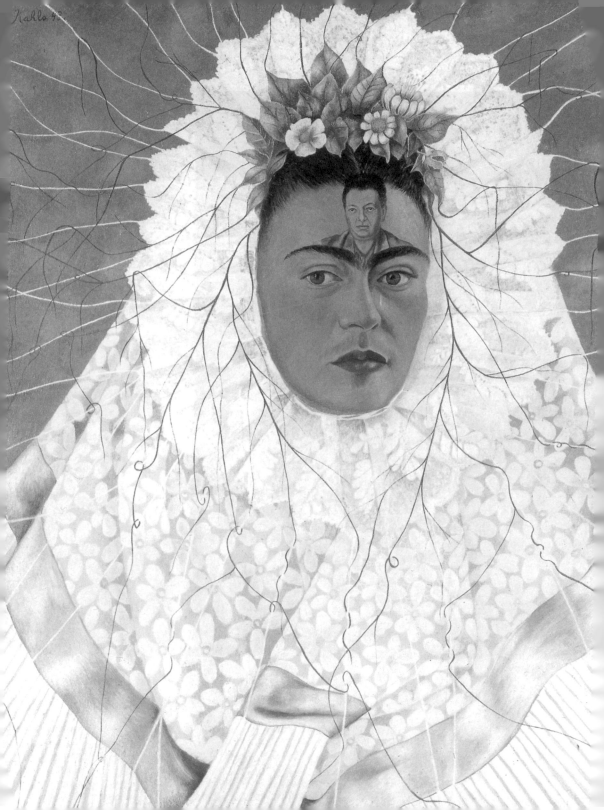

雙人像

▶ 培根 / Francis Bacon, 1909-1992

　　培根說過這幅畫的靈感來自邁布里奇所拍攝的摔角選手，這幅畫看起來好像是兩個緊緊擁抱在一起的男女，但實際上，培根認為兩個形體交纏在一起時，是能夠產生一個形體所不具備的密度。可是，在繪畫時不斷的破壞和改變人的形體，所以人體的外觀呈現橢圓形，因此採用兩個摔角選手的這個姿勢。

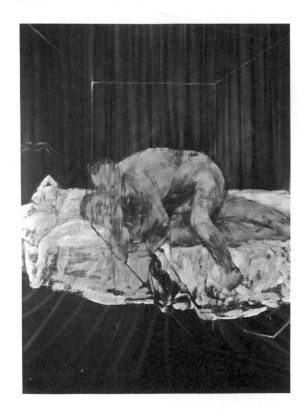

《雙人像》 培根　1953年　畫布、油彩
152.5×116.5公分　倫敦，私人收藏

新娘與新郎

　　佛洛依德曾說：「人們指責我只會畫肌肉，其實我是要把畫布弄得像肌肉一樣。」也許深受祖父——心理學家西格蒙・佛洛依德的精神分析理論影響，他的作品具有一種精神分析的特質。

　　佛洛依德在《新娘與新郎》畫作中，同樣也展現出他所具有的「精神分析」特質，它與一般以婚禮為題的畫作不同，既沒有婚紗也沒有花束，更看不出他們到底是一對戀人？還是新人？這對裸露身軀躺在床上的男女，沒有情欲的擁抱或身體接觸，只是靜靜的躺在那裡，是一對新婚夫婦在新婚之夜激情過後幸福的象徵嗎？

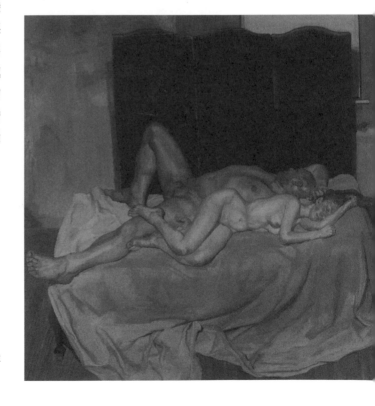

《新娘與新郎》 佛洛依德　1993年
畫布、油彩 私人收藏

愛之船

▶尼哈爾姜特

　　毗濕奴（又稱妙毗天）是印度教神話中的主神之一，在印度教神話中，毗濕奴共有十種化身，而黑天是毗濕奴十種化身中最為著名的。

　　眾神為了懲罰都城摩吐羅城的惡王剛沙，於是決定讓毗濕奴化身為剛沙王妹妹迪婆的兒子，某日，天空傳來一陣聲音：「迪婆的第八個兒子將殺死剛沙王」，於是剛沙王便將迪婆夫妻二人關入牢中，並將他們的六個兒子全部殺死，而黑天和他第七個哥哥被父親安排到牧牛人家裡，因而逃過一劫。黑天長大後，成為一個出色的牧牛人，更是牧女們愛慕的對象。

　　當黑天殺了剛沙王後，便在西印度的克迦拉特海岸建立了德婆拉卡城，並和毗達巴國公主結婚。

　　尼哈爾的《愛之船》便是描繪黑天與擠奶姑娘拉德哈之間的戀愛情景。

香豔的印度細密畫

　　細密畫，是一種小型的繪圖，起源於可蘭經的邊飾圖案，後來發展為書籍的插圖和封面的裝飾圖案，隨著時代的變遷，也畫在羊皮紙、書籍封面的象牙板或木板上。埃及新王朝（西元前十六世紀）法老陪葬品中曾發現過插圖卷物，所以人們認為那是最早的細密畫。

　　印度的細密畫起源於十一世紀，主要作為佛教和耆那教經典手抄本的插畫。

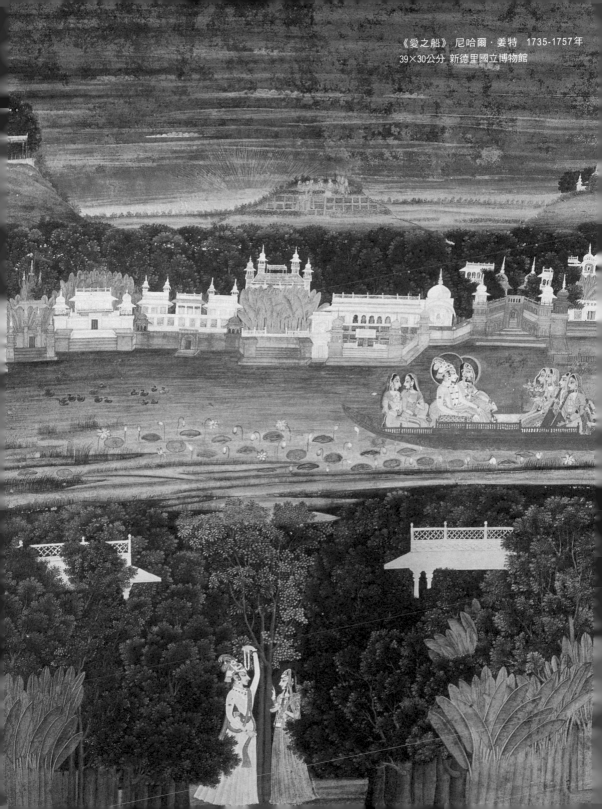

《愛之船》 尼哈爾·姜特　1735-1757年
39×30公分 新德里國立博物館

國家圖書館出版品預行編目（CIP）資料

你不可不知道的300幅浪漫愛情畫 / 許汝紘 編著.
-- 初版. -- 臺北市：華滋出版；信實文化行銷,
2015.11
　面；　公分. ──（What's Art）
ISBN：978-986-5767-83-9（平裝）

1. 西洋畫　2. 藝術評論

947.5　　　　　　　　　　　　　104021798

What' s Art

你不可不知道的 300 幅浪漫愛情畫

作　　　者　許汝紘 編著
總 編 輯　許汝紘
美術編輯　楊詠棠
執行企劃　劉文賢
發　　行　許麗雪
總　　監　黃可家
出　　版　信實文化行銷有限公司
地　　址　台北市松山區南京東路5段64號8樓之1
電　　話　（02）2749-1282
傳　　真　（02）3393-0564
網　　站　www.cultuspeak.com
網路書店　shop.whats.com.tw
讀者信箱　service@whats.com.tw
劃撥帳號　50040687 信實文化行銷有限公司

印　　刷　上海印刷廠股份有限公司
地　　址　新北市土城區大暖路 71 號
電　　話　（02）2269-7921

總 經 銷　高見文化行銷股份有限公司
地　　址　新北市樹林區佳園路二段 70-1 號
電　　話　（02）2668-9005

香港總經銷：聯合出版有限公司

2015 年 11 月 初版
定價　新台幣 480 元

更多書籍介紹、活動訊息，請上網輸入關鍵字　[高談書店]　[搜尋]